얼굴을
그리다

초상화가

정중원
에세이

민음사

얼굴을
그리다

초상화가

정중원
에세이

민음사

차례

1부

얼굴을 그리다

나는 나를 알지 못한다　　　　　11
할머니의 초상화　　　　　　　19
"저건 내가 아닙니다"　　　　　24
초상화의 평가 기준　　　　　　28

초상화가, 그 수난의 기록들

헨리 어빙의 초상화　　　　　　32
포효하는 사자　　　　　　　　37
모던 아트의 훌륭한 모범　　　　44
진실 대 진실　　　　　　　　　51
클리브스의 앤　　　　　　　　60
'모두가 비평가다'　　　　　　　68

자화상

내 얼굴의 초상화　　　　　　　78
결점의 아름다움　　　　　　　82
거울　　　　　　　　　　　　88
알브레히트 뒤러　　　　　　　96
미켈란젤로 부오나로티　　　　111
희미한 푸른 점　　　　　　　133

사랑하는 사람의 초상화

얼굴을 '생각한다' 142

평균적인 얼굴이 매력적이다 145

연인을 그리는 화가 148

군대 그림 153

피카소의 폭력 158

프랜시스 베이컨과 조지 다이어 163

신이 된 안티누스 175

회화의 기원 184

사회와 초상화

조선의 초상화 189

데스마스크 195

정부 표준 영정 204

화폐와 초상화 217

은행권에 새겨진 한국 근현대사 222

지폐, 사회의 자화상 233

관제 초상화 242

독재자의 초상화 250

저항하는 초상화 258

초상, 사회의 기록 265

2부

초상화의 의의

인물화 그리고 초상화 279

인물을 지탱하는 그림 288

존재하지 않는 대상의 초상화

화가와 모델 301

영화감독 노먼 록웰 313

캐스팅 디렉터 323

호메로스 332

페르소나의 초상

배우가 그리는 초상 351

'호기심을 자극하는' 초상화 356

페르소나 362

자유 의지 368

페르소나의 초상화 372

최첨단 초상화, CGI

CGI 377

언캐니 밸리 382

CGI 초상 387

부활한 피터 쿠싱 390

딥페이크와 재현의 윤리 396

실재와 재현

시뮬라크르와 시뮬라시옹　　　404

하이퍼리얼리티　　　411

하이퍼리얼리즘　　　414

뒤바뀐 순서　　　418

도리언 그레이의 초상화　　　423

맺음말　　　431

1부

"신께서 이미 한 얼굴을 주셨건만,

그대들은 굳이 또 다른 얼굴을 만들지."

윌리엄 셰익스피어,

『햄릿』, 「3막 1장」에서

얼굴을 그리다

나는 나를 알지 못한다

우리가 태어나서 단 한 번도 보지 못하고 죽는 것은 무엇일까.

자기 계발서에나 등장할 법한, 다소 진부한 수수께끼지만 한 번쯤 생각해 보자. 공룡을 좋아하는 어린아이는 '진짜 티라노사우루스'라고 대답했고, 신파적 감성에 빠진 학생은 '진정한 사랑'이라고 듣기에도 민망한 말을 내뱉었다. 또 사회 운동에 관심이 많은 친구는 '시민을 위한 국가'라고 운을 떼며 날 선 토론을 시도하기도 했다. 하지만 이 질문은 대단한 철학이나 낭만적인 은유를 전제한 말이 아니다. 문자 그대로 내 눈

으로 직접 단 한 번도 볼 수 없는 것이 있다. 바로 '나의 얼굴'
이다.

우리는 우리 모습을 직접 바라보지 못한다. 나는 타인이
내 얼굴을 직시하듯이 내 눈으로 내 얼굴을 직시할 수 없다.
설사 두 눈을 뽑아 내 얼굴을 향해 가리킨들 눈구멍이 휑하게
뚫린 얼굴만 보일 테니 그 모습은 나의 평소 얼굴과는 조금
다를 것이다. 그러므로 나는 오로지 거울에 반사된 이미지, 또
는 카메라 렌즈나 화가의 붓을 통해 재현된 이미지를 통해서
만 스스로의 모습을 시각적으로 구체화할 수 있다. 우리의 불
행은 여기서 시작된다. 내가 내 얼굴에 관해 알 수 있는 유일
한 근거인 이 이미지들이, 사실은 너무나 불완전하며 수시로
거짓말을 하기 때문이다.

거울에 비친 내 얼굴은 남들이 보는 내 얼굴과 다르다.
좌우가 반전되기 때문이다. 별것 아닌 듯 들릴 수 있지만, 적
어도 사람의 얼굴에서 좌우 반전은 꽤 심각한 형태 왜곡이다.
사람의 얼굴은 정도의 차이만 있을 뿐 누구나 비대칭이기에,
좌우가 바뀌는 순간 인상이 변할 뿐만 아니라 때로는 해부학
적인 어색함마저 느끼게 한다. 사진 편집 프로그램을 사용해
정면이나 반측면을 촬영한 인물 사진을 좌우 반전시켜서 그

얼굴의 좌우 반전

차이가 얼마나 큰지 한번 관찰해 보라. 그리고 그만큼의 차이가 곧 우리가 거울에서 바라보는 내 얼굴과 남들이 바라보는 내 얼굴이 차이라는 걸을 실감해 보라. 사실 우리는 이미 '셀카'를 찍을 때 이 차이를 어느 정도 의식하고 있다. 핸드폰 전면 카메라를 통해 화면에 등장하는 내 얼굴은, 거울을 볼 때와 마찬가지로 좌우가 바뀌어 있다. 섬세하게 각도를 잡고, 얼굴 근육을 씰룩거리며 가장 잘생겨 보이는 표정을 지은 뒤 셔터를 누른다. 하지만 카메라는 눈치 없이 좌우를 원래대로 되돌려 놓고, 내가 방금 본 것과는 분명 딴판인 얼굴을 만들어 버린다. 그래서 좌우 반전을 유지해 주는 촬영 모드나 추가 애플리케이션이 애용된다. 인스타그램에 올라오는 하고많은 셀카들 중 티셔츠에 찍힌 글자를 똑바로 읽을 수 있는 사진은 그리 많지 않다.

그렇다면 좌우 반전을 하지 않은 사진이나 영상은 어떨까. 기계의 눈을 빌려 외부 시선을 기록하여 보여 주는 것이니 꽤 정확하지 않을까. 그러나 안타깝게도 렌즈를 통한 복제 이미지는 문제가 더 심각하다. 대학교 2학년 때 수강했던 영상 촬영 수업 첫 시간에 교수님이 칠판에 크게 써 두었던, "카메라는 거짓말을 한다."라는 단순 명료한 문장이 아직도 기억난다. 카메라 본체에 장착한 렌즈의 특성과 촬영 방법에 따라

같은 대상도 수백 개의 상이한 모습으로 나타난다. 초점 거리가 짧은 렌즈를 사용하거나 카메라-피사체 사이 거리를 가깝게 할수록 화각은 넓어지고 화면에 등장하는 대상들 간의 거리감은 증폭된다. 반대로 초점 거리가 긴 렌즈를 사용하거나 카메라-피사체 사이 거리를 멀게 할수록 화각은 좁아지고 화면 속 대상들 간의 거리감은 축소된다. 예컨대 가까운 거리에서 줌아웃 된 렌즈로 얼굴 정면을 촬영하면 렌즈와 상대적으로 가까운 눈과 코가 커 보이고, 그렇지 않은 정수리와 귀, 턱은 작아 보이며 얼굴의 전체 윤곽은 좁아 보일 것이다. 그렇지만 먼 거리에서 줌인 된 렌즈로 같은 얼굴을 촬영하면 그 전에 찍은 이미지에 비해 이목구비의 크기 차이가 확연히 줄어들고 얼굴의 전체 윤곽은 더 넓어 보일 것이다. 렌즈에 의한 왜곡을 가장 적극적으로 활용하는 것은 역시 셀카다. 핸드폰에 장착된 전면 렌즈는 초점 거리가 짧은 데다가 렌즈-피사체 사이 거리도 팔 길이 이상 멀어질 수 없기에 화면 속 이미지를 과장하고 축소할 수 있는 최적의 조건을 조성한다. 흔히 말하는 '셀카 포즈'로 팔을 뻗어 카메라가 약 45도 각도 위에서 내 얼굴을 향하게 하면 렌즈와 상대적으로 가까운 눈매는 큼직하게 과장되고, 상대적으로 먼 턱과 입은 날렵하게 축소된다. 반대로 카메라를 얼굴 아래로 내려 위를 바라보는 방향으로 찍는다면, 하관이 유독 강조되어 '타노스' 얼굴처럼 될 터

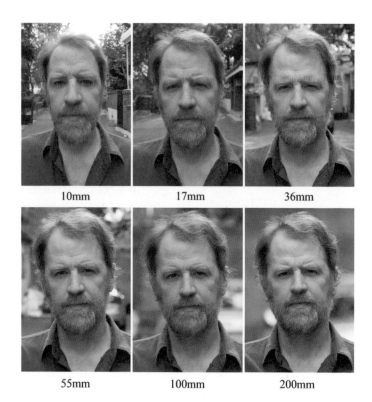

10mm　　　　　　17mm　　　　　　36mm

55mm　　　　　　100mm　　　　　　200mm

렌즈 초점 거리에 따른 얼굴의 변화

다. 사람이 보는 시야와 가장 비슷하게 화면을 포착한다는 표준 렌즈를 사용하면 그나마 실물에 가장 가까운 이미지를 얻을 수 있다고 하지만 그마저도 완벽하지는 않다. 대상을 직접 바라볼 때 우리의 뇌는 대상을 여러 각도에서 관찰하여 종합적이고 입체적인 이미지를 구성한다. 찰나의 순간을 단면으로 축소한 평면의 재현 이미지와는 결코 같을 수 없다.

그러므로 화장실 거울에 비치는 얼굴이 못생겨 보여서, 또는 친구가 찍은 사진 속 내 얼굴이 마음에 들지 않아서 상심할 필요는 없다. 반대로 거울이나 사진 속 내 모습이 오늘따라 유난히 잘생기고 예뻐 보인다고 해서 기뻐한들 역시 큰 의미가 없다. 나는 내 얼굴을 직접, 똑바로 바라볼 수 없으며 내 얼굴에 대한 객관적 시선 또한 영원히 미지의 영역에 존재할 수밖에 없다는 사실은 변함이 없으니까. 생각해 보면 억울한 일이기도 하다. '나'라는 존재를 가장 강렬하면서도 복합적으로 나타내는 시각적 상징이 나의 얼굴임에도, 타인에게 가장 많이 노출되며 나의 성격, 기분, 감정, 성적 매력 등 온갖 정보를 제공하는 포스터가 나의 얼굴임에도 정작 나 자신은 한 번도 그것을 볼 수 없다니 말이다.

고약한 신들이 장난을 치기라고 한 것일까. 역설을 좋아

하는 올림포스의 신들은 종종 속세의 존재들을 난처한 운명으로 내몰았다고 한다. 테이레시아스는 미래를 내다볼 수 있었지만 앞은 보지 못했다. 제우스가 예지력을 주고, 헤라가 시력을 빼앗았기 때문이다. 카산드라는 오직 진실만을 이야기했지만 결코 신뢰받지 못했다. 아폴론으로부터 미래를 정확히 예언하는 능력을 얻었지만 설득력을 빼앗겼기 때문이다. 제우스의 진노를 산 탄탈로스는 탐스러운 과일나무와 맑은 물에 둘러싸였음에도 그것들을 영영 갈망할 뿐 먹거나 마실 수는 없었다. 신들에게 꿀을 만들어 바친 꿀벌은 상으로 독침을 받았지만, 그 독침을 사용하면 자신부터 목숨을 잃어야 했다. 이런 역설의 저주를, 우리도 모르는 사이에 올림포스의 어떤 신에게서 받아 버린 것은 아닐까. 예컨대 이렇게 말이다.

너에게 얼굴을 주겠노라. 얼굴로써 너를 나타내고 표현하라. 사랑하는 사이, 미워하는 사이에서도 소통의 매개는 얼굴이 될 것이다. 하지만 너는 네 얼굴을 바라보지 못하리라. 수만 개의 얼굴을 수만 번 바라볼지언정 너 자신의 얼굴은 단 한 번도 직접 보지 못하리라!

그리하여 인간은 거울을 만들고, 초상화를 그리고, 카메라를 발명해서 사진과 영상을 찍었다. 그럼에도 불구하고 완

전한 이미지를 얻지는 못했다. 그래서 자기 모습에 대한 호기심과 불확신, 기대와 불안은 계속되었고 지금 이 순간까지도 인간은 스스로의 복제상을 끝없이 생산하고 조작하며 공허한 환호와 절망을 반복하고 있다.

"너 자신을 알라."라는 유명한 말은 '내가 나를 가장 모른다.'라는 명제를 전제한다. 이 단순한 잠언이 수천 년에 걸쳐서 공명하는 까닭은, 이 말이 우리에게 '나 자신'의 불가지성을 적나라하게 상기시키기 때문이리라. 볼 수 없는 것을 알기란 어려운 일이다. 그러므로 '나는 누구인가?'라는 오래되고 고리타분한 철학적 고민도 결국에는 내가 나를 바라볼 수 없다는 단순한 역설에서 시작되었을지 모른다. 나는 나를 보지 못한다. 고로 나는 나를 알지 못한다.

할머니의 초상화

나는 인물을 그리는 화가다. 사람의 얼굴을 최대한 사실적으로 캔버스에 옮기는 작업을 한다. 주로 내 이야기를 대리해 줄 모델을 섭외해서 그리거나 상상의 힘을 빌려 역사나 신화 속 인물을 그린다. 그런데 얼굴을 전문으로 그리는 화가라

고 이름이 조금씩 알려지면서 개인이나 기관의 주문을 받아 특정 인물의 초상화를 제작하는 일이 잦아졌다. 지금은 값비싼 장비나 전문 기술 없이도 개인이 고해상도 사진과 영상을 너무나 손쉽게 만들어 낼 수 있는 시대다. 그럼에도 불구하고 제작 비용과 시간이 훨씬 많이 들어가는 초상화에 대한 수요는 여전히 존재한다. 개인의 허영심 때문일 수도 있고(톰 스토파드(Tom Stoppard)의 말대로, '조금의 허영심마저 사라진다면, 초상화가는 무엇을 먹고살겠는가?'), 공산품보다는 수공예품에서 낭만을 느끼는 취향 탓일 수도 있지만, 가장 큰 이유는 화가의 눈과 기교에 대한 신뢰 내지는 환상이 여전히 존재하기 때문일 터다. 화가의 손은 카메라 렌즈처럼 초점 거리의 영향을 받지 않는다. 거울처럼 좌우를 바꾸지도 않는다. 그러므로 숙련된 화가라면 내 얼굴을 보는 타인의 객관적인 시선을 가장 정확히 포착해 줄 것이다. 그뿐인가? 화가는 예술가다. 인물의 외면뿐만 아니라 내면세계와 정신까지 나타내 주리라. 하지만 문제는 그렇게 간단하지가 않다. 그림을 그리는 이와 그림에 담기는 이 모두에게.

할머니의 얼굴을 그린 적이 있다. 맞벌이를 했던 부모님을 대신해서 내 유년기를 사랑과 가르침으로 채워 준 할머니는 무척이나 소중한 존재였다. 목탄으로 완성한 그림을 액자

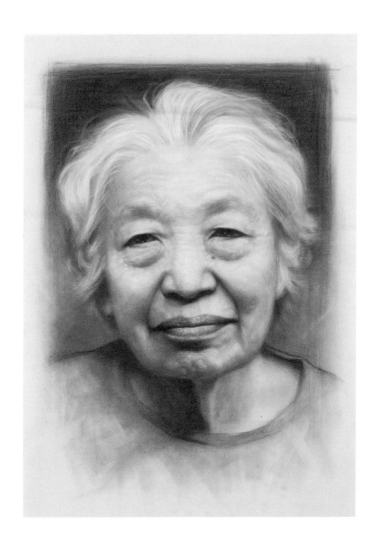

정중원, 「할머니 초상」(2014)

에 끼워서 건네 드렸을 때 할머니는 매우 기쁜 표정으로 받아 주셨다. 그로부터 2년 뒤, 할머니는 건강이 악화되어 돌아가셨고 내 그림은 영정 사진과 함께 빙 테식상에 선시되었다. 빈소를 찾은 사람들은 초상화를 보고 한마디씩 건넸다. 주로 고인께서 너무 좋아하셨으리라는 칭찬이었다. 본인의 초상화를 부탁해도 되겠느냐고 물으시는 어른들도 계셨고, 내 손을 꽉 잡고 눈물을 그렁그렁하는 친척들도 있었다. 내 그림이 할머니 생전에는 당신을 기쁘게 해 드리고, 돌아가신 뒤에는 고인을 추억하는 매개가 되어 주니 나 역시도 기뻤다.

진실을 알게 된 것은 장례가 모두 끝난 다음이었다. 할머니께서 돌아가시기 전까지 할머니를 모시고 살았던 큰이모가 내게 넌지시 일러 주었다. 사실은 할머니가 그림을 보이지 않는 곳에 넣어 두고 한 번도 꺼내 보지 않았다는 것이다. 나는 선뜻 이해가 가지 않았다. 분명 내가 그림을 드렸을 땐 '너무 잘 그렸다.', '고맙다.' 하시며 좋아하셨는데. 하지만 내 생각이 짧았다. 내 앞에서는 웃는 얼굴로 기뻐해 주셨지만 정작 할머니의 마음은 그렇지 못했던 것이다. 큰이모의 증언에 의하면, 할머니는 그림 속에 자세히 묘사된 새하얀 머리카락과 주름 가득한 얼굴을 바라보기 힘들어 하셨다고 한다. 손주에게 고마움을 표하는 것과 그림 속에 적나라하게 드러난 당신의 노

쇠한 모습을 마주하는 일은 별개의 문제였다. 가슴을 한 대 얻어맞은 것 같았다. 할머니라고 좀 더 젊고 아름답게 보이고 싶은 마음이 왜 없었을까. 내 눈에 보이는 모습 그대로 할머니를 그려 드리면, 할머니는 무조건 만족하고 고마워하리라는 생각이 얼마나 이기적인지 왜 몰랐을까.

　　노인의 얼굴을 그리는 사람들이 가장 흔히 저지르는 실수가 바로 이런 것이다. 아직 늙음을 경험해 보지 못한 우리들은 노년의 표상들을 낭만적인 기호로 만들어 버린다. 흰머리와 주름, 검버섯, 굽은 등, 들쑥날쑥한 치열은 경험, 지혜, 희생, 온화함, 가족애 등을 나타내는 상징이 된다. 어쩌면 그림 속 당사자들은 거울 속에서 가장 발견하기 싫어할 수도 있는 특징들을, 그림을 그리는 사람은 '묻지도 않고, 따지지도 않고' 강조해서 그린다. 그 과정에서 나이 듦을 두려워하고 젊음을 동경하는 개인의 지극히 자연스러운 본능은 무시된다. 나이가 들며 그 본능이 희석될 수 있을지언정 완전히 사라지는 것은 아닌데도 말이다. 그래서 내게 그림을 배우는 학생들이 할머니, 할아버지에게 선물하기 위한 초상화를 그릴 때면 나는 진지하게 충고한다. 그림의 목적이 그림 속 인물을 기쁘게 하는 것이라면, 인물을 바라보는 나의 일방적인 시선에 집중하지 말고 인물이 스스로 어떻게 보이고 싶어 하는가를 먼저 고려

하라고. 마주하기 싫은 부분을 적나라하게 마주 보게 하는 것
도 일종의 폭력이 될 수 있다고 말이다.

"저건 내가 아닙니다"

당사자를 만족시키고자 무조건 실제보다 젊고 아름답게
그려 내는 일이 능사는 아니다. 개인이 가지고 있는 미의 기준
이 하나의 공식으로 정리될 수 있다면 초상화가의 일 또한 훨
씬 더 수월해질 테지만 안타깝게도 현실은 그렇지가 않다. 시
대적 유행이나 미에 대한 일반적 인식에 따라 어느 정도 공통
분모가 형성되기는 하지만 개인의 기호와 성격, 철학이 다 다
른 만큼 스스로를 연출하고자 하는 방향도 사람마다 제각각
이다. 특히 화가에게 적지 않은 돈을 지불하며 초상화를 주문
할 정도의 사람들이라면 스스로에 대한 매우 강한 인식과 고
집, 그리고 그것들로 말미암은 분명하고 특수한 기준을 가지
고 있을 확률이 크다. '대충 이렇게 그리면 좋아하겠지?'라는
생각으로 붓을 들었다간 낭패를 보기 십상이다.

대학원에 다니던 시절, 꽤 중요한 초상화 작업을 의뢰받
은 적이 있다. 재료비라도 벌고자 적은 돈을 마다하지 않고 초

상화를 그린 적이 그 전에도 종종 있었지만 이번에는 달랐다. 명망 있는 기관에 전시될 그림이었기에 내 경력에도 도움이 되었고 의뢰처에서 제시한 금액도 상당했다. 넙죽 큰절이라도 드리고 싶은 마음으로 일을 수락했다. 하지만 당시 나는 경험에 비해 자신감만 높았다. 내가 그린 인물화는 텔레비전 프로그램에 소개될 만큼 나름 유명세를 얻었고, 나 역시 스페인 갤러리의 초청을 받아 현지인들을 대상으로 인물화를 강의하기도 했으니 말이다. 인물화에 관해서만큼은 자신감이 하늘을 찔렀다. 그러므로 평소 그리던 방식에 정성만 더해 그림을 완성하면, 내게 초상화를 맡긴 당사자도 분명 크게 흡족해할 터였다.

우선 그림을 그릴 때 참고할 사진을 선별했다. 앨범을 뒤져서 조명과 표정, 해상도가 그림 그리기에 가장 적합한 사진을 한 장 골랐다. 당사자께서 워낙 바쁘신 분이라 대면 일정을 여러 번 잡기가 까다롭다는 말에 나는 그럴 필요 없다며, 사진을 받았으니 이거면 충분하다고 '쿨'하게 대답했다. 그리고 작업실에 몇 주간 틀어박혀서 그림을 완성했다. 중요한 작업인만큼 열과 성을 다했다. 완성된 그림은 그럴싸했다. 작업실을 찾은 교수님도 잘 그렸다는 말을 해 주셨으니, 당사자에게 그림을 공개하는 자리에서도 나는 의기양양했다. 가슴에 바람을

잔뜩 넣고 자신만만하게 그림의 포장을 뜯었다.

그런데 분위기가 이상했다. 당기지는 아무 말 없이 미간을 미세하게 찌푸렸다. 옅은 한숨 같은 것이 굳게 다문 입술 사이로 새어 나오는 듯했다. 만족스러운 미소와 탄성을 기대했건만 장내에는 어색한 침묵만이 감돌았다. 마침내 그가 나지막한 목소리로 말했다.

저건 내가 아닙니다.

당황스러웠다. 어느 부분이 마음에 들지 않으신지, 어떤 부분을 수정하면 되겠는지 조심스럽게 질문했다. 어깨선의 높이, 구렛나루의 모양, 눈가의 미세한 주름 등 사소한 요소들도 있었지만 무엇보다 가장 큰 문제는 인상, 즉 인물이 풍기는 분위기였다. 초상화의 핵심이라 할 수 있는 부분이 문제로 거론되었으니 이 그림은 실패한 것이나 다름없었다. 식은땀이 났다. 만족하실 때까지 수정을 해 드릴 테니 인상을 어떻게 고쳐 드리면 되겠느냐고 재차 질문했다. 처음 만났던 자리에서는 '정 작가 실력 믿으니까 알아서 잘 그려 주세요!'라고 호탕하게 말했던 그가, 손재주만 있을 뿐 경험은 일천한 애송이 화가에게 차근차근 설명을 시작했다. 내용인즉, 인상이 너무 부드

럽고 선해 보이는 점이 결정적인 문제였다. 나는 단번에 이해가 가지 않았다. 큰 눈동자에 온화한 미소를 품고, 따뜻한 분위기를 풍기는 초상화가 선호된다는 사실은 일반적인 공식이다. 그런데 그의 말대로라면 오히려 눈썹의 경사를 더 가파르게 하고, 눈동자 크기는 줄이고, 입가의 웃음기도 없애 달라는 바, 다소 사납고 공격적으로 보일 수도 있는 인상을 만들어야 했다. 그뿐만 아니라 흰머리를 더 심고, 뽀얀 피부에 거친 질감과 주름을 더 넣어 달라는 요청도 있었다. 나는 혼란에 빠진 표정을 애써 숨기며 수정할 내용을 모두 받아 적었다. 열심히 고쳐 보겠다는 다짐을 하고 이마를 훔치며 걸어 나오는데, 그의 오랜 지인이라는 이가 따라 나오며 내게 귀띔을 해 주었다.

저 사람 젊었을 때 군인이었어요. 군 생활만 20년을 넘게 했지. 그리고 지금까지 힘든 일도 많이 견뎌 냈어요. 그러니까 강한 호랑이처럼 보이기를 원하는 거야. 말랑말랑하고 순해 보이는 인상으로 그려 주면 안 돼요.

그제야 깨달았다. 내가 가장 중요한 과정을 빼먹고 초상화를 그렸다는 사실을. 달랑 사진 한 장으로 그림을 시작할 게 아니라, 충분한 시간을 가지고 당사자가 스스로에 대해 지니고 있는 상이 어떤 모습인지, 따라서 그림에서 어떻게 나타나

기를 원하는지 가장 먼저 연구했어야 했다. 무턱대고 마냥 예쁘게 잘 그린 그림을 선보일 게 아니라, 그가 평생 동안 구축한 매섭고, 강인하고, 다부지고, 투박하며 지긋한 눈늪이 묻어나는 페르소나를 찾아내서 표현했어야 했다. 결국 그림을 다시 그리는 마음으로 초상화를 전면적으로 수정했다. 마침내 표구까지 마친 그림이 벽에 걸리는 광경을 보았을 때 마음이 후련하면서도 무거웠다. 그림을 그릴 때보다 더 많은 시간과 공이 그림을 고치는 데에 들어갔으니, 애초에 나를 믿고 초상화를 의뢰한 분들에게 죄송한 마음이 컸다. 스스로에 대한 실망감도 상당했다. 하늘을 찌를 것 같던 내 자신감도 비로소 겸손의 미덕을 알게 되었다.

초상화의 평가 기준

인간은 자기 얼굴을 직접 바라보지 못한다. 간접적이고 불완전하게 인식할 뿐이다. 그러므로 우리는 각자의 취향과 철학, 필요, 욕망 등을 버무려서 스스로의 이미지를 자의적으로 구축한 뒤 남들 눈에도 내가 그렇게 보이기를 막연히 희망한다. 그래서 내가 떠올리는 내 모습과 남들이 바라보는 내 모습 사이에는 필연적 격차가 형성될 수밖에 없다. SNS에 내가

직접 올린 프로필 사진과 남이 나를 태그한 사진의 차이를 떠올려 보라. 똑같이 내 얼굴을 찍은 사진인데도 남들이 이상하다고 말하든 말든 내 마음에 드는 경우가 있는가 하면 남들은 다 잘 나왔다고 칭찬해 주더라도 나로서는 끔찍이 싫은 경우가 있다.

초상화에는 특별한 평가 기준이 존재할 수밖에 없다. 당사자가 평소에 생각하던 자신의 모습과 그림 속 모습이 얼마나 정확히 일치하는가 말이다. 남들 시선에 담기는 내 모습과 내가 생각하는 나의 모습이 다르다는 점을 실감할 때 우리는 모종의 불쾌감을 느낀다. 자신의 복제상에서 개인이 목격하기 바라는 것은 남들이 바라보는 내 모습이 아니라 내가 원하는 나의 모습이다. 그러므로 초상화가는 당사자가 스스로에 대해 어떻게 생각하고, 자기 자신을 어떻게 연출하기를 원하는지 최우선적으로 알아내야 한다. 이 과정을 무시하면 제아무리 조형적으로 빼어난 그림을 완성해 내더라도 정작 당사자는 만족시킬 수 없다.

지금 나에게 초상화를 의뢰하는 분들은 다소 귀찮은 과정을 거쳐야 한다. 나는 고집을 부려서라도 당사자와 그의 주변 사람들을 최대한 자주 면담하려고 한다. 앞에서 언급한 실

수를 반복하지 않기 위해서다. 사진첩이 있다면, 그 안에 든 사진들을 함께 보며 당사자가 어떤 사진을 마음에 들어 하고, 어떤 사진을 탐탁해하지 않는지 관찰하기두 한다. 이렇게 하면 그가 공통적으로 선호하는 모습과 일관되게 싫어하는 모습의 정보를 수집할 수 있다. 만약 페이스북이나 인스타그램 계정이 있다면, 이른바 '자체 보정'을 완료한 프로필 사진이나 셀카들이야말로 최고의 자료가 되어 준다. 거기에 등장한 얼굴과 실제 얼굴의 괴리를 역추적하면 당사자가 가지고 있는 콤플렉스뿐만 아니라 그림으로 구현되기를 희망하는 형태와 분위기 등을 꽤 구체적으로 알아낼 수 있기 때문이다. 당사자가 원하는 모습이 어느 정도 구체화되면 그것을 가장 조형적으로 아름답게 나타내 줄 만한 포즈와 표정, 의상과 소품 등을 설정하여 수십 장의 사진을 촬영한다. 이 사진들은 내가 그릴 초상화의 설계도인 동시에 당사자에게는 완성된 초상화가 어떠할지 짐작해 보게 하는 일종의 '미리 보기'다. 이것들을 당사자와 함께 한 장 한 장 들여다보며 의견을 수렴한 뒤, 초상 이미지가 최종적으로 결정되면 그때 비로소 캔버스와 붓을 꺼낸다.

초상화를 제작할 때의 이 지난한 준비 과정을 모두 지켜본 친구는, 내가 마치 범인의 몽타주를 제작하는 형사 같다고

했다. 내가 생각하기에도 적절한 비유라 한참을 웃었다. 몽타주는 목격자의 진술에 근거해서 제작된다. 그래서 완전하지 않다. 목격자가 범인에 대해 가지는 선입견과 목격 당시의 기분, 주변 상황 등에 의해 기억은 어느 정도 왜곡될 수밖에 없기 때문이다. 초상화는 당사자의 진술에 근거해서 제작된다. 그래서 완전하지 않다. 자기 얼굴을 직접 볼 수 없는 인간의 숙명 탓에 우리는 스스로에 대해서 특수한 이미지를 구축할 수밖에 없다. 목격자는 보았기에 진술하고, 당사자는 보지 못했기에 진술한다. 당사자한테만 보이는, 마치 허깨비 같은 형상을 포착해야 한다는 점에서 초상화가의 일이 영매가 귀신을 구슬리는 일처럼 느껴질 때도 있다. "애초에 왜 이렇게 까다로운 종목을 선택해서 이 고생일까?" 하는 내 푸념에 친구도 웃었다.

초상화가, 그 수난의 기록들

헨리 어빙의 초상화

내가 가장 좋아하는 미술관은 영국 런던에 있다. 넬슨 (Horatio Nelson) 제독의 동상이 우뚝 서 있는 트라팔가 광장을 앞에 두고, 거대한 국립 갤러리 그림자에 항상 가려져 있는 국립 초상화 갤러리다. 국립 갤러리만큼 크고 유명한 곳은 아니지만, 국립 초상화 갤러리는 16세기부터 현대에 이르기까지 500년이 넘는 세월 동안 제작된 인물 그림과 조각, 사진을 무려 20만 점 가까이 소장하고 있다. 게다가 입장료도 받지 않으니 초상화를 좋아하는 사람에게는 천국과도 같은 곳이다. 나는 기회가 닿을 때마다 이곳을 방문한다. 과거와 동시대의 대가들이 그린 작품들을 보며 영감을 얻기도 하지만, 선배 초

상화가들의 기록과 이야기가 촘촘히 아로새겨진 이곳에 오면 마치 위로와 격려를 받는 듯한 기분이 든다. 내가 작업을 하며 겪는 어려움을 그들도 똑같이 겪었으리라는 사실을 실감하면서 말이다.

19세기에 제작된 그림과 조각상이 전시된 28번 방으로 들어가면 쥘 바스티앙르파주(Jules Bastien-Lepage)가 그린 헨리 어빙(Henry Irving)의 초상화가 눈에 들어온다. 헨리 어빙은 19세기 영국을 대표하는 전설적인 배우로, 소설 『드라큘라』를 쓴 브램 스토커(Bram Stoker)가 그의 매니저이기도 했다. 바스티앙르파주는 라이시움 극장의 만찬 자리에서 만난 어빙의 모습을 떠올리며 이 초상화를 구상했다고 한다. 그림 속의 어빙은 의자에 비스듬히 걸터앉아 한 팔은 의자 등받이에 걸치고 다른 한 팔은 테이블에 올린 채, 사선으로 기울인 얼굴에 사람 좋은 웃음을 머금고 있다. 위풍당당한 대배우의 풍모보다는 함께 식사를 하며 담소를 나누는 푸근하고 인간적인 모습이 강조되었다. 그래서인지 지금도 헨리 어빙의 개인사를 다루는 책이나 기사는 으레 이 그림을 싣는다.

그런데 이 초상화는 미완성작이다. 얼굴과 배경을 제외한 나머지 부분은 한 차례 붓질뿐이라 습작 같은 느낌을 주기

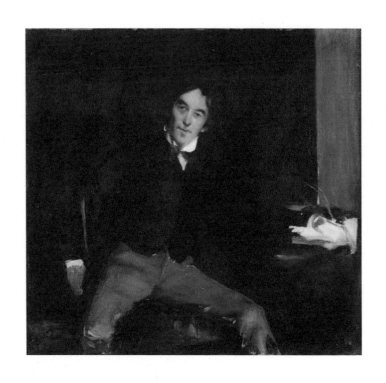

쥘 바스티앙르파주, 「헨리 어빙의 초상」(1880)

도 한다. 사연인즉, 어빙 스스로가 이미 스케치 단계에서부터 이 그림을 지독히도 싫어했다고 한다. 그가 보기에 그림 속의 자신은 너무 수수하다 못해 초라했다. 햄릿, 맥베스, 샤일록 같은 장엄한 캐릭터들의 페르소나를 써 왔던 그에게 평범한 개인으로서의 모습은 마주하기조차 싫은, 어색하다 못해 끔찍한 거울상이었을까. 같은 방 맞은편에는 온슬로 포드(Onslow Ford)가 조각한 어빙의 흉상도 전시되어 있다. 이 작품은 햄릿으로 분한 어빙의 모습을 묘사한 것이다. 멋있게 주름 잡힌 예복을 입고, 고개는 드라마틱하게 옆으로 돌린 채 미간을 찡그리고 높은 곳을 응시하는, 고뇌에 빠진 비극적 영웅의 모습이다. 흉상을 본 어빙은 크게 흡족하며, 그 모습을 본뜬 전신상도 제작될 수 있도록 적극 협조했다고 한다. 포드는 큰 명성을 얻었고, 어빙과는 평생 우정을 나누는 친구가 된다. 당사자가 원하는 페르소나를 조각가가 적절히 포착해 낸 덕분이다.

안타깝게도 바스티앙르파주의 그림은 그렇지 못했다. 어빙은 이 그림이 얼마나 언짢았는지, 한창 작업 중인 화가 앞에서도 대놓고 불평했다고 한다. 당사자가 그림을 그토록 싫어하는데 화가가 힘이 날 리 없다. 결국 바스티앙르파주는 붓을 놓아 버렸고 애꿎은 그림은 미완성작으로 남게 되었다. 어빙은 한 술 더 떠서 그림을 폐기해 버리고자 하였다. 아무도 그

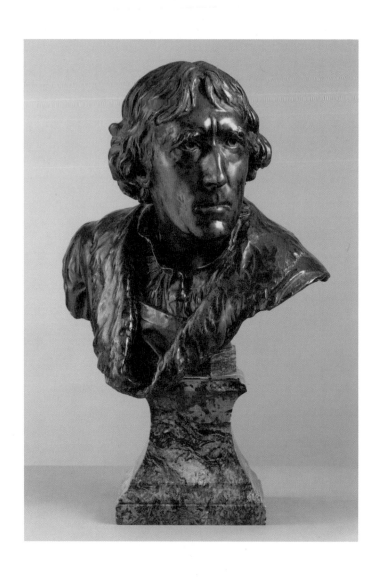

온슬로 포드, 「헨리 어빙 흉상」(1883~1884)

것을 볼 수 없도록 말이다. 그때 동시대를 풍미한 또 다른 전설적 배우이자 어빙의 가까운 동료였던 엘런 테리(Ellen Terry)가 나섰다. 테리는 어빙을 설득해서 그림을 보존하고 자기가 직접 맡아 보관했다. 그리고 어빙이 죽고 5년이 지난 1910년, 국립 초상화 갤러리에 그림을 기증했다. 남에게 보이기 싫어서 당사자가 내다 버리고자 했던 그림을, 지금은 매년 이곳을 찾는 백만 명 넘는 사람들이 관람하고 있다.

포효하는 사자

국립 초상화 갤러리는 윈스턴 처칠(Winston Churchill)의 초상을 무려 216점이나 소장하고 있다. 처칠은 2차 세계 대전이 발발했을 때 수상 자리에 올라 나치 독일에 맞서 영국의 승리를 이끌어 낸 인물이다. 근현대사를 통틀어 영국인들 사이에서 가장 유명하고 인기 있는 인물이니 갤러리 곳곳에서 그의 초상이 보이는 것은 특이한 일도 아니다. 그의 얼굴을 담은 수많은 그림과 사진 중 정반대의 운명을 맞이한 두 작품이 있다. 이들에 얽힌 사연을 비교해 보면, 헨리 어빙의 초상화와 흉상에서 보았듯, 초상을 만드는 일이 단순히 인물의 외면을 보는 것보다 훨씬 더 복잡한 과정임을 다시금 실감하게 된다.

하나는 처칠의 유명한 흑백 초상 사진이다. 독일이 프랑스를 점령하고 1년 뒤인 1941년, 처칠은 캐나다 수상의 초청으로 캐나다 의회를 방문하여 건강의 양심과 신부의 필요성에 관해 연설했다. 영국은 3주도 못 가 독일군에게 '닭처럼 모가지가 비틀어질 것'이라고 비아냥댄 프랑스 장군들을 언급하며, 나치에 항복한 프랑스와 달리 긴 싸움을 이어 가고 있는 영국은 '대단한 닭이고, 대단한 모가지다!(some chicken, some neck!)'라고 특유의 걸걸한 목소리로 힘주어 말했다. 이 말이 크게 유행하며 처칠의 캐나다 의회 연설은 지금까지도 회자되는 유명한 역사적 장면이 되었다. 연설을 마친 처칠은 하원 의장실로 내려갔다. 그 안에는 조명기와 카메라가 준비되어 있었다. 처칠이 들어서자 조명기에 불이 들어왔다. 기록에 의하면, 사전에 사진 촬영 일정을 전달받지 못한 처칠은 '이게 뭡니까?'라며 으르렁댔다고 한다. 그때 카메라 앞으로 33세의 사진작가 유서프 카쉬(Yousuf Karsh)가 쭈뼛대며 걸어 나왔다. 그는 떨리는 목소리로 말했다.

이 역사적인 순간을 기념할 수 있도록, 수상님의 얼굴을 사진으로 남기고 싶습니다.

처칠은 사진작가의 잔뜩 긴장한 얼굴을 흘끗 보더니, 이

내 시가를 꺼내 물고 불을 붙였다. 그리고 퉁명스럽게 한마디를 던졌다.

그럼 얼른 한 장 찍으시오.

카쉬에게 주어진 시간은 단 2분이었다. 그는 재빨리 카메라 뒤로 돌아가서 연신 셔터를 눌렀다. 그런데 시가가 계속 거슬렸다. 애연가였던 처칠이 시가를 문 채로 연기를 줄기차게 뿜어 대는 통에 얼굴이 온전히 드러나지 않았다. 시가를 잠시만 내려놓으라는 무언의 표시로 재떨이를 가져다 놓아 보았지만 소용없었다. 참다못한 카쉬는 숨을 한 번 크게 들이쉬고는 처칠 앞으로 다가가서 말했다.

수상님, 결례를 용서하십시오.

그는 이 말과 동시에 처칠의 입에 물려 있던 시가를 잽싸게 낚아챘다. 그리고 뒤도 돌아보지 않고 카메라로 달려가서 셔터를 눌렀다. 카쉬의 회고에 따르면, 이때 처칠은 자신을 '통째로 잡아먹을 것 같은' 표정이었다고 한다. 두 눈에서 불꽃이 뿜어져 나오는 듯했고 미간은 잔뜩 찌푸려져 이마 한가운데에 세로로 깊은 주름이 잡혔다. 턱을 당기고 어금니도 악

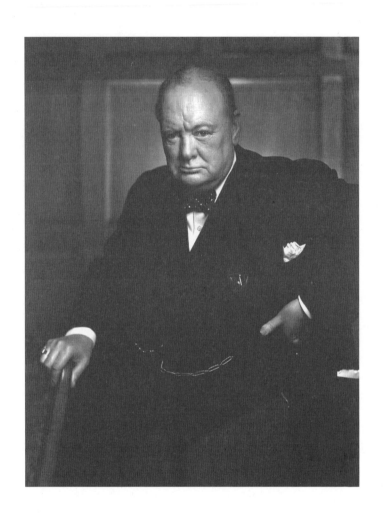

유서프 카쉬, 「포효하는 사자」(1941)

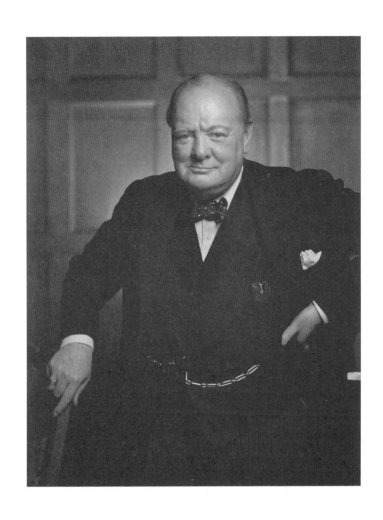

유서프 카쉬, 「윈스턴 처칠」(1941)

물어서 입 가장자리와 턱 아래로 짙은 그림자가 생겼다. 그 탓에 입 양옆의 근육이 더 돌출되어 보였다. 잔뜩 화가 난 불독을 연상시키는 이 얼굴은 카쉬의 사진에 그대로 담겼다. 그리고 이 한 장의 사진은 사진작가로서의 카쉬의 운명을 송두리째 바꾸어 버린다.

처음 보는 젊은 사진작가의 무례에도 불구하고, 처칠은 그 사진이 무척이나 마음에 들었다. 처칠은 여러 정체성을 지닌 인물이었다. 적군의 포로수용소에서 혈혈단신으로 탈출하여 영웅적 명성을 얻은 군인이었고, 정파를 가리지 않는 노련한 정치인이었으며, 빼어난 말솜씨와 유머로 무장한 걸출한 연설가였다. 또한 풍경화를 즐겨 그리는 화가이자 훗날 노벨 문학상을 수상하는 작가였고, 평생을 함께한 클레멘틴(Clementine Churchill)의 남편이자 다섯 자녀를 둔 아버지이기도 했다. 그러나 히틀러(Adolf Hitler) 치하의 독일에 한창 맞서 싸우던 1941년의 처칠에게 가장 필요했던 것은 강인한 리더로서의 정체성이었다. 그것은 영국 국민들이 처칠에게 품었던 기대이자 바람이기도 했다. 절대 흔들리지 않을 것 같은 듬직한 풍채와 부리부리한 눈매로 적들의 기를 죽이며, '대단한 닭에, 대단한 모가지다!' 같은 수사에서 드러나듯이 재치 있는 자신감을 가진 맹장의 이미지가 절실했다. 그런데 마침 카쉬

의 카메라가 그것을 완벽 이상으로 포착해 낸 것이다.

　　카쉬의 사진이 도상화한 고집 센 불독 같은 처칠의 얼굴은 2차 세계 대전을 함께 겪어 낸 모든 영국인들의 상징이 되었다. 1945년 전쟁이 끝나고, 이 사진은 같은 해 5월에 발행된 《라이프》의 표지를 장식했다. 《이코노미스트》로부터는 '역사상 가장 많이 활용된 사진'이자 '역사상 가장 상징적인 사진'이라는 칭호를 얻었다. 2016년 5파운드 신권에 실릴 인물로 처칠이 선정되었는데, 이때도 당연히 카쉬의 사진이 사용되었다. 카쉬는 사진에 '포효하는 사자'라는 제목을 붙였다. 흡족한 처칠이 "자네는 사진을 위해서라면 포효하는 사자도 가만히 붙잡아 둘 사람이야."라고 말한 데에서 따온 것이다. 카쉬는 곧 동시대의 가장 성공한 초상 전문 사진작가가 되었다. 어니스트 헤밍웨이(Ernest Hemingway), 조지 버나드 쇼(George Bernard Shaw), 마틴 루서 킹 주니어(Martin Luther King Jr.), 존 F. 케네디(Johh F. Kennedy), 알버트 아인슈타인(Albert Einstein), 오드리 헵번(Audrey Hepburn), 로런스 올리비에(Laurence Olivier), 피델 카스트로(Fidel Castro), 앤디 워홀(Andy Warhol) 등 시대를 대표하는 인물들이 그의 카메라 앞에 섰다. 「포효하는 사자」의 성공이 없었다면 불가능한 일이었다.

그런데 1941년 캐나다 의회 의장실에서 찍은 사진들 중 카쉬가 개인적으로 가장 좋아한 사진은 「포효하는 사자」가 아니었다. 그가 뽑은 최고의 컷은 「포효하는 사자」 직후에 찍은 사신이나. 분노가 섞인 저칠의 눈매와 입가에는 미소가 돌아와 있고, 인물을 비추는 조명도 훨씬 안정적이라 얼굴의 명암 대비도 「포효하는 사자」보다 훌륭하다. 하지만 그의 개인적인 선호는 중요하지 않았다. 「포효하는 사자」가 기념비적인 초상 사진이 된 까닭은 사진작가가 인물을 자신의 취향대로 표현해서가 아니라, 인물의 뚜렷한 자아상과 그를 바라보는 주변 세계의 시선을 가장 적절하게 포착했기 때문이다. 카쉬는 이 사실을 그 누구보다 잘 알고 있었다.

모던 아트의 훌륭한 모범

유서프 카쉬의 성공 사례를 보았으니 이제는 반대의 사례를 살펴볼 차례다. 1954년, 윈스턴 처칠의 팔순을 축하하기 위해 상원과 하원의 의원들이 기금을 모아서 전신 초상화를 제작하기로 했다. 그 일을 맡을 화가로는 그레이엄 서덜랜드(Graham Sutherland)가 낙점되었다. 그는 재료와 소재, 장르를 가리지 않고 전천후로 활동하는 모더니스트였다. 초상화 작업

은 전쟁이 끝난 뒤에야 본격적으로 시작했기에 막상 그의 포트폴리오에서 초상화가 차지하는 비중은 크지 않았다. 그런데 작가 서머싯 몸(Somerset Maugham)과 유명 언론인 맥스 에이킨(Max Aitken)을 그린 초상화가 세간의 명성을 얻으면서 처칠의 초상을 그리는 일까지 맡게 된 것이다. 하지만 초상화를 주문한 의원들은 서덜랜드와 그가 그린 인물들 사이에서 불협화음이 자주 일었다는 사실을 간과했다. 서덜랜드는 인물을 바라보는 화가의 시선을 무엇보다 중요하게 여겼다. 일례로 그는 자신의 후원자이자 친구였던 맥스 에이킨을 파충류처럼 생기 없고 음흉한 모습으로 그렸다. 그것을 본 에이킨은 "매우 불쾌한 걸작이다."라고 평했다.

아니나 다를까 작업 초반부터 마찰음이 일었다. 처칠은 기사 작위 문장을 새긴 예복을 입은 모습으로 그려지길 원했다. 하지만 서덜랜드는 처칠이 평소 의회에서 입는 정장 차림이기를 고집했다. 정치인으로서의 처칠을 드러내는 것이 이 작업의 가장 중요한 의의라는 이유에서였다. 처칠은 수긍할 수밖에 없었다. 서덜랜드는 본격적인 작업에 앞서 여러 습작을 진행했다. 습작을 본 처칠 가족들의 반응은 나쁘지 않았다. 처칠의 아내 클레멘틴은 그림이 남편과 "놀라울 만큼 비슷하다."라고 말했다.

그림은 처칠의 생일을 열흘 앞둔 11월 20일에 완성되었다. 완성작을 먼저 본 클레멘틴은 그림을 카메라로 찍어서 남편에게 보여 주었다. 사진을 들여다본 처칠의 얼굴은 민뜩 일그러졌다. 그는 그림이 "추잡하고 악의적"이며, 자신의 모습이 마치 "시궁창에 사는 주정뱅이 같아 보인다."라고 일갈했다. 처칠은 서덜랜드에게 "완성도와는 별개로 적절하지 않은 그림입니다."라고 쓴 서신을 보내며 생일 행사는 그림 없이 진행하리라고 선언했다. 보이는 그대로 정직하게 그렸을 뿐이라는 서덜랜드의 해명은 사태 해결에 전혀 도움이 되지 않았다. 하지만 이번에도 처칠이 한 발 물러서야 했다. 생일 행사에서 그림을 빼 버리면 기금을 낸 의원들에게 큰 결례를 범하게 된다는 동료 의원의 설득에 순응할 수밖에 없었기 때문이다.

행사는 11월 30일 웨스트민스터 사원에서 열렸다. 처칠의 80번째 생일을 축하하기 위해 모인 상, 하원의 의원들이 장내를 가득 채웠다. 엘리자베스 2세(Elizabeth II)와 남편 필립 공작(Prince Phillip)도 자리를 빛냈다. 야당 당수였던 클레멘트 애틀리(Clement Attlee)가 단상에 올라 축하 연설을 했다. 그의 연설은 다음과 같은 말로 끝났다.

상원과 하원을 대표하여, 이 초상화를 받아 주시기를 부탁드립니다!

이 말과 동시에 연단 뒤에 설치되었던 검은 장막이 양쪽으로 걷혔다. 서덜랜드가 그린 문제적 초상화가 모습을 드러냈다. 그림 속의 처칠은 팔걸이에 양손을 올린 채로 의자에 구부정하게 앉아 있었다. 가슴을 오므리고 허리는 구부려서 아랫배가 더 튀어나와 보였고 턱은 앞으로 내밀어 콧구멍이 들여다보였다. 화면 대부분이 저채도의 물감으로 칠해진 데다 서덜랜드 특유의 정돈되지 않은 붓 자국까지 더해져 그림 속 분위기는 거칠고 음울했다. 인물 전신을 실물 크기 그대로 담았기에 그림은 행사장 맨 뒤편에서도 뚜렷이 보일 만큼 거대했다. 그토록 싫어했던 자기 초상화를 수백 명의 좌중 앞에서 보여야 했던 처칠의 심정은 과연 어떠했을까. 답례 연설을 하기 위해 단상에 오른 처칠은 이렇게 말했다.

지금껏 그 누구도 이런 영예는 누려 보지 못했을 것입니다. (……) 이 초상화는 모던 아트의 훌륭한 모범입니다!

이 말에 좌중은 폭소를 터뜨렸고 이내 박수갈채가 터져 나왔다. 처칠은 노련한 정치인이자 최고의 연설가였다. 그는

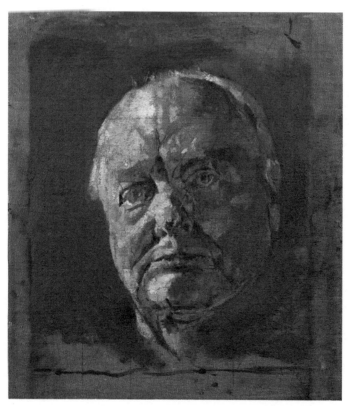

그레이엄 서덜랜드, 「윈스턴 처칠 초상 습작」(1954)

불쾌한 심정도 유머러스하게 표현하는 방법을 알고 있었다. '모던 아트의 훌륭한 모범'이라는 말은 극찬을 가장한 비판이었다. 피카소(Pablo Picasso)의 작품을 떠올리면 알 수 있듯이, 20세기 초에 시작된 모더니즘 미술은 전통적인 미의 개념을 의도적으로 거부하고 비트는 것을 골자로 한다. 그러므로 당시 대중에게 모던 아트는 '아름다움'이 아닌 '추함'을 그리는 미술 운동이라는 인식이 강했다. '모던 아트의 훌륭한 모범'이라 함은 '참 열심히도 못 그렸다.'라는 말과 다름없었다. 처칠은 행사장을 어색함이 아닌 웃음으로 채우면서도, 초상화가 마음에 들지 않는다는 사실을 정확하게 표현한 것이다.

초상화에 대한 주변 사람들의 평가도 극명하게 갈렸다. 같은 그림을 두고 처칠의 동료이자 친구였던 보수당 의원 퀸틴 호그(Quintin Hogg)는 '역겹다'고 했고, 노동당 의원이자 처칠에게 비판적이었던 아뉘린 베번(Aneurin Bevan)은 '아름다운 작품'이라고 했다. 비평가들 사이에서도 본질을 잘 포착했다는 평가와 졸작이라는 혹평이 공존했다.

행사가 끝난 뒤 처칠은 켄트 지방에 있던 자택으로 초상화를 옮겨 두고 단 한 번도 벽에 걸거나 남에게 보여 주지 않았다. 전시회를 앞둔 서덜랜드가 초상화를 잠시만 빌려 달라

고 부탁했을 때도 단호히 거절했다. 의회는 처칠이 서거한 이후 국회 의사당에 초상화를 전시하고자 하였으나 이 또한 실현되지 못했다. 초상하기 행적도 없이 사라서 버렸기 때문이다. 처칠이 죽고 13년이 지나서야, 초상화가 자택으로 옮겨진 지 불과 1년도 지나지 않아서 나무 프레임까지 통째로 불태워졌다는 사실이 밝혀졌다. 소각을 지시한 건 다름 아닌 클레멘틴 처칠이었다. 노쇠한 남편이 초상화를 볼 때마다 스트레스 받는 모습을 더는 두고 볼 수 없었던 것이다.

카리스마 있는 리더, 굳세고 듬직한 불독 이미지를 평생 동안 구축해 온 처칠에게, 서덜랜드의 초상화는 당신 또한 죽음을 향해 달려가는 나이 든 인간일 뿐이라고 잔인하게 직언했다. 바로 그 죄 탓에 한 줌 재로 불태워지는 벌을 받았다. 이 사실을 안 서덜랜드와 일부 비평가들은 야만적인 짓이라며 격분했지만, 그림을 보존하든 파괴하든 그것은 그림을 소장한 당사자의 마음이라고 변호하는 이들도 많았다. 지금은 서덜랜드가 습작으로 제작한 조그마한 얼굴 그림과 연필 스케치만이 국립 초상화 갤러리의 벽면을 쓸쓸하게 장식하고 있다.

진실 대 진실

풍경화가가 풍경을 그리고 정물화가 정물을 그리듯이 초
상화가는 인물을 그린다. 화가의 해석이나 표현에 일절 무관
심한 풍경이나 정물과는 달리 이 인물이라는 소재는 화가의
작업 과정에 적극 개입하기도 하고 결과물을 보고 잔인한 평
가도 서슴지 않는다. 모르긴 몰라도, 세상에 존재하는 초상화
의 개수는 화가와 인물 사이에 얽힌 갈등의 숫자를 크게 웃돌
지 않으리라. 그러므로 초상화가 각별히 까다로운 장르라는
말을 초상화가들의 엄살로 치부해 버리면 서운하다. 심지어
역사상 가장 위대한 초상화라고 평가받는 작품조차도 막상
당사자를 완전히 만족시키지는 못했기 때문이다.

1650년, 스페인 세비야 출신의 화가 디에고 벨라스케스
(Diego Velázquez)는 로마에 1년째 머물던 중이었다. 그의 빼어
난 그림 실력은 로마에서도 유명했기에, 벨라스케스는 최고
권력자였던 교황 인노켄티우스 10세(Innocentius X)까지 알현할
수 있었다. 그 자리에서 그는 교황의 초상화를 그리게 해 달라
고 청한다. 하지만 교황은 가타부타 답을 주지 않았다. 벨라스
케스는 이미 교황의 신하들을 훌륭하게 그린 바 있었지만 정
작 교황 본인은 생각보다 까다롭고 조심스러웠다. 교황이 벨

라스케스의 명성에 의구심을 품고 있다는 말도 심심찮게 들려왔다. 교황의 초상화를 그리려면, 벨라스케스는 우선 자신의 심력을 교황 앞에서 직접 검증해 보여야 했다.

당시 벨라스케스에게는 후안 데 파레하(Juan de Pareja)라는 이름의 흑인 노예가 있었다. 벨라스케스는 파레하의 초상화를 그리기 시작했다. 이 그림은 교황에게 보여 줄 예시작인 동시에 교황의 초상화를 정말로 그리게 되었을 때를 대비한 예행 연습이기도 했다. 교황의 인상은 언제라도 호통을 칠 듯 엄격하고 우락부락했던 반면, 그의 대례복은 윤기가 흐르는 선홍색이었다. 게다가 여느 왕이나 귀족처럼 화려한 장신구나 갑주를 착용하지도 않았기에 화가는 단순한 형태와 기본적인 색채만 가지고 장엄하고 생기 있는 초상화를 만들어 내야 했다. 교황을 눈앞에 앉혀 두고 그림을 그릴 수 있는 시간도 분명 지극히 제한적일 터였기에 최소한의 붓놀림으로 최대한의 표현을 해내야 했다. 이러한 제약들을 어떻게 하면 효과적으로 극복할 수 있을지 궁리했던 벨라스케스의 고민은 파레하의 초상화에 그대로 녹아들었다. 파레하가 입은 윗옷 목둘레의 하얀색 깃과 얼굴, 손을 제외한 그림의 나머지 부분은 모두 잿빛 푸른색이다. 의복 또한 장식적인 요소 없이 단순하고 투박하다. 하지만 벨라스케스는 과감한 명암 대비를 주어 화면

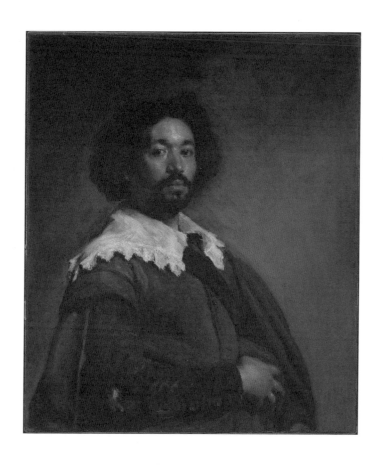

디에고 벨라스케스, 「후안 데 파레하」(1650)

에 충분한 역동성을 불어넣었고, 그가 조색한 특유의 회색빛 올리브 그린은 단조롭고 지루할 수도 있었던 새캐에 품위를 입혔다. 색을 천천히 쌓아 올릴 시간이 없을 것을 고려하여 손을 빠르게 움직이는 대신 붓놀림 하나하나에 제 역할을 주었다. 붓의 움직임이 그대로 남아 있어서 자칫 거칠고 미완성으로 보일 수도 있었지만, 꿈틀대는 듯한 붓자국에는 생기가 담겨 있었다. 그 덕분에 화면에 생동감이 넘쳤다. 이러한 채색법은 인상주의 화가들을 약 300년가량 앞지른 것이었다.

벨라스케스는 판테온에서 열린 전시회에서 완성된 초상화를 선보였다. 반응은 뜨거웠다. 유럽 각지에서 모인 화가와 예술 애호가 들이 입을 모아 벨라스케스의 그림을 칭송했다. 벨라스케스의 전기를 쓴 안토니오 팔로미노(Antonio Palomino)에 의하면, 파레하의 초상화를 본 한 화가는 "다른 작품들은 예술(art)이지만 이 작품만은 진실(truth)이다."라는 찬사를 보냈다고 한다. 하지만 가장 중요한 것은 교황의 반응이었다. 다행히 여기서도 그림은 소기의 목적을 훌륭하게 달성한다. 교황이 파레하의 그림을 보고 벨라스케스를 철저히 신임하게 되었으니까. 파레하는 벨라스케스를 곁에서 수행하던 시종이었으니 그림과 실물을 직접 비교하며 화가의 실력을 보다 더 까다롭고 정확하게 검증해 볼 수 있었을 것이다. 벨라스케스

는 곧바로 교황의 초상화를 그리는 작업에 착수하게 된다. (같은 시기에 벨라스케스는 후안 데 파레하를 노예 신분에서 풀어 준다. 자유인이 된 파레하는 벨라스케스의 작업을 거들었던 경험을 살려서 스스로도 화가가 된다.)

그렇게 탄생한 그림이 저 유명한 「교황 인노켄티우스 10세의 초상」이다. 그림에 별로 관심이 없는 사람이라도 이 작품만큼은 한 번쯤 본 적이 있을 것이다. 그림 속의 교황은 근엄한 표정으로 의자에 앉아서 양손을 팔걸이에 올리고 화면 밖을 응시하고 있다. 선홍빛의 대례복 상의를 널찍한 어깨에 걸쳐서 그 가운데로 큰 물결 모양의 유려한 주름이 져 있고, 그 밑으로 보이는 우윳빛 하얀 소매와 하의가 강렬하면서도 아름다운 색상 대비를 이룬다. 교황이 앉은 의자의 높은 등받이는 황금 조각이 장식하고 그 뒤로는 적갈색 커튼이 드리워 인물의 제왕적 풍모가 돋보인다. 무엇보다 눈에 띄는 부분은 얼굴의 표현이다. 갈매기 모양의 눈썹 아래로 형형히 빛나는 짙은 눈동자와 입을 꽉 다물어 얇아진 입술은 그 어떤 허튼소리도 용납하지 않을 듯 보인다. 눈가의 어슴푸레한 푸른 색조와 코끝과 뺨의 홍조, 돌처럼 단단해 보이는 이마와 볼과 턱의 느슨한 살가죽은 대담한 대비를 연출해 낸다. 거기에 벨라스케스만의 생동감 넘치는 붓놀림까지 더해져 마치 살갗이

디에고 벨라스케스, 「교황 인노켄티우스 10세의 초상」⁽¹⁶⁵⁰⁾

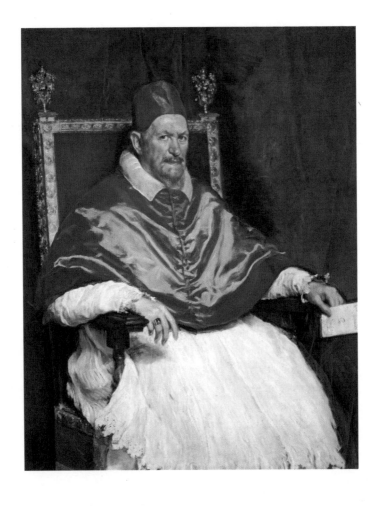

살아서 꿈틀대는 것 같은 착시를 일으킨다.

이 그림은 훗날 초상화의 전범이자 장르를 불문하고 서구 미술의 역사에서 가장 유명한 작품 중 하나로 자리매김한다. 19세기 말의 역사학자 이폴리트 텐(Hippolyte Taine)은 인노켄티우스 10세의 초상이 "모든 초상화들 중 최고의 걸작"이라고 했으며 20세기를 대표하는 화가 프랜시스 베이컨(Francis Bacon)은 이 그림을 차용한 일군의 작품을 선보이기도 했다. 인노켄티우스 10세는 벨라스케스를 신뢰한 덕에 역사에 길이 남을 걸작의 주인공이 되는 크나큰 영예를 얻었다. 오늘날 벨라스케스의 그림을 통하지 않고 인노켄티우스 10세의 이름을 떠올리는 이는 많지 않다.

그러나 1650년의 교황이 초상화의 미술사적 가치에 관심을 가졌을 리 없다. 벨라스케스에게도 300년 뒤 후손들의 평가는 최우선의 관심사가 아니었다. 완성된 초상화가 당사자를 만족시킬 수 있느냐 여부가 벨라스케스와 교황 모두에게 가장 중요한 문제였다. 교황 입장에서는 크게 걱정할 것이 없었다. 벨라스케스의 실력이야 이미 철저히 검증했다. 유럽 최고의 실력을 가진 화가가 유럽 최고의 권력자를 그리는데, 당사자를 깜짝 놀라게 하고도 남을 작품이 탄생하지 않는다면

그게 더 이상한 일 아니겠는가. 완성된 그림을 보기 직전 교황의 마음은 분명 기대로 부풀었을 것이다. 드디어 그림을 가리고 있던 장막이 벗겨지고, 화면을 가득 채 그림 안의 교황과 그림 밖의 교황이 서로를 마주 보았다. 그런데 교황의 반응이 오묘했다. 예상대로라면 감탄사가 튀어나와야 하는데, 막상 그의 입에서 나온 말은 단번에 의미를 파악하기 힘든 한마디였다.

너무 진실 되다!(Troppo vero!)

실망의 표시는 아니었지만 만족이나 기쁨의 표현도 아니었다. 교황은 분명 후안 데 파레하를 그린 그림은 '훌륭한 작품'이라 평가했다. 하지만 남의 얼굴을 그린 것을 보는 일과 자신의 얼굴을 그린 것을 보는 일은 전혀 다른 종류의 경험이라는 사실을 그는 미처 알지 못했다. 이목구비의 정확한 묘사, 품위 있는 색채, 안정적인 구도 등 조형적인 완성도는 누가 보아도 완벽했다. 그러나 그림 안에서 자신을 응시하고 있는 저 노인의 형상이 뭔가 불편했다. 꾸미지 않은 얼굴로 새하얀 형광등이 켜진 방에 들어가서 거울을 보았을 때의 기분을 떠올려 보면, 이때 교황의 심정을 대충이나마 추측해 볼 수 있을 것이다. 아름답고 고매하며 신적인 아우라가 벌거벗겨진, 오

로지 살아 꿈틀대는 살갗과 욕망, 분노, 질투, 자만 등 너무나 인간적인 감정들로 빚어진 그림 속 '진실'은 제아무리 교황이라도 감당하기 힘들었다. 그래서 20세기 초의 아트 딜러였던 르네 짐펠(René Gimpel)은 벨라스케스가 그림 속 인물에게 '무자비하게' 생기를 불어넣었다고 표현하기도 했다.

'진실'이라는 같은 단어가 파레하의 초상화를 본 화가의 입에서는 칭송의 의미로 쓰이고, 자신의 초상화를 본 교황의 입에서는 불편함의 의미로 쓰였다. 그래도 교황은 작품에 대한 예우를 지켰다. 화가에게 그림을 대폭 수정하라고 요구하지도 않았고 처칠처럼 몰래 초상화를 폐기하지도 않았다. 오히려 벨라스케스에게 황금으로 만든 목걸이를 하사하며 노고를 치하했다. 벨라스케스는 자신의 그림이 아주 마음에 들었는지 똑같은 그림을 한 점 더 그려서 스페인으로 가져갔다. 이 복제본을 본 사람들은 벨라스케스의 실력에 찬사를 보냈다. 반면에 교황은 자신의 출신 가문인 팜필리가(Pamphilj家)의 궁전 안에 그림을 가져다 놓고 세간에 공개하지 않았다. 그래서 19세기가 될 때까지 이 그림의 원본을 직접 볼 수 있는 것은 팜필리가의 핵심 인물들뿐이었다. 미술사의 한 페이지를 장식한 초상화가 세상의 빛을 보기까지 200여 년의 시간이 걸린 것이다. 초상화가 좀 덜 '진실'되었거나 다른 종류의 '진실'을

보여 주었다면 교황은 훨씬 더 기뻐하고 벨라스케스에게도 황금 목걸이 이상의 보상이 돌아갔을지 모른다. 하지만 그랬다면 「교황 인노켄티우스 10세의 초상」은 시늉과 같은 걸작의 위상을 갖지 못했으리라.

클리브스의 앤

16세기 최고의 초상화가 중 한 사람으로 평가받는 한스 홀바인(Hans Holbein)도 초상화 한 점 때문에 큰 곤욕을 치러야 했다. 초상화 속 인물을 바라보는 엇갈린 시선의 여파가 단순히 화가의 자존심을 상하게 하는 선에서 끝나지 않았기 때문이다. 본래 바젤에서 활동하다가 런던으로 건너온 홀바인은 1536년 잉글랜드의 왕실 화가가 된다. 그는 당시 왕이었던 헨리 8세(Henry VIII)를 포함한 왕실 주요 인물들의 얼굴을 정교하고 아름다운 솜씨로 화폭에 담아냈다.

헨리 8세에게는 아라곤 출신의 캐서린(Catherine of Aragon) 왕비가 있었다. 그러나 그는 더 젊고 아름다운 앤 불린(Anne Boleyn)에게 새장가를 들고 싶었다. 교황청이 가톨릭 교리를 내세워 캐서린과의 이혼을 불허하자, 헨리 8세는 로마 가톨

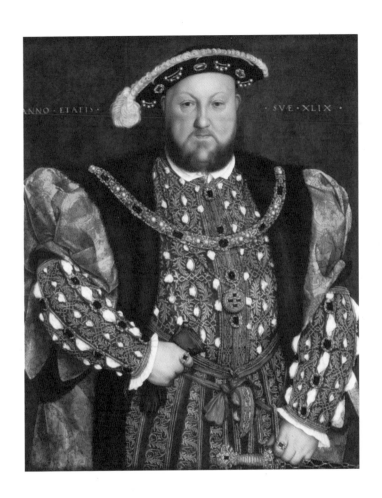

한스 홀바인, 「헨리 8세 초상」(1540)

릭과 결별을 선언하고 잉글랜드에 독립된 교회를 설립하기에 이른다. 영국의 국교인 성공회는 이렇게 탄생했다. 나라의 종교까지 바꿔 가며 새 왕비를 맞이하는 데 성공하였으나, 막상 앤 불린이 아들을 낳지 못하자 헨리 8세는 가차 없이 그녀의 목을 잘라 처형한다. 그리고 곧바로 앤 불린의 시녀였던 제인 시모어(Jane Seymore)에게 세 번째 장가를 든다. 제인 시모어는 헨리 8세가 그토록 원하던 아들을 낳지만 출산하던 중에 병을 얻어 사망한다. 왕비가 된 지 불과 1년 만의 일이다. 다시 홀아비가 된 헨리 8세는 곧 네 번째 아내를 찾아 나선다.

새 왕비 간택이 본격적으로 시작되면서 홀바인에게 중차대한 임무가 주어진다. 바로 유럽 본토로 건너가서 왕비 후보자들의 초상화를 그려 보내는 일이었다. 왕비로서 갖추어야 할 지성과 품위, 출신 가문의 명성도 중요했지만 헨리 8세에게는 아름다운 외모가 모든 것에 우선했다. 그는 홀바인에게, 후보자의 외모를 미화하지 말고 실제 모습과 똑같이 그려서 보내라는 구체적인 지침까지 내렸다.

화가이자 신하로서 홀바인이 느꼈을 부담은 상상하기조차 힘들다. 왕의 혼인이라는 국가의 중대사가 자기 붓끝에 의해 좌지우지될 수 있었다. 홀바인은 여러 후보자들의 초상화

를 그려 왕궁으로 보냈다. 가장 유력한 후보는, 신성로마제국의 클리브스 지방을 다스리던 빌헬름 공작(Wilhelm der Reiche)의 여동생, 앤이었다. 출신 지역의 이름을 따서 '클리브스의 앤(Anne of Cleves)'으로 알려진 인물이다. 앤을 적극 추천한 인물은 토머스 크롬웰(Thomas Cromwell)이었다. 교황청과 사이가 좋지 않았던 빌헬름 공작은 헨리 8세의 든든한 우군이 될 수 있었기 때문이다. 하지만 정략적 이점이 아무리 분명해도 후보자의 외모가 왕의 마음에 들지 않으면 소용이 없었다. 이때 홀바인이 그려 보낸 앤의 초상화가 결정적인 역할을 한다. 그림 속 여인의 얼굴을 본 헨리 8세는 흡족했고, 크롬웰은 이 기회를 놓칠세라 앤의 미모를 입에 침이 마르게 칭찬했다.

1539년 10월, 헨리 8세는 앤과의 혼인을 결정하고 혼인 서약에 서명한다. 그리고 석 달 뒤인 1540년 1월, 혼인식을 올리려고 잉글랜드로 온 앤을 마침내 마주한다. 그림으로만 보았던 신부가 바로 눈앞에 있었다. 그런데 앤의 실물을 본 왕의 얼굴은 일그러졌다. 그는 실망감이 잔뜩 묻어나는 목소리로 크롬웰에게 이렇게 말했다고 한다.

나는 저 여인이 마음에 들지 않는다! 전혀 아름답지 않다!

왕은 더 나아가 앤의 젖가슴이 축 처져서 처녀 같아 보이지도 않으니, 그녀에게서 어떻게 성욕을 느끼겠느냐고 불평했다. 허리 둘레가 130센티미터에 육박할 만큼 비만이었던 49세의 왕이 25세의 신부를 두고 할 수 있는 말은 아니었다.

체구가 아담했던 헨리 8세의 전 부인들에 비해 앤은 키가 크고 몸집이 좋은 편이었다. 어린 시절 앓았던 천연두 자국도 얼굴에 희미하게 남아 있었다. 하지만 이런 부분은 홀바인의 그림만으로는 확인할 수 없었다. 앤의 코는 유독 앞으로 튀어나와 있었다는데, 정면으로 그려진 초상화 속 얼굴은 이 특징도 충분히 보여 주지 못했다. 하지만 그렇다고 해서 앤이 정말로 추한 외모를 지녔으리라고 단정할 수는 없다. 헨리 8세의 발언을 제외한 동시대의 기록 대부분은 앤의 모습을 호의적으로 묘사하고 있기 때문이다. 실제 앤의 모습이 초상화 속 모습과 완전히 딴판이라는 비판 또한 존재하지 않았다. 그러나 대상의 단면만을 보여 주는 한 점의 초상화가 인물의 복합적인 면모를 전부 담아낼 수는 없는 법. 얼굴의 다양한 이미지들 중 어떤 것에 집중하느냐에 따라 같은 얼굴도 다르게 보이기 마련이다. 사진 한 장만 보고 소개팅에 나갔다가 실망한 경험이 한 번쯤은 있을 것이다. 한껏 기대감을 심어 준 사진이 원망스러우면서도 그 사진 한 장이 명백한 거짓이라고도 할

한스 홀바인, 「클리브스의 앤」(1539)

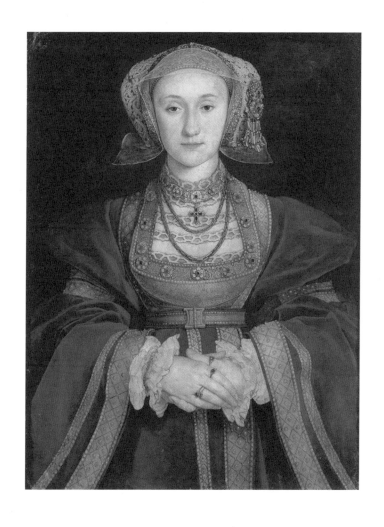

수 없어서 답답했던 마음을 기억한다면, 홀바인의 초상화가 초래한 이 사태를 대충이나마 이해해 볼 수 있으리라.

신부의 실제 모습이 무척이나 마음에 들지 않았지만, 헨리 8세는 앤과의 혼인 서약을 번복할 수 없었다. 일방적으로 혼인을 무를 경우 빌헬름 공작과 분쟁이 발생할 수 있었다. 이미 교황청과도 사이가 틀어진 마당에 또 다른 외교적 부담을 떠안을 수는 없는 노릇이었다. 결국 헨리 8세는 울며 겨자 먹기로 앤과 혼인식을 올린다. 그리고 애초에 앤을 왕비로 추천한 토머스 크롬웰에게 분노의 화살을 돌린다. 왕의 오른팔에서 순식간에 눈엣가시로 전락한 크롬웰은, 혼인식이 거행된 지 6개월 만에 공개 참수를 당한다. 그의 잘린 머리는 뾰족한 장대에 꽂혀 런던 다리에 전시되었다.

한스 홀바인은 이 일련의 사건들을 목격하며 불안과 공포에 떨었을 것이다. 왕이 억지로 결혼하고 최고 실권자가 처형당하는 어마어마한 일들의 불씨가 자신의 붓끝에 있었으니 말이다. 하지만 헨리 8세는 어떤 이유에서인지 홀바인한테는 별다른 처벌을 내리지 않았다. 그림 자체에는 큰 문제가 없었다는 무언의 인정이었을까, 아니면 모든 비난을 크롬웰이 홀로 짊어진 덕분이었을까. 현재로서는 추측과 상상만이 가능할

뿐이다. 왕의 분노는 피해 갔으나 가장 중요한 후원자였던 크롬웰의 죽음은 홀바인에게 커다란 타격이었다. 왕실 화가의 신분은 유지하였지만 홀바인에게 들어오는 작품 주문의 양과 질은 예전과 같지 않았다. 홀바인은 크롬웰이 처형된 지 3년 만인 1543년, 병을 얻어 45세의 나이로 세상을 떠난다.

그렇다면 다른 인물들의 운명은 어떻게 전개되었을까. 헨리 8세는 앤과 혼인한 지 6개월 만에 이혼하고, 17세의 캐서린 하워드(Catherine Howard)를 다섯 번째 왕비로 맞이한다. 하지만 그녀는 외도를 하다가 들켜서 혼인한 지 2년 만에 참수당한다. 헨리 8세는 유복한 과부였던 캐서린 파(Catherine Parr)에게 곧장 여섯 번째 장가를 든다. 그리고 4년 뒤인 1547년, 마상 경기 중 입은 부상과 고도 비만에 따른 각종 합병증으로 55세를 일기로 사망한다. 캐서린 파는 왕이 죽은 지 6개월 만에 재혼을 하고, 출산 후유증으로 이듬해인 1548년에 사망한다. 헨리 8세의 여섯 왕비들 중 비참하지 않은 말년을 보낸 유일한 인물은, 아이러니하게도 가장 축복받지 못한 혼인식을 올렸던 앤이다. 헨리 8세의 성미를 잘 파악한 앤은 그의 이혼 요구에 적극적으로 협조해서 호의를 얻는다. 그녀는 이혼과 동시에 막대한 재산을 증여받고 '왕의 사랑받는 여동생'이라는 칭호를 들으며 왕실과 끝까지 원만한 관계를 유지하

다가, 헨리 8세가 죽고 10년 뒤인 1557년에 지병으로 사망한다. 말 많고 탈 많았던 앤의 문제적 초상화는 현재 루브르 박물관에 전시되어 있다.

'모두가 비평가다'

영어에 "모두가 비평가다.(Everyone's a critic.)"라는 말이 있다. 작품에 대해 너 나 할 것 없이(속된 말로 '개나 소나') 평가를 내리는 상황을 비꼬는 말로, 비평은 언제 어디서나 존재하기 마련이며 그러므로 모두를 만족시키기는 불가능하다는 사실을 상기하는 표현이다. 초상 예술도 당연히 이 말에서 예외일수 없다. 인물이 스스로를 바라보는 모습이 특수하듯 한 인물에 대한 타인의 해석도 제각각이기 때문이다. 인물과 맺고 있는 관계에 따라 똑같은 얼굴에서 누군가는 사랑스러운 연인의 모습을 보고, 누군가는 꼴도 보기 싫은 직장 동료의 모습을 보고, 또 누군가는 덤덤하게 음식을 주문하는 손님의 모습을 본다. 얼굴의 조형적 요소들을 바라보는 시선의 차이도 마찬가지다. 연예인의 화보 한 장을 두고도 온갖 상이한 평가가 공존하는 풍경을 쉽게 찾아볼 수 있다. 그러므로 인물의 모습을 하나의 단편적인 이미지로 형상화해야 하는 초상화는, 그림의

당사자뿐만 아니라 그림 속 인물을 바라보는 제3자들의 평가와 비판도 매번 감내해야만 한다.

초상화를 주문받아 그릴 때에는 당사자의 측근들이 내리는 평가에 특별히 신경이 많이 쓰일 수밖에 없다. 당사자가 만족했더라도 그의 배우자나 친구, 가족이 그림에 대해 몇 마디를 거드는 바람에 수정을 해야 하는 경우가 자주 있기 때문이다. 한번은 당사자와 그의 가족들이 있는 자리에서 초상화를 공개한 적이 있는데, 눈꼬리 근처에 잡히는 주름(가로 방향으로 서너 갈래 뻗어 있는 모양 때문에 영어로는 '까마귀 발(crow's feet)'이라고 부르기도 한다.)을 가지고 일대 토론이 붙었다. 당사자는 눈주름이 좀 없었으면 하는 눈치였지만, 그의 배우자와 동생은 주름이 좀 잡혀 있어야 무게가 있어 보인다며 '까마귀 발'을 오히려 더 진하고 날카롭게 만들어야 한다고 주장했다. 결국 다수결 원칙에 따라 눈주름을 더 그리는 쪽으로 결론이 났고, 나는 다시 그림을 작업실로 가져와서 초상화의 눈가를 수정해야 했다.

당사자가 뚜렷이 존재할 때만 이런 일이 있는 것은 아니다. 개관을 앞둔 사설 문학관에 소장될 이육사 시인의 초상화를 의뢰받아 그릴 때의 일이다. 시인이 1943년에 찍은 흑

정중원, 「이육사」(2016)

백 사진을 참고해서 사실적인 채색화를 완성했다. 그런데 몇 차례 수정 요청이 들어왔다. 그림을 의뢰한 분이 떠올리는 시인의 인상과 내가 그린 시인의 얼굴 사이에 어긋나는 부분이 있었던 것이다. 그분이라고 해서 이육사 시인을 실제로 보았을 리는 만무하지만, 평생에 걸쳐 시인의 작품을 사랑하고 연구해 온 만큼 가슴속에 품고 있는 시인의 얼굴은 그 누구보다 뚜렷했을 터다. 눈꼬리 모양, 인중 길이 등 수정해야 하는 범위는 크지 않았으나, 아무리 사소한 차이도 사람의 얼굴에서는 큰 차이를 만들기 마련이다. 의뢰인의 요청대로 초상화를 수정하여 문학관으로 보냈다. 문학관 개관에 맞춰 초상화가 공개되는 날, 나는 하필 개인 사정이 생겨서 그 자리에 있지 못했다. 그래서 이육사 시인의 딸 이옥비 여사께서 직접 초상화를 어루만지고 가셨다는 소식은 나중에 보도 자료로 접할 수밖에 없었다. 직접 여쭙지는 못했지만, 아버님의 초상화를 마음에 들어 하셨다는 뜻으로 나는 해석했다. 그러므로 의뢰인의 까다로운 평가에 지금은 감사하는 마음이 크다. 그의 '훈수'가 없었다면 초상화가 지금의 모습대로 완성되지 못했을 것이기 때문이다.

그러나 이육사 시인의 초상화는 예외적인 경우고, 주변 사람들의 훈수 때문에 작업 기간이 늘어나고 에너지만 소모

되는 경우가 실제로는 훨씬 많다. 사공이 많으면 배가 산으로 간다고 했다. 정확하고 의미 있는 비평 더에 그림이 더 나아질 수도 있지만, 이 사람 저 사람이 마구잡이로 수정을 강요하면 작품의 질이 떨어지고, 이른바 '이발소 그림'이 되어 버리고 만다. 그래서 화가는 어느 정도 고집이 있어야 하는데, 사회적 지위와 연배가 훨씬 높은 당사자와 그의 지인들을 상대해야 하는 젊은 초상화가에게는 그마저도 결코 쉬운 일이 아니다. 한번은 어느 기념관에 걸릴 초상화를 몇 달에 걸쳐 공들여 작업한 뒤 당사자의 집무실에서 공개한 적이 있다. 초상화를 본 당사자는 얼굴에 화색을 띠며 수고해 주어서 고맙다는 말을 연신 건넸다. 당사자가 처음부터 그림을 완전히 마음에 들어 하기란 극히 드문 일이라 나 역시도 뛸 듯이 기뻤다. 그런데 그가 갑자기 전화기를 들더니 바깥에 있던 휘하 직원들을 안으로 불러들였다. 대여섯 명 정도의 사람들이 쭈뼛쭈뼛 걸어 들어왔고, 곧바로 "저 초상화에 대해 어떻게들 생각하느냐?"라는 질문이 떨어졌다. 나는 속이 타들어 갔다. 저 중에 한 명이라도 그림에 대해 안 좋은 소리를 했다가는 지난한 수정 작업이 시작될 확률이 커지기 때문이다. 게다가 내 경험상이런 경우에는 윗사람의 비위를 맞추고자 '강인한 눈빛을 제대로 살리지 못한 것 같습니다.', '코는 실물이 훨씬 더 잘생기셨습니다.' 같은 (마음에도 없는) 소리를 으레 늘어놓기 마련이

다. 그러면 그림에 흡족해하던 당사자도 어딘가 미심쩍은 마음이 생겨서 화가에게 불필요한 요청을 하게 된다. 잠시간 이어진 침묵을 깨고, 드디어 당사자 바로 옆에 앉아 있던 한 남성이 이렇게 말했다.

초상화가 실물보다 훨씬 낫습니다!

이 말에 주변 사람들이 전부 웃음을 터뜨렸다. 분위기가 밝아지며 그 뒤에 발언하는 사람들도 그림에 대해 좋은 이야기만 해 주었다. 당사자는 얼굴에 미소를 한가득 머금고 내게 악수를 청하며, 수고해 줘서 고맙다는 말을 다시 한 번 건넸다. 초상화가 더 낫다고 재치 있게 말씀해 준 '은인'을, 마음 같아서는 그 자리에서 꽉 끌어안아 주고 싶었다. 초상화는 단 한 차례의 수정도 없이 그대로 벽에 걸렸다. 주문 초상화 작업이 처음부터 끝까지 일사천리로 전개된, 거의 최초 유일의 사건이었다.

물론 이런 운이 언제나 따라 주지는 않는다. 당사자가 만족했음에도 불구하고 제3자들이 비판을 해 대는 난처한 상황은 언제든지 생길 수 있다. 현대 인물화의 거장 루시언 프로이드(Lucian Freud)조차도 그것을 피해 갈 수 없었다. 프로이드는

엘리자베스 2세의 초상을 그리는 루시언 프로이드

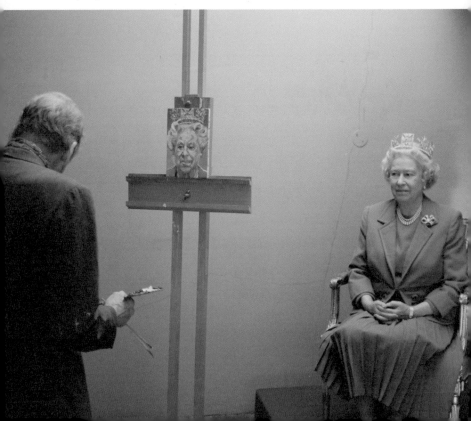

2001년 엘리자베스 2세 여왕의 초상화를 그려서 선물했다. 긴 변의 길이가 25센티미터가 채 되지 않는 작은 그림이었다. 그는 일찍이 그림 그리기를 "진실을 말하는 행위"라고 정의한 바 있다. 그는 특유의 거친 붓놀림과 잿빛이 섞인 낮은 채도의 물감들로 80세를 바라보는 여왕의 얼굴을 그렸다. 왕실의 일원을 그린 전통적인 초상화들과는 달리, 대상을 미화하기는 커녕 오히려 인간적인 흠결을 강조했다. 서덜랜드가 그린 처칠의 초상화처럼 말이다. 이 초상화는 왕실 소장품에 공식적으로 포함되어 버킹엄 궁전에 있는 퀸스 갤러리에 소장되었다. 하지만 프로이드는 세간의 비판과 조롱을 감수해야 했다. 영국의 일간지 《더 선》은 프로이드의 초상화가 "졸작"이며 프로이드는 "런던 탑에 투옥되어야 마땅하다."라고 비아냥댔다. (런던 탑은 중세 시대에 정치범들을 수용, 고문하고 처형하던 장소로 악명이 높았다.) 《브리티시 아트 저널》의 편집자는 초상화 속 여왕의 모습이 마치 "중풍에 걸린 왕실 애완견 같다."라고 혹평했다.

비슷한 일이 2013년에도 일어났다. 초상화가 폴 엠슬리(Paul Emsley)는, 2011년에 윌리엄 왕세손(Prince William)과 결혼하며 영국 왕실의 일원이 된 캐서린 미들턴(Catherine Middleton)의 초상화를 그리게 되었다. 루시언 프로이드가 사적으로 제작해서 선물한 여왕의 초상화와는 달리, 폴 엠슬리

의 그림은 왕실이 의뢰한 캐서린 왕세손비의 첫 번째 공식 초상화였다. 그러므로 이 초상화에 쏠린 대중의 관심도 대단했다. 약 15주에 걸쳐 초상화를 완성해 낸 엠슬리는 2013년 1월 11일 국립 초상화 갤러리에서 그림을 공개한다. 그림 속의 캐서린은 어두운 청록색 바탕을 배경으로 두고 화면 밖을 정면으로 응시하고 있었다. 배경색과 비슷한 청록색 상의를 입고, 얼굴엔 옅은 웃음을 머금은 채였다. 대상의 윤곽을 흐리는 화가 특유의 기법 덕에 그림의 분위기는 신비롭고 몽환적이었다. 자신의 초상화를 본 캐서린은 매우 만족했다. 그림이 "놀랍고 훌륭하다."라는 찬사를 보내며 코와 입이 특히 마음에 든다는 말도 덧붙였다. 캐서린의 남편인 윌리엄 왕세손은 초상화가 "매우 아름답다."라고 말했다.

그러나 초상화에 대한 세간의 평가는 가혹했다. 《선데이 타임스》는 화가가 인물을 실제보다 더 늙어 보이게 그렸으며 그림 속 눈에는 생기가 없다고 쏘아붙였다. 《데일리 메일》은 초상화가 "최악"이며 실제 인물과 하나도 닮지 않았다고 일갈했다. 《가디언》은 그림 분위기가 마치 "무덤처럼 우울"하며, "죽은 듯한 두 눈은 흡혈귀를 연상"시키고, "고약한 표정을 만드는 꽉 다문 입과 분칠한 것 같은 양쪽 뺨도 인물을 시체처럼 보이게 하는 데 일조한다."라며 아주 구체적으로 혹평했

다. 화가가 머리카락 묘사에만 집중하는 바람에 초상화가 샴푸 광고처럼 보인다고 지적한 미술 평론가도 있었고, "현상 수배범 전단을 연상시키는 이 초상화는 현대 미술의 실패를 상징적으로 보여 준다."라고 언급한 미학자도 있었다. 쏟아지는 혹평에 대해 폴 엠슬리는, BBC와의 인터뷰에서 "나는 최선을 다했지만, 그림이 모두를 만족시킬 수는 없다. 작품에 대한 다양한 관점이 존재한다는 사실도 인정한다."라고 말했다. 방송에서는 덤덤한 표정으로 이야기했지만, 아마 그 속은 새카맣게 타들어 가고 있었으리라. 화가에게 작품에 대한 힐난은, 때로 자기 자신에 대한 모욕보다 더 깊은 상처를 남기기 때문이다.

자화상

내 얼굴의 초상화

자기가 잘 아는 사람의 초상화일수록 만족하기 힘든 법입니다.

독일의 대문호 요한 볼프강 폰 괴테(Johann Wolfgang von Goethe)가 한 말이다. 내 눈에 너무 익숙한 대상을 재현한 작품에서는 아주 미세한 차이도 금세 눈에 띄기 마련이다. 그래서 내가 면면이 잘 아는 사람의 얼굴을 한 폭의 그림에 압축하여 나타내는 일은 실력 있는 화가에게도 결코 쉬운 작업이 아니다. 그렇다면 내가 내 얼굴을 그리는 일은 얼마나 까다로울까? 내가 직접 스스로의 모습을 비추는 거울이 되어야 한다면 말이다.

나는 내 얼굴을 너무나 잘 안다. 메이크업으로 위장하지 않은 날것의 피부는 어떤 질감과 색을 가지는지, 염색을 하거나 펌을 하거나 왁스를 바르지 않은 머리카락이 어떤 형태로 뻗치는지, 유독 어디에 여드름이 잘 나는지, 어린 시절에 생긴 작은 흉터는 어디에 숨어 있는지, 어디가 마음에 들고 어디가 마음에 들지 않는지, 나는 세세하게 알고 있다. 동시에 나는 내 얼굴을 너무나 모른다. 앞에서 이미 이야기했듯, 나는 거울과 카메라를 통하지 않고 내 얼굴을 직접 바라본 적이 없다. 나의 실물이 다른 이들의 시선에 어떻게 담기는지, 타인은 나를 어떤 모습으로 인식하고 떠올리는지 나로서는 알 길이 없다. 그러므로 자화상을 그리는 일이란 내가 내 모습을 익숙하면서도 낯설게 마주하며, 확신하고 추측하는 과정을 거쳐 주관적이면서도 객관적인 형상을 구성해 내는 작업이다. 나는 완성된 자화상을 주변 사람들에게 보일 때 유독 조심스러워지는데, 이것 역시 자화상만이 가지는 특유의 이중성 때문일 터다. 대단한 의미 없이 던지는 말이라도, '그림보다 실물이 더 낫다.'라는 말을 들으면 작품이 좋은 초상화로 평가받지 못한 것 같아서 근심이 생기고, 반대로 '실물보다 그림이 더 낫다.'라는 말을 들으면 졸지에 자기 미화를 일삼는 사람이 된 것 같아서 민망하고 난처하다.

지금은 그야말로 자화상의 시대라 할 만하다. 너 나 할 것 없이 '셀카'를 찍기 때문이다. 소셜 미디어에는 그 어떤 이미지보다 셀카가 넘쳐흐르고, '셀카봉' 같은 상품이 여행 필수품이 되었으며, 다양한 필터와 보정 기능을 제공하는 셀카 전용 애플리케이션은 나날이 쏟아져 나온다. 카메라를 얼굴로부터 약 45도 정도 들어 올리고, 얼굴이 가장 예쁘게 나오는 표정을 지은 채 셔터 버튼을 누른 다음, 사진 밝기를 화사하게 조정하고 피부의 잡티를 제거하고 눈은 키우고 턱 선은 깎아서 최종 이미지를 만든다. 팔레트와 붓만 들지 않았을 뿐, 대상을 연출하고 포착하여 조형미를 다듬는 과정은 너그럽게 미화된 초상화를 그리는 화가의 작업과 다를 바 없다. 인스타그램을 채우는 수많은 셀카들은 내 얼굴의 결함들이 수정되고 보완될 수 있다면, 그래서 이상 세계에 존재하는 완벽한 내 모습을 재현해 낼 수 있다면 어떨까 하는 바람과 호기심을 적나라하게 반영한다.

조금 더 잘생기고, 아름다워 보이고 싶은 마음이 누구에겐들 없을까. 나도 사진을 찍으면 직접 보정을 하고, 셀카에 가장 잘 어울리는 표정과 각도를 알고 있다. 자화상을 그릴 때도 마찬가지다. 내가 마음에 드는 모습이 나올 때까지 계속해서 참고 사진을 찍고 습작 스케치를 한다. 측면이나 반측면을

그릴 때면 오른쪽 얼굴보다 왼쪽 얼굴을 선택한다. 왼쪽 눈에만 옅은 쌍꺼풀이 있어서 눈이 조금 더 커 보이고, 가르마도 왼쪽에서 타기 때문에 왼편에서 본 머리 모양이 더 예쁘기 때문이다. 거기에 미세한 붓 자국과 물감 뭉침이 주는 특유의 회화적 아우라가 덮어씌면 아주 그럴싸한 이미지가 완성된다. 인스타그램과 카카오톡의 프로필 사진으로 쓰기에도 부족함이 없다. 내 모습을 너무 근사하게 그린 것 같아서 찔릴 때면 시인 W. H. 오든(W. H. Auden)이 한 말을 떠올리며 애써 자기 합리화를 한다. 그는 정직한 자화상은 거의 존재하지 않는다고 말했다. "자화상을 그리겠다고 결심할 만큼의 '자기의식'에 도달한 사람은 거의 항상 '자아'도 발달시켰기에, 자신을 그리는 자신의 모습을 그리며 인공적인 조명과 극적인 명암을 사용하게 된다."라고 그는 지적했다. 이를테면 자화상을 그리는 행위 자체가 자신을 특정한 모습으로 재현하고자 하는 의지를 증명한다는 것이다. 그만큼의 자의식조차 없는 사람에게는 애초에 자화상을 그리겠다는 의지 자체가 생기지 않기 때문이다.

결점의 아름다움

그렇다고 자화상이 이상적인 내 모습만을 만들어 내지는
않는다. 자화상은 내가 숨기고 싶어 하는 결점들을 드러내고
그것들을 새로운 시선으로 바라보게 한다. 나를 그리기 위해
서는 나 자신을 깊이 바라보아야 한다. 내 얼굴의 어떤 특징들
이 나를 나처럼 보이게 하는지 관찰해 내야 하기 때문이다. 그
런데 얄궂게도 대부분의 경우, 내가 결점으로 여겨 왔던 것들
이 내 얼굴에서 가장 특징적인 역할을 하고 있음을 깨닫게 된
다. 나의 개성은 결코 내가 자랑스럽게 뽐낼 수 있는 장점들로
만 이루어지지 않는다.

전설적인 록 밴드 퀸의 메인 보컬리스트였던 프레디 머
큐리(Freddie Mercury)는 과도하게 돌출된 앞니를 가지고 있었
다. 보통 사람보다 4개나 더 많은 윗니를 가지고 태어났기 때
문이다. 그래서 그는 어린 시절부터 '토끼'라는 별명으로 놀
림을 당했다. 세계적인 뮤지션이 되고 나서도 그는 항상 윗입
술을 오므리며 말을 했고 웃을 때는 꼭 입을 가렸다. 그는 집
에 혼자 있을 때나 아주 가까운 사람들과 함께 있을 때만 마
음 편히 치아를 드러냈다. 그런데도 그는 평생 치아를 교정하
지 않았다. 보통 사람들과 다른 특이한 구강 구조와 4옥타브

를 넘나드는 자신의 탁월한 노래 실력 사이에 어떤 연관이 있다고 생각했기 때문이다. 그에게 돌출된 앞니는 결점인 동시에 자신의 정체성을 구성하는 중요한 개성 중 하나였다. 프레디 머큐리의 팬들도 그를 추억할 때, 트레이드 마크인 콧수염과 그의 앞니를 반드시 함께 떠올린다.

나는 내 얼굴을 볼 때마다 볼록하게 튀어나온 눈 밑 지방과 그 위로 드리운 다크서클이 항상 거슬렸다. 조금만 피곤해도 눈가가 더 칙칙해져 얼굴도 생기를 잃고 나이도 더 들어 보였다. 매일 아침 면도를 해도 저녁이면 퍼렇게 올라오는 인중과 턱도 마찬가지다. 어린 시절부터 머리카락이 굵고 숱도 많았는데 수염이라고 예외는 아니었다. 피부가 하얀 편이라 아무리 깔끔하게 면도를 해도 퍼런 수염 자국은 선명하게 눈에 띈다. 그렇다고 아예 수염을 기를 수도 없다. 내 얼굴은 프레디 머큐리처럼 수염이 어울리는 상이 결코 아니기 때문이다. 매일 아침 세수를 하고 거울을 볼 때마다 짜증을 유발하던 이 '결점'들은 좋든 싫든 떼려야 뗄 수 없는 나의 '특징'이었다. 자화상을 그릴 때 이것들을 생략하면 아무리 공을 들여도 나처럼 보이지 않았다. 돌출된 앞니를 자기 음악성의 일부로 생각했던 프레디 머큐리처럼, 나도 자화상을 그림으로써 나의 결점들과 나름의 화해를 시도해 볼 수 있었다.

자화상을 그리려면 자신의 얼굴을 하나의 조형물로 인식해야 한다. 나는 내 얼굴을 그림의 소재로 바라보면서, 내 얼굴에는 그럴싸하게 묘사해 낼 만한 요소가 극히 드물다는 사실을 가장 먼저 실감했다. 골격이 뚜렷하지도, 눈이 부리부리하지도, 콧날이 날카롭지도 않았고, 수염을 멋스럽게 기르지도 않았으니 말이다. 이 밋밋한 얼굴에서 눈 밑 지방과 다크서클, 수염 자국 등은 오히려 반갑고 고마운 조형 요소였다. 툭 튀어나온 눈 밑 지방은 가느다란 눈 아래에 그림자를 드리워 명암을 만들어 주었고, 보라색과 갈색이 섞인 다크서클, 청록색을 머금은 수염 자국은 베이지색 계열로 구성된 나머지 얼굴 부분과 색상 대비를 이루어 다채로움을 더했다. 사진을 찍을 때면 은근히 거슬리곤 했던 왼쪽 뺨에 난 두 개의 까만 점도, 단조롭고 편편한 면적 한가운데에서 괜찮은 변칙점이 되어 주었다. 그래서 이 결점들은 그림 속에서 있는 그대로, 심지어 더 부각되기도 하며 정성스럽게 표현되었다. 아리스토텔레스(Aristoteles)는 사체처럼 역겨운 대상도 그림 속에서는 아름답게 감상될 수 있다고 말했다. 현실에서 추하고 못난 것으로 취급되는 대상에게 새로운 신분과 의미를 부여해 주는 것이야말로 예술의 위대한 능력이리라.

결점을 애써 감추지 않고 담담히 그려 낸 자화상이라 하

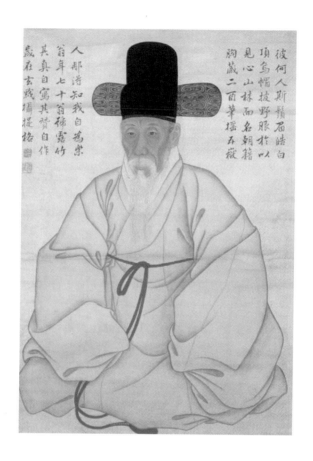

강세황, 「자화상」(1782)

면, 조선 후기의 문인이자 김홍도의 스승이었던 표암 강세황의 작품이 떠오른다. 그가 일흔이 다 된 나이에 그린 자화상은 길쭉한 얼굴과 작고 가는 눈, 자글자글한 주름과 도드라지게 기다란 인중을 가감 없이 노출한다. 윤두서의 유명한 자화상에 등장하는 카리스마 넘치는 얼굴과 달리, 강세황의 자화상에 나타나는 얼굴은 소박하고 수수하며 다소 초라해 보이기까지 한다. 흔히 말하는 '수려함'이나 '잘생김'과는 거리가 먼 자신의 외모에 대해, 강세황은 문집 『표암유고』에 당당히 서술한 바 있다.

나는 키가 작고 외모가 보잘것없다. 그래서 나를 잘 모르는 이들은 그 안에 탁월한 지식과 깊은 견해가 있음도 모르고 나를 만만히 보아 업신여기기도 한다. 그럴 때마다 나는 한번 싱긋 웃어 주고 만다.

이토록 튼튼한 자의식이야말로 강세황이 독보적인 자화상을 4점이나 그려 낼 수 있었던 원동력이었을 터다. 개인을 강조하고 드러내는 일을 금기시했던 유교 국가 조선에서는 동시대 유럽과 달리 자화상이 거의 제작되지 않았다.

자화상을 그리는 행위는 결점을 부정적으로만 보지 않는

정중원, 「자화상」(2019)

새로운 시선을 나에게도 선물해 주었다. 물론 그렇다고 해서 현실 속 내 얼굴을 완전히 긍정하게 되었다는 얘기는 아니다. 안타깝게도 나는 표정 인생 같은 뿌리깊은 자의식을 아직 가지 못했다. 프레디 머큐리도 교정은 안 했지만 웃을 때는 여전히 입을 가렸다고 하지 않았던가. 그림은 어디까지나 그림일 뿐. 지금도 나는 중요한 자리에 나가야 할 일이 있으면 아침부터 운동을 해서 얼굴의 부기를 빼고 최대한 깔끔히 면도하고, 다크서클과 수염 자국은 메이크업으로 적당히 감춘다. 그래도 나의 외모에서 마음에 들지 않는 점들을 발견할 때면 자화상을 떠올리며 불쾌함을 중화할 수 있는 수준에는 이르렀다. 내가 못났다고 떠들어 대는 내면의 악마들을 향해 '한번 싱긋 웃어 주고' 마는 담대함을 나도 언젠가는 가지게 되기를 바랄 뿐이다. 그러기 위해서는 자화상을 조금 더 많이, 더 자주 그려야 할지도 모르겠다.

거울

『백설 공주』에 등장하는 여왕은 마법의 거울 앞에 서서 말한다. '거울아, 거울아, 세상에서 누가 제일 아름답니?'라고. 항상 '여왕님입니다!'라고 대답하던 거울이 어느 순간 '백설

공주입니다!'라고 말을 바꾼다. 이 한마디에 여왕은 백설 공주를 죽여 심장을 가져오라는 끔찍한 명령을 내린다. 다소 극단적이긴 하지만, 나에게 이 이야기는 자신의 모습을 마주하는 경험의 이중성을 일러 주는 우화로 읽힌다. 굳이 마법의 거울이 아니더라도, 세상의 모든 거울은 보는 이에게 기쁨과 만족, 실망과 분노를 동시에 선사한다. 내가 잘생기고 아름답다며 아부하던 거울이 어느 순간에는 말을 바꿔 내 얼굴이 못났다며 조롱한다. 나 자신에 대해 가지는 호오(好惡)의 감정이 끝없이 줄다리기를 하는 한, 거울은 '내가 아름답니?'라는 질문에 항상 다른 대답을 내놓을 것이다.

서양 미술에서 자화상은 15세기 중반이 되어서야 역사 전면에 서서히 등장하기 시작한다. 재미있게도 이 시기는 유럽에서 거울이 널리 쓰이기 시작한 때와 거의 일치한다. 흑요석이나 구리에 광을 내서 만든 거울은 기원전 6000년까지 거슬러 올라가고, 유리로 된 거울은 고대 로마에서도 사용되었다는 기록이 전해진다. 하지만 그 당시의 유리 거울은 크기가 작고 가운데가 오목하게 굽어서 왜곡상을 비출 수밖에 없었다. 유리를 편평하게 펴는 기술이 없어, 액화 상태의 유리를 불어 방울 모양으로 만든 다음, 동그란 형태로 면을 잘라 내서 거울을 만들었기 때문이다. 그러다 중세에 이르러 독일의 장

인들이 편평한 유리를 만드는 기술을 개발해 낸다. 액화된 유리를 원기둥 모양으로 불어 양 끝을 끊어 내고, 기둥 가운데를 잘라서 말린 부분은 판판하게 펴는 방식이었다. 마침내 르네상스 시대 베네치아의 장인들이 오늘날의 유리 거울을 완성한다. 그들은 투명도 높은 납유리를 납작하게 편 다음 주석과 수은 혼합액을 칠해서 왜곡 없고 내구성이 좋은 거울을 제작했다. 이후로 화가들은 자화상을 그리기 위한 도구로, 또는 그림에 등장하는 소품으로 거울을 활용하기 시작한다.

하지만 아무리 좋은 도구가 마련되었다 한들 그것을 활용할 의지가 없다면 무용지물일 뿐이다. 자화상이 탄생하기 위한 또 하나의 필요조건은 화가의 뚜렷한 자의식과 자존감이다. 조선 시대 자화상이 거의 전해지지 않는 까닭은, 화가들이 건강한 자의식을 가질 만큼 사회가 그들을 대우해 주지 않았기 때문이다. 사농공상의 계급 구분이 현저했던 조선에서 직업 화가는 아무리 실력이 뛰어나도 '환쟁이'일 뿐이었다. 사대부 신분이면서 취미로 그림을 그렸던 문인화가들은 자의식과 자존감은 충분해도 대체로 자화상을 그릴 만큼 실력이 출중하지 못했다. 직업 화가를 천시하던 세태는 유럽이라고 크게 다르지 않았다. 손으로 하는 일을 머리로 하는 일보다 천하게 취급하는 태도는 동서고금을 막론한다. 그래서 르네상스

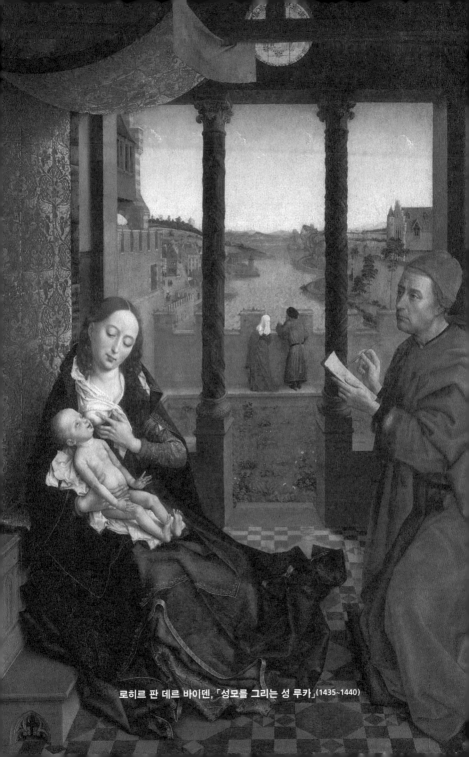

로히르 판 데르 바이덴, 「성모를 그리는 성 루카」(1435~1440)

초기까지 자화상이라고 해 봐야 화가들이 자신의 얼굴을 다른 그림 속에 숨겨 놓는 정도였다. 예컨대 당시 화가들은 기독교 성인 루카의 얼굴에 자신의 얼굴을 슬며시 그려 넣고는 했나. 루카는 성모 마리아의 초상화를 그린 일화로 유명한 '예술가의 수호성인'이다. 성인도 붓을 들고 그림을 그렸다는 이야기에서 당시 화가들은 위안을 얻고 스스로를 격려했던 것 같다.

그런데 르네상스가 찬란한 꽃을 피우면서, 유럽의 화가들은 사회로부터 예전과 다른 대우를 받기 시작한다. 이탈리아의 화가들이 그 선두에 있었다. 그들은 예술의 모든 분야가 혁명적으로 발전한 '전성기 르네상스'를 선구하며, 종합적인 성취를 이룬 위대한 학자처럼 사회적인 존경을 받았다. 대표 주자는 단연 레오나르도 다빈치(Leonardo da Vinci)였다. 그는 그림이란 단순한 손기술이 아니라 기하학, 해부학, 신학, 건축학, 역사학의 총체라는 사실을 스스로 증명해 보였다. 그림은 보여 주기만 할 뿐 복잡한 사상을 이야기하지 못한다고 비아냥대던 콧대 높은 시인이 '화가란 결국 벙어리 시인 아니냐?'라고 묻자, '그렇다면 시인은 눈먼 화가 아니냐?'라고 받아친 다빈치의 대답은 유명하다.

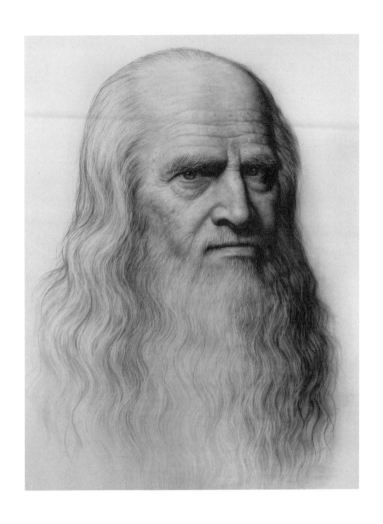

정중원, 「레오나르도 다빈치」(2020)

성공한 예술가에게 유럽 사회는 최고의 예우를 해 주었다. 빼어난 화가들이 지닌 천재성과 기량은 신의 은총으로 여겨졌고, 그것을 몸소 증명한 거장들을 산아 있을 때부디 극진한 대접을 받았다. 나빈지는 공증인이었던 아버지와 농부였던 어머니 사이에서 사생아로 태어났지만, 그가 67세의 나이로 사망했을 때 그를 품에 안고 애도한 건 프랑스의 왕이었던 프랑수아 1세(François 1)였다. 몰락한 은행가 집안에서 태어난 미켈란젤로(Michelangelo Buonarroti)는 조각가가 되겠다고 선언했을 때, 부친으로부터 흠씬 매질을 당했다고 한다. 하지만 미켈란젤로는 35살도 채 되지 않아서 유럽 최고의 권력자였던 교황 율리우스 2세(Julius II)와 팽팽한 기 싸움을 하는 거물이 된다. 라파엘로(Raphaello Sanzio)가 37살의 나이로 요절했을 때 당시 교황이었던 레오 10세(Leo X)는 하염없이 눈물을 흘렸다고 전한다. 라파엘로의 장례식은 로마 시내 전체가 들썩일 만큼 성대하게 치러졌으며 시신은 판테온 신전에 안치되었다. 그의 묘소에는 이런 글귀도 새겨졌다.

이곳에 저 유명한 라파엘로가 누워 있다. 그가 살아 있는 동안 그에게 정복당하면 어쩌나 두려워했던 자연의 미(美)는, 라파엘로가 죽자 자신도 그와 함께 사라지지 않을까 두려워했다.

피에르 놀라스크 베르주레, 「티치아노의 붓을 줍는 카를 5세」(1808)

이보다 더 화려한 찬사가 개인에게 주어질 수 있을까. 티치아노(Tiziano Vecelli)의 일화도 유명하다. 신성로마제국의 황제였던 카를 5세(Charles V)의 초상화를 그리던 티치아노가 실수로 붓을 떨어뜨렸는데, 카를 5세가 직접 허리를 숙여 붓을 주워 주었다고 한다. 당황한 티치아노가 "한낱 종에 불과한 저에게 이런 영광은 가당찮습니다."라고 말하자, 황제는 "티치아노라면 카이사르라도 허리를 굽힐 것이다."라고 대답했다.

이처럼 왕이나 귀족, 유명한 학자에 버금가는 사회적 지위와 명성을 얻으면서 유럽의 화가들은 이전과 다르게 스스로를 인식하게 되었다. 자신은 존경받을 만한 가치가 있고, 야망을 품을 수 있으며, 더 나아가 고귀하고 위대한 존재로까지 거듭날 수 있다는 자의식과 자존감이 형성되었다. 스스로의 모습을 직면하고 시각화하는 데 필요한 튼튼한 내면의 거울이 마침내 마련된 것이다.

알브레히트 뒤러

자화상을 하나의 장르로 자리매김시킨 선두 주자는 독일 출신의 화가 알브레히트 뒤러(Albrecht Dürer)였다. 그는 소묘,

유화, 판화, 제단화 등 다양한 작품 속에 12개에 달하는 자기 모습을 그려 넣었는데, 이는 전례가 없는 숫자였다. 뒤러는 위대한 화가가 되겠다는 뚜렷한 목표를 가진 인물이었고, 이러한 야심과 자의식은 그의 자화상들에 여지없이 투영되었다.

1471년 뉘른베르크에서 태어난 뒤러는 13세 때 이미 자기 얼굴을 훌륭하게 소묘해 냈다. 이 그림은 미술사에서 찾아보기 힘든 어린이의 자화상이기도 하다. 한 올 한 올 묘사된 머리카락과 복잡하게 접힌 옷주름까지, 어린아이가 그렸다고는 믿기 어려울 만큼 정교하고 사실적이다. 정식 미술 교육을 받기도 전에 이런 그림을 그려 냈으니, 그의 타고난 천재성에는 의심의 여지가 없어 보인다. 뒤러 스스로도 자신의 빼어난 실력에 대해 잘 알고 있었다. 그것이 얼마나 뿌듯하고 자랑스러웠으면, 어린 뒤러는 자화상 위에 이런 글귀를 써 두었다.

이것은 거울을 보고 나 자신을 그린 것이다, 내가 아직 어린 소년인 1484년에.

뒤러는 일찍이 스스로를 화가로 정체화했다. 첫 자화상을 그리고 2년이 지났을 무렵, 뒤러는 금세공인이었던 아버지의 곁을 떠나 화가 미하엘 볼게무트(Michael Wolgemut)의 제자

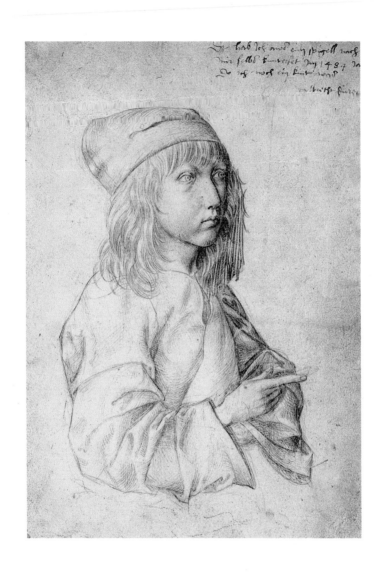

알브레히트 뒤러, 「자화상」(1484)

로 들어간다. 제자수련을 모두 마치고 '하산'하여 어엿한 젊은 화가가 된 뒤러는 22살이 되던 1493년에 자화상을 또 한 점 그린다. 이번에는 드로잉이 아니라 유화였다. 알프스 이북에서 제작된, 채색화로 제작된 최초의 자화상 중 하나였다. 뒤러는 이 그림을 목판이나 캔버스가 아닌 송아지 가죽에 그렸다. 둘둘 말아 정혼자인 아그네스 프레이(Agnes Frey)에게 보내기 위해서였다. 아직 자신의 얼굴을 보지 못한 미래의 신부에게 주는 그림이었기에, 뒤러는 스스로를 훤칠하게 잘생긴 청년으로 묘사했다. 자화상 속 뒤러는 금발의 곱슬머리를 어깨까지 우아하게 기르고 빨간색 모자를 쓰고 있다. 손에는 최음제를 만드는 재료이자 부부간 사랑을 상징하는 엉겅퀴가 들려 있다. 아그네스 프레이와의 결혼으로 말미암아 뒤러는 성공한 화가가 되는 길로 한 걸음 더 내딛을 수 있었다. 귀족 집안 출신이었던 아그네스가 넉넉하게 들고 온 신부 지참금으로 작업실을 차리고, 그녀 인맥을 통해서 부유한 계층의 고객들과 거래를 틀 수 있었기 때문이다.

뒤러는 결혼한 지 채 석 달도 되지 않아서 혼자 이탈리아로 여행을 떠난다. 그는 베네치아에서 2년 동안 머물며, 전성기를 누리던 이탈리아의 문화를 온몸으로 체험한다. 이 당시 알프스 산맥 이북과 이남의 분위기는 매우 달랐다. 이탈리아

알브레히트 뒤러, 「자화상」(1493)

가 위치한 알프스 남쪽에서는 중소 규모의 도시 국가들이 뛰어난 예술가들을 먼저 모셔 가기 위해 경쟁했다. 그들의 능력을 빌려서 자기 도시를 다른 도시보다 더 아름답고 웅장하게 만들어야 했기 때문이다. 그래서 화가들은 한번 이름이 알려지면 몸값이 치솟고, 제왕이 부럽지 않은 명성을 얻었다. 뒤러와 동시대를 살았던 다빈치와 미켈란젤로, 라파엘로처럼 말이다. 반면에 알프스 북쪽은 여전히 봉건제 국가들이 강세였다. 도시들은 고립되어 있었기에 예술가들을 두고 경쟁할 필요도 거의 없었다. 따라서 화가들의 지위도 훨씬 낮았다. 고향 뉘른베르크에서 수공업자 이상의 대우를 받지 못했던 뒤러는, 화가가 높은 계급까지 진출할 수 있는 베네치아의 사회적 환경을 몹시 부러워했다. 뒤러는 친구에게 부친 편지에 이렇게 썼다.

여기 베네치아에서 나는 신사 대접을 받는다네. 고향에서는 나를 기생충 취급을 하는데.

뉘른베르크로 돌아온 뒤러는 1498년에 자화상을 또 한 점 그린다. 이 그림은 뒤러가 베네치아를 여행하며 어떤 욕망과 야심을 가지게 되었는지 분명하게 보여 준다. 자화상 속 뒤러는 마치 귀족이 된 양 금실로 수놓은 화려한 예복을 입고 거만해 보이는 표정을 짓고 있다. 어깨에는 망토를 두르고 손

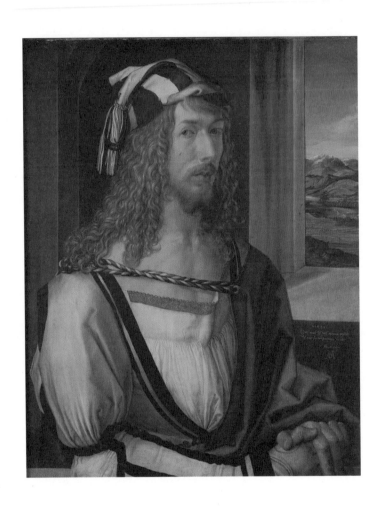

알브레히트 뒤러, 「자화상」(1498)

에는 비싼 비단 장갑을 끼었다. 뒤에 나 있는 창문 밖으로는 눈 덮인 알프스산맥이 보인다. 이 자화상은 저 너머 남쪽에 대한 하염없는 동경과, 그곳 화가들처럼 자신도 성공과 명예를 쟁취하리라는 다짐을 다소 적나라하게 내비치고 있다.

뒤러의 바람은 머지않아 이루어진다. 그가 살았던 독일에서는 출판 사업이 부상하고 있었다. 1440년 무렵, 구텐베르크(Johannes Gutenberg)가 혁신적인 활판 인쇄술을 도입하면서 예전과는 비교도 안 될 만큼 신속하고 효율적인 대량 출판이 가능해졌기 때문이다. 여기에서 뒤러는 큰 가능성을 보았다. 그는 1498년, 15점의 목판화가 실린 『아포칼립스(Apocalypse)』를 출판한다. 서구 미술의 역사상 화가가 직접 기획하고, 제작하고, 출판한 최초의 책이었다. '계시'라는 뜻의 『아포칼립스』는, 세상이 종말을 맞이하리라는 요한 묵시록(신약 성서의 마지막 책)의 내용을 다룬다. 이 책에서 뒤러는, 종말을 상징하는 네 명의 기수(역병, 전쟁, 기근, 죽음), 나팔을 불어 대재앙을 야기하는 일곱 천사, 머리 일곱 개 달린 용과 싸우는 대천사 미카엘, 순교자의 피를 마시는 바빌론의 창녀 등 무시무시하고 환상적이며 기괴한 장면들을 섬세한 선으로 묘사했다.

『아포칼립스』는 출판되자마자 유럽 전역에서 어마어마

한 반향을 얻었다. 1500년대로 세기의 전환을 준비하던 당시 유럽인들에게 종말은 뜨거운 화두였다. 새천년을 앞둔 1990년 대 만에 노스트라다무스이 에언, Y2K를 비롯한 온갖 종말론 과 음모론이 나돌았던 것처럼 말이다. 유럽 전체 인구의 절 반을 몰살한 흑사병의 악몽이 아직 생생했고, 신대륙의 발견 도 '사탄의 땅'이 나타났다며 불길하게 여기는 이들이 적잖았 다. 세기말의 종말은 정말로 임박한 듯했다. 이런 사회적 분위 기와 『아포칼립스』의 주제는 너무나도 잘 맞아떨어졌다. 게다 가 책 속의 삽화들은 그 이전에 보았던 어떤 목판화보다도 정 교하고 아름다웠다. 어린 시절부터 수련한 판화 기술에, 베네 치아에서 학습한 세련된 표현법을 더한 뒤러의 작품에는, 북 쪽 미술의 강렬함과 남쪽 미술의 우아함이 함께 녹아 있었다. 『아포칼립스』가 말 그대로 '베스트셀러'가 되면서 뒤러는 불 과 몇 년 사이에 국제적인 스타로 발돋움한다.

뒤러는 이름의 두문자인 A와 D를 합친 모노그램을 손수 디자인하여 자신이 만든 모든 작품에 삽입했다. 뒤러처럼 자 기 이름을 적극적으로 활용한 화가는 이후 300년 동안 등장 하지 않았다. 그는 스스로가 최고의 트레이드 마크가 될 수 있 다는 사실을 잘 알았다. 『아포칼립스』에 실린 모든 삽화에도 'AD' 모노그램이 한쪽 구석을 장식하고 있다. 루이 비통의 모

알브레히트 뒤러, 『아포칼립스』(1498) 속 삽화

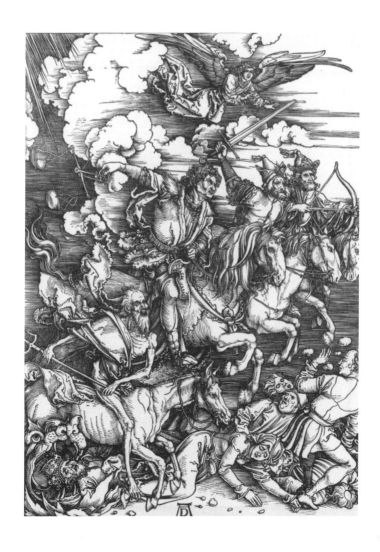

든 제품에 'LV' 모노그램이 들어가 있는 것처럼 말이다. 뒤러는 자기를 브랜드화한 최초의 예술가였던 셈이다. 명품 브랜드에 항상 '짝퉁'이 따라다니듯이, 뒤러의 작품을 표절하는 화가들도 등장하기 시작했다. 특히 이탈리아의 판화가 마르칸토니오 라이몬디(Marcantonio Raimondi)는 뒤러의 모노그램까지 그대로 따라 했다. 뒤러는 라이몬디를 베네치아 법정에 고소한다. 오늘날로 따지면 '지식 재산권'에 관한 소송이 붙은 셈이다. 법정은 "그림의 구성은 따라 해도 되지만 작가의 모노그램은 따라 하지 말라."라는 판결을 내린다.

『아포칼립스』가 출판되고 2년 뒤인 1500년, 뒤러는 새 자화상을 그린다. 그의 가장 유명한 작품으로 기억될 이 자화상은 뒤러가 남긴 세 점의 유화 자화상 중 마지막 작품이다. 나는 대학교 2학년 때 뮌헨을 처음으로 여행하며, 알테 피나코텍에 전시된 이 그림 앞에서 한참을 서 있었다. 당시에 나는 프랜시스 포드 코폴라(Francis Ford Coppola) 감독의 영화 「드라큘라」(1992)에 푹 빠져 있었는데, 영화에 등장하는 드라큘라 백작의 젊은 시절 초상화가 뒤러의 자화상을 그대로 옮겨 온 것이었기 때문이다. 스물한 살의 나는 뒤러보다 드라큘라에 관심이 훨씬 많았기에 오직 '드라큘라 초상화의 원본'을 보겠다는 일념으로 뒤러의 자화상을 찾았다. 영화 속 드라큘라

는 신을 부정하고 타락하기 전까지 기독교 왕국의 신실한 수호자였다. 그러므로 영화는 흉측한 흡혈귀의 모습과 극적으로 대비되는, 마치 예수가 연상될 만큼 근엄하고 신성한 드라큘라의 젊은 시절을 관객들에게 상기시켜야 했다.

그러므로 영화가 뒤러의 자화상을 대놓고 차용한 것은 훌륭한 결정이었다고 할 수 있다. 이 그림 안에서 뒤러는 과감하게도 스스로를 예수의 분신인 양 묘사했다. 대부분의 초상화는 인물의 반측면을 그린다. 그렇게 해야 얼굴의 입체감과 생동감을 포착하기 용이하기 때문이다. 그에 반해 뒤러의 자화상은 완벽한 정면이다. 인물의 시선 또한 관람자를 마주 향한다. 이와 같은 정면 구도는 전통적으로 절대성을 상징하며, 예수나 마리아 같은 신화 속 성인들을 그리는 데 사용되었다. 그뿐만이 아니다. 어두운색을 배경으로 양어깨 위로 흘러내리는 풍성한 갈색 머리카락과 털옷, 근엄한 표정은 인물의 제왕적 풍모를 몇 배나 끌어올린다. 가슴 가운데에 살포시 올린 손은 축복을 내리는 성자의 손 모양을 연상시키기도 한다. 이는 당시로서는 획기적인 실험이자 자칫하면 신성 모독으로 여겨질 수도 있는 모험이었다. 이 그림에도 여지없이 삽입된 뒤러의 모노그램 'AD'는 라틴어로 '기원후', 또는 '그리스도의 해'를 뜻하는 AD(Anno Domini)와도 일치한다. 뭇사람이 세기말

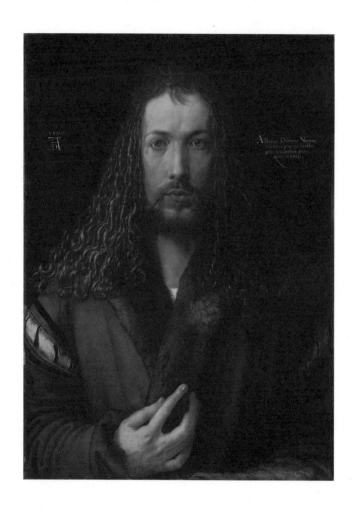

알브레히트 뒤러, 「자화상」(1500)

의 종말을 걱정하던 1500년, 뒤러의 머릿속에서도 수많은 생각들이 오갔던 것 같다. 한 명의 인간이자 화가로서 말이다. 스스로를 화려하게 연출하고자 노력한 흔적이 역력한 이전 자화상들과 달리, 이 자화상은 경박하게 뽐내지 않으면서 품위 있고 여유롭게 성숙한 자긍심을 드러낸다. 그림 속 인물의 '액면가'와는 달리, 이 당시 뒤러는 아직 스물여덟의 젊은 나이였다. (자화상 배경에는 라틴어로 '나, 뉘른베르크의 알브레히트 뒤러가 합당한 색깔로 스물여덟 살의 내 모습을 그렸다.'라고 쓰여 있다.)

화가로서 위대한 인물이 되기를 어릴 적부터 희망했던 뒤러는 그 누구보다도 완벽하게 자신의 꿈을 이루어 냈다. 성공한 화가는 이제 알프스 이북에서도 귀한 존재로 대접받을 수 있었다. 스물세 살 때 '기생충 취급'을 받는 자신의 신세를 한탄했던 뒤러가 마흔아홉의 나이에 네덜란드를 방문했을 때, 그곳 왕족들은 뒤러에게 직접 식사를 대접하며 귀빈으로 접대했다. 뒤러는 다음과 같이 기록했다.

내가 안내를 받으며 테이블에 이르자, 양쪽에 앉아 있던 사람들이 마치 위대한 군주를 보기라도 한 것처럼 동시에 기립했다. 신분이 매우 높은 사람들도 내게 깍듯이 예의를 표했다. 그들은 깊이 고개 숙여 인사하며 "당신을 섬기고 대접하는 데 최

선을 다하겠습니다."라고 말했다.

신성로마제국의 황제였던 막시밀리안 1세(Maximilian I)가 뒤러를 후원했고, 독일의 화가들은 뒤러를 신처럼 떠받들었다. 1528년 뒤러가 56세의 나이로 사망했을 때 뉘른베르크의 시민들은 마치 성인의 죽음을 애도하듯 성대한 장례식을 거행했다. 1828년에 뉘른베르크시(市)는 '뒤러 서거 300주년'을 기념하며 그의 동상을 세웠다. 이 동상은 화가 개인에게 헌사된 최초의 공공 기념물이었다.

뒤러 이후의 많은 화가들이 자의식의 표현으로, 또는 화가로서의 정체성을 다짐하기 위한 수단으로 자화상을 그렸다. 하지만 잔인한 현실의 장벽은, 이들 대부분을 이룰 수 없는 이상과 헛된 꿈을 그린 상상화로 만들어 버리곤 한다. 그러므로 알브레히트 뒤러는 매우 운이 좋았다. 완벽한 자아실현을 이루어 냄으로써, 꿈틀대는 자의식의 은밀한 고백과도 같았던 자화상들을 자기 변화와 성장, 성공을 되짚어 보는 자전적인 기록으로 거듭나게 했으니 말이다.

미켈란젤로 부오나로티

뒤러가 자화상을 통해 자신의 진취적인 포부와 긍정적인 자의식을 나타냈다면, 미켈란젤로 부오나로티는 자신의 가장 어두운 내면을 자화상에 간접적으로 드러냈다. 뒤러처럼 미켈란젤로는 아주 젊은 나이부터 두각을 드러냈다. 뒤러가 『아포칼립스』를 출판한 이듬해인 1499년, 미칼렌젤로는 「피에타」를 조각했다. 축 늘어진 예수의 시신과 슬픔에 잠긴 성모 마리아의 모습이 얼마나 장중하고 생생했는지, 동시대 사람들은 그것이 신인 조각가의 솜씨라고는 감히 상상조차 못 했다. 당시 미켈란젤로의 나이는 고작 스물네 살이었다. 1504년에는 스물아홉의 나이로 저 유명한 「다비드」를 조각한다. 높이가 5.2미터에 달하는 「다비드」는 고대 로마 시대 이후로 좀처럼 시도된 바 없는 대형 조각상이었다. 최초의 미술사책을 저술한 조르조 바사리(Giorgio Vasari)는 「다비드」를 모든 조각의 으뜸으로 꼽으며 "「다비드」를 보았다면, 다른 조각가들이 만든 그 어떤 조각상이든 더 볼 필요가 없다."라고 썼다. 서른여섯 살이 되던 1512년에는 4년에 걸쳐 그린 시스티나 예배당 천장화를 완성한다. 천장화 한가운데에 그려진, 손가락을 맞댄 신과 아담의 모습은 역사상 가장 유명한 도상 중 하나일 것이다. 길이 40미터, 폭 14미터에 달하는 천장에 구약 성서의 내

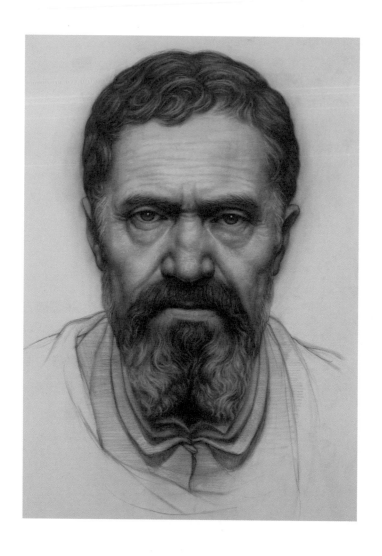

정중원, 「미켈란젤로 부오나로티」(2020)

용을 아우르는 300여 명의 인물 군상을 담아낸 이 천장화는 그 자체로 기적 같은 작품이었다. 미켈란젤로는 마흔 살이 되기도 전에 벌써 유럽 최고의 명성을 얻었다. 그의 이름을 모르는 사람이 없었고, 최고 권력자들은 그에게 작품을 의뢰하고자 줄을 섰다.

자기 명성을 화려하게 드러냈던 뒤러와는 달리 미켈란젤로는 항상 어둡고 과묵했다. 자신이 유럽 최고의 예술가라는 자긍심은 분명히 가지고 있었지만, 그는 원체 스스로를 꾸미거나 연출할 줄 몰랐다. 성격도 내성적이고 다혈질이라 사람들과 쉽사리 어울리지 못했다. 그의 머릿속에는 오로지 위대한 작품을 만들어야 한다는 생각뿐이었다. 막대한 돈을 벌었지만 항상 필요만 만큼만 먹었고 옷도 누더기 차림이었다. 하루 중 14시간을 작업하는 데 쏟았고, 한창 몰두할 때엔 작업복을 입고 신발을 신은 채로 잠을 잤으며 제대로 씻지도 않았다. 자신을 귀족처럼 연출했던 뒤러나 항상 화려한 의복을 입고 사교계를 주름잡았던 라파엘로에 비하면 미켈란젤로의 겉모습은 걸인에 가까웠다. 그는 신처럼 창조하기 위해 노예처럼 작업했다.

미켈란젤로에게는 꼭 이루고 싶은 숙원 사업이 하나 있

었다. 바로 교황 율리우스 2세의 영묘를 만드는 작업이다. 서른 살의 미켈란젤로가 1505년에 로마에 온 이유도 영묘 작업에 착수하기 위해서였다. 그는 자신이 가진 모든 야망과 열정을 쏟아부어서 무려 40여 개의 조각상이 들어가는 원대한 설계를 완성했다. 이 어마어마한 프로젝트를 완수함으로써, 그는 자기 재능을 유감없이 드러내고, 그로 말미암아 불멸의 업적을 남긴 위대한 조각가가 되고자 했다. 40여 개의 조각상이 소요되는 영묘를 생애 중에 완성하는 일이 과연 가능한 계획이었을까, 하는 의문이 들기는 하지만 말이다. (크기가 훨씬 크기는 하지만, 다비드 상 하나를 만드는 데만 3년이 걸렸었다.)

영묘 작업은 처음부터 난관에 부딪쳤다. 당사자인 율리우스 2세가 분명하지 않은 이유로(아마 재정 부족 때문이었으리라 추측된다.) 1508년에 돌연 영묘 작업을 잠정적으로 중단시키고, 그 대신 시스티나 예배당에 천장화를 그리라는 지시를 내렸다. 미켈란젤로는 크게 실망하고 분노하지만 결국 설득에 못 이겨 망치와 정을 내려놓고 붓을 든다. 그는 4년을 꼬박 고생하여 천장화를 완성한 다음, 곧장 영묘 작업으로 돌아간다. 이때 완성한 작품이 바로 「모세」다. 완성한 「모세」의 생생한 모습이 어찌나 마음에 들었는지, 미켈란젤로는 「모세」의 무릎을 망치로 내려치며 "이제 말을 해라!"라고 외쳤다고 한다. 그러

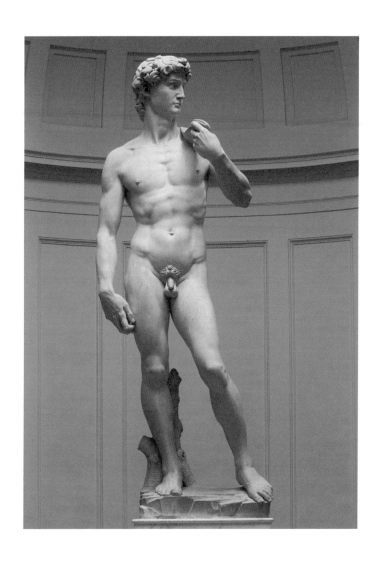

미켈란젤로, 「다비드」(1501~1504)

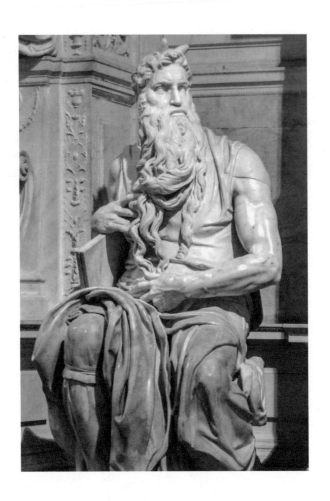

미켈란젤로, 「모세」(1513~1515)

나 기쁨은 오래가지 못한다. 「모세」가 완성되고 얼마 지나지 않아서 율리우스 2세가 사망하고 만다. 발주자가 죽으면서 작업도 끝없이 표류하기 시작한다.

이 무렵 미켈란젤로의 명성이란 그 이전의 어떤 예술가도 누려 보지 못한 수준이었다. 사람들은 그를 '성스러운 자'라는 뜻의 '일 디비노(Il Divino)'라고 불렀다. 미켈란젤로를 삭막한 세상에 아름다움을 선물하고자 신이 보낸 사자라고 생각했기 때문이다. 하지만 미켈란젤로에게 이런 명성은 오히려 저주와도 같았다. 율리우스 2세의 뒤를 이은 교황들과 유럽의 다른 군주들은 미켈란젤로를 서로 차지하기 위해 수단과 방법을 가리지 않았고, 그러면서 영묘 작업은 계속 지연될 수밖에 없었다. 영묘에 투입되는 예산과 영묘의 규모 등을 정하는 계약도 몇 번씩 갱신되면서, 미켈란젤로는 자신이 구상한 원안을 거듭 축소해야만 했다. 교황 레오 10세가 미켈란젤로에게 산 로렌초 성당 외벽 공사의 자문을 맡기기 위해 영묘 작업을 일방적으로 중단시켰을 때, 미켈란젤로는 크게 상심하며 눈물을 보이기도 했다. 이렇게 영묘 작업이 미뤄질 때면 다른 한편에서는 율리우스 2세의 유족들이 약속을 지키라며 불평과 협박을 해 왔다. 1542년에 쓴 편지에서 미켈란젤로는 자신과 친분이 있던 주교에게 다음과 같이 호소했다.

……제게 다른 걱정은 하지 말고 그림에만 전념하라고 하셨지요. 하지만 그림은 손이 아니라 머리로 그리는 것입니다. 머릿속이 복잡하면 마음은 방향을 잃습니다. 영묘와 관련된 일들이 정리되기 전까지, 저는 좋은 작품을 만들어 내지 못할 것입니다.

하지만 미켈란젤로의 탄식과 달리, 그의 또 다른 걸작은 영묘 작업이 밀리던 와중에 탄생한다. 1536년, 교황 바오로 3세(Paulus III)는 미켈란젤로에게 시스티나 예배당 벽면에 벽화를 그려 달라고 부탁한다. 미켈란젤로가 영묘 작업을 이유로 망설이자, 바오로 3세는 미켈란젤로와 율리우스 2세의 유족들 사이에서 중재자 역할을 자처하며 계약 내용이 대폭 수정되도록 손을 쓴다. 영묘에 들어가는 조각상들 중 미켈란젤로가 직접 제작해야 하는 것은 3개로 충분하고, 나머지는 그의 제자들이 맡아 마무리하도록 조항을 바꾼 것이다. (바오로 3세 휘하의 만토바 추기경은 '모세 상 하나만으로도 율리우스 교황의 무덤을 영예롭게 하기 충분하다.'라고 말했다.) 그렇게 미켈란젤로는, 서른여섯 살 때 천장화를 그렸던 시스티나 예배당으로 25년 만에 돌아와서 높이 13.7미터, 폭 12미터 길이의 벽에「최후의 심판」을 그린다. 뒤러가『아포칼립스』에서 다룬 것과 같은 주제였다. 세상의 종말을 알리며 재림한 예수, 그와 더불어 지상에

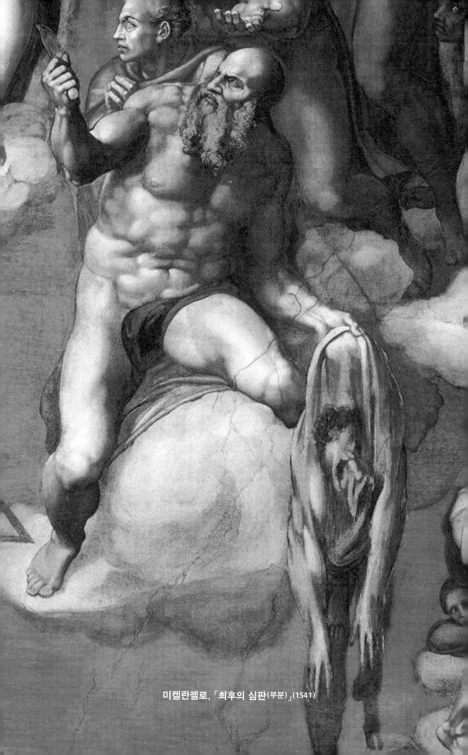

미켈란젤로, 「최후의 심판(부분)」(1541)

강림한 성자와 천사 들, 구원을 받고 천국으로 올라가는 이들과 구원받지 못해서 지옥으로 떨어지는 이들을 망라한 300여 명의 인물 군상은 완성되기까지 5년이라는 세월을 기다려야 했다.

뒤러는 『아포칼립스』를 펴내고 나서 곧바로 자화상을 그렸었다. 미켈란젤로도 「최후의 심판」을 작업하며 자화상을 그린다. 그런데 미켈란젤로의 자화상은 뒤러의 자화상과는 성격부터 완전히 달랐다. 뒤러가 스스로를 예수처럼 성스럽게 묘사한 단독 자화상을 그렸다면, 미켈란젤로는 「최후의 심판」속에 자신의 얼굴을 숨겨 두었다. 그것도 성인이나 천사, 구원받은 인물이 아니라, 흉측하게 벗겨진 바돌로매의 껍질로 말이다. 예수의 열두 제자 중 한 명이었던 바돌로매는 산 채로껍질이 벗겨지고 참수됨으로써 순교했다. 그래서 그는 자신의 살가죽을 들고 있는 모습으로 흔히 묘사되는데, 미켈란젤로는 바로 그 축 늘어진 껍질에 자신의 얼굴을 그려 넣은 것이다. 막상 살가죽을 든, 살아 있는 바돌로매의 얼굴에는 당시 외설적인 작품으로 유명했던 시인 피에트로 아레티노(Pietro Aretino)를 그렸다. 미켈란젤로는 그토록 흉측한 형상에 스스로를 대입함으로써 자신이 느끼던 깊은 좌절감과 절망감을 나타내고자 했던 것일까. 자기 처지가 남들에게 이리저리 휘

둘리기만 하는, 생명력 없는 껍데기와 다를 바 없다고 한탄하고 싶었던 것일까.

미켈란젤로가 그토록 매달렸던 율리우스 2세의 영묘는, 우여곡절 끝에 처음 기획된 해로부터 무려 40년이 지난 1545년에 완공된다. 말이 좋아서 완공이지 겉핥기만 하고 끝난 셈이었다. 40여 개의 조각상이 있는 거대한 구조물로 기획되었던 영묘는 결국 하나의 벽면으로 된 장식물에 그쳤다. 조각상의 수도 10개가 채 되지 않았다. 물론 이것만으로도 로마에 있는 그 어떤 영묘보다 웅장하고 아름다웠지만 미켈란젤로가 최초로 구상했던 계획에 비하면 한없이 작고 초라할 뿐이었다. 영묘를 필생의 역작으로 여겼고, 그만큼 간절히 실현해 내고 싶어 했던 미켈란젤로는 크게 실망하고 상심할 수밖에 없었다. 미켈란젤로의 제자였던 아스카니오 콘디비(Ascanio Condivi)가 이르기를, 영묘 작업은 그 과정 전체가 하나의 "비극"이었다.

그러나 미켈란젤로에게는 상심할 시간조차 허락되지 않았다. 1546년, 바오로 3세로부터 새로 증축된 파올리나 예배당에 벽화를 그려 달라는 부탁을 받았기 때문이다. 미켈란젤로는 또다시 4년 동안 붓을 들고, 십자가에 못 박히는 베드로

미켈란젤로, 「십자가에 못 박히는 베드로(부분)**」**(1546~1550)

와 기독교로 개종하는 사울의 모습을 담은 두 폭의 벽화를 그린다. 미켈란젤로는 여기에도 자신의 자화상을 숨겨 둔다. 베드로가 십자가에 못 박히는 광경을 지켜보며 충격과 슬픔에 빠져 있는 군중 중 한 사람으로 자신을 그려 넣은 것이다. 이번에는 바돌로매의 껍질보다 조금 더 자신답게 자신을 그렸다. 그림 속에서 그는 머리에 파란색 터번을 두르고 있는데, 그것은 실제로 당시 조각가들이 돌가루로부터 머리카락을 보호하기 위해서 착용하던 것이었다. 끔찍한 운명을 방관할 수밖에 없는 무력감을 표현하고 싶었던 것일까. 그림 속 미켈란젤로는 담담하고 허망한 표정으로 순교하는 베드로를 지켜본다. 전설에 의하면 베드로는 감히 예수와 같은 방식으로 죽을 수 없다며 자신을 십자가에 거꾸로 못 박아 달라고 간청했다고 한다. 미켈란젤로는 혹독한 고통까지 감수하며 순교한 성인과 자신을 비교하며, 간절히 소망하는 작업조차 충실히 해내지 못하는 처지를 자조한 듯 보인다. 역사상 가장 유명한 그림들이 그의 손에서 탄생했지만, 정작 미켈란젤로는 스스로를 화가라고 생각하지 않았다. 터번을 쓴 자화상에서도 드러나듯이, 그가 생각하는 자신의 본분은 조각가였다. 원하지 않는 그림을 그리며 너무 오랜 세월을 보냈다고 생각한 것일까. 파올리나 예배당 벽화를 마지막으로 미켈란젤로는 더 이상 그림을 그리지 않았다. 그의 나이는 벌써 일흔다섯이었다.

2014년 겨울, 나는 미켈란젤로와 관련된 모든 장소를 가 보겠다는 계획으로 이탈리아를 여행했다. 미켈란젤로가 디자인한 라우렌치아나 도서관과 캄피돌리오 광장, 미켈란젤로의 종손이 세운 기념관 '카사 부오나로티', 피렌체의 미켈란젤로 광장, 미켈란젤로의 무덤이 있는 산타 크로체 성당 등을 비롯해 미켈란젤로의 작품이 전시되어 있는 미술관과 성당을 전부 찾아다녔다. 성 베드로 대성당의 쿠폴라(돔 형태로 된 지붕) 꼭대기에 올랐을 때는 관광객들이 무심코 지나쳐 버리는 미켈란젤로의 청동 흉상 앞에서 한참을 서 있었다. 미켈란젤로의 흉상이 그곳에 있는 이유는 쿠폴라를 설계한 사람이 바로 미켈란젤로였기 때문이다. 고백하기 부끄럽지만, 카사 부오나로티에서는 미켈란젤로를 기념하기 위해 설치된 전신상의 발에 무려 입을 맞추기도 했다. 그만큼 미켈란젤로는, 윌리엄 셰익스피어(William Shakespeare)와 더불어 내가 가장 사랑하고 존경하며 선망하는 인물이다.

직접 가서 볼 수 있는 미켈란젤로의 작품은 거의 다 보았지만, 정작 내게 가장 깊은 인상을 남긴 것은 「다비드」나 시스티나 예배당 천장화가 아닌, 피렌체 두오모 미술관에서 본 「피에타」였다. 80세를 바라보던 말년의 미켈란젤로가 만든 최후의 작품들 중 하나로, 24세에 조각한 「피에타」와 구분하기

위해 흔히 「피렌체 피에타」로 불린다. 젊은 시절에 만든 「피에타」가 예수와 마리아 두 사람을 묘사했다면, 「피렌체 피에타」는 네 인물을 묘사하고 있다. 가운데 축 처진 시신은 예수고, 양옆에 있는 두 여인은 성모 마리아와 막달라 마리아다. 그 사이에 우뚝 솟아 시신을 떠받치고 있는 노인은 니고데모다. 그런데 덥수룩한 수염을 기르고 두건을 눌러쓴 이 노인의 얼굴이 어딘가 낯익다. 튀어나온 이마와 도드라진 광대뼈, 납작한 코까지 영락없는 미켈란젤로의 얼굴이다. 미켈란젤로는 니고데모의 얼굴을 빌려 최후의 자화상을 남긴 것이다.

이 피에타는 완성작이 아니다. 막달라 마리아와 예수의 몸을 제외하고는 대리석의 거친 표면이 그대로 남아 있고, 예수와 성모 마리아의 얼굴은 형태만 겨우 알아볼 수 있다. 게다가 이 작품엔 파손의 흔적이 역력하다. 예수는 한쪽 다리가 아예 없고, 앞으로 내민 왼쪽 팔도 부서진 조각들을 다시 이어 붙인 것이다. 작품을 훼손한 사람은 다름 아닌 미켈란젤로 본인이었다. 1555년의 어느 날 밤, 미켈란젤로는 조각을 할 때 쓰던 망치로 피에타를 내리쳤다. 영묘에 들어가는 「모세」를 완성했을 때 그 무릎을 망치로 친 것이 기쁨의 표시였다면, 이번에는 정말로 조각을 파괴하려고 망치를 휘둘렀다. 팔다리가 산산이 부서진 채로 방치된 피에타를 수거한 인물은 미켈란

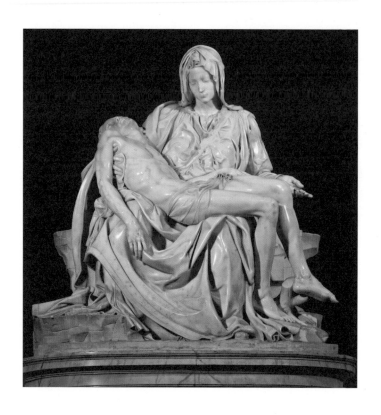

미켈란젤로, 「피에타」(1498~1499)

미켈란젤로, 「피렌체 피에타」(1547~1555)

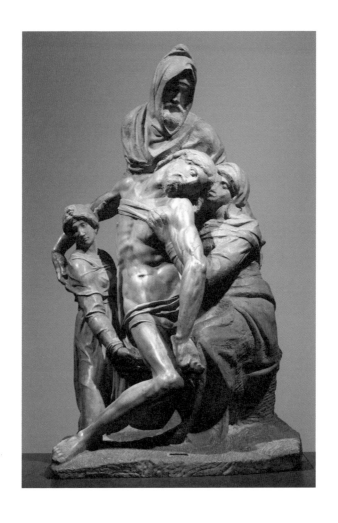

젤로의 친구였던 프란체스코 반디니(Francesco Bandini)였다. 그는 조각가 티베리오 칼카그니(Tiberio Calcagni)를 고용해서 할 수 있는 만큼 조각상을 복원했다. 반디니가 아니었더면 지금 우리는 이「피에타」를 보지 못했을지도 모른다.

미켈란젤로는 왜「피에타」를 망치로 내리쳤을까. 미켈란젤로와 직접 교류했던 바사리는 그가 대리석의 질을 마음에 들어 하지 않았기 때문이라고 기록했다. 하지만 이건 미켈란젤로가 자신의 심경을 감추기 위해 둘러댄 변명에 더 가까워 보인다.「피에타」는 누구의 부탁이나 지시로 착수한 작품이 아니었다. 미켈란젤로는 자기 무덤에 세워 둘 목적으로「피에타」를 기획했고, 다른 작업을 하던 와중에도 틈틈이 시간을 내서「피에타」를 조각했다. 그렇게 무려 8년 동안이나「피에타」를 품고 있었다. 정말로 대리석의 질이 형편없었다면 진작 다른 대리석으로 교체했을 것이다. 그렇다면 미켈란젤로가「피에타」를 파손한 진짜 이유는 뭘까. 혹자는 예수의 다리가 마리아의 다리 위에 포개진 형상이 에로틱하게 해석되는 일을 싫어했기 때문이라고 추측하기도 하고, 혹자는 개신교로 몰려 종교 재판을 받게 될까 두려워서라고 짐작하기도 한다. 당시 카톨릭교회 내부에도 종교 개혁에 동조하던 소수 분파가 있었는데, 그들이 자신들의 상징으로 내세운 존재가 하

필이면 니고데모였기 때문이다. 또 심지어는 어서 완성하라는 독촉을 듣고 홧김에 망치를 휘둘렀으리라 주장하는 이들도 있다. 정답이 없는 문제이기에 온갖 추측만이 난무할 뿐이다.

나는 미켈란젤로가 자신을 니고데모로 조각했다는 사실이 가장 중요한 단서라고 생각한다. 기독교 신화에 묘사된 니고데모는 유대인들의 원로 중 한 사람이었다. 예수와 사이가 좋지 않았던 바리새파의 일원이었음에도 불구하고 그는 예수의 가르침에서 감화를 받았다. 그래서 밤을 틈타 예수를 찾아가서 대화를 나눈다. 니고데모는 예수에게 "이미 나이가 든 사람이 어떻게 다시 태어날 수 있습니까?"라고 물었고, 예수는 육체가 아닌 영혼으로 말미암아 다시 태어날 수 있다고 대답한다. 훗날 십자가에 못 박힌 예수의 시신을 수습한 것도 니고데모였다. 8세기 중반부터는 루카(이탈리아 토스카나주에 있는 도시)에 있는 십자가상이 니고데모의 작품이라는 믿음이 생겨나면서, 사람들은 니고데모를 조각가와 연관 지어 생각하기도 했다. 미켈란젤로는 분명 니고데모가 지닌 조각가로서의 정체성과, 그가 노년에 이르러 '다시 태어남'에 관해 진지하게 고민했다는 사실에 주목했을 것이다.

미켈란젤로는 말년에 이를수록 정체성과 작품들에 대해

더 깊이 회의하고 고민했다. 그가 일흔일곱 살이었을 때 동향 사람으로부터 편지를 받았는데, 거기에는 '조각가 미켈란젤로에게'라고 적혀 있었다. 미켈란젤로는 이렇게 답장한다.

이제 '조각가 미켈란젤로'라는 말은 쓰지 말게. 나는 공방을 차려서 장사나 하는, 그런 화가나 조각가였던 적이 한 번도 없다네. 비록 내가 교황들의 분부에 따르기는 했지만 그건 강제적인 일이라 어쩔 수가 없었네.

임박한 죽음에 관해서도 항상 의식했다. 하루는 오밤중에 미켈란젤로의 작업실을 방문한 바사리가 「피렌체 피에타」를 보았다고 한다. 손에 등불을 든 채로 산산이 부서진 피에타를 뚫어져라 바라보는데, 미켈란젤로가 불쑥 나타나더니 바사리의 팔을 탁 하고 내리쳤다. 놀란 바사리는 등불을 바닥에 떨어뜨렸고, 불이 사그라지면서 작업실엔 다시 어둠이 드리웠다. 미켈란젤로는 바닥에 떨어진 등과 꺼져 가는 불씨를 가리키며 바사리에게 다음과 같이 말했다고 한다.

내가 얼마나 늙었으면 죽음이 같이 가자며 수시로 내 옷자락을 잡아당긴다네. 머지않아 이 등불처럼 내 몸뚱이는 바닥에 떨어지고 그 안에 있던 생명의 빛도 꺼지겠지.

남은 시간이 얼마 없다는 사실이 떠오를수록 미켈란젤로는 더 치열하게 작업에 매달렸다. 우리는 그가 남긴 모든 작품을 위대한 걸작으로 기념한다. 하지만 미켈란젤로 본인은 일생 중 너무나 많은 시간을 남들의 구미를 맞추기 위한 작품을 만드는 데 허비했다는 후회와 자책감에 시달렸던 것 같다. 죽음을 바라보는 나이가 되어서도 자신이 생각하는 진정한 예술가로 다시 태어나는 일이 가능할까. 스스로에게 던지는 이 고뇌 어린 질문을, 미켈란젤로는 「피렌체 피에타」의 자화상 속에 그대로 녹여 냈다고 나는 생각한다. '어떻게 다시 태어날 수 있습니까?'라고 예수에게 대놓고 질문했던 니고데모와 자기 자신을 같은 인물로 만듦으로써 말이다. 하지만 미켈란젤로가 스스로에게 강요한 기준은 애초에 도달하기 불가능한 수준이 아니었을까. 이상은 너무나 멀리 있고, 거기에 다다르기에는 남은 시간이 턱없이 부족하다는 사실을 미켈란젤로는 분명 실감했을 터다. 피에타를 망치로 내리친 미켈란젤로의 행동은 아마도 그런 좌절감에서 비롯하지 않았을까.

「피렌체 피에타」가 미켈란젤로의 다른 모든 작품들을 제치고 나에게 가장 깊은 인상을 남긴 까닭은 바로 그 때문이다. 규모로는 시스티나 예배당 천장화를, 아름다움으로는 「다비드」를 따라가지 못하지만, 「피렌체 피에타」에서는 지극히 사

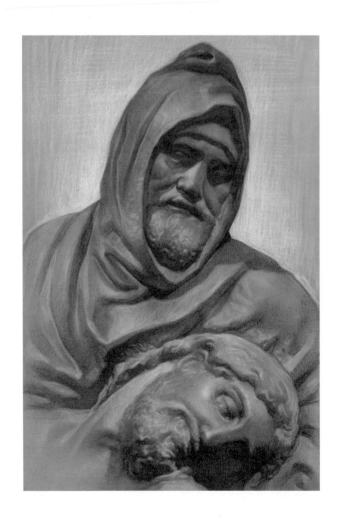

정중원, 「피렌체 피에타 스케치」

적이고 인간적인 미켈란젤로가 느껴졌다. 처연한 표정으로 예수의 시신을 내려다보는 니고데모의 얼굴을, 아니 미켈란젤로의 자화상을 나는 한참 동안이나 넋 놓고 바라보았다. 그가 겪었을 고독과 고뇌, 후회와 절망이 완성되지 못한 조각상의 거친 표면 위에서 꿈틀대는 것 같았다. 가방에서 드로잉북과 목탄을 꺼내 그의 얼굴을 열심히 스케치했다. 신처럼 창조를 했음에도 만족할 수 없었던, 가장 위대한 예술가의 가장 인간적인 내면을 들여다보는 경험은 그만큼 강렬했다. 세상은 그를 '조각가'로, '화가'로, '일 디비노'로 기억하지만 그는 그 전부인 동시에 그 무엇도 아니었다. 그는 그저 한 명의 인간, '미켈란젤로'였다. 지극히 당연하지만 너무나 쉽게 망각되는 이 사실을, 미켈란젤로가 남긴 최후의 자화상은 무거운 침묵으로 열변하고 있다.

희미한 푸른 점

하나님이 자기 형상, 곧 하나님의 형상대로 사람을 창조하시되
남자와 여자를 창조하시고……

—「창세기」, 1:27

태초에 자화상이 있었다. 기독교 신화에 의하면 야훼는 자기 형상을 본떠 인간을 창조했다. 우리가 곧 신의 자화상인 셈이다. 그로 우리는 어느 물고기나 새, 짐승과는 다른 독보적인 지위를 하사받았다. 야훼는 인간에게 "땅을 정복하고, 바다의 물고기와 하늘의 새와 땅의 움직이는 모든 생물을 다스리라."라고 이른다.

「창세기」의 신화적 상상은 언뜻 보면 천진하고 낭만적이다. 그러나 정확히 하자면 앞뒤를 바꾸어야 한다. 신이 인간을 만든 것이 아니라, 인간이 자신의 형상을 본떠 신을 창조했다. 우리가 신의 자화상이 아니라, 신이 우리 인간의 자화상이다. 신이 인간의 모습을 그대로 답습했음은 자명하다. 인간은 현명하고 자애로우며 사려 깊고 고귀하다. 동시에 잔인하고 자만하며 변덕스럽다. '사랑'이나 '정의' 따위의 이름으로 시샘하고 차별하며 폭력을 휘두른다. 구약 성서에서 야훼가 여러 차례 보여 주었던 모습처럼 말이다. 그러고 보면 고대 그리스인들의 통찰이 훨씬 깊고 솔직했다. 그들은 만약 신이 존재한다면, 그들도 인간적인 결함을 지니고 꿈틀대는 욕정을 품었으리라 생각했다. 올림포스의 여러 신들이 기독교의 유일신보다 더 진실 되고 친숙하게 느껴지는 까닭은 그 때문이다. 적어도 제우스와 아폴론은 자신들의 결함을 미덕으로 포장하고

절대선을 주장하는 위선만큼은 보이지 않는다.

　인간이 절대자의 복제상이라는 민망한 망상은, 스스로를 세상의 중심으로 여기는 우리의 어리석음과 자만, 이기심을 여과 없이 드러낸다. 인간이란 약 35억 년에 걸쳐 진화해온 수백만 가지의 종(種)들 중 하나일 뿐이고, 지구는 태양 주변을 도는 8개의 행성 중 하나일 따름이며, 태양은 우리 은하에 있는 1천억 개가 넘는 별들 중 하나일 뿐이고, 관측 가능한 우주 속에는 그런 은하가 1천억 개나 있다. 이 사실을 모르거나 일부러 망각한 인류는, 천진하게 사악한 무지로 무장한 채 차별과 혐오, 전쟁과 학살을 자행한다. 내가 곧 신의 재현이자 세상의 중심이라는 생각은 필연적으로 배제와 폭력을 낳을 수밖에 없다. 다른 종교, 다른 젠더, 다른 인종, 다른 문화, 다른 종에 속한 존재들, 즉 우리가 임의로 상정한 '중심'의 기준에서 벗어나는 이들을 자연스레 '악'이나 '비정상'으로 낙인찍는다. 그러므로 신이 인간을 만들었든, 인간이 신을 만들었든, 신과 인간을 연결 짓는 '자화상'은 어리석고 추하며 위험하다. 철저한 자기 숭배와 그것을 타인에게 강요하기 위해 제작된 독재자의 초상화처럼 말이다.

반면 지극히 겸허한 자세로 자기 성찰을 하게끔 하는 자화상이 있다. 이 자화상은 무려 우주에서 탄생했다. 1990년, 무인우주탐사선 '보이저 1호'는 지구로부터 점점 멀어지며 우주라는 망망대해를 13년째 항해하고 있었다. 태양계의 행성과 위성 들을 관측한 자료를 지구로 전송하는 것이 주요 임무였다. 탐사선에는, 이른바 '황금 레코드'라고 불리는 황금색 디스크도 탑재되어 있었다. 거기에는 지구의 위치와 DNA 구조를 설명하는 도상, 지구 풍경을 담은 사진, 1시간 분량의 인간 뇌파, 다양한 문화권에서 선별한 음악과 55개 언어로 된 인사말 등 지구와 인간에 관한 다양한 시청각적 자료가 담겨 있었다. 마침내 태양계를 벗어난 탐사선이 지적 생명체와 조우하게 되었을 경우에 대비한 것이었다. '황금 레코드'의 내용을 책임지고 선별한 사람은 천문학자 칼 세이건(Carl Sagan)이었다. 그는 우주를 연구하는 일과 인간에 대한 이해는 서로 깊이 맞물려 있다고 생각했다.

보이저 1호가 토성 근처를 지나기 시작했을 때, 세이건은 미항공우주국(NASA)에 독특한 제안을 한다. 탐사선에 장착된 카메라로 지구를 한번 촬영해 보자는 것이었다. 말처럼 쉬운 일은 아니었다. 지구를 찍으려면 카메라를 반대 방향으로 돌려야 하는데, 이는 수고로운 계산을 요할 뿐만 아니라 잘못하

면 강한 태양광에 카메라가 손상될 수도 있었기 때문이다. 그럼에도 불구하고 세이건은 끈질기게 설득했다. 그는 먼 우주에서 바라본 지구의 모습이 우리가 우주에서 차지하는 위치를 성찰하는 데 큰 도움이 되리라고 역설했다. 세이건의 바람은 이루어졌다. 1990년 2월 14일, 해왕성 궤도를 지난 보이저 1호는 지구로부터 무려 60억 킬로미터나 떨어진 지점에서 카메라를 돌렸다. 그리고 초점 거리 1500밀리미터의 고해상도 망원 렌즈로 지구를 촬영했다. 그렇게 우리는 태양계 끝자락에서, 저 멀리 작고 희미하게 반짝이는 지구의 모습을 보게 되었다. 64만 개의 픽셀로 이루어진 이 사진에서, 지구는 1픽셀도 차지하지 않는 희미한 점일 뿐이었다. 칼 세이건은 이 이미지를 '희미한 푸른 점(Pale Blue Dot)'이라고 이름 붙였다. 인류 역사상 우리와 가장 멀리 떨어진 곳에서 우리 스스로를 촬영한, 가장 아름답고 의미심장한 '셀카'이자 자화상이 탄생한 것이다.

1994년, 코넬 대학교는 칼 세이건의 예순 생일을 맞아서 '탐사의 시대'라는 제목의 강연회를 개최했다. 여기서 세이건은 인간을 세상의 중심이라 여기는 통념적 세계관의 옹졸함과 어리석음을 비판하며, 우주 탐사까지 가능해진 지금 시대의 우리가 스스로의 존재를 어떻게 재고해야 하는지에 관

해 이야기했다. 그는 강연 막바지에 보이저 1호가 찍은 사진을 화면에 띄우고 레이저 포인터로 '희미한 푸른 점'을 가리켰다. 우리가 사랑하고 미워했던 모든 이들과 역사상 지구 위를 걸었던 모든 존재들이 '태양광에 부유하는 먼지 한 티끌'에 담겨 있었다. 세이건은 '고작 이 점의 작은 한 조각을 차지하는 찰나의 지배자'가 되어 보고자 인간들 서로가 저지르는 폭력에 대해 생각해 보라고 권한다. 그는 '우리가 우주에서 특별한 위치를 차지한다는 망상은 이 희미한 한 점의 빛에 의해 도전받는다'며, 이 광활한 우주에서 '우리를 구원할 손길은 다른 곳에서 오지 않을 것이고, 우리가 우리 스스로를 도울 수밖에 없다'고 강조했다. 그는 인간의 자만심이 얼마나 어리석은지, '서로를 더 친절하게 대하고, 이 희미한 푸른 점을 보존하고 아껴야 할 책임감이 얼마나 중요'한지, 저 멀리서 우리의 미미한 세계를 찍은 이 한 장의 이미지가 너무나 잘 증명한다면서 다음과 같은 말로 강연을 마무리 지었다.

우리가 아는 고향은 오직 여기뿐이니까요.

나는 화가이자 미술 애호가로서 지금까지 꽤 많은 예술 작품들을 보았다. 하지만 칼 세이건의 '희미한 푸른 점'보다 더 큰 놀라움과 감동을 선사한 작품은 거의 만나 보지 못했다.

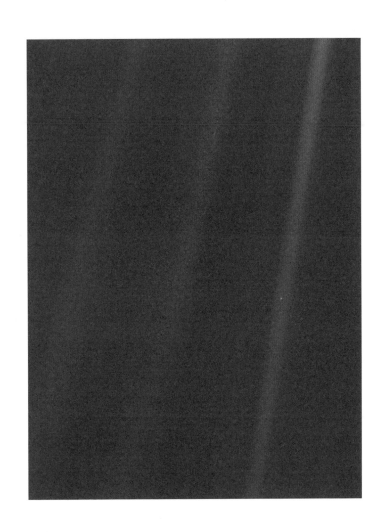

희미한 푸른 점(1990)
맨 오른쪽 노란색 띠 중간에서 미세하게 빛나는 점이 바로 지구다.

'희미한 푸른 점'은 우리가 가진 가장 웅장하면서도 겸손한 자화상이다. 그 안에 우리와 우리가 아는 세계 전부가 담겨 있지만, 그 모든 것을 다 합쳐도 작고 초라한 하나의 점에 불과하다. 가수 데이비드 보위(David Bowie)가 「스페이스 오디티(Space Oddity)」에서 우주 비행사로 분해 "지구 행성은 푸르고, 내가 할 수 있는 일은 아무것도 없다."라고 노래한 가사가 떠오르기도 한다. 나의 존재를 압도하는, 그 형용할 수 없는 숭고함 앞에서 경이로움과 무력감은 동시에 찾아온다. 그래서 이 자화상은 나에게 두 가지 가르침을 준다. 하나는 내가 이 거대하고 아름다운 세계의 일부라는 가슴 벅찬 사실이고, 다른 하나는 우리 인간이 아무리 위대한들 한낱 먼지만 못하다는 겸허한 깨달음이다.

정중원, 「칼 세이건」(2020)

사랑하는 사람의 초상화

얼굴을 '생각한다'

1998년, 네바다 주립 대학의 신경 과학자들은 흥미로운 실험을 진행했다. 베테랑 초상화가 험프리 오션(Humphrey Ocean)과 두 명의 일반인들로 하여금 기능적자기공명영상 (fMRI) 장치 안에 누워서 사진을 보고 얼굴을 그려 보게 한 것이다. 이렇게 하면 뇌의 특정 부위에 몰리는 혈류를 감지함으로써 이들의 뇌가 그림을 그리는 동안 어떻게 활동하는지 관찰할 수 있다.

초반에는 화가와 일반인들 모두 오른쪽 후두엽에서 활동이 감지되었다. 뇌에서 얼굴 인식을 담당하는 '방추 모양 표면

영역'이 작동한 것이다. 그런데 시간이 어느 정도 지나자 차이가 나타나기 시작했다. 뇌의 활동 영역이 일반인 두뇌에서는 오른쪽 후두엽에 그대로 머무른 반면, 화가 뇌에서는 오른쪽 전두엽으로 옮겨 간 것이다. 이곳은 시각적 정보를 의식적으로 분석, 추리하며 고등한 사고를 관장하는 영역이다. 일반인은 얼굴을 그리는 내내 대상의 생김새를 읽어 내는 데 집중하지만, 이미 기술적으로 숙련된 화가는 그리는 대상 자체에 더 몰두한다. 실험을 주재한 로버트 솔소(Robert Solso) 박사는, 일반인이 얼굴을 '본다'면 화가는 얼굴을 보는 동시에 '생각한다'는 말로 실험 결과를 요약했다.

나는 초상화를 그려서 선물하거나 그림 속 모델들과 대화를 나눌 때 이 실험 내용을 자주 인용한다. 대놓고 생색을 내기 위해서다. 단순히 형태를 관찰하는 수준을 넘어, 화가는 작업하는 내내 모델에 대하여 정교하고 복잡한 사고를 한다고 말이다. 그러므로 초상화는 그림 속 인물에 대한 화가의 애정과 관심을 증명한다고 과감한 논리 비약을 시전한다. 사랑하는 사람의 얼굴을 그려 보기란 흔히 있는 일이지만, 화가는 반대로 그림을 그리다가 사랑에 빠진다는 낯간지러운 말도 덧붙인다. 그리면 생각하게 되고, 생각하면 알게 되고, 알면 사랑하게 되기 때문이다.

그림 그리는 화가의 뇌(위)와 일반인의 뇌(아래)

그러므로 사랑하는 이에게 초상화를 선물하며 '사랑해서 그린 게 아니라, 그리다 보니 사랑하게 됐다.'라는 대사를 날리면 꽤 낭만적이지 않을까. 하지만 이 말을 들은 친구는 한심하다는 표정으로 대답했다. 마치 스토커가 할 것 같은 말이라고. 창문도 없는 어두운 방에 혼자 틀어박혀서, 같은 사람을 그린 수십 장의 그림을 벽에 붙여 놓은 모습이 연상된다는 설명까지 추가한다. 비록 친구가 찬물을 끼얹긴 했지만, 연인의 얼굴을 그리게 된다면 나는 초상화가로서 여전히 생색을 낼 것이다. 그 누구도 나보다 네 얼굴을 더 오래 바라보고, 너에 대해 더 오래 생각하지 않았으리라고.

평균적인 얼굴이 매력적이다

재미있는 연구가 또 있다. 1990년, 심리학자 주디스 랭글로이스(Judith Langlois)와 로리 로그먼(Lori Roggman)은 '매력적인 얼굴은 평균적일 뿐이다.'라는 제목의 논문을 발표한다. 내용은 이렇다. 이들은 모프에이지(Morph Age)라는 이미지 합성 기술을 이용해서 특정 집단의 가장 평균적인 얼굴을 도출해 내었다. 다르게 생긴 두 얼굴 사진을 입력하면 눈썹, 이마, 눈꺼풀, 코, 입술, 턱 선 등에서 나타나는 형태의 차이를 읽어 낸 뒤, 그 평균치가 적용된 얼굴 이미지를 얻는 방식이다. 이렇게 합성된 얼굴들 2개를 합치면 4명 얼굴의 평균값을 얻을 수 있고, 4명을 합성한 얼굴 2개를 합치면 8명 얼굴의 평균값을 얻을 수 있다. 이 과정을 반복하면 평균값이 도출되는 얼굴의 수는 기하급수적으로 늘어난다.

연구자들은 합성된 얼굴 이미지들과 합성에 사용한 개인들의 얼굴 사진들을 전부 나열한 뒤 사람들의 선호도를 조사했다. 그 결과 대부분의 사람들이 16명 이상 합성된 얼굴을 개별적인 얼굴들보다 훨씬 더 아름답게 느끼는 것으로 나타났다. 합성된 얼굴의 수가 많을수록, 즉 더 평준화된 얼굴일수록 더 많은 사람들의 선택을 받았다. 또한 매우 아름답기로 유

명한 실제 모델들의 얼굴을, 32명의 얼굴을 합성한 평균 얼굴
에 겹쳐 보면 이목구비 선이 거의 일치하였다고 한다. 평균값
을 도출하는 범위가 커질수록 해당 인종과 성별의 원형에 더
가까워지고, 그만큼 더 많은 매력을 발산하게 된다고 연구자
들은 해석한다. 우리는 익숙한 것에 친밀감을 느끼고 긍정적
으로 반응하기 때문이다. 그러므로 아름다운 얼굴이란, 개별
적인 특이점들이 희석된, 이른바 '평균적인 얼굴'로 정의할 수
있다는 것이 이 연구의 결론이다.

심리학자들이 실험으로 알아낸 사실을, 초상화를 그리는
화가는 이미 경험으로 알고 있다. 인물이 잘생기거나 예쁠수
록 얼굴 그리기가 까다롭다. 그 이유는 분명하다. 미인의 얼굴
에는 분명한 특징이 없기 때문이다. 이목구비는 크거나 작지
않으며, 눈꼬리와 콧날, 턱 선의 각도도 너무 완만하거나 너무
가파르지 않다. 고로 형태를 정확히 관찰해 내기가 무척이나
어렵다. 게다가 얼굴의 요소들이 서로 너무나 오묘하고 모호
한 관계를 맺고 있어서 조금의 오차만 생겨도 다른 얼굴이 되
어 버린다. 반대로, 흔히 말하는 '잘생김'의 표본에서 거리가
먼 얼굴일수록 특징이 뚜렷하다. 코가 어느 정도로 작은지, 눈
꼬리가 얼마나 처졌는지, 광대뼈가 얼마큼 돌출되었는지, 인
중이 얼마나 긴지 따위가 명백하다. 그 덕분에 형태를 관찰하

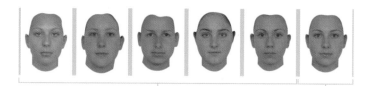

개별 얼굴　　　　　　　　　**평균 얼굴**

여 표현하기가 용이하다. 게다가 이런 경우 분명한 특징만 잘 묘사해 주면 그 밖의 사소한 비례나 형태는 조금 어긋나도 달리 티가 나지 않는다. 흔히들 잘생겼다고 하는 얼굴과 못생겼다고 하는 얼굴 중에 어떤 얼굴이 캐리커처로 그리기 더 쉬울지 생각해 보라.

　고로 지금 만나는 연인이 정말 아름다운지, 아니면 내 눈에만 그렇게 보이는지 궁금하다면 종이를 꺼내서 그의 얼굴을 한번 그려 보라. 그림이 너무나 쉽게 그려진다면 내 눈의 콩깍지를 진지하게 의심해 봐야 한다. 그림의 난이도가 쉬울수록 콩깍지의 두께 또한 두꺼울 터다. 반대로 그리기가 무척이나 어렵고, 아무리 그려도 연인의 얼굴과 닮지 않았다면 정말로 예쁘고 잘생긴 사람일 확률이 높다. 운 좋게도 후자의 경우라면, 이제 누군가가 연인의 외모에 대해 질문했을 때 '평균적인 외모야.'라고 답을 해 주자. 남들에겐 겸손한 대답으로

들리겠지만, 우리는 이 말이 사실을 적시하는 표현임을 알고 있으니까 말이다. 물론 이런 농담은 객관적인 미의 기준이 존재할 수 있다는 가정 아래에서만 성립한다. 주형적 아름다움이 무조건적으로 매력을 보장하지 않는다는 사실도 잊지 말자. 잘 그린 그림이 반드시 좋은 그림은 아니듯이 말이다.

연인을 그리는 화가

제임스 카메론(James Cameron) 감독의 영화 「타이타닉」(1997) 속 주인공 '잭'은 화가다. 22살의 레오나르도 디카프리오(Leonardo Dicaprio)가 그를 연기한 덕분에, 기름진 장발에 덥수룩한 수염을 기르고, 물감 묻은 헌팅 재킷을 걸친 채 줄담배를 피우다가 가끔 각혈도 하는 기존의 남루한 화가 스테레오 타입은 모처럼 긍정적인 일탈을 할 수 있었다. 물론 여전히 사람들이 떠올리는 화가의 이미지란 꽃미남 '잭'보다는 한쪽 귀를 자르고 파이프 담배를 굳게 문 반 고흐(Vincent van Gogh)에 더 가깝지만 말이다. 타이타닉호 갑판에서 잭을 만나 사랑에 빠지는 '로즈'는 21살의 케이트 윈슬렛(Kate Winslet)이 연기했다. 로즈는 잭이 들고 다니는 드로잉북을 우연히 보고 그가 화가라는 사실을 알아차린 뒤, 자신과는 달리 자유분방한 삶을

사는 잭에게 더 깊은 관심을 가지게 된다. 잭은 로즈의 곁에 앉아, 드로잉북을 한 장 한 장 넘기며 자신이 파리에 머물 때 그렸던 사람들에 관해 설명한다.

파리의 좋은 점 중 하나는, 옷을 아무렇지도 않게 벗어 주는 여자들이 많다는 거예요. 여기 이 여성은 참 아름다운 손을 가지고 있었어요……. 그녀는 한쪽 다리가 없는 매춘부였죠. 여기 보이죠? 유머 감각도 좋았어요. 이 부인 얘기도 해 줄까요? 이 분은 하루도 빠짐없이 술집에 와서는 늘 같은 자리에 앉아 있곤 했어요. 자기가 가지고 있는 보석이란 보석은 다 몸에 두르고요. 오래전에 떠나간 사랑이 돌아오기를 기다리는 사람 같았죠. 우리는 그녀를 비주 부인이라고 불렀어요.

홀린 듯 이야기를 듣던 로즈는 잭에게 이렇게 말한다.

당신은 재능이 있어요, 잭. 정말로요. 당신은 사람을 들여다볼 줄 알아요.

잭은 이 말을 듣고는 로즈를 지그시 바라보며 대답한다.

지금은 당신을 보고 있죠.

다소 낯간지럽기는 하지만, 대상의 미세한 특징까지 놓치지 않고자 가장 깊숙한 곳까지 파고드는 화가의 뜨겁고도 서늘한 시선이 꽤나 에로틱하기는 하다. 거기에 디카프리오와 윈슬렛의 생기까지 더해져, 이 짤막한 대화는 사랑에 빠진 화가와 그를 사랑하는 연인에 관한 판타지의 전형을 이루었다. 이 판타지는 저 유명한 누드 드로잉 장면에서 정점을 찍는다. "파리에서 만난 여자들처럼 나도 그려 줘요."라는 도발적인 말을 건네며, 로즈는 잭 앞에서 걸치고 있던 가운을 벗는다. 실오라기 하나 두르지 않은 채 자기 앞에 누워 있는 연인의 얼굴과 몸을 긴장된 표정으로 그려 나가는 잭의 모습은, 훗날 화가가 되면 꼭 실현해 보고 싶은 사춘기 시절의 환상 중 하나였다. 물론 이 환상은 미대생이 되자마자 산산이 깨졌지만 말이다. 대학에서 누드 드로잉을 실제로 해 보니, 대상에 대한 은밀한 감정이 완전히 사라질 만큼 인물의 골격과 근육 구조를 그려 내는 일은 끔찍이 힘들었다. 몇 시간 내내 같은 포즈를 유지해야 하는 모델도 곤욕스럽기는 마찬가지였다. 영화에서는 과거를 회상하는 늙은 로즈에게 "그다음은요?"라고 누군가 질문한다. 로즈는 "잠자리는 안 했느냐고 묻는 것이냐?"라며, "실망하게 해서 미안하지만, 잭은 매우 전문가다웠다."라고 얘기한다. 로즈의 말대로 잭은 다른 데에 한눈팔지 않고 누드화를 끝까지 완성한다. 화가가 된 지금은 나체의 연인을

그리는 영화 속 상황보다, 그 와중에도 작업에 집중해서 작품을 책임감 있게 마무리한 잭의 '전문가 정신'이 더 대단한 판타지로 느껴진다.

사랑하는 이의 얼굴을 그림 속에 담는 화가의 모습은 「타이타닉」 외에도 여러 작품에 등장한다. 페르메이르(Johannes Vermeer)가 그린 같은 제목의 그림을 주제로 한 영화 「진주 귀고리를 한 소녀」(2004)에서 주인공 페르메이르(콜린 퍼스 분)는 자신이 흠모하는 하녀 그리트(스칼렛 조핸슨 분)의 얼굴을 그린다. 17세기 플랑드르를 배경으로 하는 영화 「튤립 피버」(2017)에서 젊은 화가 얀(데인 드한 분)은 초상화 속 모델인 소피아(알리시아 비칸데르 분)와 열정적인 사랑에 빠진다. KBS에서 방영한 드라마 「사랑비」(2012)는 미대생 서인하(장근석 분)가 첫눈에 반한 정하나(윤아 분)의 모습을 캔버스에 그리는 장면을 보여 주었고, JTBC에서 방영한 「밥 잘 사 주는 예쁜 누나」(2018)에서는 미대를 졸업한 서준희(정해인 분)가 여자 친구 윤진아(손예진 분)의 잠든 모습을 스케치하는 장면이 나온다. 오스카 와일드(Oscar Wilde)의 소설 『도리언 그레이의 초상』에서 화가 배질이 도리언의 초상화를 그린 이유도 그가 도리언을 가슴 깊이 사랑했기 때문이었다.

요하네스 페르메이르, 「진주 귀고리를 한 소녀」(1665)

연인의 얼굴을 그리는 행위가 특별히 로맨틱하게 각인되는 이유는 초상화가 가지는 독점성에서 찾을 수 있다. 사랑하는 이에게 꽃이나 옷, 보석 같은 선물을 사 줄 수도 있고, 맛있는 요리를 해 줄 수도 있고, 함께 아름다운 휴양지로 여행을 떠날 수도 있다. 하지만 돈을 주고 산 물건은 다른 누구에게든 똑같이 선물할 수 있고, 아무리 특별한 레시피를 적용했다 한들 요리는 어느 접시에나 담길 수 있으며, 여행지는 오는 손님을 가려 받지 않는다. 하지만 초상화는 오로지 한 사람만을 위해 제작된다. 얼굴은 오직 그 사람만의 고유한 소유물이기 때문이다. 거기에 연인을 바라보고 표현하는 화가만의 특별한 시선이 더해져, 초상화는 오직 두 사람 사이의 화학 작용에 의해서만 존재할 수 있는 관계의 독특한 지표가 된다.

군대 그림

이미 고리타분한 클리셰가 되어 버려서인지, 아니면 낭만이란 아마추어에게만 주어지는 특권인지, 직업이 화가임에도 불구하고 초상화를 그리는 능력이 아직까지 내 연애 사업에 큰 도움을 준 적은 없다. '정말 사랑하는 사람이 생기면 그 사람의 초상화만으로 루브르를 채우겠다!'라는 내 호기 어린

선언을, 친구는 '요새 누가 초상화로 어필을 하냐, 지금이 16세기 피렌체인 줄 아느냐?'라는 말로 시큰둥하게 받아쳤다.

비록 내 연애에는 별다른 효용이 없었지만, 초상화를 그리는 손재주가 주변 사람들의 연애에 기여를 한 적은 종종 있었다. 특히 군대에서 그랬다. 미술 대학을 다니다가 입대했다는 사실이 알려지면서 이등병 시절부터 나의 별명은 '정화백'이었다. 선임, 동기, 후임 할 것 없이 나에게 그림을 부탁하는 일이 잦았다. 여자 친구에게 선물하기 위한 초상화를 부탁하는 경우가 가장 많았고, 마음에 담아 뒀던 사람에게 고백을 하는 중요한 순간에 초상화를 활용하려는 경우도 있었다. 연애 목적이 아닌 그림들도 많았다. 혼자 계신 어머니께 보내 드리고 싶다며 자기 얼굴을 그려 달라던 하사도 있었고, 지금은 외국에 있어서 얼굴을 보기 힘든 친형과 어렸을 때 함께 찍은 사진을 그려 달라던 후임도 있었고, 어버이날에 맞춰 가족사진을 그려 달라던 선임도 있었다.

한번은 다른 중대의 중사가 손바닥보다 작은 흑백 사진을 들고 찾아온 적이 있다. 그 안에는 야전 상의를 입은 청년의 모습이 담겨 있었다. 31살 젊은 나이에 돌아가신 아버지라고 했다. 만약 살아 계셨다면 올해 환갑을 맞이하셨을 거라며,

지긋이 연세가 든 아버지의 모습을 상상해서 그려 줄 수 있겠느냐는 부탁이었다. 나는 사진에 찍힌 고인의 모습을 참고하여, 기존의 촘촘한 흑발을 걷어 낸 자리에 흰머리를 심고, 얼굴에는 주름과 약간의 검버섯을 넣었다. 야전 상의는 두루마기로 바꿨다. 완성된 그림을 받아 본 중사는 사례금을 주고 싶어 했지만 내가 거절했다. 그림을 그린 보상으로 군것질거리를 얻어먹거나, 외출 기회를 얻는다면 환영이었지만 차마 돈은 받을 수 없었다. 나는 무척이나 운이 좋은 편이었다. '까라면 까야 하는' 곳이 군대이기에, 같이 미술 대학을 다니던 친구들은 강제로 그림을 그려야 하는 일이 많았다고 했다. 하지만 내가 근무했던 곳에서는 간부들이든 선임들이든 강제적으로 그림을 그리게 하는 사람은 없었다. 부탁은 항상 정중했고 고마운 마음을 표하는 데에도 인색하지 않았다.

나 역시도 그림을 그려 달라는 부탁은 단 한 번도 거절하지 않았다. 모르는 사람들의 얼굴을 그려 보는 일은 꽤 괜찮은 연습이 될 것 같았기 때문이다. 그림을 받아 들고 기뻐하는 모습을 보는 뿌듯함은 덤이었다. 그래서 아예 4절 스케치북을 관물대에 가져다 놓고 누군가 부탁을 해 올 때마다 원하는 크기대로 종이를 잘라서 그림을 그려 주었다. 밸런타인데이나 크리스마스 같은 시즌에는 주문이 몰려서 진행 중인 그림들

정중원, 「증사의 아버지」(2009)

이 여러 장씩 쌓이기도 했다. 그림을 완성해서 주고, 오후 근무를 끝낸 뒤 내무실에 돌아오면 그날은 관물대 안에 과자가 한가득 쌓여 있곤 했다. 지금은 초상화 한 점을 제작할 때마다 그림값과 작품 보증서가 오가지만, 이때는 피엑스에서 산 과자 한 박스면 충분했다.

사랑하는 연인, 가족, 친구들과 떨어져 지낼 수밖에 없는 군대라는 특수한 공간 안에서, 누군가를 떠올리는 아련한 그리움은 모두가 말없이 공유하던 감정이었다. 초상화를 그려 달라는 부탁은 그런 감정의 한 토막을 꺼내 놓는 일에 다름 아니었다. 그러므로 내가 군대에서 그린 그림들이 일종의 심리 상담과 같은 역할을 했으리라고 나는 감히 짐작하고 싶다. 한 장의 그림으로 말미암아, 그림을 부탁한 사람과 그림으로 그려지는 사람에 관한 길고도 깊은 대화의 장이 열리기도 했다. 시시콜콜한 연애담부터 부모님, 형제, 친구 사이에 있었던 지극히 사적인 일화들이 오가며, 때로는 남에게 쉽사리 고백하지 못하는 비밀들이 내리쌓이기도 했다. 물론 그들이 연인과 헤어졌을 때, 또는 사랑 고백이 실패로 돌아갔을 때, 그들의 연애 사업에 동원된 내 그림들이 어떤 엄혹한 운명을 맞이했는가에 관해서는 알 수 없었지만 말이다.

피카소의 폭력

사랑하는 이의 얼굴을 자기 그림에 담은 화가들의 사례
는 미술의 역사에서 숱하게 찾아볼 수 있다. 잘 알려져 있듯이
파블로 피카소의 「꿈」은, 그가 5년째 교제하던 22살의 마리테
레즈 발테르(Marie-Thérèse Walter)를 그린 것이다. 그림 속에서
피카소의 연인은 의자에 앉아 고개를 기울인 채 눈을 지그시
감고 있다. 얼굴에 띤 희미한 미소와 화면 전체를 채운 밝고
산뜻한 색채는 대상을 바라보는 화가의 시선을 대변하는 듯
하다. 하지만 보이는 것에 속아서는 안 된다. 이들의 이야기는
아름다운 연애담과는 매우 거리가 멀기 때문이다.

1927년, 유부남이었던 45살의 피카소는 17살의 마리테
레즈 발테르를 보고 사랑에 빠진다. 적극적인 구애 끝에 피카
소는 마리테레즈의 마음을 얻는 데 성공하지만, 연인 사이가
되고 나서도 아내의 눈을 피해 8년 동안 불륜을 해야 했다. 이
기간 동안 피카소는 마리테레즈를 모델로 여러 작품을 제작
했다. 1935년 마리테레즈는 피카소의 아이를 임신하고, 같은
해에 피카소의 아내 올가 코클로바(Olga Khokhlova)는 남편의
외도 사실을 알게 된다. 올가는 곧바로 아들 파울로를 데리고
피카소를 떠나 프랑스 남부로 이사한다. 마리테레즈는 갓 태

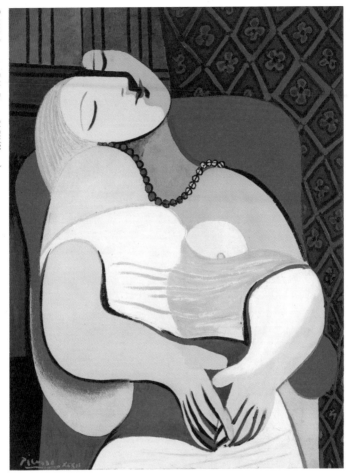

파블로 피카소, 「꿈」(1932)

어난 딸 마야랑 함께 피카소와 행복하게 살아가기를 꿈꾸었을 터다. 하지만 피카소는 그새 사진작가이자 모델인 29살이 도라 마르(Dora Maar)와 눈이 맞는다. 1940년, 마리테레즈는 5살배기 딸을 데리고 파리로 이사한다. 피카소는 마리테레즈를 재정적으로 지원하면서도 결혼은 극구 거부했다. 그는 도라 마르와 관계를 몇 년 더 유지하다가 1943년, 61세의 나이로 21살의 화가 프랑수아즈 질로(Françoise Gilot)와 새 연애를 시작한다. 피카소와 프랑수아즈는 두 명의 자녀를 낳으며 10년 동안 관계를 유지한다. 피카소는 그 이후로도 두 명의 여인을 더 만나다가 1973년, 91세의 나이로 사망한다. 마리테레즈는 피카소가 죽고 4년 뒤인 1977년, 68세의 나이로 스스로 목숨을 끊는다.

피카소는 자신과 사귀던 수많은 여인들을 뮤즈로 삼아 엄청난 수의 작품을 남겼다. 결혼하기 전에 만났던 페르낭드 올리비에(Fernande Olivier)와 에바 구엘(Eva Guel), 이렌 라구(Irène Lagut), 첫 번째 부인이었던 올가 코클로바, 그 이후에 만난 마리테레즈 발테르와 도라 마르, 프랑수아즈 질로…… 모두 피카소의 작품 속에 등장한다. 34세의 나이로 79살 피카소의 두 번째 아내가 된 자클린 로크(Jacqueline Roque)의 얼굴은 무려 70점이 넘는 그림에 담겼다. 스스로도 실력 있는 예술가

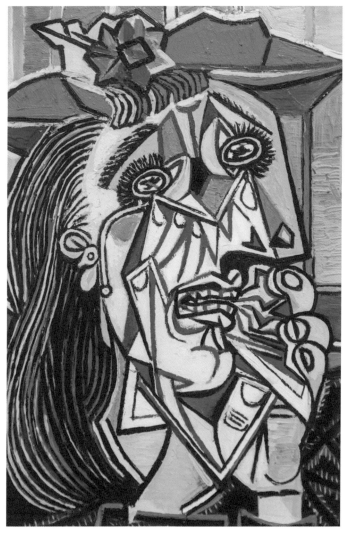

파블로 피카소, 「우는 여자」(1937)

였던 도라 마르는 "피카소의 전기는 그가 그린 초상화들로 서술될 수 있을 정도"라고 말했다. 피카수는 애인을 바꿀 떼미다 '모든 것을 함께 비꾸었기 떼문'이나. '새로운 집으로 이사를 가고, 새 친구들을 사귀고, 기르던 개도 바꾸고, 그림 스타일도 바꿨다.'

　욕망하는 여인을 향한 강렬한 성적 에너지는 피카소가 작품을 제작하는 중요한 동력이었다. 동시에 피카소는 교제하던 여성을 정서적, 신체적으로 학대하였기로도 유명하다. 그는 싸워서 이긴 사람이 자신의 사랑을 차지하리라며 마리테레즈 발테르와 도라 마르가 서로를 공격하도록 부추긴 뒤, 그들이 치고받는 모습을 보며 태연히 그림을 그렸다. 도라 마르는 피카소에게 얻어맞아 정신을 잃은 적도 있었다. 피카소는, "나에게 있어서 도라는 항상 우는 여인이다. 이 점은 중요하다. 왜냐하면 여자는 고통받는 기계이기 때문이다."라는 악명 높은 말을 남기기도 했다. 프랑수아즈 질로는 "표정이 불손하다."라는 이유로 다리 난간 끝에서 강물에 빠트려 버리겠다는 위협을 받아야 했다. 피카소는 그녀 뺨에 담뱃불을 들이대기도 했다. 학대를 견디다 못한 프랑수아즈가 자신 곁을 떠나자, 피카소는 그녀에 관한 험담을 퍼뜨렸다. 그 때문에 프랑수아즈는 화가로 활동하는 데 큰 어려움을 겪어야 했다. 프랑수아

즈에 의하면 피카소에게 여성이란 "여신 아니면 깔개"였다.

자기가 남긴 수많은 얼굴들의 기록을, 피카소는 '뮤즈', '영감', '연인', '사랑'과 같은 화려한 단어들로 장식한다. 하지만 캔버스 이면에 감춰진 이야기들은 화가의 뒤틀린 욕망과 그로 인해 신음한 여성들의 고통을 적나라하게 드러낸다. 피카소가 이룩한 미학적 성취와는 별개로, 그의 초상화 속에 담긴 여인들의 모습은 사랑이라는 단어의 함정에 대해서 말하고 있는 듯하다. 한 사람이 주장하는 사랑이, 다른 누군가에게는 폭력과 상처의 다른 이름일 뿐일 수도 있다는 사실 말이다.

프랜시스 베이컨과 조지 다이어

피카소와 같은 시대를 살았던 아일랜드 출신의 화가 프랜시스 베이컨에게도 사랑하는 상대의 얼굴은 그림을 위한 영감의 원천이었다. 자신이 뮤즈로 삼은 이들을 학대하고 일방적으로 대상화한 피카소와는 달리, 베이컨의 작품 활동은 좋은 방향으로든 나쁜 방향으로든 화가 스스로와 모델 모두의 삶에 존재론적인 영향을 미쳤다. 프랜시스 베이컨의 연인이자 뮤즈는, 런던 이스트엔드 출신의 청년 조지 다이어

(George Dyer)였다.

베이컨은 1963년, 런던 소호의 한 펍에서 다이어를 만난다. 펍 한편에서 술을 마시던 다이어가 베이컨에게 다가와서 술을 한잔 사겠노라 제안한 것이 계기였다. (다이어가 베이컨의 집에 강도로 침입해서 둘이 처음 만났다는 이야기가 유명하지만, 이는 만들어진 일화일 뿐 사실이 아니다.) 이미 화가로서 명성을 떨치던 베이컨은 54세였고, 다이어는 서른을 막 넘긴 나이였다. 빼어난 지성을 지닌 예술가로서 동시대의 저명한 지식인들과 교류하던 베이컨과 달리, 빈민가에서 태어난 다이어는 어린 시절부터 소년원을 드나들었고 절도, 사기 등의 전과가 수두룩했다. 베이컨을 만났을 당시까지, 다이어의 일생에서 감옥 밖의 삶은 감옥 안에서 보낸 시간보다 짧을 지경이었다. 험하게 살아온 삶과는 대조적으로 그는 수려한 외모를 가지고 있었다. 잘생긴 얼굴에다 몸은 또 근육질이었다. 항상 말끔한 정장을 입고 다녔지만 저돌적이었다. 언뜻 보면 베이컨이랑 가장 어울릴 것 같지 않은 상대였지만, 오히려 이 둘은 완전히 다른 서로의 모습에 이끌려 연인이 된다.

베이컨은 강하고 거칠며, 심지어 가학적이기까지 한 상대에게서 항상 매력을 느껴 왔다. 그는 흔히 말하는 '나쁜 남

자' 중에서도 다소 극단적인 성향을 지닌 마초들과 관계를 맺었다. 그러다 보니 학대의 피해자가 되는 경우도 종종 있었다. 과거 연인이었던 피터 레이시(Peter Lacy)는 베이컨의 그림을 찢는가 하면, 그가 정신을 잃을 때까지 구타했다. 심지어 베이컨을 유리 창문으로 내동댕이쳐서 오른쪽 눈에 완치할 수 없는 손상을 입히기도 했다. 런던의 가장 악명 높은 갱스터였던 크레이 형제(Kray twins)에 관해서도 베이컨은 "그들은 어떤 위험도 무릅쓸 준비가 항상 되어 있다."라며 선망에 찬 언급을 한 적 있다. 베이컨이 위태로운 무법자의 삶을 살던 다이어에게 반한 것은 당연한 일이다. 다이어도 베이컨을 헌신적으로 사랑했다. 그는 베이컨의 지성과 예술적 성취를 선망했다. 연장자였던 베이컨은 의지할 곳 없던 다이어의 보호자이기도 했다. 다이어는 베이컨을 만남으로써 새로운 인생이 시작되었다고 생각했다. 자신이 위대한 예술가의 동반자가 되었다는 사실은, 불안하기만 한 삶을 살아오던 다이어가 비로소 찾아낸 존재의 의미였기 때문이다.

다이어는 곧 베이컨의 그림에 지배적으로 등장하는 얼굴이 되었다. 베이컨의 전형적인 스타일로 그려진 그림 속 얼굴은 본래의 형상을 알아보기 힘들 정도로 뒤틀려 있었다. 화면을 채운 물감은 생명으로 꿈틀거리는 듯했고, 붓은 이리저리

방향을 바꿔 가며 때로는 거칠게, 때로는 부드럽게 표면을 애무했다. 적지 않은 수의 평론가들과 미술 애호가들이 디이어의 추상은 최고이 자품으고 꼽았다. 나이어는 사신이 베이컨의 가장 중요한 뮤즈라는 사실을 기껍게 생각했다. 그는 런던에서 열리는 베이컨의 전시 개막식에 한 번도 빠짐없이 참석했다. 그렇다고 해서 다이어가 교양과 예술적 안목을 점차 갖추게 되었음은 아니다. 그는 베이컨의 난해한 작품 세계를 이해하지 못했고, 그림 속에서 기괴하게 형상화된 자신의 모습에도 대놓고 불만을 드러냈다. 베이컨의 예술계 지인들이 있는 자리에서도, 그는 '흉측한 물감 덩어리'에 사람들이 어마어마한 돈을 지불한다는 사실이 이해되지 않는다며 너스레를 떨었다. 베이컨은 다이어의 이런 가식 없는 모습을 사랑했다. 끊이지 않는 고뇌와 예술적 고민이 가득했던 베이컨의 삶에서, 자유분방한 다이어는 오아시스 같은 존재였다.

그러나 이들의 관계에도 곧 그림자가 드리운다. 다이어의 위험하고 대담한 매력에 이끌렸던 베이컨은, 이내 다이어의 마초적인 외면 뒤에 감춰져 있던 유약하고 물렁한 모습을 발견한다. 겉모습과 달리 다이어는 우유부단하고 줏대가 없었으며 관계에 있어서도 결코 주도적인 역할을 하지 못했다. 베이컨에게 투정을 부리는 일이 잦았고, 항상 관심을 요구했다.

조지 다이어

베이컨은 야생의 늑대를 원했지만, 다이어는 늑대의 형상만 했을 뿐 사실은 주인의 보호를 원하는 겁에 질린 강아지였다. 여기에는 베이컨의 책임도 있있나. 나이어는 베이컨으로부터 많은 돈을 받았기 때문에, 베이컨을 만나기 이전의 위험한 삶을 유지할 필요가 없었다. 그는 돈을 흥청망청 쓰며 거의 매일같이 엄청난 양의 술을 마셨다. 예술계 지인들은 베이컨에게 다이어를 멀리하라고 충고했다. 그럴수록 다이어는 베이컨에게 의존적으로 매달렸다. 자신에게서 점차 돌아서는 베이컨의 관심을 끌고자, 다이어는 베이컨의 집에 대마초를 숨기고 경찰에 신고하는 해프닝을 벌였다. 함께 뉴욕을 방문하던 중 베이컨이 결별을 언급하자, 다이어는 고층 빌딩 꼭대기에 올라가서 뛰어내리려는 소동을 일으켰다. 음독자살을 시도했을 때에는 베이컨이 병원에 데려가서 겨우 살려 냈다.

1971년 가을, 파리의 유서 깊은 그랑 팔레에서 베이컨의 회고전이 기획되었다. 생존 예술가로서 얻을 수 있는 최고의 영예였다. 전시 예정인 작품들 중에는 다이어의 초상들도 포함되어 있었다. 다이어는 전시 개막식에 꼭 함께 참석해야겠다며 베이컨과 함께 파리로 향한다. 다이어의 집착과 기행에 이미 지칠 대로 지친 베이컨은, 파리에 도착하자마자 전시 준비와 언론 인터뷰에만 집중하며 동행한 다이어를 거의 없는

사람 취급했다. 하지만 그것은 돌이킬 수 없는 실수였다. 호텔 방으로 돌아온 베이컨은 화장실 변기에 앉은 채로 싸늘한 주검이 된 다이어를 발견한다. 사인은 수면제 과다 복용이었다. 전시 개막을 불과 이틀 남겨 둔, 10월 24일 아침이었다.

그랑 팔레에서의 회고전은 예정대로 개막되었다. 베이컨을 만나기 위해서 관람객들이 구름처럼 몰려들었다. 베이컨은 놀라울 만큼 자기 통제력을 보여 주며 모든 일정을 차질 없이 소화했다. 겉으로는 별다른 티를 내지 않았지만, 그의 마음은 새카맣게 타들어 갔고 심장에는 못이 박혔다. 런던으로 돌아온 그는 다이어의 가족을 찾아 위로했고, 장례 절차도 직접 책임졌다. 장례식장에서도 꿋꿋한 모습을 유지했지만, 그 뒤로 이어진 수개월 동안 베이컨은 속절없이 무너져 내렸다.

다이어의 자살 이후, 죽음은 베이컨의 작품을 관통하는 핵심적인 소재가 되었다. 그것은 베이컨이 가슴 깊이 느끼는 슬픔과 상실감 그리고 죄책감의 표현이기도 했다. 그의 머리와 가슴을 떠나지 않고 맴도는 다이어의 유령은 베이컨의 말년을 장식하는 음울한 걸작들의 탄생을 예고했다. 「검은 삼면화(Triptych, 세 폭으로 구성된 제단화)」라고 불리는 작품에서 베이컨은, 죽음의 순간에 처한 다이어의 모습을 세 폭 화면에 나누

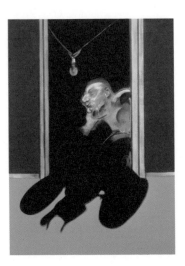

프랜시스 베이컨, 「삼면화 5월·6월 1973 CR 73-03」

어 그렸다. 왼편 화면의 다이어는 변기 위에서 고통에 신음하듯 몸을 잔뜩 웅크리고 있고, 가운데 화면의 다이어는 변기 위에 좀 더 똑바른 자세로 고개를 든 채 앉아 있다. 그 머리로는 죽음을 암시하듯 날개 달린 짐승의 형상을 한 거대한 그림자가 드리워져 있다. 마지막으로 오른쪽 화면에서는 눈을 감고 세면대에 구토를 하는 다이어의 모습을 보여 준다. 사랑하던 이가 고통스럽게 죽어 가는 과정을 상상하며 캔버스에 낱낱이 표현해 낸 베이컨의 심정을, 그림을 보는 우리로서는 그저 추측만 해 볼 뿐이다. 베이컨은 「검은 삼면화」를 그리는 행위가 자신의 상실감과 죄책감을 정면으로 마주하는 일종의 퇴마 의식이었다고 설명했다. 그럼에도 불구하고 자신의 마음은 결코 치유될 수 없었다고 그는 고백한다.

다이어에게 베이컨과의 만남은 축복이자 저주였다. 아주 어린 시절부터 일상적 범죄에 노출된 아슬아슬한 삶을 살아왔던 그는, 베이컨의 연인이 되면서 이전까지 몰랐던 스스로의 존재 가치를 획득했다. 콧대 높은 상류 사회의 부자들과 지식인들은 그림 속 다이어의 얼굴을 볼 때마다 탄성을 지르고 찬사를 보냈다. 다이어의 입장에서는 '살아 있는 가장 위대한 화가'라고 칭송받는 저명한 예술가의 작품들이 오직 자신을 위해 봉사하고 있는 듯했다. 실상은 그 반대였다. 다이어의

정중원, 「프랜시스 베이컨과 조지 다이어」(2020)

존재는 오로지 베이컨의 그림 안에서만 실존적 지위를 획득했다. 그림 속 자신이 새로운 생명을 얻고 더 힘찬 숨을 내쉴수록, 그림 바깥의 진짜 자신은 영혼을 빼앗긴 빈껍데기가 되어 갔다. 다이어는 절망적으로 베이컨에게 매달릴 수밖에 없었고, 그의 집착이 격해질수록 베이컨은 다이어로부터 멀어졌다. 결국 다이어는 이 악순환의 끝에서 스스로 목숨을 끊음으로써 베이컨의 작품 세계를 지배하는 혼이 되었다. 연인으로부터 항상 강렬한 무언가를 희구했던 베이컨에게, 다이어는 자기 파괴로 말미암은 가장 강렬한 상흔을 선사한 셈이었다. 냉혹하게 들릴 수도 있지만, 다이어는 삶이 아니라 죽음으로써 베이컨의 진정한 뮤즈가 되었다.

연인의 초상을 그리는 일은, 프랜시스 베이컨과 조지 다이어의 이야기에서 신화적 비극의 소재로 거듭난다. 베이컨의 압도적이고 초월적인 작품 세계는 다이어라는 유약한 인간의 실재를 송두리째 집어삼킬 만큼 강력했다. 물리적 존재로서의 다이어는 결국 산화하여 그림 자체가 되었다. 사멸한 뒤 자신과 같은 이름을 가진 꽃과 나무, 별자리가 된 신화 속 주인공들처럼 말이다.

신이 된 안티누스

유럽을 여행하다 보면 미술관에서 심심찮게 조우할 수 있는 조각상 한 쌍이 있다. 하나는 수염을 기른 근엄한 표정의 남성이다. 짧은 곱슬머리와 매서운 눈매, 굳게 다문 입에서 제왕적 풍모가 돋보인다. 이른바 팍스 로마나(Pax Romana)라고 하는 로마의 평화 시대를 차례로 이끌었던 오현제(五賢帝) 중 세 번째 황제, 하드리아누스(Hadrianus)다. 다른 하나는 유려하게 흘러내리는 긴 곱슬머리와 오똑한 코, 수염 한 올 나지 않은 갸름한 턱을 가진 잘생긴 청년이다. 하드리아누스의 사랑을 한 몸에 받았던 '왕의 남자', 안티누스(Antinous)다. 이 둘은, 지금으로부터 약 1800여 년 전, 연인의 얼굴을 기록하는 일이 역사상 가장 거대한 규모로 실현되었던 믿기지 않는 이야기의 두 주인공들이다.

하드리아누스는 제국의 방방곡곡을 수시로 여행했다. 그는 집권 21년 중 무려 12년 동안 수도를 떠나, 몸소 지방 행정을 관리 감독하고 군대의 사기를 점검했다. 그는 오늘날의 소아시아 북서부에 해당하는 비티니아 지방을 방문했을 때 안티누스를 처음 만난다. 그리스 혈통이었던 안티누스는 눈부시게 빼어난 외모와 총명한 두뇌를 지닌 미소년이었다. 하드

리아누스는 안티누스를 수도로 보내 고등 교육을 받을 수 있
도록 배려했다. 하드리아누스는 영토 순회를 2년간 더 지속한
뒤 수도로 돌아와서 안티누스를 다시 만난다. 안티누스는 곧
하드리아누스의 가장 총애받는 신하이자 열렬한 사랑을 받는
연인이 되었다. 하드리아누스에게는 정략결혼으로 맞이한 황
후 사비나(Sabina)가 있었다. 하지만 그는 사비나에게서 어떠
한 성적 욕구나 애정도 느끼지 못했다. 그가 밖에서나 침실에
서나 곁에 두고자 한 사람은 오직 안티누스였다. 하드리아누
스가 영토 순회에 나설 때면 안티누스는 항상 최측근에서 그
를 보필했다. 둘은 함께 사냥을 즐겼고, 하드리아누스는 안티
누스에게 연시(戀詩)를 써서 헌사하기도 했다.

서기 130년, 하드리아누스와 안티누스는 아프리카 북부
의 영토를 순회한다. 리비아를 방문하던 중, 그들은 사람을 해
치며 마을 사람들을 공포에 떨게 하는 사자가 있다는 보고를
받고 함께 사냥에 나선다. 긴 추적 끝에 마침내 사자를 발견한
안티누스가 창을 던졌지만 맹수를 제압할 정도의 치명타는
아니었다. 흥분한 사자가 송곳니와 발톱을 드러내고 무방비
상태의 안티누스를 향해 달려드는 찰나의 순간, 하드리아누스
가 쏜 화살이 사자의 목을 관통했다. 말에서 내린 하드리아누
스는 안티누스의 안부를 살핀 뒤 함께 사자의 숨통을 끊었다.

그 순간을 영원히 기념하기 위해, 하드리아누스는 역사가들과 시인들로 하여금 사자 사냥에 관한 글을 쓰게 하고, 조각가들에게는 당시의 상황을 묘사한 원형 부조를 제작하라는 지시를 내렸다. 지금도 로마 시내 한가운데 우뚝 서 있는 개선문을 유심히 살펴보면, 벽을 장식하는 원형 석조상 안에서 함께 사냥을 하는 하드리아누스와 안티누스의 모습을 찾아볼 수 있다.

신화 속 유명한 사자 사냥꾼인 헤라클레스에게 제사를 올리고, 하드리아누스와 안티누스 일행은 곧바로 이집트로 향한다. 그들은 이집트의 주요 도시였던 헬리오폴리스에서 나일강 상류로 향하는 배에 오른다. 강을 따라 천천히 항해한 지 몇 주가 채 되지 않았을 때, 오시리스 신을 기리는 축일에 즈음한 서기 130년 10월, 하드리아누스에게 충격적인 소식이 전해진다. 안티누스가 강물에 빠져 익사했다는 것이었다. 당시 안티누스의 나이는 고작 스무 살이었다.

안티누스가 나일강에 빠진 이유에 관해서는 정확히 전해지는 바가 없다. 정적들에 의한 암살이라고 추측하기에는 안티누스를 죽임으로써 얻을 수 있는 이득이 불명확했다. 황제의 사랑을 한 몸에 받았음에도 불구하고 안티누스는 정치적 영향력을 거의 행사하지 않았기 때문이다. 2세기 말 로마

의 역사가였던 카시우스 디오(Cassius Dio)는 안티누스가 스스로 목숨을 끊었을 가능성에 관해 이야기한다. 당시 로마에서는 한 사람이 스스로를 희생함으로써 다른 사람을 살릴 수 있다는 믿음이 유행했다. 아프리카를 순회하기 몇 년 전부터 하드리아누스의 건강은 악화되고 있었다. 의사들은 하드리아누스가 앓던 병을 제대로 진단해 내지도 못했다. 그러므로 안티누스는 자신을 제물로 바쳐 하드리아누스의 건강을 되찾고자 했다는 것이다. 더군다나 안티누스는 자신과의 관계 때문에 하드리아누스가 견뎌야 했던 온갖 조롱과 정치적 공격들에 대해서도 잘 알고 있었다. 자기가 사라지는 편이 여러모로 하드리아누스에게 좋으리라고 충분히 판단했을 수 있다.

안티누스의 비보를 접한 하드리아누스는 그 자리에서 털썩 주저앉아 통곡했다고 한다. 그는 순회 일정을 전면 중단하고 안티누스의 장례를 치렀다. 하드리아누스의 슬픔은 보통의 애도로 끝나지 않았다. 그는 황제로서 가지고 있던 권한을 총동원하여 안티누스를 신격화하는 작업을 개시했다. 안티누스가 세상을 떠난 자리에는 그를 추모하는 도시를 세워서 안티노폴리스라고 명명했다. 밤하늘에는 안티누스 별자리를 지정했고, 나일강 유역에서 자라는 붉은 연꽃은 '안티누스의 꽃'이라 이름 붙였다. 아테네와 안티노폴리스에서는 매년 안티누스

를 기리는 제전과 축제를 개최했다. 개인이 신격화되어 숭배의 대상이 되는 것은 로마 황실의 일원들에게는 가끔 있는 일이었지만, 안티누스와 같은 외국 출신의 평민에게는 전례가 없었다. 고로 로마의 콧대 높은 귀족들이 이를 탐탁하게 생각했을 리 없다. 하지만 하드리아누스는 의회의 승인을 받는 과정조차 건너뛰고 신격화 작업을 꿋꿋하게 밀어붙였다.

죽은 연인에게 영생을 주기 위한 숭고하면서도 절박한 일련의 과정에서, 하드리아누스가 가장 몰두한 부분은 안티누스의 초상을 제작하여 제국 전역에 보급하는 일이었다. 그는 조각가들에게 명령을 내려, 안티누스의 조각을 다양한 크기와 형식으로 제작하도록 했다. 동전에 들어가는 작은 부조부터 실물 크기의 흉상, 거대한 전신상에 이르기까지, 무려 2000여 개에 달하는 안티누스의 초상이 만들어졌다. 카시우스 디오에 따르면, "로마 제국 어디에 가든 안티누스의 형상을 찾아볼 수 있었다." 하드리아누스는 영토 순회에 나설 때면 직접 조각상들을 들고 가서 새로운 신, 안티누스를 백성들에게 소개했다. 조각상 속 안티누스는 대개 전령의 신 헤르메스나 주신 디오니소스의 모습을 하고 있었다. 안티누스에게 제사를 지내는 신전도 30개 가까이 건설했다. 하드리아누스의 이러한 노력에 힘입어 안티누스를 신으로 숭배하는 문화는 제국 전역

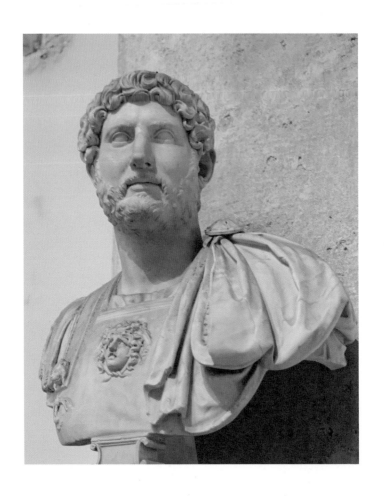

하드리아누스 흉상

안티누스 입상(부분)

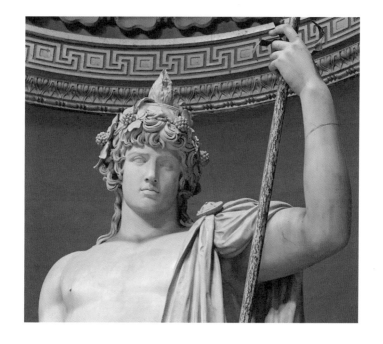

으로 빠르게 퍼져 나갔다. 그리스와 이집트, 소아시아, 북아프리카 해안 지방에서 특히 융성했고, 지금도 70여 곳의 도시에서 그 흔적을 찾아볼 수 있다. 흔히 아름다운 외모를 가진 사람을 일컬어 '여신', '남신'이라 부르기도 하고, 누군가를 극진히 대우하는 것을 '신처럼 떠받든다.'라고도 하는데, 하드리아누스는 아름다운 연인을 정말 문자 그대로 '신'으로 만들어 주었다.

나는 대학생 시절 유럽으로 배낭여행을 갔을 때 대영 박물관에서 안티누스를 처음 보았다. 디오니소스를 연상시키는 포도 넝쿨을 머리에 쓰고 있는 흉상이었고, 그 옆은 하드리아누스의 흉상이 지키고 있었다. 조각상 옆에 붙어 있던 설명문을 읽고 안티누스와 하드리아누스의 이야기를 알고 나니 이후에 방문하는 여행지에서도 그 둘의 얼굴이 계속해서 눈에 들어왔다. 내가 관심 있게 본 탓도 있었지만, 지금까지 보존되어 전시되는 안티누스의 초상이 많아서 그를 조우하는 일이 실제로도 잦았다. 기독교가 유럽의 중심 종교가 된 뒤 안티누스의 형상들이 수없이 많이 훼손되고 파괴되었음에도, 애초에 제작된 개수가 상당했던 덕에 80여 개에 달하는 작품들이 살아남았다. 그래서 대영 박물관 외에도 빅토리아 알버트 박물관, 프라도 미술관, 루브르 박물관, 베르사유 궁전, 카피톨리

네 박물관, 우피치 박물관, 바티칸 박물관 등에서도 안티누스를 수시로 만날 수 있었다. 특히 바티칸에서 안티누스의 거대한 전신상을 마주했을 때에는 어쩔 수 없이 느껴지는 이질감 때문에 웃음이 나기도 했다. 동성애에 대해 아직도 보수적인 입장을 견지하는 가톨릭교회의 심장부에, 두 남성의 사랑 이야기 속 주인공이 여봐란듯이 서 있었으니 말이다. 1790년대 초에 발굴된 이 거대 전신상은, 본래 하드리아누스가 프라에네스테(이탈리아 중부의 도시, 팔레스트리나의 옛 이름)에 있던 자신의 별장에 세워 두었던 것이다.

이마와 관자놀이를 푹 덮은 아름다운 곱슬머리와 넓고 두꺼운 가슴 근육, 고개를 살짝 아래로 내린 포즈가 공통적인 형식으로 적용되었기 때문에, 그리고 눈부시게 아름다운 외모가 대리석이라는 질료 안에서도 여전히 빛을 발하고 있기에 안티누스의 모습은 저 멀리에서도 금방 알아볼 수 있다. 그리고 그의 곁은 거의 항상 하드리아누스가 지키고 있다. 유럽의 박물관에서 고대 조각상들을 관람할 때, 잘생긴 곱슬머리 청년과 수염을 기른 중후한 남성이 함께 있는 모습을 발견한다면 무조건 안티누스와 하드리아누스라고 추측해 봐도 큰 문제가 없을 것이다. 바티칸에 있는 안티누스의 거대 전신상 옆에도 하드리아누스의 흉상이 자리 잡고 있었다. 안티누스와

하드리아누스가 살았던 시대로부터 2000년 가까운 세월이 흘렀지만, 대리석에 새겨진 이들의 얼굴은 연인을 추억하고 그리워하는 애절한 미음을 지금까시노 생생히 선날하고 있다. 이들은 살아서는 행복한 결말을 맞지 못했지만, 죽음 이후에 초상 예술로 말미암아 비로소 '불멸의 연인'이 되었다.

회화의 기원

회화의 기원을 설명하는 가장 오래된 이야기의 중심에도, 애절한 사랑을 기록하기 위해 그림을 그리는 한 인물이 있다. 현대의 미술사책은 연대기상 첫대목을 으레 라스코나 알타미라의 동굴 벽화로 채운다. 그림 그리는 행위의 기원을 추적해 보면, 그 끝에 기원전 1만 5000년 무렵 목탄으로 온갖 종류의 동물을 그려 냈던 구석기 원시인들이 있음을 우리는 알고 있다. 하지만 고대 유럽인들에게 선사 시대에 관한 지식이 있었을 리 만무하다. 그래서 그들은 '최초의 회화는 어떻게 탄생했는가?'라는 거대한 질문에 대답하기 위해 자기들 나름대로 설화를 구성해 냈다. 고대 로마의 학자 플리니우스(Plinius)가 쓴 『박물지』를 보면 그 내용이 자세히 기록되어 있다. 다음과 같은 이야기다.

고대 그리스의 도시 국가 중 하나였던 시키온에는 '부타데스'라는 이름의 도공이 살고 있었다. 그는 코린트 출신의 청년을 제자로 받아들였다. 부타데스의 외동딸 '코라'는 이 청년을 보고 한눈에 반해 버리고 만다. 하지만 그녀의 사랑은 결실을 맺지 못한다. 수련을 모두 마친 청년은 귀향하기로 마음먹는다. 청년이 떠나기 전날, 사랑하는 이를 보내기가 너무나 가슴 아팠던 코라는 벽에 드리운 청년의 그림자 윤곽을 따라서 목탄으로 선을 긋는다. 부타데스는 딸이 남긴 윤곽선에 진흙을 붙여 가며 청년의 얼굴 모양을 소조한다. 그리고 그것을 도자기들과 함께 아궁이에 집어넣어 구워 낸 다음, 신전에 가져다 두고 보관했다. 코라가 벽에 그은 그림자의 윤곽선은 최초의 그림이었고, 부타데스가 만든 부조는 최초의 조각이었다. 유럽의 큰 미술관을 여행하다 보면 '회화의 기원'이라는 제목으로, 무심하게 앉아 있는 잘생긴 청년과 그의 그림자를 따라 선을 긋는 슬픈 표정의 여성을 간혹 만나 볼 수 있다.

　　고대인들이 최초의 예술로서 초상 예술을 떠올렸다는 사실은, 현대 초상 예술가들의 어깨를 으쓱하게 해 주는 것 말고도 꽤 중요한 의미를 갖는다. 이 설화 속에서, 최초의 재현 이미지를 만들어 낸 인물의 동기는 분명했다. 그것은 내 곁을 떠나야만 하는 대상에 대한 안타까운 애정과 그리움이었다. 이

조지프 라이트, 「회화의 기원」(1782~1784)

감정은 동서고금을 막론하고 사람이라면 가장 보편적으로 경험하는 마음이리라. 그러므로 필연적으로 부재할 수밖에 없는 대상을 부족하게나마 대리할 수 있는 재현물을 만들어 놓고자 하는 열망은 우리의 가장 인간적인 본능과도 같을지 모른다. 생각해 보면, 구석기 시대의 원시인들에게는 동굴 벽화 속 동물들이야말로 그들이 갈망하지만 곁에 두기 힘든 대상이었다. 저 동물들을 잡으면 고기로 배를 채우고 가죽으로 몸도 덥힐 수 있으련만, 안타깝게도 당시의 호모 사피엔스는 사냥을 나갔다가 오히려 사냥당하는 일이 더 많았다. 좋아하는 아이돌 가수의 브로마이드를 책상 앞에 붙여 두는 10대 청소년의 마음도 비슷하게 헤아려 볼 수 있다. 아이돌 가수가 내 옆에 실제로 있어 준다면 더 바랄 것이 없으련만 현실은 그러하지 못하다. 그렇다면 부재하는 아이돌의 실재를 대리해 줄 수 있는 복제 이미지로, 터질 것 같은 가슴을 달랠 수밖에. 마찬가지로 핸드폰 배경 화면에 저장된 연인의 사진을 보며 마음 설레고, 돌아가신 할머니의 영정을 보며 눈물 훔치고, 존경하는 인물의 동상을 보며 가슴 벅차 하고, 귀여운 조카들의 사진을 보면서 미소 짓는 일상의 경험들은 초상 예술이 존재하는 가장 근본적인 이유를 환기시킨다.

프랜시스 베이컨은, "위대한 예술은 당신으로 하여금 인

간적인 상황의 위태로움으로 돌아가게 한다."라고 했다. 사랑하는 상대를 영원히 곁에 두고 단 한순간도 떨어지지 않을 수 있다면, 초상 예술은 애초에 존재하지 않았을지도 모른다. 하지만 코라가 청년과 헤어질 수밖에 없었듯이, 이별은 우리가 경험하는 모든 종류의 사랑에 필연적으로 따라붙는다. 다른 장르의 예술도 대부분 그러하지만, 특히 초상을 제작하는 예술이야말로 그 근원에는 완전히 채울 수 없는 결핍이 있다. 이 결핍이 우리의 마음속에 존재하는 한, 그것을 현현하게 하는 초상 예술 또한 영영 사라지지 않을 것이다.

사회와 초상화

조선의 초상화

　유럽의 초상화는 전통적으로 인물의 생김새를 미화했다. 이는 흠결 있는 현상 세계보다는 완벽한 이상 세계를 묘사하는 것이 더 가치 있다는 고전 미학의 지침이기도 했지만, 돈줄을 쥔 후원자를 만족시켜야만 생계를 이어 나갈 수 있었던 예술가의 불가피한 선택이기도 했다. 그래서 대상의 결점을 감추고 아름다운 부분은 강조했다. 예컨대 아테네의 정치인이었던 페리클레스(Pericles)의 초상 조각들은 전부 머리 위에 투구를 쓰고 있다. 페리클레스가 자신의 길쭉한 두상을 콤플렉스로 여겼기 때문이다. 마찬가지로 15세기 우르비노의 공작이었던 페데리코 다 몬테펠트로(Federico da Montefeltro)를 그린 그

이아생트 리고, 「루이 14세의 초상」(1701)

림들은 전부 그의 왼쪽 얼굴만을 보여 준다. 28살 때 마상 경기에서 당한 사고 때문에 그는 오른쪽 눈과 콧대 일부가 없었다. 이아생트 리고(Hyacinthe Rigaud)가 그린 '태양왕' 루이 14세(Louis XIV)는 63세 노인이라고는 믿기지 않는 매끈한 각선미와 뽀얀 피부를 자랑한다. 루이 14세는 화가에게 "진실하게 그려라."라고 지침을 내렸다는데, 우리는 이 '진실'의 의미를 어떻게 해석하느냐에 따라 작품의 운명 또한 어찌 달라지는지 이미 앞에서 확인한 바 있다. 리고의 그림은 완성되자마자 베르사유 궁전에 전시되었고, 곧 루이 14세의 공식 초상화가 되었다.

그렇다면 우리나라의 경우는 어땠을까. 초상화는 조선의 대표적인 미술 장르였다. 특히 17세기 무렵에 청나라를 통해 서양 미술의 음영법이 전해지면서 기술적으로 빼어난 완성도를 자랑하는 작품들이 대거 제작되었다. 조선의 초상화는 유럽의 초상화와는 확연히 달랐다. 인물 얼굴에 나타난 흠을 보이는 그대로 전부 묘사했기 때문이다. 영·정조대 재상이었던 번암 채제공은 사시였다. 이명기가 그린 초상화에서 그의 두 눈동자는 틀림없이 양쪽 다른 방향을 가리키고 있다. 유럽의 화가였다면 그의 얼굴을 일부러 반측면으로 틀거나 짙은 음영을 줘서 사시를 최대한 감추려 했겠지만, 조선의 화공에게

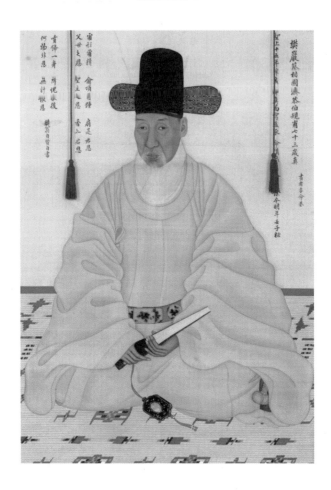

이명기, 「채제공 초상」(1792)

는 그렇게 진실을 숨기는 짓이야말로 있을 수 없는 일이었다. 왕도 예외일 수 없었다. 푸른 곤룡포를 입고 근엄하게 앉아 있는 태조 이성계의 유명한 어진을 자세히 들여다보면 오른쪽 이마 위에 볼록하게 돋아 있는 사마귀를 발견할 수 있다. 이보다 더한 것들도 잔인할 만큼 가감 없이 그려졌다. 피부과 전문의 이성낙 박사의 저서 『초상화, 그려진 선비 정신』에 나열된 도판들을 보면, 조선 초상화가 인물의 피부 병변까지 얼마나 정확하고 적나라하게 기록했는지 확인할 수 있다. 얼굴 한가득 오밀조밀하게 팬 천연두 자국, 울룩불룩하게 부풀어 오른 코, 새카맣게 침착된 피부, 양쪽 뺨에 하얗게 퍼진 백반증 등, 서구 초상화에서라면 감추어지거나 생략되었을 법한 질병과 노화의 흔적들이 종류를 가리지 않고 나타난다. 이러한 조선 초상화의 특징은 조선 사대부의 고매한 선비 정신을 찬양하는 근거로 쓰이기도 한다. 자신의 모습을 미화하는 데 열을 올린 유럽의 귀족들보다는, 있는 그대로의 모습을 담담하게 받아들인 조선 선비들이 더 '쿨'해 보이는 것만큼은 사실이다.

　　과연 조선의 초상화는, 조선 사대부가 유럽 귀족보다 훨씬 성숙한 자의식을 가졌다는 증거가 될 수 있을까. 내 생각은 좀 다르다. 이상화된 아름다움의 추구가 고대 그리스로부터 비롯한 서구 고전 미술의 원리였다면, 대상을 미화하지 말

고 있는 그대로 묘사해야 한다는 생각은 조선 미술의 엄격한
규범이었다. 왕실 기록인『승정원일기』에는 '일호불사 편시
타인(一毫不似 便是他人)'이라는 지침이 있는하나. '머리털 한 가
닥이라도 차이가 나면 다른 사람이다.'라는 뜻이다. 전체 규범
이 개성에 우선하고 체면이 목숨보다도 중요한 유림 사회에
서, 예컨대 '아무개 대감이 초상화를 그렸는데 오른쪽 뺨의 사
마귀를 일부러 그리지 않았다.' 같은 사실이 알려지면 아무개
대감은 그날로 다른 사대부들이 흉보는 '왕따'가 되었을 터다.
이것은 개인이 사회의 눈치를 볼 수밖에 없게 하는 엄중한 부
담이자 압력이다. 조선 시대의 사람이라고 해서 노환의 징후
를 마냥 달갑게 여기고, 조금 더 건강하고 아름다워 보이고 싶
은 욕구가 전무했으리라 누구도 장담할 수 없다.

예컨대『세종실록』에 이런 기록이 있다. 세종 26년, 임
금이 당시 상왕으로 있던 태종 이방원의 성용(聖容)을 그리라
고 명하였는데, 완성된 그림을 본 태종이 "곧 불살라 버리라!"
라고 명한다. 세종은 "차마 그리하지 못하고 (그림을) 간직"한
다. 이처럼 천하의 이방원도 나이 든 자신의 모습을 기꺼이 마
주하지 못했는데, 다른 이들이라고 달랐을까. 자기 모습을 자
신의 바람대로 연출함은 개인의 당연한 권리이지만 조선 사
회는 그것을 허용하지 않았다. '있는 그대로' 그리라는 엄중한

지침으로 말미암아 탄생하는 것은, 역설적이게도 개별성이 거세된 유교적 모범상의 캐리커처였다.

이렇게 생각하면 조선 초상화가 보여 주는 개인의 경직된 자의식은 서양의 초상화가 드러내는 개인의 변덕스러운 자아상만큼이나 위태로워 보인다. 한쪽에서는 혼자서 바라고 상상하는 모습에만 자기를 가두고, 다른 한쪽에서는 오로지 남들이 바라보는 내 모습에만 자기를 한정한다. 내가 직접 선정한 SNS 프로필 사진과 친구가 눈치 없이 태그한 사진 속 나의 차이를 떠올려 본다면, 유럽 초상화는 프로필 사진만이 의미 있다고 말하는 것이고, 조선 초상화는 태그된 사진만이 의미 있다고 말하는 것이리라. 일방적인 주체와 일방적인 객체, 과연 둘 중에서 무엇이 더 낫고 무엇이 더 못하다고 판단할 수 있을까. 결국 개인의 모습이란 이러한 양극단 사이를 구성하는 스펙트럼의 일부, 또는 그 자체일 텐데 말이다.

데스마스크

런던에 위치한 빅토리아 알버트 박물관을 방문했을 때 눈에 띄는 작품이 하나 있었다. 튜더 왕조의 시조인 헨리 7세

(Henry VII)를 소조한 테라코타 흉상이었다. 어린 시절 동문수학하던 미켈란젤로의 코를 부러뜨려 일로도 유명한 피에트로 토리지아노(Pietro Torrigiano)의 작품이나. 그는 헨리 7세가 사망한 1509년에 이 흉상을 만들었는데, 얼굴 부분을 만들 때 왕의 데스마스크(death mask)를 사용했다고 한다. 데스마스크란 죽은 사람의 얼굴에 직접 석고로 본을 떠서 만든 안면상을 일컫는다. 얼굴을 기계적으로 복제해 낸 것이기 때문에 데스마스크는 그 누구의 간섭도 받지 않고 망자의 얼굴이 지닌 특징들을 가감 없이 담아낸다. 망자의 생김새를 가장 무심하고 냉정하며 정확하게 기록하는 방법인 셈이다.

토리지아노는 헨리 7세의 데스마스크를 본떠 얼굴을 만들고 머리카락과 모자, 상반신과 상의를 마저 소조한 다음, 살아생전 모습 그대로 색까지 정교하게 칠해 두었다. 이 흉상을 보는 순간 무언가에 홀린 사람처럼 그 앞에 한참을 서 있었다. 사실 훨씬 정교하고 높은 완성도를 자랑하는 작품들이 같은 전시실 안에만 해도 가득했고, 새하얀 대리석상에 비해 수가 적기는 해도 채색 조각상이 드문 것도 아니었다. 그러나 이 흉상이 데스마스크를 사용해서 만들어졌다는 사실은, 다른 작품들이 불러일으키지 못한 감정 하나를 더 느끼게 했다. 바로 섬뜩함이다. 마치 500년 전에 죽은 헨리 7세의 유령이 내 눈앞

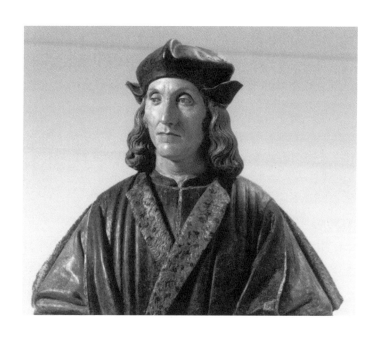

피에트로 토리지아노, 「헨리 7세 흉상」(1509)

에 나타난 것 같았다.

망자의 모습을 생생하게 기록하기로는 다른 조각상이나 초상화 들이라고 다르지 않다. 하지만 그 작품들에는 예술가의 의지와 해석이 개입되어 있다. 그래서 그것들을 바라볼 때 나는 항상 안전거리를 유지하면서 작품 속 인물을 마주할 수 있다. 저 인물이 제아무리 사실적인 형상을 하고 있다 한들, 어디까지나 예술가가 창조한 세계 안에 머무르고 있는 존재다. 예술적 아우라가 나와 작품 사이에 일종의 보호막을 형성해 주는 셈이다. 그런데 데스마스크는 예술가의 작품이라기보다는 망자의 육체적 유산에 더 가깝다. 망자의 얼굴을 기계적으로 복제해서 기록하는 과정에는 그 누구의 해석이나 의지도 개입되지 않는다. 예술가의 작품이 가지는 아우라의 보호막을 데스마스크는 지니지 않은 것이다. 그래서 데스마스크는 보는 이로 하여금 날것의 형상을 직면하게 한다. 망자의 싸늘한 주검이 연상되기도 하고, 벌써 죽은 이의 환영처럼 보이기도 한다. 헨리 7세의 흉상을 보고 느꼈던 섬뜩함은 바로 여기서 기인하였으리라.

망자의 얼굴을 후세에 전하기 위해 데스마스크를 제작하던 전통은 석고 대신 밀랍을 사용했던 고대 로마 시대까지 거

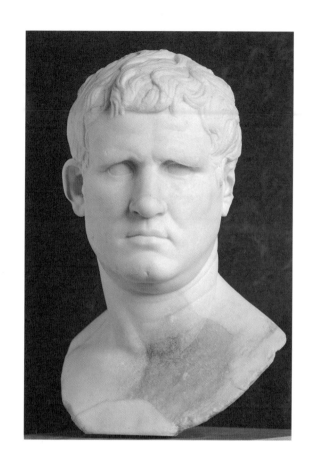

아그리파 두상

슬러 올라간다. 로마인들은 인물의 생김새를 보전하는 일을 중요하게 생각했다. 이 점은 그들의 문화적 선배라 할 수 있는 고대 그리스인들과는 달랐다. 그리스의 조각상들은 인물의 정체와 상관없이 똑같이 아름다운 얼굴들을 하고 있다. 순정 만화에 등장하는 캐릭터들이 머리 모양과 의상만 다를 뿐 눈, 코, 입의 형태는 동일하듯 말이다. 반면 로마인들은 인물 개개인의 특징을 조각상에 담아내기 위해 노력했고, 데스마스크는 매우 유용한 자료로 활용되었다. 그 덕에 눈썰미가 날카롭지 않은 사람조차 로마 조각상이라면 눈, 코, 입만으로도 어떤 인물의 형상인지 쉽게 알아차릴 수 있다. 미술 학원에 다녀본 사람이라면 아그리파 석고상과 카라칼라 석고상의 뚜렷한 개성을 기억할 것이다. 로마인들에게 얼굴의 생김새란 인물을 나타내는 가장 중요하고 상징적인 지표였다. 그들은 이 같은 믿음을 '닮음이 영혼을 보존한다.'라는 말로 표현했다.

로마 시대 이후부터 20세기 초까지, 유럽인들은 수많은 사람들의 얼굴을 데스마스크로 기록했다. 왕과 고관대작, 고위 성직자같이 높은 신분을 자랑하는 이들은 말할 것도 없고, 단테(Dante Alighieri), 베토벤(Ludwig van Beethoven), 쇼팽(Frédéric Chopin), 리스트(Franz Liszt), 파스칼(Blaise Pascal), 볼테르(Voltaire), 나폴레옹(Napoleon Bonaparte), 위고(Victor Hugo), 테

슬라(Nikola Tesla), 심지어 스탈린(Joseph Stalin)까지 수많은 예술가, 학자, 과학자, 정치인들이 데스마스크를 남겼다. 이들의 데스마스크는 장례식 때 전시되거나 관을 장식하는 조각에 사용되었고, 주로 도서관이나 대학, 박물관에 보관되었다.

사진이 발명된 이후, 기록 매체로서의 데스마스크는 수명을 다해 가는 듯했다. 이때 프랑스 스트라스부르 출신의 마리 그로숄츠(Marie Grosholtz)가 등장한다. 그녀는 6살 때부터 밀랍을 다루는 법을 수련한 밀랍 공예 전문가였다. 1789년 프랑스 대혁명이 일어났을 때 수많은 사람들이 단두대에서 처형되었다. 마리 그로숄츠는 잘려 나간 머리들 더미에서 유명한 귀족들과 정치인들의 머리들을 추려 내어 데스마스크를 만들었다. 그중엔 한때 자신을 고용했었던 루이 16세(Louis XVI)와 마리 앙투아네트(Marie Antoinette)도 있었다. 이렇게 수집한 데스마스크들은 그녀 손에서 사실적인 밀랍 인형으로 다시 탄생했다. 1795년, 마리 그로숄츠는 프랑수아 투소(Francois Tussaud)와 결혼하여 마리 투소(Marie Tussaud)가 된다. 런던으로 건너온 마리 투소는 1835년 런던 베이커가에 자신의 이름을 딴 밀랍 인형 박물관을 개관한다. 지금도 세계적인 명성을 자랑하는 '마담 투소(Madame Tussaud)' 박물관의 탄생이다. 투소는 데스마스크 특유의 섬뜩함을 적극적으로 활용했다. 당장이라도

미켈란젤로 두상(다니엘레 다 볼테라 작품의 레플리카)

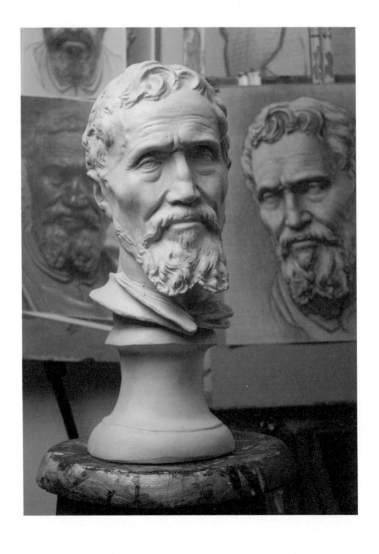

숨을 쉬고 말을 할 듯 생생하게 박제된 유명인들을 보기 위해서 사람들이 구름 떼처럼 몰려들었다. 지금은 밀랍 인형을 제작할 때 살아 있는 인물의 얼굴을 본뜨는 경우('라이프마스크(life mask)'라고도 한다.)가 대부분이지만, 제작 방법이 어떻게 달라졌건 로마 시대부터 유행한 '닮음을 보전하는 전통'은 명맥을 이어 가고 있는 셈이다.

얼마 전에 작은 사치를 했다. 해외 사이트를 통해 루브르에 전시된 미켈란젤로의 두상을 복제한 레플리카를 하나 구입한 것이다. 원본 두상은 16세기의 조각가였던 다니엘레 다 볼테라(Daniele da Volterra)의 작품으로, 그는 미켈란젤로의 데스마스크에 근거하여 이 두상을 만들었다. 레플리카의 가격은 100달러 정도로 생각보다 저렴했다. 그도 그럴 것이, 값싼 레진으로 제작된 데다 복제 과정이 정밀하지 못해서 두상 곳곳에 기포 자국이 나 있었다. 소장 가치가 있는 작품이라기보다 인테리어 소품에 더 가까워 보였다. 그럼에도 불구하고 이 레플리카는 지금 내 작업실 진열대의 한가운데를 당당히 차지하고 있다. 이 두상에서 세 단계만 거슬러 올라가면 400년 전 미켈란젤로의 실제 얼굴에 가닿을 수 있다는 다소 천진한 낭만이 작용했기 때문이다. 헨리 7세의 흉상을 보았을 때 느꼈던 감정과 비슷한 섬뜩함이 느껴지기도 했고 말이다. '닮음이

영혼을 보존한다.'라는 로마인들의 말이 맞다면, 내 눈앞에 있는 레플리카에도 미켈란젤로의 영혼이 조금이나마 담겨 있을 터였다. 이런 미신 같은 믿음이 사라지지 않는 한 사람들은 자신의 모습을 어떠한 형태로든 계속 기록하려 할 것이고, 그 덕에 나 같은 초상화가도 밥벌이를 계속 이어 나갈 수 있으리라는 희망적인 전망은 덤이었다.

정부 표준 영정

로마 시대부터 데스마스크를 제작했던 유럽인들에 비해, 우리 선조들은 인물의 생김새를 기록하여 보전하는 데에 큰 관심이 없었다. 조선 후기에 빼어나게 사실적인 초상화들이 제작되었음은 사실이나, 막상 지금까지 전해지는 작품의 수는 많지 않다. 심지어 임금의 초상화인 어진조차 대부분 전쟁 중에 파괴되거나 화재로 소실되어, 현재 우리로서는 왕들의 얼굴조차 가늠해 보기 힘들다. 운 좋게 지금까지 얼굴이 전해지는 왕들은 태조, 영조, 순종, 철종, 고종뿐이다. 사정이 이렇다 보니 제아무리 유명한 위인이라 할지라도 그 생김새는 상상의 영역에 남을 수밖에 없었고, 후대 예술가들은 자기들만의 상상과 해석에 따라 다양한 모습으로 그들의 초상을 창작했

다. 얼굴을 알 수 없는 수많은 위인들 중에는 조선 최고의 영웅 충무공 이순신도 있다.

　이순신의 이미지를 정치적 어젠다의 도구로 적극 활용하고자 했던 박정희는, 전국에 널리 퍼져 있는 각기 다른 얼굴의 이순신 초상화와 조각상 들이 탐탁하지 않았다. 그래서 그는 1973년 4월 28일, 윤주영 문화공보부 장관에게 '전국 각지에 있는 충무공 이순신 영정을 통일하고 충무공 이순신 동상 건립을 규제하는 방안을 전문가와 협의'하라는 훈령을 내린다. 그리하여 화가 장우성이 1953년에 그린 충무공 영정이 이순신의 '표준 영정'으로 지정되었고, 향후 공공 기관에서 제작하는 이순신 초상은 전부 장우성이 창작한 이순신의 얼굴을 그대로 베끼게 되었다. 100원 동전에 들어간 이순신의 얼굴과 현충사에 걸린 충무공 영정의 얼굴이 같은 이유는, 실제 이순신이 그렇게 생겼기 때문이 아니라 국가가 이순신의 얼굴을 그 모습으로 못 박았기 때문이다.

　이것이 현재까지 이어지는 정부 표준 영정 제도의 시작이다. 정부 기관(현재는 문화체육관광부 소관이다.)이 특정 위인의 표준 영정을 지정하여 공식화하면, 그 얼굴이 향후 제작되는 모든 공식 초상의 기준이 되는 것이다. 지폐에 실린 세종 대

왕, 율곡 이이, 퇴계 이황, 신사임당의 영정을 비롯해 단군, 광
개토대왕, 을지문덕, 김유신, 장보고, 왕건, 강감찬, 정몽주, 정
도전, 장영실, 허준, 논개, 히딘 밀핀, 허ㅠ, 심봉노 능 수많은 선
현들의 얼굴이 현대 작가들에 의해 창작되었다. 그리고 우리
는 지폐와 위인전, 교과서 등에 실린 표준 영정 도판들을 보며
선현들의 실제 얼굴도 그와 같았으리라는 자연스러운 착각을
하게 되었다.

그러다 보니 다소 민망한 사건들이 종종 발생한다. 2005년
드라마 「불멸의 이순신」이 방영되었을 때, 이순신을 연기한
배우 김명민이 '실제' 이순신을 닮았다며 화제가 되었다. 물
론 비교 대상은 장우성이 그린 표준 영정이었다. 그 영정의 얼
굴이, 충무공이 서거한 지 무려 355년이나 지나서야 상상으로
창작되었다는 사실을 대부분의 시청자들은 알지 못했다. 마찬
가지로 2016년 영화 「고산자, 대동여지도」가 개봉했을 때, 영
화를 만든 강우석 감독은 고산자 김정호의 초상화를 보고 배
우 차승원을 캐스팅했다고 밝혔다. 초상화를 보니 너무 닮아
서 마음을 굳혔다는 것이 그의 말이었다. 강우석 감독이 보았
다는 고산자 김정호의 표준 영정은 1974년 화가 김기창이 상
상으로 그린 것이다. 2017년에는 배우 정해인이 다산 정약용
의 6대 직계손이라는 사실이 화제가 되며, 정해인의 사진과

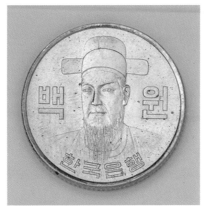

현행 100원 주화 속 이순신 초상

정약용의 초상화를 비교하는 게시물이 온라인 커뮤니티에서 큰 인기를 끌었다. 이 초상화는 화가 김호석이 2009년에 그린 것으로, 그는 정약용 후손들의 얼굴을 참고해서 정약용의 얼굴을 만들었다. 정해인이 그림 속 정약용과 닮게 태어난 게 아니라, 애초에 그림 속 정약용이 정해인과 닮게 그려진 것이다.

2009년 5만 원권이 발행되었을 때에는, 지폐에 들어간 신사임당의 얼굴이 표준 영정과 다르다며 강릉 최씨(신사임당 아버지의 외가) 문중의 후손들이 한국은행에 항의하는 사태가 발생했다. 그들은 "신사임당 표준 영정은 얼굴이 길지만 지폐 속 얼굴은 둥글다."라며 "표준 영정이 있는데 왜 다르게 그려 놓고 조상을 모독하는지 모르겠다."라고 주장했다. 1986년 표준 영정으로 지정된 신사임당의 초상화는 화가 김은호가 상상으로 그린 것이고, 지폐에 실린 신사임당의 초상은 김은호의 제자인 화가 이종상이 표준 영정을 참고하여 지폐용으로 다시 그린 것이다. 다른 한편에서는, 신사임당의 얼굴이 당시 한나라당 의원이었던 박근혜를 빼닮았다고 모종의 음모론이 제기되기도 했다. 논란이 커지자 화가는 직접 라디오 방송에 출연해서 "(그런 주장은) 박근혜 의원을 많이 흠모하는 데서 오는 어떤 환각 증세"라고 일갈했다.

윤두서, 「자화상」(17세기 말)
공재 윤두서는 다산 정약용의 외증조부다.

민족문제연구소는 표준 영정을 그린 화가들의 자격을 꾸준히 문제 삼아 왔다. 표준 영정을 그린 화가들 중 최소 22퍼센트가 『친일 인명사전』에 이름을 올렸다는 통계가 나왔기 때문이다. 이순신의 표준 영정을 그린 장우성은 일본의 황국 신민화 정책을 고취하고자 열린 '결전 미술전'에서 입상한 바 있다. 이순신뿐만 아니라 강감찬, 권율, 정몽주, 윤봉길의 표준 영정도 그의 손에서 탄생했다. 세종 대왕, 을지문덕, 조헌, 문무왕 등의 표준 영정을 그린 김기창은 '반도 총후 미술전', '조선 남화 연맹전' 같은 친일 미술전에 출품했고, 강제 징집을 미화하는 시화 연재물 「님의 부르심을 받고」의 삽화를 그렸다. 장우성과 김기창의 스승 김은호는 고종과 순종의 어진을 그릴 만큼 뛰어난 실력을 인정받은 화가이자 후학 양성에 힘쓴 교육자였다. 하지만 그는 태평양 전쟁이 발발하자 일본군을 응원하는 그림을 그려서 조선 총독부에 기증하고, 조선 남화 연맹전에도 출품하였다. 이 전시의 수익금은 전부 일본의 국방 기금으로 헌납되었다. 신사임당과 율곡 이이의 표준 영정이 김은호의 작품이다. 신사임당의 경우와 똑같이, 5000원권에 실린 율곡의 초상은 제자 이종상이 표준 영정을 참고하여 1977년에 다시 그린 것이다.

화가가 자신의 얼굴을 참고하여 표준 영정을 그린 사례

현행 5만 원권과 5000원권

들도 문제로 지적된다. 퇴계 이황과 세종 대왕의 표준 영정이 대표적인 경우다. 움푹 팬 볼과 갸름한 턱 선, 날카로운 눈매를 가진 이황의 영정은, 언뜻 보아도 그것을 그린 화가 이유태의 얼굴을 닮았다. 둥그스름한 얼굴과 큼직한 코를 지닌 세종 대왕 영정은 영락없는 김기창의 얼굴이다. 이 표준 영정들에 근거하여 지폐도 발행되고 동상도 제작되었다. 그러므로 1000원권 지폐와 1만 원권 지폐, 그리고 광화문 광장 동상에 나타나 있는 퇴계 이황과 세종 대왕의 모습은, 퇴계 이황과 세종 대왕이 아니라 그들의 의상을 입은 이유태와 김기창이라고 해도 큰 무리가 없다.

표준 영정의 저작권 문제도 무시할 수 없다. 국가에서 위인의 얼굴을 지정하는 제도이지만 정작 영정의 저작권은 국유화되지 않는다. 표준 영정의 저작권은 화가나 화가의 가족, 영정을 보유한 단체에 귀속된다. 게다가 사용 허가를 받기가 까다로운 까닭에, 표준 영정은 자유롭게 공유되거나 재생산될 수 없다. 이 책에 표준 영정 도판이 전부 실리지 않은 이유도 바로 이 때문이다.

이렇게 적잖은 문제점들이 지적되고 있음에도 불구하고 표준 영정의 필요성을 역설하는 목소리는 여전히 강하다. 인

간은 얼굴을 통해 얻는 시각 정보에 의지하여 다른 인간을 인식하도록 진화했다. 그래서 누군가가 부재할 때 그의 얼굴을 재현한 초상을 만들고, 그것은 이내 해당 인물을 대리하는 역할을 수행한다. 우리는 초상을 통해 특정 인물을 기억하고 추억하고 기념하고 비판하며, 그가 존재했음을 실감한다. 그렇기 때문에 위인의 초상 없이 위인들을 기리는 일이란 쉽사리 상상하기 어렵다. 여기에서 정부 표준 영정 제도의 필요성을 주장하는 이들은, 그러므로 위인의 살아생전 모습을 기록한 자료가 없을 때에는 상상으로라도 만들어 내서 공식화하는 작업이 필요하다는 결론을 도출한다. 공식 초상화가 존재하지 않는다면 위인의 초상은 각자 다른 모습으로 난립할 테고, 이런 혼란을 예방하기 위해서라도 정부 표준 영정 제도는 실보다는 득이 큰 필요악이라는 말이다. 하지만 이러한 주장은 개별적이고 다양한 해석보다 권위에 의탁한 하나의 해석이 더 중요하다는 전체주의적이고 권위주의적인 사고를 전제한다. 억지로라도 가짜 실재를 만들어 세워 놓는 편이 다채로운 재현들을 유희하는 것보다 낫다는 엄숙주의이기도 하다.

사진이나 초상화가 전해지지 않아서 생김새를 알 길이 없는 과거 인물들의 얼굴은 후대 사람들의 자유로운 상상 속에서 다양한 형상을 취할 권리를 갖는다. 국가 기관이 나서서

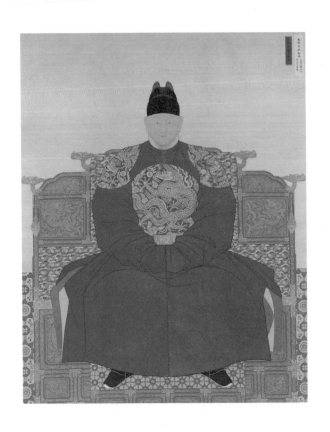

태조 이성계 어진(1872)
현존 유일의 태조 어진으로, 고종 9년에 조중묵 등이 모사한 이모본이다.

김기창, 「세종 대왕 표준 영정」(1973)

인물의 형상을 창작한 후 그것을 공식 영정으로 선포하는 것은, 개인의 몫으로 돌아가야 할 상상의 여지를 국가가 무단으로 독점하는 행위이며 다름없다. 애초에 표준 영정이라는 노상이 존재하지 않았다면 우리는 위인들의 얼굴을 더 다양하고 자유롭게 상상해 볼 수 있었으리라. 최고의 실력을 가진 화가가 아주 그럴싸한 이순신의 얼굴을 그려 냈다 한들, 어린 시절 위인전을 읽으며 우리 각자 머릿속에 그려 본 이순신의 모습을 능가할 수는 없는 법이다. 누군가는 갑옷을 입고 호령하는 맹장의 이미지를 떠올렸을 테고, 누군가는 휘하 장수들과 전략을 짜는 지장의 이미지를 떠올렸을 것이다. 또 누군가는 한산섬 달 밝은 밤에 홀로 깊은 시름에 잠긴 비극적 영웅의 이미지를 떠올렸을지도 모른다. 각자 다른 색깔로 상사(相似)한 이미지들이 모여서 입체적이고 다채로운 이순신을 만든다.

인물에 대한 여러 해석과 그에 따른 다양한 이미지가 적극적으로 생산될수록 해당 인물은 더 짙은 생기를 띠고 숨을 쉬게 되지만, 권위의 힘을 등에 업은 하나의 해석과 이미지가 가짜 원본 행세를 하는 순간 인물은 생명력을 잃고 박제된다. 정부 표준 영정이라는 철 지난 제도도 이제 그만 역사의 뒤안길로 보내 버리면 어떨까. 상상으로 그려진 초상화에 '표준 영정'이라는 거창한 타이틀이 아닌 '상상화'라는 정직한 직함을

부여할 때, 하나의 형상에 갇혀 있던 선현들의 얼굴도 비로소 더 새롭고 더 의미 있는 생명을 얻을 수 있을 테니 말이다.

화폐와 초상화

앞서 지폐 이야기가 나온 김에 화폐에 실리는 초상에 관해서도 좀 더 이야기해 보자. 우리가 사용하는 거의 모든 화폐에는 특정 인물의 얼굴이 주제부를 차지한다. 돈이야말로 생활 속에 가장 널리 퍼진, 우리와 가장 가까운 초상화인 셈이다. 일상에서야 화폐의 액면가를 확인하는 수단으로 쓰일 뿐이지만, 화폐의 초상은 생각보다 많은 것을 상징하고 암시한다.

사진이나 인쇄술이 발명되기 전까지 주화는 지배자의 초상을 대량으로 복제하여 널리 퍼뜨리는 최고의 매체였다. 물론 처음부터 그렇지는 않았다. 주화는 기원전 7세기 소아시아에서 처음 나타났는데, 이때만 해도 주화에는 각종 상징물이 새겨졌다. 사람의 형상이 쓰이더라도 그것은 신의 상징이었지 개인을 나타내기 위함은 아니었다. 주화에 자기 얼굴을 새기겠다는 발칙한 발상을 실행에 옮긴 최초의 인물은 기원전 5세기 페르시아의 지방 군주였던 티사페르네스(Tissaphernes)였

다. 서방 세계에서 개인의 얼굴을 새긴 최초의 주화는 알렉산드로스 대왕(Aléxandros ho Mégas)이 서거한 기원전 323년, 프톨레마이오스 1세(Ptolemaîos I) 치하의 이집트 왕국에서 발행된다. 코끼리 가죽을 쓴 알렉산드로스 대왕의 옆모습을 사실적으로 묘사한 은화였다. 사후에 동전이 발행된 알렉산드로스와 달리, 그의 후계자를 자처한 마케도니아의 데메트리우스 1세(Demetrius I)는 재위 초기부터 자신의 얼굴을 은화에 새겨 유통했다. 자기 초상을 주화에 담아내는 방침을 유럽에서 대대적으로 유행시킨 인물은 15세기 중반 밀라노의 군주였던 갈레아초 마리아 스포르자(Galeazzo Maria Sforza)였다. 그는 화폐개혁을 단행하며 은화를 대량으로 유통했는데, 거기에 갑옷을 차려입은 자신의 옆모습을 실었다. 그래서 동시대 사람들은 아예 이 은화를 '두상'이라는 뜻의 '테스토네(testone)'라고 불렀다. '테스토네'가 유명해지면서 유럽의 권력자들은 너 나 할 것 없이 주화에 자신의 얼굴을 새겨 넣으며 권세를 과시했다. 얼굴이 들어간 주화는 살아 있는 권력의 상징이었다.

그러나 한편으로는 주화에 담긴 초상이 권력자들의 몰락을 암시하기도 했다. 고대 로마에서 자기 얼굴을 주화에 새긴 최초의 인물은 율리우스 카이사르(Julius Caesar)였다. 기원전 44년에 발행된 은화에는 카이사르의 옆모습과 함께 '종신

테스토네(위), 카이사르 주화(중간), 프랑스 아시냐(아래)

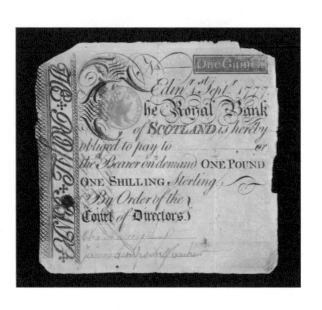

스코틀랜드 1기니권

독재관 카이사르'라는 문구가 새겨져 있었다. '종신 독재관'이란, 명실공히 로마의 최고 지도자라는 뜻으로 카이사르가 스스로에게 부여한 직함이었다. 주화가 발행된 지 불과 며칠 지나지 않아서 카이사르는 공화정을 파괴했다는 이유로 수십 차례 칼에 찔려 암살당한다. 1788년, 프랑스의 왕 루이 16세는 자신의 옆모습을 우아하게 새긴 은화를 발행한다. 그러나 이듬해 프랑스 대혁명이 일어난다. 1791년, 그는 왕비 마리 앙투아네트와 직계 가족들을 데리고 파리를 빠져나와 도주를 시도한다. 북동쪽 국경에서 국왕군과 합세해 혁명 세력에 대항할 계획이었다. 국왕 일행은 목적지를 50킬로미터 정도 남겨 두고, 마차를 몰던 말들을 교체하고자 바렌이라는 마을에 들른다. 그때 마을의 우체국장은 자신의 눈을 의심한다. 자기가 가지고 있던 동전 속 얼굴과 똑같은 인물이 바로 눈앞에 있었기 때문이다. 그뿐만 아니라 당시에 발행된 '아시냐(assignat)'라는 은행권에도 루이 16세의 얼굴이 조그맣게 들어가 있었다. 이렇게 정체를 발각당한 루이 16세는 곧바로 체포되어 파리로 압송된다. 그리고 1793년 1월, 38세의 나이로 단두대에서 참수된다.

지폐는 주화가 발명되고 나서 한참 지나서야 등장한다. 금속 대신 가벼운 매체로 화폐를 처음 만들어 쓴 곳은 기원

전 2세기 중반 카르타고였으리라 추정된다. 당시에는 종이가 없었기에 동물 가죽을 사용했다고 한다. 종이 화폐를 처음으로 사용한 이들은 7세기 무렵 중국 당나라의 상인들이었다. 그들은 큰 거래를 할 때 무거운 엽전 다발을 옮기는 대신 종이에 어음을 써서 전달했다. 그러다 12세기 말 남송에서 중앙 정부가 발행하는 은행권이 등장하고, 뒤이어 원나라는 은행권이 통용되는 범위를 전국으로 확대했다. 이 시절 마르코 폴로(Marco Polo) 같은 상인들이 중국을 여행하고 돌아가면서 유럽에도 종이 화폐의 개념을 퍼뜨렸다. 1661년 스웨덴의 스톡홀름 은행이 유럽 최초의 은행권을 일시적으로 발행했고, 1695년 잉글랜드 은행은 유럽 최초로 영구 통용되는 은행권을 발행했다. 이 당시만 해도 장식적인 문양과 글자만이 지폐에 들어가 있었다. 초상이 들어간 최초의 지폐는 1777년 스코틀랜드에서 발행한 1기니권으로 추정된다. 당시 영국의 왕이었던 조지 3세(George III)의 얼굴을 왼쪽 상단에 조그맣게 넣었다.

은행권에 새겨진 한국 근현대사

해외에 나갈 때면 환전을 해야 한다. 친숙한 자국 지폐를

주고 낯선 외국 지폐를 손에 쥘 때의 설렘은 여행이 임박했음을 알리는 기분 좋은 신호다. 나는 처음 가 보는 나라의 돈을 받으면 앞뒤로 무엇이 인쇄되어 있는지부터 꼼꼼히 살피는 편이다. 특정 인물의 초상은 대부분의 국가들이 발행하는 은행권에서 가장 큰 면적을 차지한다. 초상이 화폐의 주요 도안으로 애용되는 이유는 분명하다. 보통 사람들도 얼굴 이미지에서는 어색한 점을 쉽게 찾아낼 수 있기 때문에 위조를 방지하는 데 용이하기 때문이다. 하지만 이런 기술적인 요인 말고, 인물이야말로 공동체의 과거와 현재를 드러내는 대표적인 상징이라는 사실도 한몫한다. 그러므로 지폐 속에 나타난 초상만 잘 살펴보아도 그 나라가 어떠한 역사를 겪었고, 무엇을 자랑거리로 여기며, 어떤 사회적 가치관을 내세우는지 어렴풋이나마 짐작할 수 있다. 그 나라를 직접 여행하기 전에 마지막으로 하는 예습이자 짤막한 예고편인 셈이다.

우선 우리나라 지폐 속 초상의 역사부터 살펴보자. 우리나라에서는 고종 30년인 1893년에 '호조태환권'이라는 지폐가 처음으로 만들어진다. 엽전을 대신할 은행권을 유통하기 위해 만들었는데, 화폐 업무를 담당한 일본인들과 운영권을 놓고 다툼이 생겨서 결국 한 번도 쓰이지 못한 채 소각되었다. 사실상 우리나라에서 최초로 사용된 지폐는 안타깝게도

제일은행권(위), 조선은행권(아래)

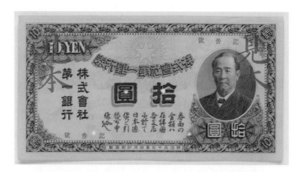

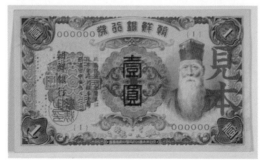

1902년에 발행된 일본의 '제일은행권'이었다. 대한제국의 금융계를 장악하기 위한 목적으로 일본이 강제 유통한 화폐였기에 한국인들은 강하게 반발하며 배척 운동을 전개했다. 1원, 5원, 10원권 지폐에 공통적으로 실린 초상의 주인공은 제일은행 총재였던 시부사와 에이이치(渋沢栄一)였다. 그는 메이지 유신 때 일본에 자본주의를 도입하는 데 앞장서서 '일본 자본주의의 아버지'로 불리는 인물이다. (2019년, 일본은행은 2024년 발행 예정인 새로운 1만 엔권에 들어갈 인물로 에이이치를 선정했다.)

한국인들의 저항을 무마하고자 일본은 1908년 발행한 신권에서 에이이치의 초상을 우리 정서에 맞는 도안으로 교체한다. 그래서 1원권에는 화홍문이, 5원권에는 광화문이, 10원권에는 주합루가 실렸다. 초상은 1915년 조선은행이 발행한 100원권 지폐를 통해 귀환한다. 조선은행은 경술국치 다음해인 1911년에 과거 한국은행이 개칭한 기관으로, 조선총독부 산하에 편입되어 식민지를 수탈하는 데 복무했다. '조선은행권'에는 마법사처럼 하얀 수염을 길게 기른 노인의 얼굴이 등장했다. 이 노인의 정체가 무엇인지에 관해서는 아직도 정확히 밝혀지지 않았다. 일각에서는 조선 말기의 문신이자 일제로부터 작위를 받은 김윤식이라는 설을 제기한다. 실제로 하얀 수염을 가슴까지 기른 김윤식의 사진은 지폐 속 노인과 많

이 닮았다. 하지만 김윤식은 일제에 저항한 인물이었다. 애국 계몽 운동에 앞장섰고, 작위도 고종의 설득 탓에 마지못해 받은 것이었다. 1919년 3·1운동이 일어났을 때에는 독립을 요구하는 '대일본장서'를 제출하기도 했다. 게다가 조선은행권이 발행되었을 때 그가 아직 살아 있었다는 사실까지 감안하면 지폐 속 노인이 김윤식이라는 설은 설득력이 다소 떨어진다.

또 하나의 가설은 노인의 정체가 다케우치노 스쿠네(武內宿禰)라는 것이다. 스쿠네는 일본 고대사에 등장하는 신화적 인물로, 일본을 통일하고 삼한을 정벌하는 데 공을 세웠다고 알려졌다. 스쿠네의 얼굴은 1899년에 발행된 '일본은행권'에도 이미 실린 바 있었다. 그러나 수염을 길게 길렀다는 점 말고는 조선은행권 속 노인과 닮은 부분이 없다. 또한 일본인들이 숭상하는 인물의 머리에 조선식 관을 씌웠을 리도 만무하다. 마지막 가설은 그가 실존 인물이 아닌 '수노인'이라는 상상 속 존재라고 주장한다. 수노인은 송나라 때부터 전해지는 칠복신 중 하나로, 하얀 수염을 기르고 다니며 인간의 수명과 장수를 관장한다. 1947년, 한 시민이 중앙 방송국에 문의를 한 적이 있는데 그때 조선은행 영업부 부지배인이 노인의 정체를 수노인이라 설명했다고 했다. 어떠한 문헌에도 노인에 관한 정보가 속 시원히 기록되어 있지 않은 점을 보면, 처음부터 정체를 알 수 없는 인물로 기획되지 않았나 하는 생각이 들기도

한다. 신상을 특정할 수 있는 인물을 넣어 버리면 어느 쪽에서든 반대와 저항의 목소리가 뻔히 들려올 테니 말이다. 그리고 노인의 초상은 화폐에 애용되는 도안이기도 했다. 수염을 잔뜩 묘사해야 하기에 위조하기가 훨씬 더 까다롭기 때문이다.

어쨌거나 이 정체불명의 노인은 해방 직후까지 지폐 속 주인 노릇을 하다가, 대한민국 정부가 수립되고 1949년에 발행한 조선은행권에서 독립문 도안으로 대체된다. 1950년 6월 12일, 기존의 조선은행을 대신할 한국은행이 출범하지만 곧 6·25전쟁이 발발한다. 그래서 최초의 '한국은행권'은 정부가 피란을 간 상태에서 1950년 7월 대구에서 발행되었다. 이때 1000원권에 삽입된 도안은 당시 대통령이었던 이승만의 정면 초상이었다. 민주 공화국을 자처한 대한민국이었지만, 그 첫 번째 은행권 안에는 현 행정부 수반의 얼굴이 마치 왕의 영정처럼 실렸다. 전쟁 탓에 인플레이션이 발생하자 1953년 이승만 정부는 2차 긴급 통화 조치를 단행하며 화폐 가치를 100대 1로 절하하고 '원'화를 '환'화로 개칭한다. 환화에도 이승만의 얼굴은 계속 사용되었다. 그런 와중에 1956년에 새로 내놓은 500환권의 디자인이 문제가 되었다. 본래 왼쪽에 있던 이승만 초상을 지폐 한가운데로 옮겼는데, 그 때문에 지폐를 접을 때마다 '국부'의 존영이 손상된다는 지적이었다. 그래서 500환

한국은행권 1000원권(위), 한국은행권 500환권(아래)

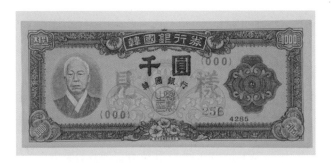

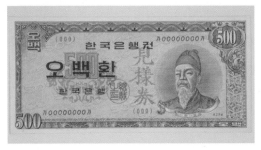

권은 불과 2년 만에 이승만의 얼굴을 오른쪽으로 옮겨 재발행
된다.

　　1960년, 4·19혁명이 일어나면서 이승만의 초상은 이승
만 정권과 함께 역사의 뒤안길로 추방된다. 혁명 이후 새로 출
범한 민주당 정부는 500환권과 1000환권에 있던 이승만의 얼
굴을 전부 세종 대왕으로 교체했다. 이때 그려진 세종 대왕
은 하얀 수염을 기르고 시선은 위로 향했다. 지금 쓰이는 세
종 대왕 표준 영정에 비하면 다소 만화적으로 보이기도 한다.
1961년 5·16 쿠데타로 정권을 잡은 박정희의 군사 정부는, 쿠
데타 1주년인 1962년 5월 16일 100환권을 발행한다. 군사 정
부가 내세운 경제 개발 추진 계획을 홍보하는 일종의 정부 정
책 캠페인이었다. 그 안에는 흐뭇한 미소를 짓고 저축 통장
을 들여다보는 어머니와 어린아이의 모습이 등장했다. 이 이
름 없는 모자상은 국민 저축을 강조하던 정부의 기조를 상징
했다. 그러나 100환권은 채 한 달이 못 가서 유통이 중지된다.
같은 해 6월 10일, 3차 긴급 통화 조치가 발효되면서 '환'화
는 다시 '원'화가 되었고, 6종의 새로운 화폐가 발행되었기 때
문이다. 여기에는 초상 대신 남대문과 독립문, 해금강의 도안
이 쓰였다. 1965년, 한국조폐공사의 시설이 개선되면서 새로
운 100원권이 등장한다. 그러면서 민주당 시절에 쓰였던 세종

한국은행권 100환권(위), 500원권(중간), 5000원권(아래)
중앙의 500원권에는 박정희 대통령의 친필 서명이 보인다.
지폐는 유통에 앞서, 시쇄권에 대통령이 직접 서명한다.

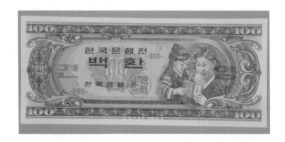

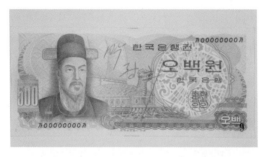

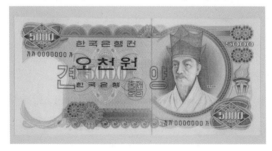

대왕의 초상이 복귀한다. 기존의 활판 인쇄보다 훨씬 정교한 요판 인쇄 기술이 적용된 덕분에 세종 대왕의 초상은 더 크고 세밀해졌다.

경제 규모가 커지면서 1970년대 초에는 고액권이 등장했다. 1972년에 율곡 이이의 초상화가 들어간 5000권이 발행되었고, 석굴암 본존불상이 들어간 1만 원권도 같은 해에 발행될 예정이었다. 그런데 예기치 못한 반발에 부딪힌다. 최고액권에 불상을 삽입하면 정부가 나서서 특정 종교를 장려하는 행위라는 지적이었다. 불교계는 불교계대로 불상이 돈에 쓰인다면 불경스러운 일이라며 반대했다. 결국 시쇄품도 나오고, 박정희 대통령의 서명까지 받은 상태에서 1만 원권은 전량 폐기되었고, 석굴암 대신 세종 대왕이 들어간 1만 원권이 1973년에 새로 발행된다. 이 무렵 앞서 이야기한 정부 표준 영정 제도가 제정되고, 지폐에도 표준 영정이 사용되기 시작한다. 1973년에 500원권 지폐가 새로 발행되었는데, 기존의 숭례문을 대신해서 장우성이 그린 이순신 장군의 표준 영정이 들어갔다. 이순신이 채택된 까닭은 박정희의 뜻이기도 했다. 친일파라는 비판을 잔뜩 의식하던 박정희에게 이순신은 더할 나위 없는 아이콘이었다. 그 점을 증명이라도 하듯, 500원권 뒷면에는 박정희가 직접 현판을 쓴 현충사 건물이 커다랗

게 삽입되기도 했다. 1975년에는 이유태가 그린 퇴계 이황의 표준 영정이 들어간 1000원권이 발행된다. 표준 영정 제도가 활발히 시행되면서 5000원권에 있던 율곡 이이의 얼굴도 새로 제작되었다. 기존 얼굴은 높고 날카로운 콧대와 큼직한 눈 탓에 마치 서양인을 보는 듯했기 때문이다. 지폐의 원판 제작을 영국 회사에 의뢰했기 때문에 생긴 결과였다. 본래는 이이의 표준 영정을 그린 김은호가 지폐용 초상화도 그릴 예정이었으나 팔순 나이 때문에 여의치 않았다. 그래서 김은호의 추천을 받은 이종상이 작업을 맡았고, 지금 우리 눈에 익숙한 이이의 초상이 실린 신권은 1977년에 발행되었다. 마찬가지로 1979년에는 김기창이 그린 세종 대왕 표준 영정이 적용된 1만 원 신권이 발행되었다. 그리고 2009년, 이종상의 신사임당 초상을 삽입한 5만 원권이 발행됨으로써 지금 우리가 익히 아는 지폐 4인방의 얼굴이 완성되었다. (이순신이 들어간 500원권은 1993년에 발행이 중단되었다.)

이렇게 은행권의 변천사를 복기하기만 해도 우리나라가 얼마나 격변의 시대를 거쳐 왔는지 실감할 수 있다. 은행권에 등장하는 인물들이 여전히 500년 전 조선 왕조에 머물러 있다는 사실은, 근현대사에 대한 사회적 공감대가 아직 공고하게 형성되지 못했음을 적나라하게 증명하기도 한다. 지폐는

국가의 정체성을 압축해서 보여 주는 대표적인 상징물이다. 그런 의미에서 우리나라 지폐가 현대의 민주 공화정과 우리 사회를 구성하는 각계각층의 사람들을 대변하지 못한다는 사실은 꽤나 유감스럽다.

지폐, 사회의 자화상

외국에는 은행권 속 초상화를 적절하고 재미있게 활용하는 사례들이 적잖다. 그중 대표적인 경우가 남아프리카공화국의 란드화다. 남아프리카공화국은 2012년부터 5종 은행권 앞면에 넬슨 만델라(Nelson Mandela)의 초상을 넣어서 발행하고 있다. 만델라는 남아프리카공화국 최초의 흑인 대통령이자 흑인 인권 운동의 대명사 같은 인물이다. 은행권 뒷면에는 사바나를 상징하는 동물 5종의 형상이 들어가 있다. 10란드권은 코뿔소, 20란드권은 코끼리, 50란드권은 사자, 100란드권은 물소, 200란드권은 표범이 지키고 있다.

그러다가 2018년, 만델라 탄생 100주년을 축하하는 기념 신권이 대량으로 발행되면서 구권과 함께 유통되기 시작했다. '만델라'와 '란드'를 합쳐서 '란델라'라고도 불리는 이 신권 뒷

남아프리카공화국 란드권

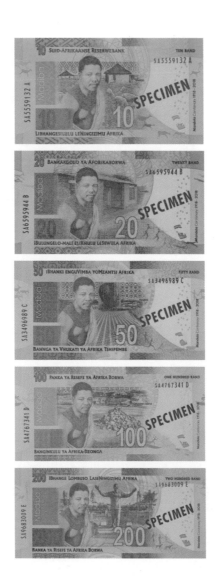

면에는 기존에 있던 동물들 대신 젊은 나이(43세)의 만델라 초상이 들어갔다. 흥미로운 점은, 만델라의 생애를 시기별로 나타내는 상징들을 은행권마다 각각 다르게 삽입해서 초상의 배경으로 삼았다는 사실이다. 10란드권에는 만델라가 태어난 '음베소'라는 가난한 마을의 풍경을 그려 넣었다. 허름한 오두막과 평화롭게 풀을 뜯는 염소들이 보인다. 20란드권에는 만델라가 28살 때 살았던 '소웨토'의 집을 삽입했다. 소웨토로 이사한 만델라는 아프리카 민족 회의(ANC)에 가입함으로써 정치적 인생을 시작하고, 악명 높은 인종 분리 정책 '아파르트헤이트'에 맞서 저항 투쟁을 이끌었다. 1962년, '하우윅'에서 체포된 만델라는 종신형을 선고받는다. 2012년, 만델라 체포 50주년을 기념하며, 그가 체포되었던 자리에 '석방'이라는 이름의 조형물을 설치했다. 50란드권 배경에 들어간, 50개의 철기둥으로 만델라의 얼굴을 형상화한 조형물이 바로 이 「석방」이다. 로벤 아일랜드에 수감된 만델라는 석회 광산에서 매일같이 강도 높은 강제 노역에 시달렸다. 무려 27년 동안이나 지속된 수감 생활을 마치고 석방되었을 때 그의 나이는 72세였다. 출소 후 로벤 아일랜드를 다시 찾은 만델라는 자신이 노역하던 자리에 돌멩이 하나를 놔두었다. 그러자 정치범으로 몰렸던 과거 수감자들도 저마다 돌멩이를 하나씩 가져왔고, 로벤 아일랜드에는 커다란 돌무더기가 하나 생겨나게 되었다.

100란드권의 배경을 지키고 있는 도안이 바로 이 돌무더기다. 1990년에 석방된 만델라는 1993년 노벨 평화상을 수상하고, 1994년 남아프리카공화국에서 최초로 실시된 흑인 참여 자유 총선거에서 대통령으로 당선된다. 그래서 200란드권은 유니언 빌딩 앞에 서 있는 만델라 동상을 보여 준다. 이 동상은 2013년 만델라가 서거했을 때 제막되었는데, 그가 이룩한 업적을 대표적으로 상징한다. 이렇게 10란드권의 음베소 마을부터 200란드권의 동상까지, 신권 지폐들을 액면가 순서대로 나열하면 일종의 '넬슨 만델라 전기'가 완성된다. 남아프리카공화국의 은행권은 만델라의 생애를 서술함으로써, 그가 평생에 걸쳐 역설한 자유와 평등, 인권의 가치를 전면에 내세우고 있는 것이다.

영국의 경우도 흥미롭다. 영국에서 발행되는 모든 은행권의 앞면에는 엘리자베스 2세의 초상이 들어가 있다. 그러다가 1970년부터 은행권 뒷면에 역사적 인물들을 넣기 시작했다. 첫 타자는 20파운드권에 들어간 극작가 윌리엄 셰익스피어였다. 그 이후로 과학자 아이작 뉴턴(Isaac Newton), 찰스 다윈(Charles Darwin), 마이클 패러데이(Michael Faraday), 작가 찰스 디킨스(Charles Dickens), 제인 오스틴(Jane Austen), 건축가 크리스토퍼 렌(Christopher Wren), 발명가 조지 스티븐슨(George

Stephenson), 간호사 플로렌스 나이팅게일(Florence Nightingale), 작곡가 에드워드 엘가(Edward Elgar), 경제학자 애덤 스미스(Adam Smith) 등의 얼굴이 은행권 지면을 거쳐 갔다. 뒷면에 실리는 인물들은 주기적으로 교체되기 때문에 이처럼 다양한 분야의 다채로운 인물들이 은행권에 담길 수 있었다. 영국의 중앙은행은 은행권에 들어갈 인물을 선정하는 기준을 꽤 구체적으로 명시한다. 그 내용은 다음과 같다.

- 영국 사회의 다양성을 대변할 수 있도록 다양한 배경과 분야에서 인물을 선정할 것.
- 사회와 문화에 중요한 기여를 한 인물로서, 전 사회적으로 받아들여질 수 있어야 할 것.
- 가상 인물과 생존 인물은 제외할 것.(앞면에 실리는 군주는 예외.)
- 사람들이 쉽게 알아볼 수 있는 초상이 존재해야 할 것.

2014년부터는 인물 선정 과정에 국민 참여를 도입하기 시작했다. 우선 '은행권 인물 자문 위원회'가 설치되어 다양한 전문가들이 사회, 정치, 과학, 예술 등 특정 분야를 지정하면, 해당 분야를 가장 잘 상징할 수 있는 후보들을 국민들이 직접 지명하는 것이다. 그러면 포커스 그룹을 통한 호응도 조

사와 후보들에 관한 역사적 검증 자료를 바탕으로 최종 리스트가 추려진다. 그러고 나면 은행 총재가 결단을 내려서 은행권에 들어갈 다음 주인공을 결정한다. 이 방식이 도입된 이후 처음으로 선정된 인물은 19세기의 화가 윌리엄 터너(Joseph Mallord William Turner)였다. 그는 2015년에 선정되어 2020년부터 새로운 20파운드권에 실릴 예정이다. 직업 화가의 얼굴이 지폐에 등장하는 상황이 우리로서는 생소하게 느껴지지만, 실제로 많은 나라들이 근현대 예술가들의 초상을 은행권에 실어서 기념하고 있다. 멕시코 500페소권에 들어간 화가 프리다 칼로(Frida Kahlo)와 디에고 리베라(Diego Rivera), 노르웨이 1000크로네권의 들어간 화가 에드바르트 뭉크(Edvard Munch), 스웨덴 2000크로나권에 들어간 영화감독 잉마르 베리만(Ingmar Bergman), 스위스 100프랑에 들어간 조각가 알베르토 자코메티(Alberto Giacometti) 등이 대표적이다. 특히 스위스는 1995년부터 세로형 지폐를 발행하기 때문에 인물 초상이 훨씬 더 크고 세밀하게 묘사되어 있다. 그 외에도 덴마크, 루마니아, 아이슬란드, 이스라엘, 터키, 세르비아, 카자흐스탄, 키르기스스탄, 투르크메니스탄, 우크라이나, 니카라과, 콜롬비아, 페루, 우루과이, 튀니지 등의 나라가 시인, 소설가, 오페라 가수, 배우, 건축가, 작곡가 등 다양한 분야의 예술인들을 지폐에 넣어 기리고 있다.

2019년 7월 15일, 영국 중앙은행 총재 마크 카니(Mark Carney)는 새로운 50파운드권에 들어갈 주인공을 발표했다. 바로 '컴퓨터의 아버지'라 불리는 수학자 앨런 튜링(Alan Turing)이었다. 같은 해 2월, 영국국영방송(BBC)이 실시한 '20세기의 아이콘'을 뽑는 설문 조사에서 1위를 차지한 인물도 앨런 튜링이었다. 튜링이 고안한 가상의 자동 기계 '튜링 머신(Turing Machine)'은 기계가 얼마나 복잡하고 다양한 계산을 해낼 수 있는지 제시함으로써 현대 컴퓨터의 원형이 되었다. 2차 세계 대전이 발발했을 때, 튜링은 자신이 개발한 '봄베(Bombe)'라는 연산 기계로 독일군의 암호를 해독해 냄으로써 종전을 앞당기는 데 혁혁한 공을 세웠다. 하지만 튜링은 영웅 대접을 받기는커녕 1952년에 기소당한다. 그는 동성애자였고, 영국에서는 1960년대까지 동성애를 범죄로 규정했기 때문이다. 징역과 화학적 거세 중 후자를 선택한 튜링은, 결국 2년 뒤에 청산가리를 주입한 사과를 베어 물고 스스로 목숨을 끊는다. 그의 나이 41세였다.

앨런 튜링이 최고액권의 주인공으로 선정되었다는 사실은 그래서 의미심장하다. 천재 수학자이자 컴퓨터의 아버지라는 그의 정체성은, 장차 첨단 컴퓨터 공학과 인공 지능 분야에서 선두적인 역할을 차지하리라는 영국 사회의 자기 다짐

영국 20파운드권, 스위스 100프랑권, 영국 50파운드권(시계 방향)

을 대변해 주는 듯하다. 사회를 발전시키는 가장 건설적인 동력은, 권력자의 주먹이나 종교인의 세 치 혀가 아닌 과학적 사고로 말미암은 발명과 혁신이라는 사실을 환기하는 것이다. 더불어 튜링의 성소수자로서의 정체성은 다양성과 평등을 열망하는 시대적 요구를 상징한다. 2009년, 고든 브라운(Gordon Brown) 수상은 영국 정부를 대표해서 튜링에게 공식적으로 사과했다. 영국 정부는 2017년에 이른바 '앨런 튜링 법'을 발효함으로써, 과거의 악법 때문에 범죄자라고 낙인찍힌 성소수자들을 전부 사면했다. 그중엔 강제 노역형을 선고받고 1900년에 사망한 오스카 와일드도 포함되어 있었다. 영국은 2014년에 동성혼을 법제화했고, 성소수자의 권리를 측정하는 조사에서 매번 최고점을 기록하고 있다. 동성애자들을 형사처벌했던 영국이 불과 반세기 만에 세계에서 성소수자들의 인권을 가장 확실하게 보장하는 사회로 거듭났다는 사실은 전 세계의 귀감이 될 만하다.

란드권에 담긴 만델라의 얼굴과 50파운드권에 담긴 튜링의 얼굴이 특별한 이유는 분명하다. 이들의 초상은 지나간 시대에 대한 향수를 자극하거나 과거의 영광을 소환하는 대신, 오늘날의 공동체가 내세우는 가치와 앞으로의 목표에 관해 이야기하기 때문이다. 지폐 도안은 사회가 스스로를 표현

하는 자화상과 같다. 자기도취에 빠진 민망한 자화상을 그릴
지, '왕년에……'를 읊조리는 허망한 자화상을 그릴지, 과거를
성찰하고 미래를 내다보는 진취적인 기획성을 그릴지는 설서
히 사회 구성원들의 비전과 노력에 달렸다. 그래서 문득 궁금
해진다. 우리나라 지폐 속 초상은 앞으로 어떻게 변모해 갈지
말이다. 30년, 50년 뒤에도 은행권이 발행되고 초상이 여전히
주요 도안으로 사용된다면, 그때도 왕조 시대의 인물들을 그
린 상상화를 계속 사용해야 할까, 아니면 민주 공화국 대한민
국의 다양한 구성원과 동시대의 가치를 보다 효과적으로 상
징할 수 있는 초상을 새로 삽입할 수 있을까. 만약 후자의 경
우라면, 과연 그 초상의 주인공으로는 누가 선정될까.

관제 초상화

베트남 호찌민을 여행할 때다. 호찌민(Hồ Chi Minh)의 이
름을 딴 도시답게, 여행 중 호찌민의 얼굴을 그린 초상화를 자
주 볼 수 있었다. 마침 볼셰비키 혁명 100주년을 기념하던 시
기와 겹쳐서 레닌(Vladimir Lenin)과 마르크스(Karl Marx)를 그린
초상화도 이곳저곳을 장식하고 있었다. 웅장한 중앙 우체국
건물에 들어섰을 때도 가운데 벽면을 호찌민의 초상화가 장

호찌민시 중앙 우체국의 호찌민 초상

소련 시대 우크라이나에서 널리 쓰이던 레닌 초상

식하고 있었는데, 높이가 3미터는 족히 넘어 보일 만큼 거대
했다. 가까이 가서 올려다보니 정교하게 잘 그린 초상화는 아
니었다. '나보고 그려 보라고 했으면 더 잘 그릴 수 있었을 섯
같은데……'라는 자만 섞인 생각마저 들었다. 그렇게 초상화
를 한참 물끄러미 바라보는데, 어떻게 내 생각을 읽었는지 동
행한 친구가 씩 웃으며 말했다.

형은 여기로 이민 오면 되겠다. 초상화 그려서 돈 많이 벌 것
같은데?

그가 말한 '여기'란, 개인을 숭배하고 기리는 전통이 아직
강하게 남아 있는 사회주의 국가를 말하는 것이리라. 이런 곳
에선 이른바 '관제 초상화'가 여전히 활발하게 제작되고 있기
에 초상화가도 공무원처럼 꽤 안정적인 직업이 될 수 있다. 나
는 친구에게, 공무원 초상화가가 되는 것이 목표라면 멀리 갈
필요도 없이 월북을 하면 그만 아니겠느냐고 말해 줬다. 평양
에 가면 '만수대 창작사'가 있기 때문이다. '종합적 미술 창작
기지'로 만들라는 김정일의 직접 지시에 따라 북한 최고, 최대
의 미술 기관이 된 단체인데, 조선노동당 중앙 위원회 직속이
며 3700여 명에 달하는 예술가들과 종업원들이 소속되어 있
다고 한다. 정년이 없는 종신 직장이기에 평생 동안 위대한 수

천안문 광장의 마오쩌둥 초상

령의 초상화와 노동자 동지들의 투쟁 모습과 아름다운 조선 땅의 절경만을 그리다 죽을 수 있다. 북한의 '주체미술'은 화가가 그린 수 있는 그림의 소재와 장르를 엄격히 정해 놓았는데, 안정된 직장이 보장되는 마당에 그 정도의 제약쯤이야 뭐 어떤가. 당의 지시를 어겨 봐야 공개 총살밖에 더 당하겠는가.

내 얘기가 재미없었는지, 친구는 실없는 소리 말라는 대답만을 툭 던지고 다른 곳을 둘러보기 시작했다. 하지만 '관제 초상화'에 관한 생각은 계속 머릿속을 맴돌았다. 중국 베이징을 여행했을 무렵이 자연스럽게 떠올랐다. 천안문 광장에 도착했을 때 나는 가장 먼저 천안문에 걸린 저 유명한 마오쩌둥(毛澤東)의 초상화를 보기 위해 달려갔었다. 인물화를 그리는 화가로서 앓고 있는 일종의 직업병이다. 자금성의 웅장함과 광장의 다채로운 풍경은 뒷전이고 마오쩌둥의 초상화부터 봐야 했다.

가로 4.6미터, 세로 6미터에 달하는 초상화는 실로 거대했다. 광장 어디에 서 있어도 마오쩌둥의 얼굴을 볼 수 있었다. 그래서 광장 어느 곳에 있든 마오쩌둥이 나를 바라보고 있는 것 같은 기분을 떨칠 수 없었다. 중화인민공화국 수립을 선포한 1949년 10월 1일부터 마오쩌둥의 초상화는 지금의 자리

마오쩌둥 초상의 변천

를 지켰다. 그동안 4명의 화가가 초상화를 그렸고, 그 과정에서 그림 속 마오쩌둥의 모습도 달라졌다. 현재 세계에서 가장 유명한 '관제 초상화'인 이 그림의 역사를 되짚어 보면, 관의 지시로 진행되는 초상화 제작의 생리를 꽤 적나라하게 들여다볼 수 있다.

첫 번째 초상화는 저우링자오(周令釗)라는 이름의 화가가 그렸다. 팔각모를 쓰고 군복을 입은 마오쩌둥이 햇빛 아래서 하늘을 올려다보는 모습이었다. 1949년 4월 20일, 국민당과 협상을 하는 회의장에 그가 그린 마오쩌둥의 초상화가 걸린 적이 있는데, 이것이 지도부 눈에 띄어서 천안문의 초상화까지 그리게 되었다고 한다. 처음에는 당에서 제공받은 사진에 나온 그대로, 단추 하나가 풀어진 상의를 입은 마오쩌둥의 모습을 똑같이 그렸다. 그런데 건국 선포식을 준비하던 장군이, 주석의 복장이 단정해 보이지 않는다는 지적을 하는 바람에 다시 단추가 잠긴 모습으로 고쳐 그려야 했다. 수정은 한 번으로 끝나지 않았다. 원래 초상화 아랫면에는 '인민을 위해 봉사한다(爲人民服務)'는 마오쩌둥의 친필이 함께 쓰여 있었다. 그런데 건국 선포식 전날 그림을 본 저우언라이(周恩來) 총리가 그 부분을 지우라고 지시한다. 겸손해 보이지 않는다는 이유였다. 그래서 화가는 그림 제막을 하루 앞두고 부랴부랴 글

씨를 지우고 그 위에 옷을 덮어 그려야 했다.

그렇게 완성된 그림은 불과 1년 만에 교체된다. 건국 1주년 행사를 목전에 두고, 중국공산당 지도부는 전국에서 불러 모은 30명의 화가들 중 가장 실력이 뛰어났던 장전스(張振仕)에게 새 초상화를 그리라고 지시한다. 이번엔 시선은 위로 고정하되 팔각모는 벗은 모습이어야 했다. 이 그림은 얼마 못 가서 회색 인민복을 입고 정면을 응시하는 모습으로 또 한 번 교체된다.

1964년, 장전스의 제자였던 왕궈둥(王國棟)이 천안문 초상화의 전담 화가로 결정된다. '전담 화가'는 마오쩌둥의 초상화를 매년 다시 그리는 임무를 수행한다. 초상은 야외에 걸려 있는 탓에 금세 색이 바래고 때가 타기 때문이다.(헌 초상화를 새 초상화로 바꾸는 교체식은 관례적으로 매년 10월 1일, 즉 건국 기념일 전날에 거행된다.) 그런데 1966년 문화 대혁명이 발발하면서 왕궈둥에게 봉변이 닥친다. 갑자기 홍위병들이 들이닥쳐서 사상이 불순하다는 이유로 그를 구타하기 시작한 것이다. 초상화 속 마오쩌둥이 얼굴을 오른쪽 방향으로 튼 데다 한쪽 귀도 보이지 않으니, 인민 대중이 아닌 일부의 말에만 귀를 기울이는 듯한 인상을 준다는 이유 때문이었다. 왕궈둥은 기존 형식에 맞

취 초상화를 그렸을 뿐이라고 해명했으나 소용없었다. 급기야 그는 2년의 노역형을 선고받기에 이른다. 그래도 전담 화가 직분은 유지할 수 있었기에, 그는 양쪽 귀를 모두 드러낸 마오 쩌둥 초상화를 새로 그려 낸다. 지금까지 이어져 오는 천안문 마오쩌둥 초상화의 원형은 이렇게 탄생했다.

왕궈둥은 마오쩌둥이 사망한 1976년에 제자 거샤오광(葛小光)에게 전담 초상화가 자리를 물려준다. 거샤오광은 그 이후로 오늘날까지 40년 넘는 세월 동안 매년 마오쩌둥의 초상화를 그리고 있다. 그는 2011년 로이터와 나눈 인터뷰에서 자신의 일에 관한 소회를 다음과 같이 밝혔다.

나는 오랜 세월 동안 이 일을 맡아 왔음을 영광스럽게 생각합니다. 이것은 신성한 직업입니다.

독재자의 초상화

거샤오광에게는 마오쩌둥 주석을 신격화하는 그림을 그리는 일이 '신성한 직업'일 수 있겠지만, 누군가에게는 권력자의 얼굴을 그리는 일이 살아남기 위한 처절한 몸부림이기도

했다. 1975년, 캄보디아의 정권을 장악한 좌익 무장 단체 크메르루주는 잔혹한 폭압 통치를 시작한다. 이들은 4년 동안 집권하며 무려 200여만 명에 달하는 사람들을 학살했다. 수도 프놈펜에는 '투올슬랭(Tuol Sleng)', 또는 'S-21'이라는 암호명으로 불린 교도소가 있었다. 본래 중학교였던 건물을 개조해서 만든 악명 높은 강제 수용 시설로, 크메르루주가 캄보디아 전역에 세운 150여 개의 수용소 중 하나였다. 2만여 명에 달하는 사람들이 이곳에 수감되어 끔찍한 고문을 받다가 죽었다. 투올슬랭에서 살아남았다고 알려진 이들은 단 7명뿐인데, 그중 두 명이 화가였다. 지금도 활동하는 보우 멍(Bou Meng)과 2011년에 사망한 반 나스(Vann Nath)다.

1977년, 협동 농장에서 일을 하던 보우 멍은 자신을 찾아온 두 명의 청년으로부터 자신이 프놈펜에 있는 미술 학교 교원으로 임명되었다는 소식을 듣는다. 그는 기쁜 마음으로 청년들이 타고 온 차에 탑승한다. 하지만 차가 향한 곳은 미술학교가 아닌 투올슬랭이었다. 보우 멍은 영문도 모른 채 수감되어 온갖 종류의 고문을 받는다. 하루도 쉬지 않고 가해지는 고통이 너무나도 끔찍하여 살아서 그곳을 나갈 수 있다는 희망은 금세 사라져 버렸다고 한다. 그런데 수감된 지 몇 주가 지났을 때, 보우 멍은 교도소장이 초상화를 그릴 줄 아는 죄수

를 찾고 있다는 사실을 알게 된다. 그는 만신창이였음에도 불구하고 자기가 그려 보겠노라 나선다. 어떻게 해서든 고문을 덜 받을 수 있는 방법을 찾아야 했기 때문이다. 그는 우선 의무실로 옮겨져 응급 처치를 받은 뒤, 교도소장으로부터 자신이 그려야 할 인물의 사진을 전달받는다. 사진 속 주인공은 다름 아닌 크메르루주의 우두머리, 폴 포트(Pol Pot)였다. 교도소장은 보우 멍에게 말했다.

그림이 사실적이지 않다면 즉각 처형하겠다.

살기 위해 무조건 완벽한 초상화를 그려야만 했던 보우 멍의 상황과 심정을, 나로서는 감히 상상조차 할 수 없다. 그는 세 달에 걸쳐 가로 1.5미터, 세로 1.8미터 크기의 폴 포트 초상화를 완성한다. 그림을 본 교도소장은 다행히도 흡족한 미소를 지었다. 그는 보우 멍에게 다른 그림들도 그리라고 지시한다. 그래서 향후 2년 동안, 보우 멍은 마르크스, 레닌, 마오쩌둥, 호찌민 등의 초상화와 더불어 선전물에 쓰일 삽화 수십 장을 그린다. 그 덕에 그는 비교적 안전한 환경을 보장받을 수 있었다. 1979년 베트남 군대가 프놈펜을 침공했을 때, 보우 멍은 간수들이 도망간 틈을 타서 투올슬랭을 빠져나온다. 기적처럼 탈출에 성공했지만, 꿈에 그리던 가족들을 다시 만날

SURVIOR BO

I'm Bou Meng, Artist and a Fo

Ma Yoeun, Bou Meng's

tortured Here, and

크메르루주의 만행을 고발하는 보우 멍(위)과 반 나스(아래)

수는 없었다. 아내 마 요우언(Ma Yoeun)은 투올슬랭으로 끌려
와서 보우 멍이 탈출하기 2년 전에 고문을 받다가 죽었고, 탁
아 시설에 수용된 두 명의 어린 자식들도 기구으로 사망했기
때문이다. 보우 멍은 2009년에 열린 전범 재판을 통해서야 아
내의 시신이 집단 무덤에 묻혀 있으리라는 사실을 알게 된다.

보우 멍과 마찬가지로, 반 나스도 논에서 일을 하던 와중
에 체포되어 이유도 모른 채 투올슬랭에 수감된다. 보우 멍이
끌려간 이듬해인 1978년의 일이다. 반 나스는 같은 방에서 50
여 명의 죄수들과 함께 족쇄를 차고 있어야 했다. 항상 엎드린
자세를 유지하며 제대로 앉을 수조차 없었다. 먹을 것이라고
는 하루에 두 번, 오전 8시와 오후 8시에 배급되는 쌀죽 세 숟
가락이 전부였다. 매일같이 고문이 이어졌다. 그렇게 한 달이
지났을 무렵 돌연 교도소장의 호출을 받는다. 영문도 모르고
자기 앞으로 끌려온 반 나스에게, 교도소장은 폴 포트의 흑백
사진을 한 장 건네주며 초상화로 그려 볼 수 있겠느냐고 묻는
다. 죄수 기록을 살펴본 교도소장은 반 나스가 화가임을 익히
알고 있었다. 반 나스는 '그림을 그리지 않은 지 3년이나 되었
고, 흑백 그림을 그려 보는 일도 처음이지만, 죽을힘까지 동원
해서 최선을 다해 보겠습니다.'라고 대답한 뒤 작업에 착수한
다. 조그만 방이 작업 공간으로 주어졌는데, 그곳에서는 이미

폴 포트 초상 사진

조각가 한 사람이 콘크리트로 된 폴 포트의 흉상을 만들고 있었다고 한다.

결과는 성공적이었다. 완성된 그림을 본 교도소장은 만족스러워했다. 보우 멩에게 한 것과 똑같이, 교도소장은 반 나스에게도 폴 포트를 위시한 유명 사회주의자들의 대형 초상화와 선전용 삽화를 제작하라고 지시한다. 본격적으로 그림을 그리면서 반 나스는 자신과 같은 처지의 보우 멩도 종종 만날 수 있었다. 반 나스의 그림을 특히 좋아했던 교도소장은 거의 매일 그가 작업하는 곳을 찾아와서 격려의 말을 건넸다고 한다. 그 덕에 반 나스는 크메르루주가 무너지고 교도소가 폐쇄되는 1979년까지 목숨을 부지할 수 있었다. 감옥에서 풀려난 이후, 반 나스는 다른 생존자들을 수소문하는 과정에서 교도소 수감자 명단을 입수한다. 그 안에서 자신의 이름도 발견했는데, 그 옆에는 '화가는 살려 두라.'라는 교도소장의 지시가 친필로 쓰여 있었다고 한다.

1981년, 보우 멩은 투올슬렝으로 돌아온다. 크메르루주 폭정의 상징이었던 그곳이 1980년에 대학살 박물관으로 재탄생했고, 박물관 관장이자 역시 투올슬렝의 죄수였던 웅 페크(Ung Pech)가 설득한 덕분이다. 보우 멩은 그때부터 지금까

지 책을 쓰고 전범 재판 증언대에 서며 크메르루주의 범죄를 알리는 데 헌신하고 있다. 반 나스의 활약도 대단했다. 그가 1998년에 출판한 회고록은, 당시로서는 수용소 생존자가 쓴 최초의 기록이었다. 이 책은 영어, 프랑스어, 스웨덴어로 번역되었다. 그는 화가로서의 활동을 이어 가며 캄보디아 미술 부흥에 힘쓰는 한편, 투올슬랭에서의 끔찍했던 기억을 그림으로 자세히 기록했다. 2001년에는 영화감독 리디 판(Rithy Panh)을 도와서 「S-21: 크메르루주의 살인 기계」라는 다큐멘터리를 제작했다. 그는 2011년 65세의 나이로 사망한다. 사인은 심장 마비였다. 보우 멩과 반 나스에게 폴 포트의 초상화를 그리라고 지시하고, 투올슬랭의 교도소장으로서 2만 명에 이르는 사람들을 고문하고 죽인 카잉 구엑 에아브(Kaing Guek Eav)는 2010년 캄보디아 전범 재판소에서 35년 형을 선고받는다. 2012년 형량은 종신형으로 확정되었다. 크메르루주의 우두머리 폴 포트는, 1979년 베트남의 침공으로 실권한 뒤 게릴라전을 이어 가다가 1997년에 체포되어 연금된다. 그는 1998년 4월 15일에 심장 마비로 사망한다. 곧장 시신이 화장되어서 정확한 내막을 알 수는 없지만, 자신이 전범 재판소에 서게 되리라는 사실을 알고 그가 음독을 했으리라 추정하는 이들도 있다.

저항하는 초상화

보우 멍과 반 나스의 이야기는, 파시스트적 폭압에 동원된 '관제 초상화'의 가장 극단적인 사례 중 하나일 터다. 초상을 만드는 것은, 기본적으로 개인의 얼굴을 영구한 매체로 재현하여 기록하는 일이다. 그렇기에 초상 예술은 주로 사랑하는 이들을 추억하고 훌륭한 이들을 기념하는 일에 쓰이지만, 같은 맥락에서 권력자에 대한 절대적 복종을 강요하고 집단체제를 강화하는 데에 동원되기도 한다. 이것은 초상 예술이 지닐 수밖에 없는 필연적 양면성이다. 내가 그린 할머니의 얼굴도 초상화이고, 효창 공원에 있는 백범 선생의 얼굴도 초상화이지만, 북한 인민들의 거실 벽에 걸린 김일성, 김정일의 얼굴도 초상화이니 말이다.

그러므로 권력이 무너지거나 공격받을 때, 그것을 상징하던 인물의 초상도 함께 훼손된다. 소비에트 연방이 몰락하자 우크라이나에서는 레닌의 동상들이 대대적으로 파괴되었다. 현재 미국에서는 남북 전쟁 당시 노예 해방에 반대한 남부 연합 출신 인물들의 동상을 전부 철거해야 한다는 목소리가 뜨겁다. 보우 멍이 그린 폴 포트의 초상화는 인쇄물 형태로 투올슬랭 박물관에서 전시 중인데, 계속 훼손되는 탓에 정

기적으로 교체해 주어야 한다고 한다. 관람객들이 수시로 초
상화 속 독재자의 눈을 파내고 '지옥에 떨어져라!' 같은 문구
를 써 두기 때문이다. 1989년에는 천안문의 마오쩌둥 초상화
가 3명의 20대 시위자들에게 훼손당하는 사건이 발생했다. 그
들은 '5000년 전제 정치를 끝내자, 오늘부로 개인숭배를 멈추
자!'라고 쓰인 현수막을 내걸고 페인트가 든 계란을 초상화를
향해 던졌다. 시위자들은 즉각 체포되어 각각 20년, 16년, 종
신형을 선고받았다. 이들 중 22살로 가장 나이가 어리고 20년
형을 선고받은 위둥웨(喻東岳)는 고문 후유증으로 심각한 정신
병까지 얻었다.

하지만 초상 예술은 항상 수동적인 위치에만 머무르지
않는다. 때로는 초상화가 권력을 조롱하고 비판하는 도구로
도 적극 활용되기 때문이다. 마오쩌둥의 얼굴도 중국의 용기
있는 현대 화가들의 작품 속에서 중국 사회의 폐쇄성을 고발
하는 재료로 쓰인다. 천안문 초상화에서 중화인민공화국의 위
대함을 상징하던 마오쩌둥의 초상은 이들 작품에서 중국의
일당 독재를 드러내는 도상이 된다. 예컨대 1943년 중국 간
쑤성에서 태어나 39살 때 미국으로 이주한 장훙투(張宏图)는
1989년 천안문 사태가 발생하자 「최후의 성찬」을 그려 발표
했다. 다빈치의 「최후의 만찬」을 패러디한 이 그림 속에는 예

장흥투, 「최후의 성찬」(1989)

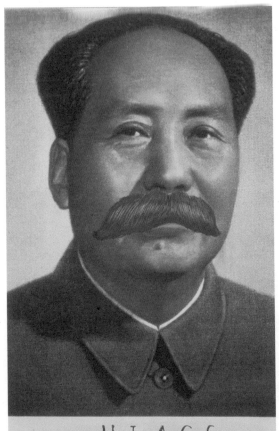

H.I.A.C.S.

장훙투, 「마오 주석」(1989)

수와 열두 제자들이 있어야 할 자리에 전부 마오쩌둥이 들어가 있었다. 또한 「마오 주석」이라는 제목으로, 마오쩌둥의 얼굴을 다양하게 변형한 초상화 연작을 선보이기도 했다. 그중 하나에는 마오쩌둥의 얼굴에 큼직한 콧수염이 그려져 있고, 그 아래 'H.I.A.C.S.'라고 쓰여 있었다. '그는 중국의 스탈린이다.(He Is A Chinese Stalin.)'라는 뜻이다. 장훙투의 지인들은 그가 지금 중국에 있었다면 '이미 여러 번 처형당하고도 남았을 것'이라고 말해 주었고, 장훙투는 이 말에 오히려 더 용기를 얻어서 표현의 자유가 보장되는 미국의 환경을 적극 활용하겠노라 마음먹었다고 한다. 그래서 그는 미국 의회의 인권 재단이 '천안문 사태 1주기'를 기리기 위해 개최한 전시에 「최후의 성찬」을 제출한다. 하지만 아이러니하게도 전시를 거부당한다. 기독교 성화를 풍자의 도구로 활용했다는 이유였다. 그 덕에 「최후의 성찬」은 '중국의 검열 제도를 비판하겠다고 나선 미국의 전시회가 검열한 그림'으로 알려지면서, 예상가보다 10배 넘는 가격에 팔린다. 중국의 일당 독재를 풍자하는 그림이 미국 기독교에 의해 검열당하고, 결국 자본주의적으로 판매되는 이 일련의 과정에는, 지금 우리가 사는 세계의 생리와 모순이 전부 담겨 있는 듯하다.

우리나라에서도 정치 풍자용으로 제작된 그림 때문에 사

티치아노, 「우르비노의 비너스」(1534)

에두아르 마네, 「올랭피아」(1863)

회가 시끄러웠던 적이 있었다. 2017년 '박근혜·최순실 게이트'가 터졌을 때 논란이 된 이구영의 「더러운 잠」이다. 조르조네의 「잠자는 비너스」와 티치아노의 「우르비노의 비너스」, 마네의 「올랭피아」를 패러디한 이 그림은 나체로 잠들어 있는 박근혜와 그 옆에서 시중드는 최순실을 묘사했다. 국회 의사당에서 열린 전시에 이 그림이 걸리면서 과연 이것이 적절한 풍자인가를 둘러싸고 갑론을박이 이어졌다. 박근혜·최순실로 상징되는 부패 권력을 향한 풍자에 여성 혐오적인 시선과 표현을 동원했다는 점은 비판에서 자유로울 수 없었다. 다른 한편에서는, 박근혜의 무죄를 주장하는 보수 단체 회원들이 전시장에 난입해서 그림을 바닥에 내팽개치며 훼손하는 소동이 일기도 했다.

초상, 사회의 기록

한 사회에서 제작되고, 보존되고, 파괴되는 초상 예술의 역사는 그 자체로 사회 구성원들의 가치관이 어떻게 변모해왔는가에 관한 기록이다. 예컨대 영국 국회 의사당과 웨스트민스터 사원 사이에 있는 '의회 광장'에 가면 윈스턴 처칠과 마하트마 간디(Mahatma Gandhi)의 동상이 같은 공간에 서 있

는 진풍경을 볼 수 있다. 간디가 영국에 대항하여 독립운동을 전개할 당시, 처칠은 영국의 수상이었다. 굳이 비유하자면, 도쿄 시내 한복판에 이토 히로부미(伊藤博文)와 백범 김구의 동상이 함께 서 있는 모습과 비슷하다. 처칠의 동상은 1973년에 세워졌고, 간디의 동상은 2015년에 세워졌다. 이곳에 서서 두 인물의 동상을 번갈아 바라보노라면 자국의 역사를 이해하는 영국인들의 상반된 두 시선이 동시에 보이는 것 같아서 매우 흥미롭다. 과거 대영 제국의 위세와 나치 독일을 물리친 승리의 역사를 기념하면서, 다른 한편으로는 제국주의를 내세워 다른 나라를 침략하고 약탈한 역사를 인정하고 성찰하는 것이다. 2018년 같은 장소에 밀리센트 포셋(Milicent Fawcett)의 동상이 건립되었다. 포셋은 20세기 초에 이뤄진 여성 참정권 운동 '서프러제트(Suffragette)'의 대표적 운동가로, 여성 인권과 젠더 평등이 중요한 사회적 의제로 자리매김한 오늘날의 기조를 상징한다. 마오쩌둥의 거대한 초상화가 홀로 군림하는 천안문 광장보다는, 이렇게 다양한 가치들을 상징하는 기념물이 공존하는 의회 광장이 훨씬 더 성숙하고 아름다워 보인다.

우리 사회가 거쳐 온 격변의 현대사야말로 제막되고 철거되기를 반복한 동상들에 그대로 기록되었다. 1956년 8월 15일, 남산에 이승만의 대형 동상이 건립되었다. 이승만의 80번

영국 런던 의회 광장의 밀리센트 포셋 동상

째 생일을 맞아 구성된 '이승만 대통령 80회 탄신 경축 중앙 위원회'에서 추진한 사업으로, 이승만이 3대 대통령으로 취임한 날에 맞춰 완공하였다. 제작 기간만 10개월 남짓 소요되었고, 7만여 명의 인원과 2억 6000만 환의 예산이 투입되었다. 동상은 조각가 윤효중의 작품으로, 본체 높이가 7미터, 기단까지 합치면 25미터에 달해서 당시 언론은 '세계 최대 규모'라고 홍보했다. 이승만은 동상에서 두루마기를 입고 오른손을 든 자세를 취하고 있었다. 초대 대통령 취임식 때 선언문을 낭독하던 모습을 형상화한 것이다. 아래 좌대에는 이승만의 생애를 묘사한 부조도 새겼다. 탄신 경축 중앙 위원회 위원장을 맡은 이기붕 국회 의장은 "자주독립의 권화이며 반공의 상징인 이 대통령 동상 앞에서 옷깃을 여미고 그 뜻을 받들기를 맹세하자."라고 말했고, 야당의 김영삼 의원은 동상에 "2만 명 이상의 굶주린 한국인들에게 1개월간의 식량을 제공할 수 있을" 돈이 들어갔음을 지적하며 "이 대통령이 점점 독재적인 경향을 보이고 있다."라고 비판했다. 같은 해에 탑골 공원에도 이승만 동상이 들어섰다. 남산 동상이 제막되기 5개월 전인 1956년 3월 31일에 세워진 것으로, 동상 높이는 2미터, 기단을 합친 총 높이는 6미터에 달했다.

이 동상들은 1960년 4·19혁명이 일어나면서 이승만 정

부와 함께 무너져 내렸다. 시민들은 탑골 공원에 있던 이승만의 동상을 끌어내리고, 목에 쇠줄을 감은 다음 '독재자 이승만'을 외치며 종로 거리를 행진했다. 남산에 있던 동상은 규모가 워낙 컸기 때문에 철거하는 데만 30일에 달하는 시간과 170만 환이라는 큰돈이 들어갔다. 한때 높은 자리에 서서 군림했던 동상은 마치 공개 처형을 당하듯 수많은 시민들이 지켜보는 가운데 가슴 부분이 잘려서 바닥으로 굴러떨어졌다. 동상이 용광로에 들어가는 꼴이 안타까웠던 한 시민은 동상의 머리 부분을 50만 환에 매입해서 명륜동에 있던 집으로 가져왔는데, 그때 동네 주민들이 "이 박사가 왔다."라며 구경을 나왔다고 한다. 이승만 동상이 있던 남산 터에는 1969년 8월 23일 백범 김구의 동상이 세워지고, 동상 앞 광장은 '백범 광장'이라 명명되었다.

그런데 이승만 동상은 51년 만에 남산으로 돌아온다. 2011년, 한국자유총연맹이라는 우익 단체가 3미터 높이의 이승만 동상을 제작하여 장충동 남산 자락에 세운 것이다. 6억 원의 비용을 쓴 이 동상 기단에는 '건국 대통령 이승만 박사 상'이라는 문구가 들어가 있다. 동상 제막식에 참석한 박희태 국회 의장은 "이 박사는 건국의 아버지이고 6·25 남침으로부터 나라를 구한 구국의 영웅"이라고 말했고, 동상 제막을 추

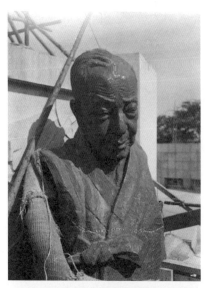

철거되는 이승만 동상(위, 아래)

진한 박창달 한국자유총연맹 회장은 "이승만 박사의 역사적 업적을 폄하하고 음해하는 것은 대한민국의 역사적 정통성과 국가 정체성을 부정하는 일"이라고 언급했다. 국회 의사당 본청의 로텐더홀에는 이미 1999년부터 이승만 동상이 자리를 잡고 있었다. 당시 한나라당 의원들이 세운 것으로, 동상 옆에는 "우남 이승만 박사는 (……) 6·25 한국 전쟁 당시 '국회 의원들을 우선적으로 피신시켜야 한다.'라고 국방 장관에게 지시할 만큼 진정한 의회주의자셨다."라는 설명문이 높임말로 쓰여 있다. 6·25가 발발하자 이틀 만에 서울을 버리고 피란을 떠나며, 국민들에게는 정부는 아직 서울에 있으니 안심하라고 거짓 방송을 내보낸 이승만의 행적이 그들의 눈에는 찬양할 만한 업적으로 보였나 보다.

어쨌거나 이승만을 '독재자'로 바라보는 시선과 '건국의 아버지'로 바라보는 시선의 대립이 이어지며, 그의 동상에 대한 숭상과 경멸은 여전히 진행 중이다. 한쪽에서는 세우려 하고, 다른 쪽에서는 없애려 한다. 박정희 대통령의 동상에 관해서도 마찬가지다. 1966년에 영등포구 문래 공원에 세워진 박정희 흉상은 2000년 시민들에 의해서 철거되었다. 2011년 경상북도 구미시에 있는 박정희 생가에는 5미터 높이의 박정희 동상이 건립되었다. 본래 10미터 넘는 높이에 긴 코트를 입고

오른손은 들어서 앞을 가리키는 형상으로 계획되었으나, 평양에 있는 김일성 동상과 유사하다는 지적이 제기되었다. 그래서 크기는 바으로 줄고, 코트는 양복 상의로 바뀌고, 포즈도 양팔을 내린 모습으로 수정되었다. 2016년에는 한국과학기술연구원(KIST)이 본관 옆에 있던 장영실 동상을 치우고 그 자리에 박정희 동상을 세워서 논란이 일었다. 당시 대통령이었던 박근혜가 연구원을 방문하기로 예정한 시점에 맞춰서 동상을 교체한 터라 더 많은 비판을 받았다. 2017년에는 박정희 탄생 100주년을 맞아 기념 재단이 4미터 높이의 박정희 동상을 광화문에 세우려 했지만 서울시가 허가하지 않았다. 그래서 장소를 옮겨 마포구 상암동에 있는 박정희 대통령 기념관에 세우려 했으나 이마저도 시민 단체들의 반대로 무산되었다. 경북대학교 사범 대학은 1971년부터 박정희 얼굴의 청동 부조를 제작해서 기념하고 있는데, 2019년 스승의 날에 '누구를 기억할 것인가?'라는 제목의 대자보가 붙었다. 3·1운동 100주년을 맞아 '사범 대학이 진정으로 기억할 사람은 박정희인가, 일제 강점기 독립과 참스승의 길을 걸었던 이름 모를 교사들인가?'를 묻는 내용이었다.

호찌민 중앙 우체국에서 호찌민의 초상화를 바라보았을 때를 다시 떠올려 본다. 그 초상화를 그린 화가의 마음이란 어

뗐을까. 호찌민에 대한 애정이었을까, 존경이었을까, 두려움이었을까. 아니면 그저 작업 수당만 받으면 된다는 일념이었을까. 다양한 초상 예술 작품들이 다양한 사람들의 다양한 목적을 위해 다양한 방식으로 제작된다. 마찬가지로 초상 예술을 바라보는 이들도 자기만의 방식으로 작품 속 인물을 마주한다. 그 앞에서 웃기도 하고, 울기도 하며, 두려워하기도 하고 분노하기도 한다. 그러고 보면 대상을 재현하는 구상 미술의 장르 중 초상 예술만큼 복합적인 이면들과 기능들을 가지는 예도 없을 것이다. 아마 그런 이유에서 초상 예술이 '관제 미술'의 가장 열렬한 러브콜을 받는 것일 터다. 초상 예술을 감상하는 것이 곧 인간과 사회에 대해 사유하는 것임을, 지금 이 순간에도 우리 주변 곳곳에 존재하는 초상화와 동상 들이 증명하고 있다.

영국의 작가이자 배우 스티븐 프라이(Stephen Fry)는 2015년 옥스퍼드 유니언 강연에서 이런 이야기를 했다. 한 세대를 관통하는 정신은 대학 기숙사 벽에 누구의 얼굴이 붙어 있는가를 보면 단박에 드러난다는 것이다. 예컨대 과거 기숙사 벽에는 체 게바라(Che Guevara)와 존 레논(John Lennon)의 얼굴이 가장 많이 붙어 있었던 반면, 지금은 알버트 아인슈타인과 오스카 와일드의 얼굴이 가장 많이 눈에 띈다고 한다. 지난날의

알베르토 코르다, 「체 게바라」(1960)

학생들이 로큰롤의 저항 정신으로 정치 혁명을 꿈꾸었다면, 오늘날의 학생들은 자유로운 생각과 상상으로 말미암은 창조적인 변화를 희망하기 때문이라고 그는 설명한다. 프라이의 말처럼, 우리 주변에 있는 다양한 초상들은 개인의 삶과 성향, 더 나아가 사회와 시대의 면모를 파악할 수 있는 중요한 단서다.

지금 주변을 한번 둘러보자. 핸드폰에 저장된 셀카는 전부 어떤 모습을 하고 있고, 지갑에는 누구의 사진을 넣어 보관하며, 벽에 붙여 둔 포스터에는 누구의 얼굴이 들어가 있고, 선반에는 누구의 캐릭터 상품이 진열되어 있는지 새삼 확인해 보는 것이다. 그뿐만 아니라 시내에는 누구의 동상이 서 있고, 관공서와 기념관에는 누구의 초상화가 걸려 있으며, 번화가의 광고판에는 어떤 유명인의 얼굴이 어떤 방식으로 연출되어 있는지도 관찰해 보자. 사회는 개인이 만들고, 초상 예술은 바로 그러한 개인들을 표현하고 기록한다. 이참에 모처럼 낯선 시선을 탑재하고, 주변의 초상들을 다시 한 번 바라봄으로써 나 자신과 사회에 대한 색다른 성찰을 시도해 봐도 나쁘지 않으리라.

2부

"실물과 다른 초상화가 존재하는 까닭은,
자신의 초상화와 비슷해지려는 노력을
하지 않는 사람들이 존재하기 때문입니다."

살바도르 달리

초상화의 의의

인물화 그리고 초상화

사전적인 의미를 따져 보았을 때, '인물화'와 '초상화'는 동의어가 아니다. 일상 언어에서는 비슷한 의미로 쓰이는 경우가 많지만 말이다. 굳이 분류하자면 '초상화'는 '인물화'의 부분 집합이다. 인물이 중심으로 등장하는 그림을 통틀어서 '인물화'라 하고, 그중에서도 특정 인물을 그린 그림을 '초상화'라고 하기 때문이다. 다시 말해 인물화의 인물은 '무엇을 그렸느냐?'에 대한 답이고, 초상화의 인물은 '누구를 그렸느냐?'에 대한 답이다. 다빈치의 「모나리자」는 인물화인 동시에 피렌체 출신의 귀부인 리자 델 지오콘도(Lisa del Giocondo)를 그린 초상화이다. 반면에 고흐의 「감자 먹는 사람들」은 인물

레오나르도 다빈치, 「모나리자」(1503)

화이긴 하지만 초상화는 아니다. 고흐의 그림은 감자를 먹는 농부들 각자의 정체성을 기록하고 보전하는 기능을 수행하지 않기 때문이다. 실제로 고흐는 이전에 그린 습작들과 여러 기억에 의존해서 「감자 먹는 사람들」 속 인물들을 그렸다.

그렇다면 이렇게 따져 볼 수도 있겠다. '인물화'에서는 그림 모델과 그림 속 인물의 정체성이 반드시 일치할 필요가 없지만, '초상화'에서는 그 둘이 일치해야 한다. 벨라스케스가 그린 「인노켄티우스 10세의 초상」은 교황 인노켄티우스 10세를 모델로 그렸으며, 그림이 지시하는 대상 또한 인노켄티우스 10세 본인이다. 반면에 보티첼리(Sandro Botticelli)는 제노바 출신의 귀부인 시모네타 베스푸치(Simonetta Vespucci)를 모델로 삼아 「비너스의 탄생」을 그렸다. 여기서 그림 모델과 그림 속 주인공은 별개의 정체성을 가진다. 「비너스의 탄생」에 등장하는 주인공은 시모네타 베스푸치의 형상을 한 비너스이다. 영화 「아이언맨」의 주인공이 로버트 다우니 주니어(Robert Downey Jr.)의 형상을 한 토니 스타크인 것처럼 말이다.

하지만 '인물화'와 '초상화'를 구분 짓는 경계선은 다소 뚜렷해 보이다가도, 감상자의 시선에 따라 어느 순간 희미하게 흐려지고 만다. 로버트 다우니 주니어가 「아이언맨」에 관

해 인터뷰하는 유튜브 영상에, "토니 스타크가 로버트 다우니 주니어 흉내를 참 잘 낸다."라는 재치 있는 댓글이 달려서 큰 호응을 얻은 바 있다. 로버트 다우니 주니어의 얼굴과 연기로 말미암아 탄생한 토니 스타크의 캐릭터는 그 자체로서 하나의 아이콘이 되었다. 그렇다면 「아이언맨」을 관람하는 관객들이 보는 것은 토니 스타크를 연기하는 로버트 다우니 주니어인가, 아니면 로버트 다우니 주니어가 연기하는 토니 스타크인가. 물론 관객 입장에서는 말장난일 뿐이다. 배우와 배우가 연기하는 캐릭터를 날카롭게 구분하여 사고하는 태도는 영화를 보는 유희에 방해만 되기 때문이다. 마찬가지로 보티첼리의 그림을 본 사람이라면 비너스를 상상할 때 자연스레 시모네타 베스푸치의 모습을 떠올리게 될 터다. 비너스라는 가상의 존재는 보티첼리와 베스푸치에 의해 얼굴을 얻은 셈이다. 그러므로 「비너스의 탄생」을 바라보는 감상자는 비너스의 초상화를 본 것이나 다름이 없다. 그림 모델과 그림이 지시하는 인물을 구분하는 것은 감상자의 입장에서는 귀찮고 번거롭다. 일반적으로 예수의 '초상'이라고 무심코 부르는 수많은 그림과 조각상 들을 떠올려 보라. 2000여 년 전 중동에서 살았다는 예수의 얼굴이, 교회와 성당, 신도들의 집을 장식하는 수많은 그림과 조각상 속에서는 뽀얀 피부에 갈색 머리를 한 백인 남성의 모습을 하고 있다. 지폐에 실린 신사임당, 세종 대

산드로 보티첼리, 「비너스의 탄생」(1485~1486)

왕, 이황, 이이의 영정들도 마찬가지다. 20세기에 다른 누군가의 얼굴을 참고해서 그려진 이 그림들은 초상화인가 인물화인가?

특정한 누군가를 그렸느냐에 따라 인물화와 초상화를 가려낼 수 있다는 기준에 관해서도 다시 생각해 보자. 초상화는 영어로 'portrait'이라 한다. 무언가를 그리거나 나타낸다는 뜻의 옛 프랑스어 'portraire'를 어원으로 한다. 같은 어원을 둔 영어 동사 'portray'는 예술 작품에서 대상을 묘사한다는 뜻이며, 배우가 배역을 연기한다는 의미로도 자주 쓰인다. 고흐의 「감자 먹는 사람들」은 그림 속 인물들의 실제 이름과 업적을 기록하는 데 관심이 없다. 그 대신 보는 이의 감상에 따라 새로운 정체성을 획득할 기회를 준다. 희미한 램프 불빛을 중심에 두고 둘러앉아 투박하고 거친 손으로 감자를 나눠 먹는 이들을 보며 누군가는 힘들었던 시절의 스스로를 떠올릴 테고, 고향에 계신 부모님을 떠올릴 수도 있으며, 소설가가 이야기를 만들어 내듯이 그들 각자의 캐릭터를 상상해 볼 수도 있다. 고흐는 고단한 하루를 보낸 농부들의 모습을 묘사(portray)하고, 그들의 정체성을 우리가 직접 대입하고 창조할 수 있는 빈 칸으로 비워 둠으로써 감상자에 따라 개별적이고 특수해지는 초상(portrait)을 만들어 낸 셈이다.

'초상화'는 닮은(肖) 형상(像)을 그린 그림(畵)이라는 뜻이다. 그러므로 '초상화'가 닮음을 보증할 의무를 상실하는 순간, 또는 감상자가 닮음을 감상의 척도에서 제외하는 순간, '초상화'는 보편적인 '인물화'가 된다. 화가가 제아무리 특별한 누군가의 초상을 그렸다 한들, 낯선 감상자에게 그림 속 얼굴은 하루에도 수없이 바라보는 수많은 얼굴 중 하나에 다름 아니다. 오로지 그림 안에 나타난 형상으로만 보이고 감상될 뿐이다. 루시언 프로이드는 이 점에 익히 주목했다. 식당 종업원부터 엘리자베스 2세 여왕에 이르기까지, 프로이드는 수많은 사람들의 초상을 그렸지만 그가 모델의 이름을 그림 제목으로 붙이는 일은 드물었다. 대부분의 초상화에 「의자 위의 붉은 머리 남자」, 「자고 있는 연금 관리자」, 「줄무늬 잠옷을 입은 여자아이」, 「벗은 남자, 뒷모습」, 「달걀이 있는 나체」와 같은 제목이 붙었다. 동료 화가였던 프랜시스 베이컨의 연인, 조지 다이어를 그린 초상화의 제목은 그저 「파란 셔츠를 입은 남자」였으며 영국군 고위 장교이자 콘월 공작부인의 전남편 앤드루 파커 보울스(Andrew Parker Bowles)를 그린 전신 초상화도 단순히 「준장」이라 이름 붙였다. 프로이드에게 초상화가 닮음을 얼마나 정확히 포착했느냐 하는 문제는 관심의 대상이 아니었다. 그는 인물들 각자의 생김새를 세밀하게 모사하는 행위보다 화가의 시선을 거쳐 탄생하는 결과로서의 그림 그 자

체와 그것이 이야기하는 인간의 보편적인 본질을 더 중요시했다. 프로이드는 초상화란 사람과 '닮은' 그림이 아니라, 사람에 '대한' 그림이어야 한다고 역설했다. 그는 이렇게 말했다.

> 화가가 그토록 충실히 복제한 모델이 그림 옆에 걸리지는 않을 것이므로, 즉 그림은 단독으로 전시될 것이므로, 그것이 모델을 얼마나 정확히 복제했느냐 하는 문제는 관심의 대상일 수 없다. 작품이 가진 신빙성 여부는 작품이 그 자체로서 무엇인가, 즉 그것에서 무엇을 볼 수 있느냐에 전적으로 달려 있다.

고흐의 「감자 먹는 사람들」 속 이름 없는 농부들이 누군가의 초상으로 변모할 수 있었다면, 반대로 프로이드의 초상 속 개인들은 이름을 잃고 '아무개'일 수도 있는 범인(凡人)이 된다. '인물화'와 '초상화'의 범주를 구분하는 것이 사실상 무의미한 까닭은, 결국 그 대상이 '사람'이기 때문이다. 사람은 누구나 특별한 동시에 평범하다. 나에게 각별한 얼굴이 다른 이에게는 범상할 수 있고, 반대로 내게 무관심한 얼굴이 누군가에게는 비범할 수 있다. 그러므로 사람의 얼굴을 담은 작품은 역설적이면서도 자명한 사실 하나를 상기시킨다. 일반적인 것이 특수할 수 있고, 특수한 것이 일반적일 수 있다는 사실 말이다.

빈센트 반 고흐, 「감자 먹는 사람들」(1885)

인물을 지탱하는 그림

수많은 초상화가 걸린 전시장에 들어간다고 가정을 해
보자. 예컨대 런던에 있는 국립 초상화 갤러리를 둘러보는 것
이다. 개중에는 윌리엄 셰익스피어, 아이작 뉴턴, 찰스 다윈,
폴 매카트니(Paul McCartney)처럼 멀리서도 쉬이 알아볼 수 있
는 친숙한 얼굴들도 있지만, 대부분은 전혀 알지 못하는 얼굴
들이다. 그림 옆에 붙어 있는 인물에 관한 설명을 읽어 보아도
별무소용이다. 인물의 이름과 개괄적인 경력을 알게 되었다
고 해서 애당초 없었던 관심이 갑자기 솟구치지는 않기 때문
이다. 초상화를 보는 경험은 실제 사람을 마주했을 때와 비슷
해서, 대상과 나 사이의 관계에 따라 일차적 반응이 결정된다.
그가 왕이든, 귀족이든 저명한 학자이든, 처음 마주한 사람의
얼굴은 그저 낯선 정보의 집합체일 뿐이다. 그래서 전시장에
들어서는 순간, 시선은 자연스레 친숙한 얼굴의 초상화로 가
장 먼저 달려가 꽂히기 마련이다. 모르는 사람이 가득한 파티
에서 친구의 얼굴을 발견했을 때처럼 말이다.

하지만 보다 흥미로운 예술적 경험은 우리 시선이 낯선
이들의 초상들 사이를 유영할 때 비로소 시작된다. 익히 아는
이의 얼굴을 감싸고 있는 애정, 증오, 선망, 경멸, 존경 등 긍정

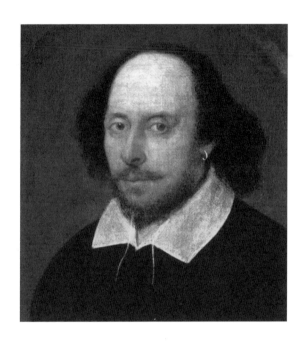

존 테일러가 남긴 그림으로 추정되는 셰익스피어 초상화는 영국 국립 초상화 갤러리의 1호 소장품이다. 그러나 작품 주인공이 셰익스피어가 아니라고 주장하는 이들도 적잖다.

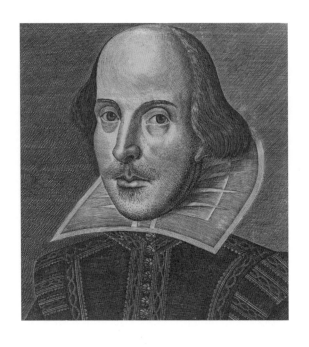

마틴 드뢰샤우트, 「셰익스피어 초상(부분)」(1623)
셰익스피어가 사망하고 7년 뒤 출판된 희곡 전집에 삽입될 용도로 제작된
이 판화는, 드뢰샤우트가 22살 때 완성했다.

적이기도 하고 부정적이기도 한 선입견의 안개가 생소한 얼굴에는 존재하지 않는다. 그러므로 낯선 이의 초상은 이목구비 형태와 피부 결을 이루는 물감 덩어리들이 만들어 내는 순수한 조형 언어가 된다. 화면 속 인물이 내가 존경하는 위인도 아니고, 경멸하는 정치인도 아니고, 사적으로 각별한 사람도 아닐 때, 요컨대 인물의 정체성에 무관심해질 때, 오롯이 작품의 외관에만 집중할 수 있다.

그러므로 내가 잘 아는 인물을 허투루 그린 초상화를 볼 때와 생판 모르는 인물을 멋들어지게 그린 초상화를 보았을 때의 감상은 비교해 볼 만하다. 예컨대 국립 초상화 갤러리를 방문할 때마다 나는 셰익스피어의 초상화 앞에서 한참을 서 있는다. 휴대 전화 뒷자리 번호를 셰익스피어의 생년으로 맞추고, 셰익스피어의 저작과 그에 관한 서적을 있는 대로 사 모으고, 셰익스피어의 극을 전문으로 다루는 비영리 극단을 운영하고 있을 만큼 나는 셰익스피어의 '광팬'이기 때문이다. 하지만 셰익스피어를 그린 이 작자 미상의 초상화는 완성도가 많이 아쉽다. 적나라한 표현을 쓰자면 작품 자체는 볼품이 없다. 인물을 비추는 조명이 너무 어두워서 얼굴이 평면적으로 보이고, 표정 또한 솜씨 좋게 표현되지 않아서 마치 처음 찍은 어색한 증명사진을 보는 듯하기 때문이다. 셰익스피어의 얼

굴을 판화로 남긴 마틴 드뢰샤우트(Martin Droeshout)의 작품도 아쉬운 건 마찬가지다. 얼굴의 좌우 균형이 틀어져 있는 데디 어깨서에 비해 너무 높이 솟은 두 귀 뒷에 일굴이 마치 풍선처럼 공중에 붕 떠 있는 것 같다. 그러나 이런 조형적 부족함에도 불구하고 나는 고등학생 시절에 이 두 초상화를 정성스럽게 인쇄하여 방 벽 한가운데 붙여 두었다. 지금도 본가의 내 방에 들어서면 셰익스피어의 두 얼굴이 가장 먼저 나를 응시한다. 이처럼 인물의 각별함은 작품의 부족한 완성도를 상쇄한다.

이와 반대의 경험을 선사한 초상화는, 재미있게도 셰익스피어의 초상화를 본 같은 날, 같은 장소에 있었다. 국립 초상화 갤러리의 벽을 장식하고 있는 수많은 초상화들을 훑어 가던 내 눈길이 생소한 노인의 얼굴을 그린 그림에서 멈추었다. 까만 보석을 박아 놓은 듯 영롱한 눈동자와 부드럽고 유려하게 그려진 주름 표현도 인상적이었지만, 무엇보다 시선을 가로챈 부분은 피부를 그리는 데 쓰인 색깔이었다. 피부색이라고 하면 흔히 떠오르는 분홍색, 베이지색, 갈색, 노란색 등 난색 계열의 색깔 말고도 초록과 파랑 같은 한색들이 이마와 눈 주변, 턱에 부드럽게 퍼져 있었다. 그 덕에 미간과 코, 광대뼈에 쓰인 분홍빛은 더 도드라져 보였고, 살갖은 진짜 사람의

것인 양 투명하고 살아 꿈틀대는 듯했다. 실제로 피부 밑을 지나는 정맥 혈관은 우리 눈에 푸른색으로 보인다. 머리카락과 이마, 수염 근처도 색소 침착 때문에 피부가 푸르스름한 회색을 띤다.(그래서 영어에서는 이 회색빛을 일컬어 five o' clock shadow, 즉 '오후 5시의 그림자'라고 부른다. 아침에 깨끗이 면도를 해도 오후 5시면 다시 수염이 자라서 그 자리가 어두워지기 때문이다.) 거울만 유심히 들여다보아도 적나라하게 관찰할 수 있는 이 다양한 색깔들이, 이 그림을 보고 나서야 새삼 눈에 들어오기 시작했다. 신기한 일이었다. 화가로서 부끄러운 고백이지만, 그 이전까지는 '살색'이라는 둔탁한 단어로 뭉뚱그려지는 통상적인 색 외에는 큰 관심을 두지 않았었다. 이후에 파리로 건너가 루브르 박물관에 걸린 귀도 레니(Guido Reni)의 「골리앗의 머리와 함께 있는 다윗」을 보았을 때에도, 레니가 사용한 창백한 피부색이 가장 먼저 눈에 띄었다. 볼의 홍조를 제외하고, 소년 다윗의 얼굴과 몸은 전부 저채도의 청록색으로 칠해졌다 해도 과언이 아니었다. 레니의 다른 그림들 속 인물들도 마찬가지였다. 예전에도 여러 번 본 적이 있는 친숙한 그림들이 이때만큼은 낯설어 보였다. 처음으로 색깔에, 좀 더 구체적으로는 '피부에 쓰인 푸른색'에 온 신경이 집중되었기 때문이다. 나중에 작업실로 돌아와서 작업을 재개했을 때 나는 모델의 얼굴을 촬영한 사진부터 자세히 들여다보았다. 그동안 무심하게 놓쳤던 색들이

귀도 레니, 「골리앗의 머리와 함께 있는 다윗(부분)」(1604~1606)

얼마나 많았는지 새삼 실감하였다. 팔레트에 초록색과 파란색 물감, 좀 더 구체적으로는 '올리브 그린(Olive Green)'과 '울트라마린(Ultramarine)'을 가득 짰다. 그리고 작업 중이던 그림 속 얼굴 곳곳에 조심스럽고 정성스럽게 푸른빛을 가미했다. 비슷한 종류의 색깔로 얼굴 전체를 칠했던 이전 작업들 속 인물들은 전부 마네킹 같아 보였다. 얼굴의 색을 관찰하고 표현하는 태도를 완전히 바꾸어 준 그 고마운 그림은, 야콥 위스망스(Jacob Huysmans)가 1672년 무렵에 그린 아이작 월튼(Izaak Walton)의 초상화였다. 하지만 화가와 초상화 속 인물의 이름은 중요하지 않았다. 야콥 위스망스가 찰스 2세(Charles II) 재위 시절 영국의 왕실 화가라는 사실과 아이작 월튼이 동시대의 수필가이자 전기 작가라는 사실은 그림에 매료되고 나서 한참 뒤에야 알게 된 내용이며, 따라서 내 감상에 그 어떤 영향도 미치지 못했기 때문이다.

안토니 반 다이크(Anthony van Dyck)가 그린 코넬리스 반 데어 기스트(Cornelis van der Geest)의 초상화도 비슷한 경우다. 나는 영국 국립 갤러리에서 이 초상화를 처음 보았을 때의 충격을 아직도 생생히 기억한다. 아이작 월튼의 초상화를 보았을 때 나를 매혹한 것이 색채였다고 집어낼 수 있는 반면, 반 다이크의 초상화가 단번에 시선을 가로챈 이유는 뭐라 구체

야콥 위스망스, 「아이작 월튼의 초상^(부분)」(1672)

적으로 설명하기 힘들 만큼 복합적이다. 반 다이크는 반 데어 기스트의 얼굴을 긴 변이 37.5센티미터밖에 되지 않는 작은 캔버스에 담았다. 목 주변의 장식천인 '프릴'을 제외하고는 장엄하거나 화려한 요소라고는 찾아볼 수 없다. 그러나 화사한 빛을 받는 얼굴과 하얀 프릴이 어둡고 단순한 배경과 대비를 이루며 강렬한 주목성을 형성한다. 눈 아래로 힘없이 처진 주름살과 앙다물지 않은 입이 적나라하면서도, 희미하게 처리된 외곽선과 유려한 머리카락, 깊은 생각에 잠긴 듯한 표정은 품위 있고 우아하다. 특히 안구와 눈꺼풀 사이에 일부러 하얀 물감 덩어리를 남기고, 그 위에 광택 있는 바니시(투명한 마감재)를 발라서 눈의 촉촉함을 표현한 것은 언제 보아도 놀랍다. 그림 속 얼굴은 금방이라도 두 눈을 껌뻑이며 말을 할 것 같다. 이 그림 하나로 안토니 반 다이크는 내가 가장 애정하는 화가들 중 한 사람이 되었다. 여담이지만, 나는 짙은 갈색 물감을 고를 때 항상 '반 다이크 브라운(Van Dyck Brown)'을 선택한다. '세피아(Sepia)'도 있고 '번트 엄버(Burnt Umber)'도 있지만, 반 다이크의 이름을 딴 물감을 사용함으로써 나름의 오마주를 표하자는 다소 유치한 고집이다.

코넬리스 반 데어 기스트는 반 다이크의 후원자이자 앤트워프 출신의 향신료 상인이었다. 하지만 그의 신분이나 직

안토니 반 다이크, 「코넬리스 반 데어 기스트의 초상」⁽¹⁶²⁰⁾

업은 이 초상화가 나에게 그토록 강렬한 인상을 남길 때 어떠한 역할도 하지 않았다. 설사 그가 왕이나 노예였다 한들 그림에 대한 나의 감상은 크게 달라지지 않았을 것이다. '반 다이크가 그린 초상화 속 노인'이라는 정체성이 다른 모든 직함을 무력하게 하기 때문이다.

셰익스피어의 초상화에서 인물이 그림을 지탱했다면, 위스망스와 반 다이크가 그린 초상화에서는 그림이 인물을 지탱한다. 화가로서 좀 더 관심이 가는 것은 단연 후자일 수밖에 없다. 유명한 인물의 아우라를 빌리기보다는 그림 자체가 인물의 아우라가 되는 편이 더 매력적이기 때문이다. 생각을 해 보면, 지금까지 사랑받는 초상화들 중 그림 속 인물의 명성이 작품을 압도하는 경우는 찾아보기 힘들다. 다빈치의 「모나리자」를 감상할 때 그림의 모델이었던 리자 델 지오콘도가 누구인지를 알 필요는 없다. 페르메이르의 「진주 귀고리를 한 소녀」도 누구인지 정확히 밝혀지지 않았지만, 소녀의 정체를 마침내 알게 되었다고 해서 이 그림에 대한 감상이 크게 바뀌지는 않을 것이다. 초상화 속 인물이란 물감이라는 질료로 만들어진, 선과 색으로 적절히 버무린 조형물일 뿐이지만 그로 말미암아 하찮아 보이던 것은 특별해지고, 찰나의 것은 영원을 획득한다. 이처럼 대상을 바라보는 새로운 시선을 제시하고

새로운 정체성을 만들어 주는 것, 셰익스피어의 표현을 빌리자면 "공기와 같은 허상에도 집과 이름을 지어 주는 것"이야말로, 화가가 수행하는 가장 의미 있는 기능이 아닐까.

존재하지 않는 대상의 초상화

화가와 모델

전설처럼 전해 내려오는 이야기에 따르면, 고대 그리스의 화가 제욱시스(Zeuxis)는 신화 속 절세미인 헬레네(Helene)를 그릴 때 독특한 방법을 사용했다고 한다. 헬레네가 누구인가 하면, 호메로스(Homeros)의 『일리아드(Iliad)』에 등장하는, 인간 세상에서 가장 아름다운 여인이다. 그녀를 차지하기 위한 사내들의 분쟁은 무려 10년간 이어진 트로이 전쟁으로 번졌다. 제욱시스는 헬레네의 얼굴을 만들어 내기 위해서 5명의 모델을 고용했다. 헬레네의 흠결 없는 미모를 그리는 데에 한 명의 모델만으로는 부족했기 때문이다. 그는 모델들 각자가 지닌 가장 아름다운 부분들만을 추려서 한 얼굴에 모음으

프랑수아앙드레 뱅상, 「헬레네의 모델을 찾는 제욱시스」(1791)

로써 헬레네의 얼굴을 완성했다. 이 이야기에서 재미있는 점은, 제욱시스가 헬레네의 얼굴을 '영접'하기 위해 명상에 몰두했다거나 마침내 헬레네의 모습이 꿈속에 나타나서 그려 낼수 있었다는 식으로 '썰'이 풀리지 않았다는 것이다. 제욱시스는 눈앞에 있는, 실제 존재하는 사람들을 적극적으로 활용했다. 가상의 존재를 만들어 내는 작업에서도 결국 필요한 것은 현실에 실재하는 대상이다.

옛날부터 많은 화가들이 실제 모델을 활용하여 역사와 이야기 속 인물들을 그렸다. 라파엘로는 「아테네 학당」을 그릴 때 동시대 예술가들의 얼굴을 참고했다고 알려졌다. 교황율리우스 2세의 집무실 벽면 전체를 채우는 이 거대한 벽화는 고대 그리스의 수많은 철학자들을 망라한다. 정확히 확인할수는 없지만, 그림 한가운데에서 마법사처럼 긴 머리와 수염을 기르고 있는 플라톤은 레오나르도 다빈치의 얼굴에서 가져왔고, 그 옆에서 짧고 검은 머리와 수염을 한 아리스토텔레스는 건축가 줄리아노 다 산갈로(Giuliano da Sangallo)의 얼굴을 본떴으리라 추정된다. 손에 컴퍼스를 쥔 채 허리를 숙이고 있는 유클리드(Euclid)의 모델은 건축가 도나토 브라만테(Donato Bramante)라고 한다. 라파엘로가 「아테네 학당」을 그리며 바티칸 궁전 내부를 장식하고 있을 때, 브라만테는 성 베드로 대

라파엘로, 「아테네 학당」(1509~1511)

성당 재건 공사의 총책임을 맡고 있었다. 라파엘로와 같은 시대를 살았던 화가이자 전기 작가인 조르조 바사리는, 그림 속 영락없는 브라만테의 모습을 알아보며 "마치 살아 있는 듯 생생하다."라고 기록했다. 라파엘로는 「아테네 학당」을 전부 완성한 뒤에 굳이 한 사람을 더 추가로 그려 넣었다. 남들과 동떨어져서 홀로 계단에 앉아 사색에 잠겨 있는 헤라클리투스(Heraclitus)다. 헤라클리투스의 모델은 미켈란젤로로 추정된다. 라파엘로가 「아테네 학당」을 그리던 시기에 미켈란젤로는 시스티나 예배당 천장화를 그리고 있었다. 바사리에 의하면, 라파엘로는 미켈란젤로가 장기간 자리를 비웠을 때 몰래 시스티나 예배당에 들어가서 아직 진행 중인 천장화를 보았다고 한다. 그 장엄한 아름다움에 감탄한 라파엘로는 곧바로 미켈란젤로의 화법을 적극적으로 차용했다고 한다. 그렇다면 라파엘로는 「아테네 학당」에 미켈란젤로의 얼굴을 한 헤라클리투스를 추가로 그려 넣음으로써 미켈란젤로에게 나름의 찬사를 보내고자 했던 것일까. 이에 대한 답은 알 수 없지만, 미켈란젤로가 헤라클리투스에 어울리는 모델임은 분명해 보인다. 속을 알 수 없고 항상 우울에 빠져 있었다는 헤라클리투스처럼, 미켈란젤로도 남들과 잘 어울리지 못하는 성격을 가지고 한 평생 독신으로 산 외톨이였기 때문이다.

미켈란젤로 역시 자신의 작품에 다른 이들의 얼굴을 종종 차용했다. 그가 조각한 「모세」는 근육질의 우람한 팔뚝과 형형한 눈빛, 현명함이 묻어나는 표정을 지닌 웅장하고 아름다운 작품이다. 그런데 그 얼굴이 교황 율리우스 2세를 빼닮았다. 율리우스 2세는 미켈란젤로의 후원자이자 가장 큰 고객이었고, 애초에 「모세」도 율리우스 2세의 영묘를 장식하기 위한 용도로 제작되었다. 미켈란젤로는 「모세」의 얼굴에 율리우스 2세의 얼굴을 심어서 나름대로 '고객 서비스'를 실천한 셈이다. 반대로 통쾌한 복수를 한 사례도 있다. 미켈란젤로가 시스티나 예배당 벽면에 「최후의 심판」을 그릴 때의 일이다. 기독교 신화의 한 장면을 묘사한 「최후의 심판」은 제목 그대로 심판의 날이 도래했을 때, 구원받은 이들은 재림 예수와 함께 천국으로 올라가고, 구원받지 못한 이들은 마귀 가득한 지옥으로 떨어진다는 내용이다. 그런데 당시 교황청의 의전관이었던 비아조 다 체세나(Biagio da Cesena)가 그림 속 인물들이 대부분 나체라는 사실을 문제 삼았다. 그는 시스티나 예배당 같은 성스러운 공간을 장식하기에 이 그림은 불경스럽기 짝이 없으며, "공중목욕탕에나 어울릴 법하다."라고 강도 높게 비판했다. 그러자 미켈란젤로는 지옥의 재판관 미노스에게 체세나의 얼굴을 부여했다. 그림 속 미노스는 당나귀 귀를 하고 성기는 뱀한테 물린 흉측한 형상을 하고 있었다. 체세나는 교황

라파엘로, 「율리우스 2세(부분)」(1511)

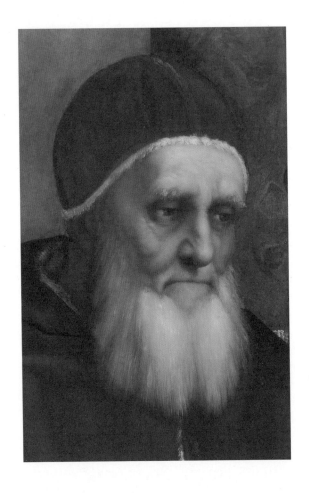

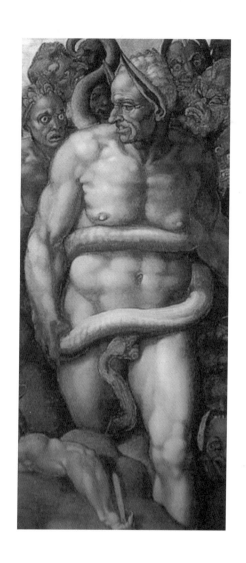

미켈란젤로, 「최후의 심판(부분)」(1541)

바오로 3세에게 자신의 얼굴을 지워 달라고 호소해 보았지만 소용없었다. 교황은 개구쟁이처럼 웃으며 "지옥은 교황의 관할 구역 밖이라, 자네를 구제해 줄 방법이 없네."라고 답할 뿐이었다.

화가는 실로 다양한 이유와 기준으로 그림에 쓰일 모델을 캐스팅한다. 렘브란트 판 레인(Rembrandt Harmenszoon van Rijn)은 구약 성서의 이야기를 그릴 때 이웃에 사는 실제 유대인들을 모델로 삼았다고 한다. 「선술집의 탕자」에서는 자신이 직접 의상을 입고 흥청망청 술을 마시는 탕자가 되기도 했다. 탕자 옆에 있는 술집 여성 역할은 렘브란트의 아내 사스키아 판 아윌렌뷔르흐(Saskia van Uylenburgh)가 맡았다. 부부가 함께 역할 놀이를 한 셈이다. 사스키아는 남편이 그린 「플로라」에서 '꽃의 여신 플로라'로 분하기도 했다. 1930년에 그랜트 우드(Grant Wood)가 그린 「아메리칸 고딕」은 전원의 소박한 집을 배경으로, 쇠스랑을 든 농부와 그의 딸을 보여 준다. 특유의 다부진 표정을 하고 있는 이 부녀의 모습은 곧바로 20세기 미국 회화가 낳은 가장 유명한 이미지 중 하나가 되었다. 그런데 그림 속 두 인물은 실제 부녀가 아니었다. 그랜트 우드는 그림에 등장하는 집을 먼저 보고, 그 안에 살 법한 사람들을 나름대로 상상한 뒤 그 이미지에 걸맞은 모델을 찾았다. 마침내

렘브란트 판 레인, 「선술집의 탕자」(1635)

그랜트 우드, 「아메리칸 고딕」(1930)

그림 속 부녀 역할을 맡게 된 이들은 화가의 여동생 낸 우드 그레이엄(Nan Wood Graham)과 치과 의사 바이런 맥키비(Byron McKeeby)였다.

영화감독 노먼 록웰

어떻게 보면 인물화를 그리는 화가는 종종 영화감독이나 연극 연출가 같은 역할을 수행한다고 할 수 있다. 묘사하고자 하는 캐릭터를 연구하고, 그에 어울리는 인물을 섭외해서 해당 역할로 분하게 한 다음, 최종적으로 정교하고 아름다운 화면을 완성해 내야 하니 말이다. 20세기 중반의 전설적인 일러스트레이터 노먼 록웰(Norman Rockwell)이 '미국인이 가장 사랑하는 화가'라는 타이틀을 거머쥘 수 있었던 까닭도 연출자로서의 빼어난 능력 덕분이었다. 1894년 뉴욕에서 태어난 노먼 록웰은 반세기가 넘는 세월 동안 무려 4000점이 넘는 삽화를 그렸다. 그의 작품은 동시대 미국인들의 일상을 평화롭고 낭만적이며 익살스럽게 담아내기로 유명했다. '수영 금지' 팻말이 붙은 곳에서 수영을 하다가 들켜서 허겁지겁 도망가는 아이들, 텅 빈 극장의 객석에 앉아서 공연 책자를 유심히 읽어 보는 청소부들, 보따리를 싸서 집을 뛰쳐나온 꼬마에게 사람

노먼 록웰, 「수영 금지」(1921)

좋은 미소로 말을 건네는 경찰관, 손님들이 떠나고 난 이발소에 모여 악기를 연주하는 노인들, 설레는 표정으로 집을 떠나는 장성한 아들과 담배를 물고 아쉬운 표정을 애써 감추는 아버지 등 록웰의 그림 속에는 저마다의 사연을 가진 다양한 인물 군상이 존재했다. 한 폭의 그림만으로 누구나 공감하고 이해할 수 있는 이야기를 전달하는 능력으로는 록웰을 따라올 사람이 없었다.

자신을 직접 영화감독에 비유했을 만큼, 노먼 록웰은 그림 속 생생한 캐릭터 묘사와 서사의 전달을 무엇보다 중요하게 여겼다. 록웰은 카메라를 적극적으로 활용했다. 일단 머릿속에 어떤 장면이 떠오르면, 직접 고용한 전문 사진사와 함께 다양한 참고 사진을 촬영했다. 집에 차린 사진 스튜디오에다가 직접 세트를 짓기도 했고, 필요에 따라서는 현장으로 원정 촬영을 가는 일도 마다하지 않았다. 록웰이 가장 신경을 쓴 부분은 단연 그림에 등장하는 인물들이었다. 그는 자신이 구상한 캐릭터와 딱 맞아떨어지는 모델을 섭외하는 데 온 정성을 기울였다. 프로 모델을 고용하기도 했고, 가족이나 친구, 이웃들을 섭외하기도 했으며, 때로는 길 가던 사람을 다짜고짜 붙잡고 이른바 '길거리 캐스팅'을 하기도 했다. 아내의 출산 소식을 애타게 기다리는 남편의 모습을 그린 「산부인과 대기실」

노먼 록웰, 「빈곤으로부터의 자유」(1943)

노먼 록웰, 「신앙의 자유」(1943)

을 작업할 때는, 모델들을 찾아서 뉴욕까지 달려갔다. 록웰이 살던 버몬트주의 소도시 알링턴은 조용하고 평화로위서 극한의 스트레스와 초조함을 나타내 보이는 사람들을 찾아볼 수 없었기 때문이다. 록웰이 예상한 대로 대도시 뉴욕에는 훌륭한 모델들이 넘쳐 났다. 그는 어마어마한 업무 스트레스에 매일같이 시달리는 대형 광고 회사의 직원들을 섭외해서 「산부인과 대기실」을 완성했다. 록웰은 이렇게 말했다.

어떤 화가들은 아무 얼굴이나 참고해서 자신이 원하는 모습을 만들어 낼 수 있다고 생각하지만, 내 생각에 이건 틀린 말입니다. 마음속에 분명하게 구상한 바가 있다면, 그에 가장 이상적인 모델을 찾는 데 노력을 아끼지 말아야 합니다.

적절한 이미지의 인물들을 섭외하고 나면 그들을 그림 속 캐릭터로 만드는 작업이 이어졌다. 정교한 의상과 소품이 동원되고 상황에 어울리는 조명이 연출되었다. 이 과정에서도 록웰은 완벽주의자였다. 한 가지 재미있는 일화가 있는데, 록웰이 「멍든 눈의 소녀」를 그릴 때의 이야기다. 한쪽 눈에 시퍼런 멍이 든 채로 교장실 앞에 불려 가 있는 짓궂은 얼굴의 꼬마 소녀를 묘사하는 작업이었다. 소녀의 모델로는 이웃에 살던 여자아이 메리 웨일른(Mary Whalen)을 섭외했다. 메리는 특

유의 천진함과 장난기 가득한 표정으로 이미 여러 차례 그림 속 주인공 역할을 맡은 바 있는 믿음직한 모델이었다. 문제는 멍든 눈이었다. 메리의 눈 주변에 목탄 가루를 묻혀 보기도 하고 분장 도구를 사용해 보기도 했으나 어떤 방법을 동원해도 록웰의 마음에 들지 않았다. 그는 최대한 사실적으로 보이는 멍을 원했다. 요즈음 같아서야 인터넷 검색만으로도 고해상도 이미지를 원 없이 얻을 수 있지만, 1953년 당시에 그런 일은 꿈조차 꿀 수 없었다. 그때 《버크셔 이글》이라는 일간지가 구원 투수로 등장했다. "화가 노먼 록웰이 멍든 눈을 찾고 있다."라는 내용을 실어 준 것이다. 신문이 발행되고 나서 록웰의 고민은 곧바로 해결되었다. 록웰의 수많은 팬들이 직접 촬영한 멍든 눈 사진을 차고 넘칠 만큼 보내 줬기 때문이다.

모델들에게 지시를 내리는 록웰의 모습은 영락없는 영화 감독이었다. 본래 직업이 무엇이든지 록웰의 선택을 받은 모델들은 그 순간만큼은 배우 역할을 수행해야 했다. 록웰은 먼저 모델들에게 자신이 구상한 장면에 대해 자세히 설명했다. 그리고 직접 표정과 몸짓을 시연해 보이며 구체적인 연기를 요구했다. 록웰의 아들 톰 록웰(Tom Rockwell)은 아버지가 모델들과 작업하는 모습을 다음과 같이 회고했다.

아버지는 자신이 바라는 표정을 직접 지어 가며 모델들에게 아주 구체적으로 요구했습니다. '눈썹을 조금만 높게…… 더 높게! 굉장히 흥분한 감정이어야 해! 미소를 니 싯고! 밝게, 더 밝게!' 그러다가 원하던 표정이 나오면 사진사에게 소리쳤죠. '지금이야! 지금!'이라고.

이렇게 수고로운 과정을 마무리하고 나서야 록웰은 비로소 캔버스 앞에 앉아 붓을 들었다. 촬영한 필름을 가지고 편집실에서 씨름하는 영화감독처럼, 록웰은 정성스레 모은 자료를 참고하여 생생한 화면과 이야기 그리고 그 안에서 울고 웃고 떠들고 침묵하며, 서로 사랑하고 미워하는, 그야말로 살아 있는 사람들의 모습을 그려 냈다. 록웰의 모델들은 완성된 그림을 보며 다른 사람으로 분한 스스로의 모습을 마주하고 감상할 수 있었다. 그들은 록웰의 아름다운 화면에 담긴, 자기 자신인 동시에 자기 자신이 아닌 형상들을 보며 놀라기도 하고, 즐거워하기도 하며 때로는 불쾌해하기도 했다. 록웰이 특별히 귀여워했던 꼬마 메리 웨일른은, 자신이 등장한 그림을 성인이 되고 나서 처음 보았을 때 왈칵 울음을 터뜨렸다고 고백한다. 그림의 소녀는 자신이 연기한 캐릭터에 불과했지만, 그 캐릭터가 경험하는 그림 속 상황은 마치 자기 유년기의 아련한 추억처럼 느껴졌으리라. 반면에 「소문이 퍼지는 과정」이라는

모델의 자세를 연출하는 노먼 록웰

작품에 등장한 한 여인은, 왜 자기를 남의 뒷담화나 즐기는 사람으로 그려 놨느냐며 불같이 화를 냈다고 한다.

록웰은 사회 문제에도 깊은 관심을 보였고, 자기 목소리를 보태는 데 주저하지 않았다. 2차 세계 대전이 발발했을 때는 연합군의 사기를 북돋고 겁에 질린 이들을 격려하는 그림을 그렸고, 공민권 운동이 한창이던 1960년대에는 인권과 평등의 가치를 역설하는 그림을 그렸다. 록웰의 그림 속 인물들은 동시대 미국 사회를 대표하는 아이콘이자 행복, 평화, 다양성, 공동체의 가치, 표현의 자유 등을 나타내는 상징과 다름없었다. 9·11 테러가 발생했을 때 《뉴욕 타임스》는 상처받은 미국인들의 마음을 달래고자 일주일간 록웰의 그림을 연재했다. 감독은 감독을 알아보는지, 조지 루카스(George Lucas)와 스티븐 스필버그(Steven Spielberg)는 자신들 영화의 동화적이고 따뜻한 감성에 가장 큰 영향을 준 화가로 록웰을 꼽기도 했다. 이처럼 수많은 사람들의 마음을 움직인 그림들 뒤에는 록웰이 섭외한 지극히 평범한 사람들이 있었다는 사실을 다시금 상기해 본다. 그들은 그림으로 말미암아 사람들 마음에 남는 영원한 존재가 되었다. 스크린 속 배역으로 분하며 시대의 상징이 된 제임스 딘(James Dean)과 마릴린 먼로(Marilyn Monroe)처럼 말이다.

캐스팅 디렉터

나에게는 어린 시절부터 이어져 오는, 문학 작품을 읽을 때의 독특한 습관이 있다. 아니, 습관이라기보다는 나만의 소소한 오락이라고 하는 편이 더 정확하겠다. 작품 속 등장인물들을 떠올릴 때, 오직 상상에만 의존하지 않고 실제로 존재하는 배우들의 얼굴에 대입해 보는 것이다. 일종의 캐스팅 디렉터가 되어 보는 셈인데, 입대하기 직전까지 영화감독을 꿈꾸었을 만큼 아주 어릴 적부터 할리우드 영화에 미쳐 있던 탓일 게다. 중학생 시절 허먼 멜빌의 『모비딕』을 읽었을 때에는 당시 한창 빠져 있던 클린트 이스트우드(Clint Eastwood)를 에이허브 선장 역에 캐스팅했고, 찰스 디킨스의 『올리버 트위스트』를 읽으면서는 페이긴 역에 제프리 러쉬(Geoffrey Rush)를 선정했다. 국적과 인종은 상관없었다. 빅토르 위고가 쓴 『레미제라블』의 미리엘 주교 역에는 모건 프리먼(Morgan Freeman)을 떠올렸고, 근래에 셰익스피어의 『햄릿』을 다시 읽으면서는 주인공 햄릿에 이제훈이 적격이라고 생각했다. 좋아하던 소설이 영화화되면 나의 캐스팅과 영화의 캐스팅을 비교해 보는 일이 짜릿할 만큼 재밌었다. 그것은 일종의 대결이기도 했다. 예컨대 영화화된 「해리 포터」 시리즈에서 레이프 파인즈(Ralph Fiennes)가 볼드모트 역할을 훌륭하게 연기했지만, 나는

내가 캐스팅한 제레미 아이언스(Jeremy Irons)가 훨씬 적격이라고 생각했다. 제레미 아이언스는「해리 포터와 불의 잔」을 밤새워 가며 읽었던 초등학교 6학년 시절부터 나의 볼드모트였다. 반대로「반지의 제왕」시리즈에서 피터 잭슨(Peter Jackson) 감독이 간달프 역에 캐스팅한 이안 맥켈런(Ian McKellen)을 보았을 땐 단번에 패배를 인정했다. 내가 선택한 배우는 리처드 해리스(Richard Harris)였다. 영화「글래디에이터」에서 노황제 마르쿠스 아우렐리우스(Marcus Aurelius)로 분한 그의 모습이 꽤나 인상 깊었기 때문이다.

이런 습관은 그림을 그릴 때에도 영향을 주었다. 군 복무를 갓 마쳤을 때「신격화된 셰익스피어」라는 작품을 그렸다. 왕좌에 앉은 윌리엄 셰익스피어를 중심에 두고 호메로스, 제프리 초서(Geoffrey Chaucer), 플루타르크(Plutarch) 등 셰익스피에게 영향을 준 고대의 인물들과 크리스토퍼 말로우(Christopher Marlowe), 벤 존슨(Ben Jonson), 엘리자베스 1세(Elizabeth I) 등 셰익스피어와 동시대를 살았던 인물들, 그리고 쥬세페 베르디(Giuseppe Verdi), 지그문트 프로이트(Sigmund Freud), 로런스 올리비에 등 셰익스피어의 영향을 받은 후대 인물들을 망라한 그림이었다. 19세기 프랑스의 화가 앵그르(Jean-Auguste-Dominique Ingres)가 그린「신격화된 호메로스」의

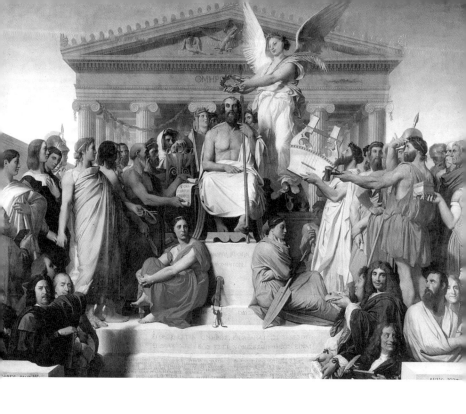

장오귀스트도미니크 앵그르, 「신격화된 호메로스」(1827)

패러디였다. 앵그르의 그림 속에서 '시인들의 신'으로 추앙받았던 호메로스는 내 그림 속에서 자신이 썼던 월계관을 셰익스피어에게 기꺼이 넘겨준다. 이 그림은 셰익스피어에게 바치는 나의 헌사이자 아주 적나라한 '팬아트'였다. 고등학교 2학년 무렵 역사극『헨리 5세』를 보고 셰익스피어에 푹 빠졌는데, 그때 셰익스피어가 쓴 모든 작품을 찾아서 정독하겠다는, 개인적인 프로젝트를 시작했었다. 39편의 희곡과 5편의 서사시, 154편의 소네트를 모두 읽는데 6년에 달하는 시간이 걸렸고, 마지막으로 읽은『에드워드 3세』의 마지막 페이지를 넘겼을 때 나는 군대에서 상병으로 복무하고 있었다. 그러므로「신격화된 셰익스피어」는, 사적인 프로젝트를 성공적으로 완수한 것에 대한 자축이기도 했다.

그런데 문제는 가장 중요한 셰익스피어의 얼굴이었다. 셰익스피어가 살아 있을 때 제작된 초상은 전해지지 않기 때문에, 그가 구체적으로 어떻게 생긴 인물이었는지는 여전히 미지의 영역에 머물러 있다. 국립 초상화 갤러리가 소장하고 있는 셰익스피어의 초상은 살아생전에 제작되었으리라고 추정되지만, 그마저도 정확히 검증된 사실은 아니다. 그의 무덤에 세워진 다소 조악한 흉상과 그가 죽은 지 7년 뒤에 출판된 희곡 전집에 실린 어설픈 판화로 말미암아 대략의 이미지만

추정해 낼 수 있을 뿐이다. 그러므로 「신격화된 셰익스피어」를 그리려면 셰익스피어의 얼굴을 구체적으로 어떻게 묘사할지부터 결정해야 했다.

고민의 시간은 길지 않았다. '만약 셰익스피어가 주인공으로 등장하는 영화를 제작한다면 누구를 셰익스피어 역에 캐스팅할까?'라고 생각을 해 보니, 답이 금방 나왔다. 바로 개리 올드만(Gary Oldman)이었다. 내가 워낙 좋아하는 배우일 뿐만 아니라, 두꺼운 광대뼈와 넓은 이마, 오므리고 있는 듯한 입술, 또 지적이고 신사다운 풍모가 내가 생각하는 셰익스피어의 이미지에 딱 맞아떨어졌다. 인터넷을 뒤져 보니 다행히 내가 원하는 각도와 표정의 사진을 여러 장 찾아낼 수 있었다. 고고하게 정면을 바라보는 개리 올드만의 얼굴에 셰익스피어의 트레이드 마크인 수염과 정수리까지 벗어진 이마, 양쪽으로 흘러내린 단발머리를 그려 넣으니 더할 나위 없이 만족스러운 이미지가 탄생했다. 의상은 '코브 초상화(Cobbe Portrait)' 속의 옷을 거의 그대로 차용했다. 해당 초상화를 소장하던 코브 가문의 이름을 딴 '코브 초상화'는 셰익스피어의 얼굴을 그렸다고 추정되는 또 다른 작품인데, 2009년 세상에 등장했다. 그림 속 인물은 금실과 은실로 수놓은 화려한 상의를 입고 있는데, 신적인 지위에 오른 위풍당당한 모습을 나타내기에 적

작자 미상, '코브' 초상화(1610)
윌리엄 셰익스피어로 추정된다.

합해 보였다. 마지막으로, 대영 박물관에서 보았던 셰익스피어의 테라코타 흉상을 떠올리며, 그가 어깨에 걸치고 있는 커다란 망토를 그렸다. 이 흉상은 프랑스 조각가 루이프랑수아후빌리악(Louis-François Roubiliac)이 18세기에 만든 것이다.

완성된 「신격화된 셰익스피어」는 예상외로 좋은 반응을 얻었다. 우연한 기회에 출품한 공모전에서 수상작으로 선정되어, 꽤 오랜 기간 외부에 전시되는 기회를 얻기도 했다. 그러다 보니 생각지도 못한 많은 사람들이 그림을 보고 갔다. 그중에 간혹 눈썰미가 좋은 이들은 그림을 뚫어져라 쳐다보고 나서 '왜 셰익스피어가 개리 올드만을 닮은 거 같죠?'라며 조심스럽게 질문을 해 왔다. 그러면 나는 마치 트릭을 들킨 마술사처럼, 사진 자료를 참고하다 보니 그렇게 되었다며 말을 얼버무렸다. 아니면 셰익스피어 초상화의 역사와 그의 얼굴을 나름대로 상상해 낼 수밖에 없는 필연성에 대하여 긴 강론을 늘어놔야 했다. 어느 순간, 앞서 이야기한 라파엘로의 「아테네학당」을 떠올렸다. 그다음부터 누가 같은 질문을 해 올 때면, 나는 마치 처음부터 계획이라도 한 듯 이렇게 대답했다.

라파엘로가 플라톤을 그릴 때 레오나르도 다빈치의 얼굴을 사용한 것처럼, 저는 개리 올드만의 얼굴로 셰익스피어를 그리고

정중원, 「신격화된 셰익스피어」

자 했습니다. 셰익스피어의 진정한 승계자는 배우라고 생각합니다. 개리 올드만은 제가 떠올린 셰익스피어의 이미지와 가장 유사할 뿐만 아니라, 배우의 훌륭한 모범이기도 합니다.

말은 이렇게 했지만, 막상 「아테네 학당」을 따라 한 지점은 다른 데에 있었다. 라파엘로는 그림을 가득 채운 고대 철학자들 사이에 스스로를 슬쩍 끼워 넣었다. 비단 「아테네 학당」뿐만 아니라 인물 군상을 그린 고전주의 회화 속에서 화가의 자화상은 카메오처럼 자주 등장한다. 그래서 나도 「신격화된 셰익스피어」의 왼쪽 모퉁이에 그림을 그리는 내 모습을 그려 넣었다. 내가 가장 좋아하는 셰익스피어 전문 배우이자 인권 운동가인 이안 맥켈런 바로 옆이었다. 그림 속에서 맥켈런은 내 어깨에 손을 얹은 채 내가 그림 그리는 모습을 지그시 바라보고 있다. 노먼 록웰이 자신의 이웃과 가족 들을 그림 속 이상 세계로 안내했다면, 나는 뻔뻔스럽게도 스스로를 위대한 인물들의 전당에 입장시켰다. 본래 염치와 부끄러움을 안다면 '덕질'을 제대로 할 수 없는 법이다.

호메로스

학창 시절부터 사람 얼굴 그리기늘 슬겼지만, 본격적으
로 작업 중심에 초상화를 내세운 시기는 「신격화된 셰익스피
어」를 그린 직후부터다. 유명인, 가족, 친구 등 다양한 사람들
의 얼굴을 그림 소재로 삼았다. 그러다가 존재하지 않는 대상
의 초상화를 그려 보면 어떨까, 하는 생각을 품게 되었다. 신
화 속 캐릭터라든가, 사진이 발명되기 이전에 살아서 조각상
이나 그림으로밖에 모습이 남아 있지 않은 사람들의 얼굴을
사실적으로 표현하는 것이다. 마치 내가 그들을 직접 만나서
사진을 찍기라도 한 듯 말이다.

첫 번째로 떠올린 인물은 고대 그리스의 시인 호메로스
였다. 이유는 간단했다. 미대 입시 학원을 다니던 시절에 숱하
게 그렸던 석고상들 중에서 나는 바로 호메로스 흉상을 가장
좋아했기 때문이다. 틈만 나면 호메로스만 그리려고 해서, 미
술 학원 선생님은 실기 시험을 한 달 앞두고 나에게 '호메로스
금지령'을 내리기까지 했다. 대학생이 되어 떠난 첫 유럽 여행
에서도 박물관에 전시된 호메로스의 조각상을 만날 때면 반
가운 마음에 그 앞에서 한참 동안 서 있고는 했다. 학창 시절
의 추억도 떠올릴 수 있고, 참고할 수 있는 자료도 분명한 호

메로스는 새로운 작업의 첫 번째 소재로 적격이었다.

우선 홍익대학교 근처에 있는 미술 학원에서 호메로스 석고상을 하나 빌려서 작업실로 가져왔다. 한껏 추켜세운 눈썹과 커다란 매부리코, 얇은 가죽끈을 두른 이마와 풍성한 수염 등, 호메로스의 생김새를 특정 짓는 요소들을 관찰하며 이런저런 구상 스케치를 해 보았다. 그런데 한 가지 해결해야 할 문제가 있었다. 평범한 상상화를 그린다면 석고상만으로 충분했겠지만, 사진처럼 사실적인 이미지를 구현하기 위해서는 좀 더 구체적인 참고 자료가 필요했다. 골격 형태에 따라 달라지는 명암과 그림자, 표정을 지을 때 생기는 잔주름의 방향, 살결의 모양, 머리카락과 수염의 흐름 등 미세한 디테일을 오직 상상만으로 그리기에는 한계가 있었다. 「신격화된 셰익스피어」를 그렸을 때처럼 비슷하게 생긴 배우의 얼굴을 인터넷에서 찾아 쓸 수도 없었다. 조명과 각도, 표정 등을 내가 원하는 대로 연출할 수 있어야 하고, 무엇보다 초고해상도의 이미지가 필요했기 때문이다. 현실의 재료, 즉 호메로스 석고상과 비슷하게 생긴 실제 모델을 주변에서 찾아야 했다.

그러나 한국에서 덥수룩한 수염을 기른 백인 노인을 찾기란 예상보다 훨씬 더 까다로운 일이었다. 우선은 무턱대고 이

태원이나 홍대 앞, 명동 거리로 나갔다. 그리고 마치 용의자를 찾는 형사처럼, 또는 잃어버린 부모를 찾는 아이처럼 지나다니는 외국인들의 얼굴을 계속 훑어보았다. 하지만 번번이 허탕이었다. 젊은 관광객들만이 눈에 띌 뿐이었다. 외국인 친구들에게 사정을 설명하고 도움을 청해 보기도 했다. 마침 캐나다 국제 학교에서 교사로 근무하던 친구가 자기 학교의 나이 지긋한 교장 선생님을 소개해 주겠다고 나섰다. 하지만 사진을 보니 내가 찾던 이미지와는 거리가 멀어도 한참이나 멀었다. 결국 고마운 마음만 표시하고 정중히 사양해야 했다. 이쯤 되니 계획을 바꾸는 편이 낫겠다는 생각이 들었다. 호메로스 초상은 그만 포기하고, 모델을 구하기가 좀 더 수월한 다른 인물을 떠올려 봐야 할 판이었다. 그러나 구원의 손길은 곧 예상치도 못한 상황에서 찾아왔다.

지금 와서 그날을 떠올려 보면 마치 첫사랑을 만났을 때를 술회하는 것 같아서 피식하고 웃음이 나기도 한다. 대학원 수업을 마치고, 극단 동료들과 저녁 식사 겸 회의가 있어서 약속 장소인 해방촌으로 향했다. 해방촌 오르막길을 빠른 걸음으로 올라가는데, 긴 회색 머리에 수염을 기른 노인의 얼굴이 눈에 들어왔다. 커다란 눈과 매부리코까지, 내가 그토록 찾아 헤매던 이미지 그대로였다. 그는 골목 모퉁이에 있는 조그만

바의 테라스에 앉아서 누군가와 열심히 대화를 나누고 있었다. 내가 동료들을 만나기로 한 카페는 바로 그 맞은편에 있었다. 이미 약속 시간에도 늦었고, 열띤 대화를 방해하기도 실례일 것 같아서 우선 동료들이 기다리고 있는 카페 안으로 들어갔다. 회의가 시작되고 이런저런 의제들이 오가기 시작했으나 내 신경은 온통 그 노인에게 쏠려 있었다. 동료들의 말을 대충 듣는 척하면서 두 눈은 계속 창문 밖을 응시했다. 그때 노인이 함께 있던 사람과 짧은 악수를 나누더니 자리에서 일어나는 모습이 보였다. '어어어!' 하는 소리가 나도 모르게 터져 나왔다. 깜짝 놀라서 무슨 일이냐고 묻는 동료들에게, '정말 미안한데, 나 잠깐만 나갔다 올게.' 하고 말한 뒤 후다닥 뛰쳐나갔다. 내리막길 저편으로, 어깨까지 기른 머리를 휘날리며 걸어가는 노인의 모습이 보였다. 서둘러 뛰어 내려가서 '실례합니다!'라고 외쳤다. 그가 눈을 동그랗게 뜨고 돌아섰다. 긴장한 표정으로 숨을 고르는 나에게 그는 차분한 목소리로 말했다.

네. 무슨 일이죠?

나는 손에 쥐고 있던 스마트폰을 켠 다음, 내 그림들을 촬영한 사진을 띄웠다. 그리고 그에게 화면을 보여 주며 말했다.

안녕하세요, 저는 그림 그리는 사람입니다. 이상한 사람 절대 아니고요…… 이게 제 그림들입니다. 오해하지 마시라고 보여 드려요.

그는 내 스마트폰을 한 손에 받아 들고, 다른 손으로는 재 킷 안주머니에서 안경을 꺼냈다. 네모난 모양의 뿔테 안경이 었는데 특이하게도 안경다리가 없었다. 독수리 부리처럼 생긴 코 위로 안경을 무심히 가져다 놓자 마치 자석이라도 달린 듯 착 하고 안착했다. 하얀 눈썹을 치켜세우고 스마트폰 화면을 유심히 바라보는 그에게 나의 사정을 이야기하기 시작했다. 행여 내 말을 다 들어 보지도 않고 거절 의사부터 표하면 어쩌 나 싶어서 말하는 속도가 나도 모르게 점점 빨라졌다. 결국 그 가 손을 들고 내 말을 멈추었다. 그리고 점잖게 이야기했다.

나도 취미로 그림을 좀 그립니다. 파스텔 쓰는 걸 좋아하거든 요. 그래서 지금 무슨 부탁을 하려는지 알 것 같습니다. 좀 더 차분하게 이야기를 들어 보고 싶은데, 여기 서서 이럴 게 아니 라 잠깐 안으로 들어갈까요?

그는 이 말과 함께 바로 옆에 있던 조그마한 파이 가게를 가리켰다. 나는 고개를 끄덕이고 나서 그의 안내를 받으며 가

게 안으로 들어갔다. 가게 주인과 정답게 인사를 나누는 모습으로 보아 단골인 듯싶었다. 커피를 한 잔씩 주문하고 자리에 앉자 그가 간략히 자기소개를 했다. 이름은 핀(Finn)이었다. 본명 마이클 피너란(Michael Finneran)을 줄인 애칭이다. 영국 버밍엄 출신이고 한국에서는 학생들을 가르치고 있으며 해방촌에 산 지도 꽤 오래되었다고 했다. 호메로스의 모델이 되어 줄 수 있겠느냐고 다시 한 번 조심스럽게 묻자 그는 이렇게 대답했다.

물론이죠. 아주 재미있는 작업이 될 것 같은데요? 그런데 일정을 빨리 잡아야 할 것 같습니다. 곧 머리를 자르기로 했거든요. 1년에 딱 두 번, 봄과 가을에 머리를 짧게 자르는데, 그게 바로 다음 주예요. 호메로스 역할을 하려면 머리가 길어야 하잖아요. 마침 목요일에 시간이 비는데, 어떠세요?

나는 넙죽 고개를 숙이며 감사한 마음을 여러 차례 표하고, 곧장 목요일로 약속을 잡았다. 안도의 표정을 감추지 못하는 나에게 그도 사람 좋은 웃음으로 답해 주었다.

목요일 촬영은 매우 순조롭게 진행되었다. 약속한 시간에 맞춰 작업실이 있는 홍대 앞으로 핀이 찾아와 주었다. 지금

은 스튜디오용 조명 장비를 구비한 개인 작업실을 쓰고 있지만, 이 당시만 해도 내 작업실은 다섯 명이서 함께 쓰는 공용 공간이었고 제대로 된 장비도 갖추지 못했다. 그래서 대학교 건물 안, 내가 유용하게 쓰던 '비밀 스튜디오'로 그를 안내했다. 학부생 시절, 사진을 전공한 선배가 나에게만 특별히 알려 준 곳이었다. 실기실이 있는 건물 꼭대기 층에 가면 옥상으로 연결되는 비상계단에 창고처럼 분리된 공간이 있었다. 누런 벽으로 사방이 막혀 있고 한쪽 벽에만 창문이 나 있었다. 그 창문 옆에 사람을 세워 두면 유리를 통과하여 분사되는 햇빛이 한 방향으로 얼굴을 비추며 아주 우아한 명암을 만들어 냈다. 전문 조명 장비가 부럽지 않았다. 삼각대에 카메라를 고정하고 모델이 설 자리를 잡아 준 다음, 최대한 다양한 각도에서 셔터를 눌렀다. 어색해하면 어쩌나 하고 내심 걱정했지만 핀은 오히려 이 상황을 즐기고 있는 것 같았다. 내가 특정한 표정을 부탁하면, 그는 마치 감정 연기를 하는 배우처럼 몇 초간 고민을 한 뒤 바로 얼굴 모양을 만들어 냈다. 내가 '좋아요!'라고 외치며 셔터를 누르고 나면 그는 다시 '이건 어때?' 하며 직전과는 약간 다른 표정을 지어 보였다. 합이 너무나 잘 맞은 덕에 촬영은 예상보다 빨리 끝났다. 짧은 시간 동안 필요한 자료를 넘치게 확보할 수 있었다.

2013년, 「호메로스」는 이렇게 탄생했다. 석고상에 나타나는 기본적인 형태에 핀의 얼굴로부터 수집한 인간적인 결함들, 즉 모공, 땀구멍, 흉터, 점, 검버섯 등이 이식되자 마치 사진처럼 사실적인 호메로스 초상화가 만들어졌다. 맹인이었던 호메로스의 눈을 표현하기 위해서 백내장 상태의 눈 이미지가 필요했는데, 이것만큼은 어쩔 수 없이 구글의 도움을 받았다. 그림을 완성하기까지는 석 달 남짓의 시간이 소요되었다. 공을 들인 만큼 결과물도 썩 만족스러웠다. 처음 시도해 본 작업이라 아쉬운 부분이 없지는 않았지만 말이다. 다행히 반응도 나쁘지 않았다. 그리스 고전 문학 전문가 바바라 그라치오시(Barbara Graziosi)는 자신이 쓴 호메로스 전기 『호메로스』에 이 그림을 실어 주었다. 저자는 「호메로스를 찾아서」라는 장에서 "사진처럼 사실적인 호메로스의 그림"이라고 내 작품을 소개하며, "호메로스의 실재성을 주장하는 일이 어떤 의미일 수 있는가에 관한 의문을 증폭시킨다."라고 설명했다.

「호메로스」 작업을 계기로 핀과 나는 막역한 사이가 되었다. 완성된 그림을 보고 그는 누구보다 기뻐했다. 노쇠한 모습을 강조하기 위해 주름을 실제보다 훨씬 과장했는데, 핀은 이 점을 오히려 더 재미있게 생각했다. 호메로스 역할을 맡은 배우가 된 기분이라고 했다. 자기 얼굴에 난 점과 검버섯을 그

호메로스 흉상

핀의 얼굴

림 속 얼굴에서 동일하게 발견할 때마다 그는 마치 숨은그림 찾기 놀이를 하는 사람처럼 킥킥대며 즐거워했다. 「호메로스」 이후에도 핀은 여러 작품에서 훌륭한 모델이 되어 주었다. 「미켈란젤로의 신」을 그릴 때도 핀의 얼굴을 참고했다. 이 그림은 미켈란젤로의 「아담의 창조」에 등장하는 기독교의 신 야훼를 사실적으로 재해석한 작품이다. 「호메로스」에 쓰일 사진을 촬영했을 때, 우리는 서로가 크리스토퍼 히친스(Christopher Hitchens)와 리처드 도킨스(Richard Dawkins)의 애독자며 전투적인 무신론자라는 사실을 알게 되었다. 이 점은 우리가 급속도로 친해진 또 다른 계기이기도 했다. 종교의 폐해에 관한 열띤 대화를 즐기는 그의 얼굴을 참고해서 야훼를 그리면 꽤 재미있는 역설이 될 것 같았다. 무엇보다 미켈란젤로가 그린 야훼 이미지와 핀의 얼굴이 무척이나 닮기도 했고 말이다.

핀 외에도 다양한 모델들이 그림 속에서 다른 인물로 분해 주었다. 「미켈란젤로의 신」과 한 쌍을 이루는 「미켈란젤로의 아담」에서는 친구 웨슬리 창(Wesley Chang)이 모델로 나서 주었다. 그는 중국인 아버지와 미국인 어머니 사이에서 태어나, 과테말라에서 성장하고 한국에서 대학을 나왔다. 이처럼 다양한 문화를 체화한 그의 얼굴이야말로 '아담'에 적격일 것 같았다. 물론 원작의 아담이 연상될 만큼 잘생기기도 했고

정중원, 「호메로스」(2013)

말이다. 새햐얀 피부와 오똑한 코를 가진 친구 로렌 애시모건 (Lauren Ash-Morgan)은 밀로의 비너스를 모티프로 한 「비너스」 에서 미의 여신이 되어 주었다. 쉼실색 수염과 날카로운 광대 뼈를 지닌 극단 동료 존 마이클스(John Michaels)는 빈센트 반 고흐의 자화상을 모티프로 한 「빈센트」에서 반 고흐가 되어 주었다.(이 책 16쪽에 실린 사진 속 인물이 바로 존이다.) 작고 흐릿한 흑백 사진을 참고해서 이상 시인의 초상화를 그렸을 때에는, 나의 절친한 친구이자 이상의 애독자인 뮤지션 이은채가 도움을 주었다. 얇고 날카로운 눈매와 갸름한 턱선 등 그의 얼굴은 시인의 얼굴을 고해상도로 재현하는 데 유용한 자료로 사용되었다.

내 컴퓨터 드라이브에는 '모델'이라는 이름의 폴더가 있다. 그 안에는 다양한 사람들의 얼굴을 찍은 수백 장의 사진이 저장되어 있다. 작품에 활용할 만한 얼굴을 마주할 때마다 허락을 구하고 촬영해 둔 것들로, 일종의 '캐스팅 데이터베이스'인 셈이다. 물론 그중 대부분은 내가 잘 아는 친구, 동료 들이다. 사진 파일은 모델들 각자의 실명으로 분류되어 있지만, 일단 캔버스로 옮겨지고 나면 자기 스스로가 아닌 다른 누군가의 얼굴을 나타내게 되리라. 이런 작업을 벌써 몇 년째 이어오다 보니 사람을 만날 때마다 얼굴을 보고 이런저런 공상에

잠기는 습관이 생겼다. 일종의 직업병이랄까. 저 얼굴 안에 어떤 캐릭터가 숨어 있을지, 저 형상으로 말미암아 어떤 초상이 만들어질 수 있을지 나도 모르게 고민한다. 이런 고민은 사실 정도의 차이만 있을 뿐 초상화를 그리는 모든 작업에 필연적으로 선행한다. 설사 그것이 돈을 받고 30분 만에 그리는 길거리 초상화라 할지라도 화면은 어디까지나 화가가 점유하는 독립적인 공간이기 때문이다. 완전히 다른 인물이 되건 자신의 또 다른 모습이 되건, 화가의 시선을 거친 인물은 그림 속에서 새로운 존재로 거듭난다. 배우가 무대에 서는 순간 극 중 캐릭터로 분하듯이 말이다. '초상화'를 의미하는 'portrait'과 '캐릭터를 연기하다'라는 의미의 'portray'가 같은 어근을 공유하는 까닭도 바로 이 때문일 것이다.

정중원, 「미켈란젤로의 아담」(2017)

정중원, 「미켈란젤로의 신」(2016)

정중원, 「비너스」(2017)

정중원, 「빈센트」(2017)

정중원, 「이상」 (2019)

페르소나의 초상

배우가 그리는 초상

2014년에 방영한 대하드라마 「정도전」에서 배우 박영규는 고려 말 권문세족의 수장 이인임 역을 맡아 열연했다. 그는 '미달이 아빠'로 각인된 기존의 코믹한 이미지를 벗고 카리스마 넘치는 악역으로 성공적인 변신을 이루어 시청자들로부터 큰 호응을 얻었다. 박영규는 당시 한 예능 프로그램에 출연해서 드라마와 관련한 다양한 이야기를 들려주었는데, 그중에 재미있는 일화가 있었다. 어느 날 자신을 알아본 한 학생이 헐레벌떡 뛰어오더니 이렇게 말했다고 한다.

저기요…… 이인임이랑 진짜 똑같아요!

박영규가 '이인임을 본 적이 있느냐?'라고 되묻자, 학생은 이렇게 대답했다고 한다.

아니요, 본 적은 없는데요…… 그냥 똑같아요!

박영규는 이 말을 듣고 날아갈 듯이 기분이 좋았다고 한다. '이인임과 똑같다.'라는 학생의 말을 보다 정확하고 지루한 문장으로 바꾸어 보자면, '비록 실제 이인임을 본 적은 없지만, 당신이 표현해 낸 이인임의 모습 말고는 다른 걸 상상할 수 없다.' 정도가 되겠다. 박영규의 훌륭한 연기 덕에 600년 전에 살았던 인물이 매우 신빙성 있게 재현되었다는 뜻이니, 인물을 만들어 내는 일을 업으로 삼는 이에게 그보다 큰 찬사는 없을 터다.

배우도 초상을 만드는 직업이다. 초상화가가 캔버스에서 누군가의 얼굴을 표현한다면 배우는 스크린과 무대에서 캐릭터를 창조한다. 그들은 특정 인물에 관해 고민하고 연구하며, 그 결과를 나름의 방식으로 개성 있게 나타낸다. 그래서 같은 인물이라도 배우 각자의 해석에 따라 판이하게 다른 모습으로 재현된다. 왕립 셰익스피어 극단의 공동 설립자 존 바튼(John Barton)이 1978년에 연출한 「베니스의 상인」이 3년 뒤

인 1981년에 재연된 적이 있다. 작가, 극단, 연출자가 모두 같았지만, 중심 캐릭터인 유대인 고리대금업자 '샤일록'만은 두 공연에서 완전 다른 모습을 하고 있었다. 그를 연기한 배우가 달랐기 때문이다. 1978년 공연에서는 패트릭 스튜어트(Patrick Stewart)가 '샤일록'을 연기했고, 1981년에는 데이비드 수셰(David Suchet)가 같은 역을 연기했다.

샤일록은 기독교인들이 지배하는 베네치아에서 유대인으로 살아가며 끝없는 멸시와 경멸을 견뎌 내는 인물이다. 패트릭 스튜어트는 항상 외부인일 수밖에 없는 샤일록의 정체성에 주목했다. 그가 해석한 샤일록은 유대인 신분을 가능한 한 드러내지 않으며, 재산 축적을 무엇보다 중요시했다. 부를 획득하는 일만큼 스스로의 존엄을 확실하게 보장받는 방법은 없기 때문이다. 그래서 스튜어트의 샤일록에게서는 유대인을 상징하는 예복이나 머리 모양을 찾아볼 수 없었다. 의상으로는 구두쇠다운 남루하고 값싼 코트가 전부였다. 또한 그는 과도할 정도로 정제된 억양을 일부러 구사했다. 주류에 동화하려면 자기 출신을 드러내는 말투는 최대한 숨겨야 하는 법이니 말이다.

데이비드 수셰도 마찬가지로 외부인으로서의 샤일록에

주목했다. 그러나 그의 샤일록은 자신이 유대인이라는 사실을 감추지 않고 오히려 적극적으로 드러냈다. 비록 차별과 폭력의 꼬투리로 작용하기도 하지만, 소수자로서의 정체성은 개인을 지탱하는 강한 자존감의 뿌리이기도 하다는 사실에 주목한 것이다. 이는 데이비드 수셰 스스로가 유대인 혈통이라는 점과 무관하지 않으리라. 그래서 수셰의 샤일록은 말끔하고 좋은 옷을 차려입었다. 말을 할 때는 억센 억양이 묻어 나왔다. 스튜어트의 샤일록이 조심스럽고 섬세하다면 수셰의 샤일록은 거침없고 괴팍해 보이기까지 했다.

이처럼 한 캐릭터에 대한 다양한 해석과 표현이 존재할 때 관객에게 돌아오는 즐거움도 늘어난다. 셰익스피어의 연극까지 가지 않더라도, 우리는 이미 수많은 영화와 드라마를 보며 어떤 배우가 특정 캐릭터를 가장 잘 표현해 냈는지 비교해 보는 유희를 즐겨 왔다. 피터 파커(「스파이더 맨」)를 떠올릴 때 누군가는 토비 맥과이어(Tobey Maguire)의 얼굴을 대입하고, 누군가는 앤드루 가필드(Andrew Garfield)의 얼굴을 대입하며, 나를 포함한 누군가는 톰 홀랜드(Tom Holland)의 얼굴을 대입할 터다. 마찬가지로 김무생과 유동근의 이성계, 김상경과 한석규의 세종, 김명민과 최민식의 이순신, 이순재와 송강호의 영조를 비교하며 누가 더 신빙성 있는 초상을 만들어 냈는지 따

정중원, 「피터 파커」(2020)

져 보는 것도 큰 재미다.

'호기심을 자극하는' 초상화

함께 자주 어울리는 또래의 화가 친구들 셋이 있다. 화가
들이 모인다고 하면 끊임없이 뿜어 대는 담배 연기와 궤짝으
로 오가는 술병들이 으레 연상될 만도 하지만, 우리들은 술이
세지도 않고 자극적인 유흥을 즐길 줄도 모르는 샌님들이라
아주 '건전한' 활동을 하며 시간을 보낸다. 주로 함께 전시를
보거나 맛있는 음식을 먹으러 가거나 커피를 마시며 긴 수다
를 떤다.

하루는 친구가 새로 이사한 작업실에서 다 함께 모였다.
친구는 작업실 곳곳을 구경시켜 주며 지금 진행하는 그림에
관해서도 찬찬히 설명해 주었다. 그러던 중 드로잉북 한 권을
우연히 꺼내 보았는데, 그 안에는 간략한 선들로 이루어진 얼
굴들이 장마다 그려져 있었다. 지금은 추상화를 그리지만 예
전에는 주변 사람들의 얼굴을 즐겨 스케치했다고 친구는 고
백했다. 나는 무심코 '그럼 내 얼굴도 하나 그려 줘!'라고 말했
다. 철저히 농담이었는데(나는 초상화가로서 '내 얼굴이나 한 장 그려

달라.'라는 말이 얼마나 무례한지 잘 안다.), 친구는 '그래!' 하고 흔쾌히 대답했다. 그러자 다른 친구가, '그럼 우리 다 같이 서로 얼굴을 그려 주면 어때?'라고 제안했고 우리는 모두 좋다며 고개를 끄덕였다.

그렇게 밤새 이어진 흥미로운 놀이가 시작되었다. 한 명씩 돌아가면서 앞에 나와 모델이 되면, 나머지 세 명은 각자의 방식대로 초상화를 그렸다. 어떻게 표현하든 상관없었지만 재료는 A4 크기의 도화지와 오일 파스텔로 통일했다. 네 사람 모두에게 모델 순서가 돌아가야 했으므로 시간을 무한정 허용할 수는 없었다. 안료에 기름과 밀랍을 섞어 막대기 형태로 만든 오일 파스텔은 물감처럼 일일이 조색을 할 필요도 없고 색연필보다 선이 굵어서 면을 빠르게 구현하기 용이하다. 한정된 시간 동안 대상을 빠르고 느낌 있게 그려야 하는 작업에 그만한 재료도 없었다. 또한 일반 파스텔과 달리 가루가 날리지 않아서 뒷정리의 부담도 훨씬 덜했고 말이다.

완성된 그림들은 마지막에, 한꺼번에 공개했다. 친구들이 그린 내 얼굴을 보자마자 폭소가 터져 나왔다. 각오했던 것보다 친구들은 더 무자비했다. 그들의 그림은 조금의 아첨도 할 줄 몰랐다. 한 친구는 광대뼈와 콧잔등을 제외한 내 얼굴의 대

부분을 낮은 채도의 녹색과 갈색으로 칠했다. 눈빛은 게슴츠레하고(그는 '그윽한 것이다.'라고 변명했다.) 눈 아래 다크서클은 진하게 강조되어 있었다. 반면 입술은 관능적이라 할 만큼 새빨갰다. 친구는 그날 따라 내가 유독 피곤해 보였으며, 요새 고민이 많다는 사실도 알기에 피로감이 두드러진 초상화를 그렸노라고 설명했다.(빨간 입술에 관해서는 '강한 색을 쓰고 싶었다.'라는 소리 말고는 다른 설명을 듣지 못했다.) 그 친구가 그린 다른 얼굴들도 마찬가지였다. 둥근 광대뼈를 유독 강조해서 두상을 자두 모양으로 만들기도 했고, 회색과 보라색으로 얼굴 전체를 칠하기도 했다. 자신이 모델에게서 느낀 특정한 요소에 집중하여 그 점을 과장하고 강조하는 것이 실제와 닮게 그리는 것보다 훨씬 더 중요한 듯했다. 다른 친구가 그린 그림들 속에서는 우리들 모두 10킬로그램 이상 살이 찐 것 같았다. 그 친구에게는 눈, 코, 입을 제외한 얼굴 면적을 널찍하게 늘려서 그리는 특이한 버릇이 있었기 때문이다. 내가 그린 그림들에서는 친구들이 실제보다 더 잘생기고 아름다웠다. 무리 중에 있던 유일한 초상화가로서, 고객 만족을 실천해야 한다는 의무감이 자동적으로 발현한 탓이다. 나는 친구들이 그려 준 세 장의 초상화를 얻었지만, 똑같은 사람을 그렸다고는 믿기 힘들 만큼 각각의 그림은 너무나도 달랐다. 이날 탄생한 초상화 12장을 한눈에 볼 수 있도록 벽에 붙여 보았다. 마치 12명의 모델이 있

친구들 서로가 그린 초상화

었던 듯 그림 속 얼굴들은 제각기 다 달라 보였다.

영국에는 「올해의 초상화가(Portrait Artist of the Year)」라는 독특한 서바이벌 프로그램이 있다. 프로, 아마추어를 가리지 않고 전국에서 지원한 화가들이 한자리에 모여서 초상화 대결을 펼치는 것이다. 수차례의 예선전을 거쳐 최종 우승을 거머쥐는 화가에게는 1만 파운드의 상금과 국립 미술관에 작품이 소장되는 기회가 주어진다. 경합은 화가들이 동일한 모델을 그려 내는 방식으로 진행된다. 배우, 연예인, 학자, 운동선수 등 유명 인사들이 매주 모델로 섭외된다. 4시간 안에 완성해야 하며, 작품 크기와 재료의 제한은 없다. 한 사람의 얼굴이 개성 강한 화가들에 의해 다양한 방식으로 표현되는 모습을 실시간으로 지켜볼 수 있다는 점이 「올해의 초상화가」가 지닌 가장 큰 매력이다. 아무리 한날한시에 같은 장소에서 똑같은 사람을 그리더라도 화가마다 그려 내는 얼굴이 다 다를 수밖에 없다는 사실을, 이 프로그램은 여실히 보여 준다. 내가 친구의 작업실에서 경험하고 확인했던 것처럼 말이다. 이는 비단 재료나 표현 기법의 차이에서만 기인하지 않으리라. 그보다 더 근본적인 원인은, 인물이 가지는 다양한 측면 중 어떤 점에 주목할지를 결정하고, 그것을 어떻게 연출할지 고민하는 고유의 관점, 즉 모델을 바라보는 '시각'의 차이일 터다.

「올해의 초상화가」에서 치러지는 모든 경합에서 합격자를 결정하는 이들은 유명 화가, 평론가, 큐레이터로 구성된 심사 위원단이다. 그런데 심사 위원들이 평가를 시작하기에 앞서, 섭외된 모델이 완성된 초상화들 가운데 가장 마음에 드는 작품 하나를 고르는 시간을 갖는다. 이렇게 선정된 작품은 합격, 불합격 여부와 상관없이 모델의 소장품이 된다. 지루한 4시간을 견뎌 내고 마침내 자리에서 일어나, 자신의 수많은 복제상들을 마주하는 모델의 반응을 보는 것은 이 프로그램이 제공하는 또 다른 재미다. 2018년에 모델로 섭외된 배우 데릭 자코비(Derek Jacobi)는 마음에 드는 작품 3개를 우선 추려 낸 다음, 그중 하나를 최종 선택하고자 고민했다. 그는 세 작품을 비교하며 이렇게 말했다.

　　첫 번째 작품이 제 모습을 있는 그대로 그린 것 같다면 두 번째 작품은 제가 희망하는 제 모습을 그린 것 같습니다. 그리고 세 번째 작품은 제 호기심을 자극합니다.

　　그가 최종 선택한 작품은 세 번째로 언급한 '호기심을 자극하는' 그림이었다. 내가 보기에는 의외의 결정이었다. 엄밀히 말해서, 세 번째 그림은 첫 번째와 두 번째 그림에 비해 기술적 완성도가 많이 부족했기 때문이다. 누가 말해 주지 않는

다면 그림 속 인물이 데릭 자코비라는 사실을 알아보기 힘들
정도였다. 그래서 나는 자코비의 말을 곰곰이 되새겨 보았다.
'호기심을 자극한다.'라는 말은 무슨 뜻이었을까. 아마도 세
번째 그림에서 화가의 고유한 시선이 가장 강하게 느껴진다
는 의미가 아니었을까. 있는 그대로의 모습이건 자기가 희망
하는 모습이건 그것은 어디까지나 모델 스스로에게는 익숙한
형상이다. 그러나 세 번째 그림이 보여 준 독특한 형상은 스스
로에 대한 낯선 시선을 제공해 주었을 것이고, 거기서 얻은 신
선한 충격이 최종 낙점의 근거가 되지 않았을까. 물론 그 초상
화가 모델에게 선물로 주어지는 일종의 기념품이었다는 점도
무시할 수 없다. 주문 초상화를 숱하게 그려 본 화가로서 감히
장담하건대, 만약 비싼 돈을 들여 제작하는 그림이었다면 그
는 두 번째 초상화를 선택했을 것이다.

페르소나

　같은 사람의 얼굴이 화가가 누구냐에 따라 다르게 그려
진다는 사실은 초상화에 대한 아주 통념적인 직관을 정면으
로 위배하는 듯 보인다. 자고로 초상화란 단순히 인물의 외면
을 그리는 것을 넘어, 그의 내면과 정신을 담아내는 예술이 아

니던가. 그래서 우리 조상들은 터럭 한 오라기도 달리 그리면 아니 된다고 신신당부를 하지 않았던가. '닮음이 영혼을 보존한다.'라는 고대 로마인들의 격언에서 '영혼'이란 곧 불변하는 '본질'을 의미했다. 그렇다면 초상화는 인물의 본질을 어떻게 보여 줄 수 있는가. 한 사람을 10명의 화가가 그렸을 때 10개의 상이한 형상이 나타난다면, 초상화란 애초에 대상의 본질과 전혀 무관한 것이 아니었을까.

초상화의 기능에 불신임을 표하기 전에, 나는 인물의 '본질'이라는 관습적인 개념부터 회의하고 싶다. 외면과 내면을 구분하여 별개의 둘로 취급하는 발상은 워낙 유서 깊은 사고방식인 데다 거의 절대적인 진리로 받아들여지기에 우리는 큰 의구심을 가지지 않는다. 사람의 외면이 현상적이고 가변적이며 불완전한 반면, 내면의 자아는 본질적이고 항구적이며 완전하기에, 성숙한 개인이라면 단연 후자에 더 가치를 두어야 한다고 우리는 믿는다. 동시에 그것이 결코 쉬운 일이 아니라는 점도 인정한다. 사회에서 살아가야 하는 인간은 자신의 내면을 감추고, 주변과 원만한 관계를 맺으려면 어쩔 수 없이 다양한 얼굴들을 만들어 내야 하기 때문이다.

정신 의학자 칼 구스타브 융(Carl Gustav Jung)은 그러한 얼

굴들을 '페르소나(Persona)'라고 불렀다. 페르소나는 고대 그리스 연극에서 배우들이 쓰던 가면을 지칭한다. 개인이 사회의 요구에 맞추어 스스로를 연출하는 행위를, 배우가 배역에 맞게 가면을 쓰는 행동에 빗댄 것이다. 융에 의하면, 페르소나의 착용은 개인이 사회와 관계를 맺는 데에 필수 불가결한 행위다. 배우가 극의 내용에 따라 역할을 연기하듯이, '나'라는 개인도 '화가'의 페르소나, '친구'의 페르소나, '아들'의 페르소나, '연인'의 페르소나 따위를 번갈아 착용해 가며 다양한 사회적 역할을 수행한다. 셰익스피어가 "세상이 곧 무대며, 모든 남자와 여자는 한낱 배우일 뿐"이라는 유명한 문장을 쓴 이유도 같은 맥락에서였다.

융은 페르소나의 필요성에 대해 인정하면서도, 개인이 스스로를 페르소나와 너무 동일시해서는 안 된다고 주의를 준다. 그는 「원형과 집단적 무의식에 대한 개념」에서 다음과 같이 말한다.

세상은 직업에 따른 특정한 행위를 하도록 강요하고, 사람들은 그러한 기대에 부응하려고 부단히 노력한다. 하지만 여기에는 자칫 개인이 스스로를 페르소나와 동일시해 버릴 수 있다는 위험이 도사리고 있다. 교수는 전공 서적과, 성악가는 자신의 목

소리와 스스로를 동일시하는 것이다. 그러면 피해는 이미 발생한 셈이다…… 과장을 조금 보태자면, 페르소나란 결국 자신의 실제 모습이 아닌, 남들이 생각하는 자기 자신의 모습이다. 어느 경우에나 타인이 봐 주었으면 하는 모습으로 스스로를 연출하라는 유혹은 클 수밖에 없는데, 그러한 페르소나에는 대개 돈벌이가 뒤따르기 때문이다.

배우의 연기는 언제나 허구성을 전제한다. 그러므로 페르소나는 자아를 감추는 허깨비라는 부정적인 이미지에서 자유롭지 못하다. 페르소나의 갑옷 없이 자아의 연약한 속살만으로는 세상과 감히 맞설 수 없는 개인의 운명은, 페르소나가 처음 쓰인 고대 그리스 연극의 줄거리만큼이나 비극적으로 보인다. 페르소나는 진정 거짓이요, 본질을 속이는 도구에 불과한 것일까. 그렇다면 인물을 그리는 초상화가는 어디까지 꿰뚫어 보아야 할까.

잠시 연극 이야기를 좀 해야겠다. 2013년, 연극 「햄릿」에서 1인 2역을 맡아 로젠크란츠와 무덤지기를 연기한 적이 있다. 2011년부터 동료들과 함께 꾸리고 있는 '서울 셰익스피어 컴퍼니'의 세 번째 야심작이었다. 로젠크란츠와 무덤지기는 역할의 이름만큼이나 정반대의 특징을 지닌 인물들이다. 로

젠크란츠는 덴마크의 왕자 햄릿과 어린 시절부터 동문수학한 귀족 자제다. 하지만 눈치 없고 어눌하며 아첨을 하는 성격이라 햄릿에게 미움받는다. 높은 신분을 상소하고자 대사는 모두 유려한 운문으로 되어 있다. 고급스러운 정장과 구두, 실크로 된 손수건을 의상으로 착용했다. 반면 무덤지기는 극 전체에서 신분이 가장 낮은 인물이다. 무덤 파는 일을 하는 천한 일꾼이지만, 등장인물 중 유일하게 입담으로 햄릿을 굴복시킬 만큼 재치 있고 현명하다. 신분에 걸맞게 대사는 모두 산문 투였고, 의상과 소품으로는 누더기 옷과 더러운 장갑, 헤진 군화와 녹슨 삽이 쓰였다.

로젠크란츠 역할을 마치고 무덤지기 역할을 시작할 때면, 나는 분장실에서 누더기 옷으로 갈아입고 얼굴과 몸에는 잔뜩 흙을 묻혔다. 다시 무대에 올라서 관객 앞에 섰을 때에는 로젠크란츠와 전혀 다른 말투와 표정, 몸짓으로 연기했다. 어떻게 해서든 관객들에게 두 인물을 연기하는 배우가 같은 사람이라는 인상을 주어서는 안 되었다. 이 두 역할을 연기하면서 불과 3시간 남짓한 사이에 전혀 다른 두 인생을 살아 본 셈이었다. 관객들의 박수 여부는 두 페르소나의 생김새가 얼마나 다르고, 각각의 페르소나에 얼마나 신빙성이 있느냐에 따라 정해졌다.

무대에서의 경험은, 나로 하여금 페르소나에 관한 새로운 견해를 가지게 하였다. 개인이 페르소나를 쓰고 세상에 나와서 사회와 관계를 맺듯이, 나도 관객들과 관계를 맺기 위해서는 반드시 로젠크란츠나 무덤지기의 모습으로 무대에 올라야 했다. 무대에 선 배우는 귀족 자제여도, 천한 일꾼이어도 되지만 오직 자기 본인이어서는 안 된다. 무대에서는 로젠크란츠와 무덤지기라는 역할만이 가치 있을 뿐, 그들을 연기하는 배우의 본명은 분장실에서나 유의미하기 때문이다. 셰익스피어의 말대로 '세상이 곧 무대'고, 배우가 연기하는 캐릭터는 페르소나, 즉 사회적 인격이다. 따라서 무대 뒤 분장실과 그곳에서 옷을 갈아입는 배우는 각각 개인의 내면과 자아에 비유되리라.

페르소나가 부정적으로 여겨지는 까닭은, 무대라는 거짓의 공간이 지극히 화려한 데 비해 분장실(내면)에서 옷을 갈아입는 배우(자아)의 모습은 너무나 초라하고 비참해 보이기 때문이다. 그러나 분장실은 결국 연극을 위해 존재하며, 배우가 그곳에서 옷을 갈아입는 것 또한 다시 무대 위에 오르기 위함이다. 배우가 연기하는 행위를 부끄러워하지 않듯이, 개인도 페르소나를 쓰는 행위 자체를 부정적으로 여길 필요는 없다. 분장실 출구는 항상 무대 입구와 연결되어 있다. 배우에게 분

장실은 앞으로 이어질 장면에서 더 좋은 연기를 보여 주기 위한 준비 장소다. 마찬가지로 개인의 내면도 외부 사회와 완전히 단절된 공간이 아니다. 그것은 인석의 쉼터인 동시에 자아가 상황에 걸맞은 페르소나를 선택하고, 그것을 효율적으로 사용하는 방법을 익히는 장소다. 그러므로 자아와 페르소나를 이분법적으로 구분하여 가치의 우열을 정하는 일은 무의미하다. 무대와 분장실이 극장이라는 하나의 공간으로 수렴하듯, 자아와 그것을 둘러싼 수많은 페르소나들도 한 인간의 내면에서 유기적으로 결합한다.

자유 의지

조금만 더 깊숙이 들어가 보자. 현상과 본질, 페르소나와 자아를 대립시키는 논지의 이면에는 자유 의지에 대한 확신이 깔려 있다. 자유 의지란, 개인이 외부의 간섭을 받지 않고 다양한 선택지 가운데서 자발적인 결정을 내릴 수 있는 능력을 의미한다. 사회적 인격과 구분되는, 독립적이고 순수한 내면의 자아가 존재하려면 자유 의지가 필수적으로 담보되어야 한다. 그러나 스피노자(Baruch Spinoza)가 지적하였듯이 개인이 취하는 모든 행위와 사고는, 그가 깨닫지도 못한 사이 선행된

요인들에 의해 미리 결정된다. 그러나 개인은 결과로서 발생하는 행위와 사고에만 주목할 뿐, 무의식과 유전자에 숨어서 모든 결정을 관장하는 다양하고 복합적인 요소들에 대해서는 의식하지 못한다. 자유 의지가 존재한다는 환상은 그래서 발생한다.

신경 과학자 샘 해리스(Sam Harris)의 강연을 흥미롭게 들었던 적이 있다. 그는 신경 과학의 영역에서 자유 의지의 허구성을 명쾌하게 증명한다. 자신의 행동에 변화를 일으키는 신경 생리학적 사건들을 개인은 전혀 인식하지 못한다는 사실을 해리스는 강조한다. 예컨대 아침에 홍차 대신 커피를 마시기로 한, 외부적 압력으로부터 가장 자유로워 보이는 이 사적인 결정에 관해서도 개인은 그것을 야기한 뇌의 작용 과정을 인지하지 못하며, 그것에 영향을 미칠 수도 없다는 것이다. 실제로 두뇌를 스캔해 보면, 개인 스스로가 어떤 결정을 내렸다고 인지하는 순간보다 두뇌의 특정 부위에 자극이 발생하는 순간이 간발의 차이로 더 빨랐다. 뇌가 이미 내린 결정을 단순히 의식하는 과정을 우리는 자유 의지라고 착각하는 것이다.

해리스는 한 가지 간단한 실험을 제안하기도 한다. 지금 이 순간 도시 이름 하나를 '자유롭게' 떠올려 보자. 누군가는

'파리'를 떠올리거나, 누군가는 '런던'을, 누군가는 '서울'을, 누군가는 '도쿄'를 떠올렸을 것이다. 이 과정에는 강제적으로 따라야 할 그 어떤 지침이나 규치도 없었다. 자유 의시가 존재한다면 이것이야말로 그것의 가장 순수한 발현이리라. 그런데여기서 짚어야 할 점이 있다. 머릿속에 후보로조차 떠오르지않았던 도시들이다. 왜 나는 '카이로'를 떠올리지 못했을까?왜 '리우데자네이루'는, 왜 '하노이'는, 왜 '아바나'는 떠올리지못했을까. 애초에 몰랐다면 어쩔 수 없지만, 이 도시들의 존재를 분명히 알면서도 왜 나의 두뇌는 이들을 떠올려 주지 않았을까. 나의 선택은 왜 파리, 런던, 서울, 도쿄 등에서 머무를 수밖에 없었을까. 또한, 내가 만약 '런던'을 꼽았다면, 왜 하필 런던이었을까. 작년 겨울에 런던에 다녀왔던 추억이 떠올라서?그렇다면 하고 많은 기억 중 내 두뇌는 왜 하필 런던에 다녀온 경험을 떠올렸을까. 또한 같은 이유에서 내가 가 보지 않은다른 도시를 꼽을 수도 있었을 텐데, 왜 나의 의지는 런던을최종적으로 결정했을까? 이 일련의 과정에서 내가 완전히 통제 가능한 '자유 의지'란 과연 어디에 있는가.

그러므로 해리스는 '나'라는 존재란 '자기 경험의 의식적목격자'일 뿐이라고 정의한다. 내 심장 박동을 통제할 수 없듯, 전전두피질에서 발생하는 사건들에도 일체 관여할 수 없

기 때문이다. 개인의 생각과 행동은 '무의식적인 신경 중추의 사건들'에 의해 결정되는데, 그 사건들 자체도 개인이 의식하지 못하는 선행 원인들 때문에 발생한다는 것이다. 나는 나의 부모를 선택할 수 없었고, 내가 살아가는 시대와 지역을 선택할 수 없었고, 나의 인종과 젠더를 선택할 수 없었고, 유년기의 경험도 선택할 수 없었다.

그렇다면 개인의 사고 및 행위가 발현하는 과정은 무대 위의 배우가 겪는 일련의 과정과 일치하는 셈이다. 대본에 적힌 대로 대사를 읊고 연출의 결과대로 동선을 맞추듯이, '유전자가 전사되고 신경 전달 물질이 수용체에 결합되어 근섬유들이 연락하면, 개인은 그에 따라 사고하고 행동하게 되는 것'이다.

쇼펜하우어(Arthur Schopenhauer)는 "당신은 무슨 행위를 할지 의지(意志)할 수 있지만, 무슨 의지를 가질지는 의지할 수 없다."라는 유명한 말을 남겼다. 개인이 스스로의 행위와 그것을 결정하는 요인들을 감시하고 통제할 수 없다는 사실을 인정할 때, 의식적 주체를 상정하는 자유 의지의 논리적 틀은 붕괴한다. 마찬가지로 외면의 가면(페르소나)과 내면의 독립된 존재(자아)를 구분 짓던 경계도 사라진다. 개인이라는 존재는 끝

없이 유동하는 움직임 그 자체며, 사회적 영역과 내면적 영역을 나누는 전통적 이분법으로 편리하게 수렴하지 않는다. 현상과 본질은 따로 있는 게 아니라, 현상이 곧 본질이다.

페르소나의 초상화

다시 초상화 이야기로 돌아오자. 이 책의 첫 장에서 언급했듯이, 나는 내 모습을 직접 바라보지 못한다. 그래서 자연스레 '나'라는 '본질'을 임의로 상정한다. '나는 무엇이다', '내 모습은 이렇다', '나는 어떠한 사람이다'와 같은 절대적이고 항구적이며 신성한, 그래서 함부로 바꿀 수 없고 바꾸어서도 안 되는 자아의 특정한 형상을 만든다. 그 형상의 근거는 스스로의 상상과 바람일 수도 있고, 외부로부터 주어지거나 강요된 가치일 수도 있다. 근거가 무엇이든, 한번 구축된 '나'의 형상은 꽤 강력하게 의식을 지배한다. 그리고 남에게 보이는 내 모습도 그와 일치하리라고 막연히 희망한다. '본질적인 형상을 그려야 한다.'라는 골치 아픈 의무가 초상화에 강요되는 까닭도 필시 그 때문일 터다.

하지만 타인의 눈에 나는 내 생각, 내 의지와는 판이하게

다른 모습으로 보이는 경우가 허다하다. 그뿐만 아니라 사람마다 나를 바라보는 바도 다 다르다. 당연한 일이다. 나는 다양한 페르소나의 집합일 뿐이며, 그중 어떤 페르소나에 주목하느냐 하는 문제는 타인의 시선이 결정하기 때문이다. 같은 사람에게서 누군가는 강인함과 듬직함을 보고, 다른 누군가는 폭력성과 무모함을 본다. 누군가에게는 부드럽고 지적인 사람이 다른 누군가에게는 유약하고 우유부단한 사람일 수 있다. 나는 호랑이 가면인 줄 알고 썼는데 사람마다 그것을 고양이로, 사자로, 곰으로, 토끼로 바라본다. 정작 나는 내가 쓴 가면의 외면을 바라볼 수 없는 형편이니 참으로 답답한 노릇이다.

그러므로 같은 인물이 작품에서마다 다르게 묘사된다는 점은 전혀 놀라운 일이 아니다. 그것은 초상 예술의 한계가 아니라, 개인을 하나의 결정적 이미지로 담아내라는 요구가 얼마나 허황됐는지를 증명할 뿐이다. 하지만 내가 구축한 '나'의 모습과 다른 '나'의 형상들을 마주했을 때 어쩔 수 없이 느껴지는 불쾌감 또한 이해할 수 있다. 당사자가 바라는 모습과 다른 초상 이미지 탓에 발생한 난처한 상황들은, 이미 앞에서 다양한 일화들을 통해 소개한 바 있다. 유일한 정답으로서의 '본질'을 고수하겠다면 거기서 어긋나는 형상들은 오답으로 치부해 버리면 그만이다. 그러나 '본질'이 허상임을 인정하는 순간

혼란이 찾아온다. '나'를 소재로 한 수많은 그림과 사진, 영상들이 제각각 다른 형상으로 나를 괴롭히는 것이다. 하지만 생각을 조금만 달리해서 그 혼란을 긍정적으로 바라볼 수는 없을까.

배우의 가치는 그가 가진 페르소나가 얼마나 다양한가에 따라 결정된다. 만약 배우가 스스로 한 종류의 역할만 고집하거나 연출자에 의해 한 종류의 역할만 강요받는다면, 그는 하나의 단조로운 스펙트럼에 갇힌 진부하고 초라한 모습에서 벗어나지 못할 것이다. 때로는 매력적인 연인을, 때로는 무시무시한 살인마를, 때로는 남루한 걸인을, 때로는 위풍당당한 왕을 연기할 때, 그 역동적이고 다양한 모습들이 모여서 배우의 품격 있는 정체성을 만든다.

개인의 정체성도 결국에는 그런 것이 아닐까. 하나의 확고한 상을 만들어 거기에 스스로를 결박하는 순간 '나'라는 존재의 색채는 퇴색해 버린다. 변화와 진보의 가능성은 줄어들고, 나와 나를 둘러싼 세계 사이의 불필요한 충돌만 늘어난다. 얇고 정체되어 있으며 쉽게 상처받는 인간이 되고 만다. 연극 속 배우가 다양한 역할을 기꺼이 받아들이듯, 삶이라는 연극에 출연하는 개인 또한 자신을 나타내는 다양한 모습들을 긍

정중원, 「페르소나」(2012)

정할 수 있다면 어떨까. 지적이고, 멍청하고, 아름답고, 추하고, 강하고, 유약하고, 성급하고, 여유롭고, 대담하고, 소심한 수없이 다양한 '추상'든. 이 모든 모습들이 그냥 '나'라는 개념으로 덤덤히 수렴할 때, 개인의 존재는 훨씬 더 두텁고 풍성하며 성숙해지지 않을까.

최첨단 초상화, CGI

CGI

21세기가 시작되고도 20년에 이르는 시간이 흐른 현재, 초상 예술 작업이 가장 활발하게 진행되는 영역은 캔버스 화면이 아닌 영화 스크린, 더 구체적으로는 특수 효과 분야가 아닐까. 19세기까지 회화가 누렸던 주류 이미지로서의 지위는 20세기 사진과 영상으로 넘어왔다가, 현시대에는 컴퓨터로 생성해 낸 화상, 즉 CGI(Computer Generated Imagery)로 완전히 이양되었다. 고대 도시의 풍경, 신들의 전쟁, 용과 맞서 싸우는 영웅, 반인반수의 괴물이 과거에는 카라바조(Caravaggio)나 루벤스(Peter Paul Rubens) 같은 화가들의 붓끝에서 만들어졌다면, 지금은 CGI 아티스트들의 컴퓨터 속에서 제작된다. 모더니

즘 이후 미술이 포기한 재현 기능을 지금은 CGI가 수행하는 것이다. 2차원 평면에 3차원 공간을 표현하는 법, 광선 변화에 따른 명암의 특징을 포착하는 법, 손으로 만질 수 있을 듯 세밀한 질감을 만들어 내는 법, 해부학적으로 정확하며 아름다운 인체를 묘사하는 법 등 최대한 사실적인 환영을 창조하고자 과거 화가들이 했던 고민들을 지금은 CGI 아티스트들이 전담하고 있다.

초기의 CGI는 영화의 화면 구성을 보완하고, 실사 촬영으로는 표현하기 힘든 특수 효과를 만들어 내기 위해서 사용되었다. 1973년에 개봉한 SF 영화 「웨스트월드」에서 안드로이드의 시야를 표현하기 위해 2D 애니메이션이 최초로 사용되었고, 3년 뒤에 개봉한 속편 「퓨쳐월드」에서 과학자들이 컴퓨터 화면으로 바라보는 인공 손과 얼굴 장면은 영화에 쓰인 최초의 3D 애니메이션으로 기록되었다. 1982년 개봉한 「트론」은 처음으로 시퀀스 전체에 CGI를 광범위하게 적용한 사례로 꼽힌다. 가상 현실을 배경으로 펼쳐지는, 저 유명한 '라이트 사이클' 경주 장면은 무려 15분간이나 지속된다. 1984년에 개봉한 「라스트 스타파이터」는 기존 SF 영화에서 사용되던 우주선 모델을 CGI로 대체했다. 이는 CGI가 컴퓨터 화면이나 가상 현실 속 대상이 아니라, 현실의 사물을 재현하기 위

해 사용된 최초의 사례다.

기술이 점차 발전하면서 CGI로 캐릭터를 만들어 내려는 시도에도 속도가 붙는다. 「스타워즈」(1977)로 특수 효과의 역사를 새로 쓴 ILM(Industrial Light & Magic, 조지 루카스가 설립한 최초의 특수 효과 전문 회사)은, 1985년 「영 셜록 홈즈」에서 사실적인 CGI 캐릭터를 최초로 선보였다. 스테인드글라스에 그려진 중세 시대 기사가 살아서 움직이는 장면이었는데, CGI가 적용된 분량은 약 10초 정도로 짧았다. 1991년에 개봉한 「터미네이터 2: 심판의 날」은 CGI로 인체의 움직임을 매우 성공적으로 구현해 냈다. 액체 금속으로 된 기계 인간 T-1000이 형상을 자유자재로 바꿔 가며 주인공 일행을 쫓는 장면은 관객들에게 큰 충격을 안겼다. 1993년 개봉한 「쥬라기 공원」은 극사실적인 공룡들을 스크린에 재현해 냄으로써 특수 효과 역사의 기념비적인 작품으로 등극했다. CGI의 구현 능력을 아직 신뢰하지 못해서 본래 스톱 모션(관절이 움직이는 모형을 제작해서 프레임에 맞춰 동작을 일일이 촬영하는 방법)을 사용하려고 했던 스티븐 스필버그 감독은 ILM 컴퓨터 그래픽 팀이 보여 준 데모 영상을 보고 충격을 받았다고 한다. ILM이 만든 CGI 공룡들은 실사와 구분하기 힘들 정도로 사실적이었다. 그뿐만 아니라 성질을 내기도 하고, 머뭇거리기도 하고, 고개를 갸웃

거리기도 하는 등 공룡들에게서는 성격과 감정마저 느껴졌다. 스필버그는 「쥬라기 공원」을 세상에 선보이며, 영상의 미래는 이제 CGI가 지배하게 되리라며 앞으로 "유일한 한계는 우리의 상상력이 될 것"이라고 장담했다.

스필버그의 예언은 적중했다. CGI의 잠재력을 목격한 감독들과 제작사들은 좀 더 사실적이고 신빙성 있는 가상의 캐릭터를 스크린에 구현해 내기 위한 노력을 아끼지 않았다. 1995년 「캐스퍼」는 장편 실사 영화 중 최초로 CGI 캐릭터인 유령 '캐스퍼'를 주인공으로 등장시켰다. 물론 원작 만화의 캐릭터 디자인을 그대로 차용한 덕에 사실성을 담보할 필요는 없었다. 1996년에 개봉한 「드래곤 하트」는 친근하고 현명한 드래곤 '드레이코'를 등장시켰다. '드레이코'가 말을 하는 장면을 만들 때, 그의 목소리 연기를 한 숀 코너리(Sean Connery)의 실제 얼굴을 참고해서 화제가 되었다. 1999년, ILM의 설립자 조지 루카스는 「스타워즈 에피소드 1: 보이지 않는 위험」에서 각종 외계인들을 CGI로 재현했다. 이 캐릭터들은 실제 배우들과 함께 스크린에서 연기를 했으며, 그 모습도 매우 사실적이었다. 1980년에 개봉한 전작 「제국의 역습」에서 꼭두각시 모형으로 구현해야 했던 캐릭터 '요다'도, 2002년 개봉한 「스타워즈 에피소드 2: 클론의 습격」에서는 100퍼센트

CGI로 재탄생했다.

2002년, 피터 잭슨 감독의 「반지의 제왕: 두 개의 탑」은 저 유명한 '골룸'으로 CGI 캐릭터 역사에 한 획을 긋는다. 배우의 얼굴과 몸에 센서를 부착해서 표정과 움직임을 오롯이 컴퓨터로 옮겨 오는 모션 캡처(motion capture) 기술을 적용한 '골룸'은 실제 배우와 CGI 캐릭터의 경계를 흐려 놓았다. 영화에서 '골룸'은 극단적으로 분열된 두 개의 다른 인격들을 오가며 고뇌, 질투, 기쁨, 슬픔 등 넓은 영역대의 다양한 감정들을 인상적으로 소화했다. 같은 해 미국 비평가 협회의 영화 시상식에는 '디지털 연기상' 부문이 신설되었고, '골룸'을 연기한 앤디 서키스(Andy Serkis)가 첫 수상자가 되는 영예를 안았다. 외계 행성 '판도라'에 사는 '나비족'을 주인공으로 하는 제임스 카메론 감독의 「아바타」(2009)는 모션 캡처 기술을 업그레이드한 퍼포먼스 캡처(performance capture)로 더욱더 섬세한 캐릭터들을 만들어 냈다. 퍼포먼스 캡처는 배우의 얼굴 앞에 소형 카메라를 장착함으로써, 감정에 따른 얼굴 근육의 미세한 변화를 보다 더 정교하게 기록하는 기술이다. 같은 기술을 사용한 「혹성탈출」 리메이크 시리즈는 침팬지 '시저'와 그의 동료 유인원들을 전면에 내세웠다. 시리즈의 마지막 편, 「혹성탈출: 종의 전쟁」(2017)은 CGI 유인원들의 얼굴을 클로즈업

해서 화면에 한가득 채우면서도 실사와 구분할 수 없는 리얼리즘을 잃지 않고, 캐릭터의 섬세한 감정까지 깊이 있게 전달하는 경이로운 기술력을 보여 주었다.

CGI 캐릭터의 역사를 간단히 훑어보았는데, 혹시 위에서 언급한 캐릭터들의 공통점을 눈치채었는가. 안드로이드, 공룡, 외계인, 유인원 등 훌륭한 사례로 기록되는 CGI 캐릭터들은 전부 인간이 아니었다. CGI 인간을 신빙성 있게 구현하는 일은 아직 진행 단계에 있다는 뜻이다. CGI 아티스트들은 실사와 동일한 CGI 인간을 완벽하게 만들어 낼 수 있다면, 그로써 CGI 기술은 완전히 정복되리라고 말한다. 누군가는 이것을 성배를 찾는 모험에 비유하기도 했다. 그만큼 사람의 얼굴을 재현해 내는 일이란 때로는 불가능해 보일 만큼 어렵고 까다롭다. 그 이유는 간단하다. 우리 눈이 사람의 얼굴에 너무나 익숙하기 때문이다.

언캐니 밸리

'언캐니 밸리(Uncanny Valley)'라는 이론이 있다. 일본의 로봇 공학자 모리 마사히로(森政弘)가 1970년에 소개한 이론으

로, 대상이 지닌 인간과의 유사성, 그로 인해 발생하는 호감도의 상관관계에 관한 흥미로운 가설이다. 내용인즉 이렇다. x축을 인간과의 유사성, y축을 호감도로 설정하고 그래프를 그린다고 가정해 보자. 인간과의 유사성이 증가할수록 그래프는 상승선을 그린다. 아무래도 사람과 비슷한 모습을 한 대상이 우리 눈에는 더 친숙하게 보이기 마련이다. 그래서 공장에 있는 산업용 기계보다는 인간형 로봇 '휴보(HUBO)'에게서 더 호감을 느끼고, 사람처럼 움직이고 말하는 만화 캐릭터도 큰 호응을 얻는다. 픽사 애니메이션에 등장하는 캐릭터들을 떠올려 보면 쉽게 이해할 수 있다.

그런데 정비례 곡선을 그리던 그래프가 어느 지점에 도달하면 큰 폭으로 추락한다. 인간과의 유사성이 '닮은' 정도를 넘어 '지나치게 비슷한' 정도에 이르면, 호감이었던 감정이 강한 거부감으로 바뀌기 때문이다. 좀비나 귀신처럼, '인간을 닮았지만 인간이 아닌 존재'를 마주했을 때 느끼는 섬뜩함을 떠올려 보면 된다. '휴보' 같은 로봇은 귀엽게 느껴지지만, 거기에 실리콘 피부와 가발을 씌워 실제 인간과 유사한 모습으로 만들어 놓으면 모종의 불쾌감이 발생한다. 마네킹이 가득한 방이나 석고상이 즐비한 미술실이 공포 영화의 배경으로 즐겨 쓰이는 이유도 동일하다. 급강하한 그래프는 유사성이 완

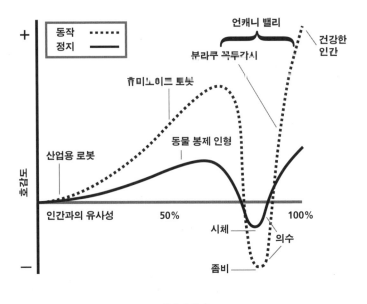

언캐니 밸리

전히 정복되었을 때, 즉 대상이 실제 사람과 전혀 구분이 가지 않는 수준에서 다시 상승하여 추락하기 이전의 고도 이상으로 솟아오른다. 이렇게 그려지는 깊숙한 골짜기 모양의 곡선을 일컬어 '언캐니 밸리', 즉 '불쾌한 골짜기'라고 부른다.

 몸동작과 옷 주름까지 완벽히 재현했음에도 불구하고, 사실적인 인간을 CGI로 만들어 내는 시도가 번번이 난관에 봉착하는 까닭은, 결정적으로 CGI로 된 얼굴이 언캐니 밸리

에서 빠져나오지 못했기 때문이다. 수십만 년 동안 타인의 얼굴을 읽어 내는 행동을 훈련하며 진화해 온 우리의 뇌는, 사람의 얼굴을 볼 때만큼은 아주 미세한 어색함도 곧바로 인지한다. 피부의 질감, 근육의 움직임, 머릿결의 흩날림 등을 아무리 정교하게 계산하여 표현해 내도 어디선가 불편한 이질감을 감지해 낸다. 특히 가장 문제시되는 부분은 눈이다. 인간의 감정과 분위기를 전달하는 '마음의 창'인 눈은 가상으로 만들어 내기가 다른 무엇보다 어렵다. 그 모습과 움직임이 조금만 부자연스러워도 생명 없는 존재라는 사실이 단박에 들통나기 때문이다. 이것을 '죽은 눈 신드롬(Dead Eye Syndrome)'이라 부르기도 한다.

언캐니 밸리에 굴복한 사례는 어렵지 않게 찾아볼 수 있다. 2001년 야심 차게 개봉한 「파이널 판타지」는 아주 사실적인 인간 캐릭터들을 3D 애니메이션으로 선보였지만 어딘가 어색하다는 비판에서 자유롭지 못했다. 영국의 《가디언》은 "영화 속 얼굴들이 불편할 정도로 가짜처럼 보이는 이유는 분명하다."라며 "거의 진짜 같지만 완벽히 진짜 같지는 않기 때문이다."라고 평했다. 2004년 개봉한 로버트 저메키스(Robert Zemeckis) 감독의 「폴라 익스프레스」는 언캐니 밸리를 이야기할 때 단골로 언급되는 작품이다. 어린이 영화로 제작된 작품

임에도 불구하고 캐릭터들의 모습이 섬뜩하다 못해 공포스
럽다는 혹평이 이어졌다. 심지어 영화를 보던 어린이들이 울
면서 극장을 나갔다는 일화도 전해진다. 저메키스 감독은 비
판에도 굴하지 않고 3년 뒤 「베오울프」를 선보였다. 안소니
홉킨스(Anthony Hopkins), 존 말코비치(John Malkovich), 안젤리
나 졸리(Angelina Jolie) 등 실제 배우들의 얼굴을 CGI로 똑같
이 재현했을 만큼 「폴라 익스프레스」보다는 한 단계 발전한
기술력을 보여 주었으나 언캐니 밸리를 탈출하지는 못했다.
2012년에 개봉한 「트와일라잇: 브레이킹 던」은 주인공의 아
기를 CGI로 구현했는데, 그 모습이 우스꽝스러울 만큼 어색
해서 관객들의 조롱을 샀다. 평범한 인간 아기를 촬영하는 데
에 왜 굳이 CGI를 동원했는지 궁금할 따름이다. 같은 제목의
게임을 실사 영화화한 「소닉」은 2019년 5월에 예고편이 공
개되자마자 어마어마한 비판에 직면했다. 주인공 '소닉'의 모
습이 마치 인간과 동물의 혼종처럼 징그럽고 섬뜩하다는 반
응이었다. 결국 제작사는 영화 개봉일을 연기하면서, 소닉의
CGI를 전면적으로 뜯어고쳤다. 수정된 '소닉'은 원작 디자인
에 더 가까운 만화적 모습으로 돌아갔다. 언캐니 밸리를 뛰어
넘으려는 무모한 시도를 밀어붙이는 대신, 그 깊숙한 협곡으
로 빠져들기 전에 한 발짝 물러선 것이다.

CGI 초상

기술과 예술의 역사는 불가능해 보이던 것들을 하나씩 극복하고 다음 단계로 나아가는 과정이었다. 3차원 세계를 2차원 평면에 재현하기 위해, 르네상스를 선도한 화가들은 선 원근법을 개발하고 유화 물감을 발명해 내지 않았던가. 마찬가지로, 수많은 실패 사례를 낳으며 막강함을 증명해 왔던 언캐니 밸리도 점차 정복되어 가고 있다. 완전한 승리를 장담하기에는 아직 이르지만, 군소 단위의 승전보가 심심찮게 올라오고 있기 때문이다.

2013년, 영화 「패스트 앤 퓨리어스 7」을 촬영하던 폴 워커(Paul Walker)가 불의의 교통사고로 사망하는 사건이 발생했다. 출연 분량은 절반밖에 촬영해 두지 못한 상황이었다. 영화 각본을 전면적으로 수정하거나 최악의 경우 제작이 무기한 중단될 수도 있는 상황이었다. 감독 제임스 완(James Wan)과 유족들은 워커가 생전에 촬영하지 못한 부분을 마저 촬영하기로 결정한다. 그의 얼굴을 CGI로 되살려서 말이다. 영화의 특수 효과를 담당한 웨타 디지털(Weta Digital)은 워커의 얼굴을 3D로 정교하게 제작했다. 같은 시리즈의 영화가 이미 여섯 차례나 제작되었기 때문에 참고할 만한 자료는 충분했

다. 현장 촬영에는 워커의 친동생들인 코디 워커(Cody Walker)와 케일렙 워커(Caleb Walker)가 투입되었다. 형의 얼굴을 꼭 빼닮은 그들은 얼굴에 센서를 붙이고 각 장면을 촬영했다. 그러면 얼굴 근육의 움직임이 컴퓨터로 스캔되어 CGI 얼굴의 동작을 구현하는 바탕으로 활용됐다. 감독은 워커의 극 중 캐릭터가 마지막 웃음을 지어 보인 다음 석양을 향해 질주하는 장면을 엔딩에 삽입하기도 했다. 영화 제작진 모두가 고인에게 표하는 예우이자 작별 인사였다. 마침내 영화는 무사히 개봉했고, 평단과 팬들로부터 호평을 받았다. 워커의 출연분 중 상당수가 CGI 얼굴로 대체되었음에도 불구하고, 어색함이나 섬뜩함 때문에 몰입을 방해받았다는 비판은 들려오지 않았다.

얼굴이 어두운 조명에 묻혀 있거나, 아주 짧은 시간 동안만 등장하는 캐릭터에 CGI 얼굴을 교묘하게 삽입하는 경우도 있다. 이런 경우 관객들은 그것이 CGI였는지 전혀 눈치채지 못한다. 2017년에 개봉한 「로건」에는 휴 잭맨(Hugh Jackman)이 연기한 '울버린'이 자신의 젊은 시절 모습을 한 복제 인간과 마주치는 장면이 나온다. 두 캐릭터가 동시에 한 프레임에 잡히고, 이때 복제 인간의 얼굴 전체가 CGI임에도 불구하고 전혀 티 나지 않는다. 나 역시도 극장에서 이 장면을 보았을 때, 한 배우가 동선을 바꿔 가며 두 번 연기한 장면을

하나로 합성한 줄로만 알았다. CGI 얼굴은 액션 장면에서도 유용하게 쓰였다. 스턴트맨이 캐릭터의 의상을 입고 해당 장면을 연기하면, 그 위에 잭맨의 CGI 얼굴을 감쪽같이 덧씌웠다. 이른바 'CGI 스턴트 더블'을 활용하는 방법은 다른 할리우드 영화에서도 아주 흔한 일이다.

배우의 나이를 자유자재로 조정하는 일도 가능하게 되었다. 분장의 힘을 빌려서 젊은 배우를 나이 들어 보이게 하는 것은 익히 가능한 일이었다. 1972년에 개봉한 「대부」에서 48세였던 말론 브란도(Marlon Brando)가 70대의 '비토 콜리온'을 연기했듯이 말이다. 하지만 나이 든 배우를 젊게 되돌리기란 분장만으로는 불가능했다. 그래서 과거 회상 장면이라도 나올 때면 등장인물의 젊은 시절을 연기해 줄 배우를 따로 캐스팅해야 했다. 예컨대 1989년에 개봉한 「인디아나 존스: 최후의 성전」에서는 해리슨 포드(Harrison Ford)가 연기한 주인공의 어린 시절을 당시 신예 스타였던 리버 피닉스(River Phoenix)가 연기했다. 그런데 이제는 마치 시간 여행을 하듯이 배우를 젊은 시절 모습으로 되돌릴 수 있다. 배우가 과거에 출연했던 영상들을 참고해서 옛날 얼굴을 정교한 CGI로 제작한 다음, 젊은 신체를 연기하는 대역의 얼굴에 덮어씌우는 것이다. 또는 배우가 일부만 분장을 하고 연기를 하면, 분장으로 가릴 수 없는

노화의 흔적 따위를 컴퓨터로 보정한다. 이른바 디에이징(de-ageing) 기술을 가장 적극적으로 활용하는 곳은 마블 스튜디오의 영화들이다. 「앤트맨」(2015)에서는 71세의 마이클 더글러스(Michael Douglas)가 40대의 모습으로 등장했고, 「캡틴 아메리카: 시빌 워」(2016)에서는 51세의 로버트 다우니 주니어가 10대 청소년으로 등장했으며, 「가디언스 오브 갤럭시 2」(2017)에서는 66세의 커트 러셀(Kurt Russell)이 30대 초반의 나이로 등장했다. 1995년을 배경으로 한 「캡틴 마블」(2019)에서는 70세의 사뮤엘 L. 잭슨(Samuel L. Jackson)이 처음부터 끝까지 40대의 모습으로 등장한다. 그럼에도 불구하고 어색함을 전혀 느낄 수 없었다. 모르는 사람이 보았다면, 나이 든 배우가 젊은 캐릭터를 연기하는지, 아니면 젊은 배우가 나이 든 캐릭터를 연기하는지 분간하지 못했을 것이다.

부활한 피터 쿠싱

CGI 얼굴의 가장 흥미로운 사례로, 나는 2016년에 개봉한 「로그 원: 스타워즈 스토리」를 꼽고 싶다. 비단 내가 스타워즈 시리즈의 광신도이기 때문만은 아니다. CGI로 사실적인 얼굴을 재현하는 일이, 단순히 엔터테인먼트 산업을 넘어

서 얼마큼 문화적, 사회적 담론을 형성할 수 있는지 이 영화가 보여 주었기 때문이다.

장대한 「스타워즈」 서사시의 한 단면인 「로그 원」은 연대기상으로 지난 1977년에 개봉한 오리지널 「스타워즈」의 바로 이전 사건들을 다룬다. 원작의 향수를 자극할 수 있다는 점만으로도 이 영화는 나에게 엄청나게 매력적이었다. 그런데 극장에서 「로그 원」을 보다가 나는 중간에 소스라치게 놀랐다. 그리고 이내 기쁘고 반가운 마음에 소리 없는 환호성을 질렀다. 원작 「스타워즈」에서 악당 '타킨'을 연기한 배우 피터 쿠싱(Peter Cushing)이 「로그 원」에서도 같은 역할로 등장한 것이다. 놀랍게도 2016년에 개봉한 영화 속 그의 얼굴은 1977년에 개봉한 원작 때의 얼굴과 똑같았다. 마법 같은 일이었다. 피터 쿠싱은 1977년 당시에 이미 64세였고, 「로그 원」이 개봉하기 22년 전, 즉 1994년에 사망했기 때문이다. 이 영화는 새로운 배우를 캐스팅하는 대신 원작에 등장한 피터 쿠싱의 얼굴을 CGI로 재현해 냈다.

모공 하나하나까지 극사실적으로 재현한 피터 쿠싱의 CGI 얼굴은 ILM 소속 아티스트들의 작품이었다. 마침 살아생전 쿠싱의 얼굴을 석고로 본뜬 마스크가 루카스 필름 자

료실에서 발견되어, 그것을 3D로 스캔해서 기본 틀로 활용할 수 있었다고 한다. 감독 가레스 에드워즈(Gareth Edwards)는 쿠싱과 비슷한 얼굴 형태, 체격을 지닌 배우 가이 헨리(Guy Henry)를 섭외했다. 그는 쿠싱이 등장한 영화들을 수십 번씩 돌려 보고 연구한 다음, 카메라 앞에 서서 쿠싱과 똑같은 목소리와 말투, 몸동작을 구사하며 연기했다. 그러고 나면 그의 얼굴에 CGI가 덧씌워졌다. 헨리의 얼굴 근육 움직임이 CGI 얼굴에도 그대로 반영되었지만, 일부 미세한 특징들은 추가로 정교하게 다듬었다. 예컨대 쿠싱은 말을 할 때 아랫입술을 당기는 버릇이 있어서 아랫니가 자주 노출되었다. 이러한 특징을 구현하기 위해 ILM의 아티스트들은 프레임을 한 장 한 장 살펴 가며 아랫입술의 움직임을 일일이 손봤다.

이렇게 탄생한 CGI 쿠싱은 꽤 인상 깊었다. 얼굴 클로즈업이 잡히거나 실제 배우들과 나란히 서서 연기하는 장면들에서도 달리 어색함을 느낄 수 없었다. 말을 할 때 근육 움직임이 너무 부드러워서 아직 언캐니 밸리에서 빠져나오지 못했다는 비판을 받기는 했지만, 영화의 흥행을 방해할 만한 수준은 아니었다. 오히려 20년 전에 사망한 노배우를 되살려 냈다는 내용이 화제가 되어 관객들의 호기심을 자극했다. 함께 「로그 원」을 보았던 친구는 내가 말을 해 주기 전까지 쿠싱의

정중원, 「타킨」(2017)

캐릭터가 CGI로 제작됐는지 전혀 눈치채지 못했다.

그런데 예상하지 못했던 곳에서 비판의 목소리가 들려오기 시작했다. CGI로 특정 인물을 재현하는 작업이 과연 윤리적인가, 하는 문제가 제기된 것이다. 피터 쿠싱의 경우처럼, 이미 한참 전에 고인이 된 배우의 모습을 임의로 재건하여 상업화하는 일은 지극히 비윤리적이라는 지적이었다. 충분히 납득할 수 있는 내용이었다. 만약 드라마 「대장금」의 프리퀄을 제작하면서 고(故) 여운계 배우를 CGI로 되살려 등장시킨다거나 「프라하의 연인」의 속편에서 CGI로 된 고 김주혁 배우를 보여 준다면, 기술의 완성도를 떠나서 불편한 감정이 들 수밖에 없다. ILM의 대표이자 「로그 원」 특수 효과의 총책임자 존 놀(John Knoll)은 해당 논란에 관해 "고인을 등장시킨 것은 영화의 내용상 필요한 결정이었으며, 고인 후손들에게 우선적으로 허락과 축복을 구했다."라고 해명하면서, "앞으로 충분한 고려와 협의 없이 이 같은 기술을 남용하는 일은 결코 없을 것"이라고 다짐했다.

오리지널 「스타워즈」에서 '레아' 공주를 연기한 캐리 피셔(Carrie Fisher)가 시리즈의 마지막 편을 미처 다 촬영하지 못하고, 2016년 급작스레 사망했다. 이때 제작사는 「로그 원」의

논란을 의식해서인지, 상심한 팬들에게 "우리는 최대한 예우를 다할 계획이며, 마지막 영화에서 고인의 얼굴을 CGI로 재현하는 일은 결코 없을 것"이라고 미리 공표했다. 이처럼 재현에 관한 딜레마는, 실재와 가상의 경계를 허물 만큼 기술이 발전하면서 이전에 경험해 보지 못한 수준으로 증폭되었다. 피터 쿠싱은 자신이 죽고 20여 년이 지나서 자기와 똑같은 모습을 한 가상 이미지가 자신을 완벽하게 흉내 내게 되리라고 상상이나 했을까. 「베오울프」에는 안젤리나 졸리의 3D 캐릭터가 나체로 등장하는 장면이 나오는데, 정작 배우 본인은 자신의 신체가 그렇게 사실적으로 묘사될 줄 몰랐다고 한다. 배우를 카메라 앞에 세우지 않고도 그의 모습을 마음대로 창작해 낼 수 있다는 사실은 반가운 동시에 우려스럽다. 이제 얼굴이 영화 홍보물과 캐릭터 상품을 통해서만 복제되는 수준을 한참 넘어섰기 때문이다. 캐리 피셔가 「스타워즈」의 감독이자 시리즈의 판권을 쥔 조지 루카스에게 농담 삼아 던졌던 말이 문득 떠오른다.

당신이 소유한 많은 것들 중에는 내 얼굴(초상권)도 있죠. 그래서 매번 거울을 볼 때마다 당신한테 몇 달러씩 줘야 할 것 같아요!

딥페이크와 재현의 윤리

윤리성 논란을 불러일으킨 피터 쿠싱의 CGI에 대해, ILM의 총책임자 존 놀은 "이것은 우리가 했던 그 어떤 작업보다 어려웠으며, 어마어마한 시간과 노동, 예산이 들어갔다."라고 설명했다. 생색을 내려고 한 말이 아니라, 그만큼 많은 노력과 비용이 소모되는 기술이기에 이것이 행여 남용되면 어쩌나 하는 걱정은 잠시 접어 두어도 좋다는 뜻이었다. 그러나 그의 낙관적인 예상은 보기 좋게 빗나갔다.

2018년, 버락 오바마(Barack Obama) 미국 전 대통령의 영상 한 편이 인터넷에 공개되었다. 영상 속 오바마는 집무실에 앉아서 "적들이 우리를 다른 사람으로 둔갑시키고, 하지도 않은 말을 진짜로 한 것처럼 만들 수 있는 시대에 우리는 진입했습니다."라고 말문을 열었다. 그는 "정보의 시대에 앞으로 우리가 어떻게 나아가느냐에 따라, 살아남게 될지 아니면 좆같은 디스토피아가 야기될지 결정 날 것"이라며, "그러니까 항상 깨어 있어, 이 새끼들아."라는 과격한 표현으로 말을 마무리 지었다. 뭔가 이상하다는 사실을 눈치챘을 것이다. 오바마 대통령이 국민을 상대로 한 담화에서 '좆같은(fucked-up)'이나 '새끼들(bitches)' 같은 표현을 썼을 리 없다. 그렇다. 오바마

딥페이크 영상물 속의 버락 오바마 전 대통령

는 실제로 저런 말을 한 적도, 카메라 앞에 앉은 적도 없다. 이 1분 13초짜리 영상은, 배우이자 영화감독 조던 필(Jordan Peele)과 인터넷 매체 버즈피드(BuzzFeed)의 합작품이 있다. 그들은 CGI로 누군가의 얼굴을 재현하는 행위가 어떻게 악용될 수 있는지 경고하기 위해서 이 영상을 만들었다. 너무나 쉽고 빠르게, 게다가 돈 한 푼 들이지 않고 얼굴을 만들어 내는 기술이 등장했기 때문이다.

「로그 원」이 개봉한 지 불과 1년 만인 2017년에 등장한 이 새로운 기술은 '딥페이크(Deepfake)'라는 명칭으로 불린다. 기계의 학습을 의미하는 '딥 러닝(Deep Learning)'과 가짜를 의미하는 '페이크(Fake)'를 합친 말이다. CGI 아티스트들이 얼굴 모양과 움직임을 한 땀 한 땀 손수 빚어내야 하는 기존의 기술과 달리, 딥페이크는 인공 지능을 활용한다. 인물 사진과 영상을 대량으로 입력하면 컴퓨터가 그 이미지들을 학습하여 자유자재로 응용 가능한 얼굴 형상을 구축해 낸다. 이렇게 만들어진 얼굴은 일종의 가면처럼 다른 사람의 얼굴에 덧씌워질 수 있다. 각종 변수를 컴퓨터가 이미 학습해 두었기 때문에, CGI 아티스트의 기술을 빌리지 않고서도 정확한 얼굴 각도와 표정, 움직임을 자동으로 생성한다. 할리우드의 CGI가 수많은 아티스트들의 노동과 천문학적 예산을 필요로 한다면,

딥페이크는 무료로 다운받을 수 있는 소스 코드와 머신러닝 알고리즘, 그리고 한 대의 PC만으로 구동할 수 있다.

2017년 가을, 인터넷 커뮤니티 레딧(Reddit)에는 영화 속 배우들의 얼굴을 바꿔치기한 영상들이 공유되기 시작했다. 배우 니콜라스 케이지(Nicolas Cage)의 얼굴을 다른 영화 속 여성 캐릭터에 합성해서 웃음을 유발하는 식이었다. '딥페이크'라는 명칭도 이때 영상들을 업로드한 유저의 아이디 '딥페이크스(deepfakes)'에서 유래했다. 온라인상에 컴퓨터가 학습할 수 있는 이미지와 영상 자료가 차고 넘치는 유명 배우들의 얼굴은, 단연 딥페이크의 인기 있는 소재일 수밖에 없다. 지금도 유튜브에 '딥페이크'를 검색하면, 실베스터 스탤론(Sylvester Stallone)의 얼굴을 한 터미네이터나 '미스터 빈'으로 잘 알려진 로완 앳킨슨(Rowan Atkinson)의 얼굴을 한 제임스 본드 등 익살스러운 영상들을 잔뜩 찾아볼 수 있다.

기술이 오로지 공동체의 발전과 건전한 유희를 위해서만 쓰인다면 더할 나위 없이 좋겠으나, 그것은 이상 세계에서나 가능한 일일 터다. 딥페이크 기술이 소개됨과 동시에 그것을 사용한 포르노그래피가 쏟아져 나오기 시작했다. 컴퓨터로 하여금 유명 배우의 얼굴을 학습하게 한 다음, 영상 속 여성의

얼굴에 유명 배우의 얼굴을 합성하는 방식이다. 이렇게 만들어진 '합성 포르노'는 진위를 구분하기 힘들 만큼 정교했다. 레딧과 트위터는 곧 해당 콘텐츠의 업로드를 선넌 금지했다. 심지어 세계 최대의 포르노 공유 사이트 폰헙(PornHub)도 딥페이크 포르노의 게재를 금지한다는 지침을 발표했다. 2018년 구글은 금지 리스트에 '비자발적 합성 포르노그래피 이미지'를 추가했다. 같은 해, 딥페이크 포르노의 대표적 피해자였던 배우 스칼렛 조핸슨은 《워싱턴 포스트》에 공식 입장을 발표했다. 그는 자신과 같은 "유명 배우는 이 같은 상황에 강력히 대응할 수 있는 여건이 되지만, 만약 이러한 기술이 일반 여성들을 상대로 악용된다면 그들은 속수무책 당할 수밖에 없을 것"이라며 강한 우려를 표했다. 실제로 많은 전문가들은 딥페이크가 리벤지 포르노에 악용될 수 있다는 사실을 지적한다. 유명인만큼은 아니지만, 대다수의 일반인들도 이미 컴퓨터가 학습할 수 있을 만큼의 얼굴 사진과 영상을 SNS에 공유하고 있기 때문이다.

딥페이크가 정치에 악용될 수 있다는 사실도 크게 우려된다. 개별화된 미디어 환경에서 빠른 속도로 증식하는 가짜 뉴스는 이미 커다란 사회 문제로 대두하고 있다. 이런 상황에서 특정 정치인이나 유력 인사의 조작 영상을 창작해 낼 수

있다는 사실은 사회적, 정치적, 외교적 긴장감을 고조시킬 수밖에 없다. 조던 필이 만든 오바마 영상은 바로 이 점을 날카롭게 지적한다. 아직 딥페이크 기술로는, 할리우드 CGI가 구현하는 만큼의 초고해상도 이미지를 만들어 내거나 없는 얼굴을 만들어 내기는 불가능하다고 한다. 하지만 기술의 발전 속도를 고려해 봤을 때, 과거에 SF 영화에서나 떠올려 봤을 법한 기술은 언제고 우리 손에 장난감처럼, 또는 무기처럼 쥐어질 수 있다. 그래서 이미 미국 국방성 산하 기관인 고등연구계획국(DARPA)은 딥페이크를 식별해 내는 기술을 개발하는 데 착수했다. 여기에도 역시 인공 지능이 활용된다고 한다. 컴퓨터로 하여금 다량의 딥페이크 영상과 실제 영상을 학습하게 함으로써 딥페이크에서만 발견되는 미세한 특징들을 찾아낼 수 있도록 훈련시킨다는 발상이다. 기계에 기계로 맞서는 것이다. 그러나 딥페이크를 식별하는 기술이 발전하는 만큼, 딥페이크를 만들어 내는 기술 또한 더 정교하게 진화할 터다. 누군가의 얼굴을 훔쳐서 조작할 수 있는 기술을 두고 벌어지는, 일종의 새로운 군비 경쟁인 셈이다.

사진과 영상은 누군가가 실제로 존재했고 어떠한 사건이 실제로 발생했음을 증명하는 지표로 사용되어 왔다. 하지만 무서운 속도로 진화하는 CGI로 말미암아, 이제는 사진과 영

상을 제작하는 일도 화가가 그림을 그리는 방식과 다름없게 되었다. 오늘날 이미지는 기록이 아니라 조작되고 창조된다. 화가의 물감이 작가의 개입을 솔직하게 고백한다면, 컴퓨터의 픽셀은 화면상의 이미지가 창작물이라는 사실을 완벽하게 숨긴다. 사진과 영상은 더 이상 사실을 보증하지 않는다. 이들은 머지않아 법정에서 증거로도 쓰일 수 없게 되리라. 실재와 가상의 경계가 모호해진 세상에서, 가짜를 진짜라 믿고, 진짜를 가짜라 믿는 현상이 비일비재해지지 않으리라 누가 장담할 수 있을까.

전통적인 초상화의 기능이 인물의 형상을 예술 작품으로 기록하는 데서 그쳤다면, 기술의 최전선에서 탄생하는 CGI 초상은 아예 가상의 복제 인간을 만들어 낸다. '초상'이라는 단어가 말하는 '닮은 형상'에서, '닮음'이 의미하는 정도는 과거와 비교할 수도 없을 만큼 달라졌다. 피터 쿠싱의 CGI 얼굴과 딥페이크 영상들이 촉발한 다양한 논란들을 되새겨 보면, 앞으로 우리가 정면으로 마주하게 될 질문들을 대략이나마 예측해 볼 수 있다. 개인의 이미지를 소유할 권리, 개인의 초상을 임의로 재현할 권리는 과연 어디까지 양도될 수 있을까. 자본주의 사회에서는 초상권마저 상품이 될 수 있음을 인정하더라도, 윤리적 하한선에 관해서는 어느 정도 합의가 이

루어져야 하지 않을까. 그렇다면 타인의 얼굴을 소유하는 개인 또는 기업에 대해서는 어떤 종류의 법률적 규정을 마련해야 할까. 사회가 성숙하는 속도가 기술의 발전 속도에 한참 뒤처지는 오늘날, 과연 우리는 실재와 가상의 변화하는 경계, 개인의 권리 그리고 재현의 윤리에 관해서 어떠한 성찰과 토론을 하고 있는가. 이 질문들에 대해 답을 어떻게 내리느냐에 따라 우리 미래의 모습도 결정되리라. 기술의 축복을 계속 누리며 살아갈지, 아니면 조던 필의 오바마가 했던 말처럼 '좆같은 디스토피아'를 야기할지 말이다.

실재와 재현

시뮬라크르와 시뮬라시옹

햄릿은 덴마크의 왕자였다. 그런데 어느 날 밤, 그의 앞에 두 달 전 서거한 선왕의 유령이 나타난다. 그리고 엄청난 사실을 말해 준다. 자신이, 아우이자 햄릿의 숙부인 클로디어스에게 살해를 당했노라고 말이다. 그러면서 유령은 햄릿에게 자기 복수를 해 달라고 부탁한다. 그런데 햄릿의 반응은 예상을 빗나간다. 돌아가신 아버지를 만났으니 당장 큰절부터 올릴 법도 한데, 햄릿은 유령을 결코 아버지라 부르지 않는다. '귀신'이나 '그것' 또는 '내 아버지의 귀신'이라고 호칭할 뿐이다. 그는 유령에게 이렇게 말한다.

그대는 선량한 신령인가, 저주받은 악귀인가,

몰고 온 것이 천상의 정기인가, 지옥의 독기인가,

그대의 의도가 악하건 선하건,

그토록 의문스러운 형상을 띠고 나타났으니,

나 그대에게 말하겠다……

햄릿은 결코 아버지와 아버지의 유령을 동일시하지 않는다. 그의 철저한 이성은 재현이 실재에 종속된다는 전통적 위계를 근본적으로 회의하기 때문이다. 터럭의 색깔까지 생전 아버지의 모습과 정확히 일치함에도 불구하고 햄릿에게 유령은 그 자체로서 독립적인 존재다. 돌아가신 아버지의 현현인지, 자신을 골탕 먹이려고 나타난 악귀인지 알 수 없는, 이 '의문스러운 형상'과의 조우로 말미암아 햄릿의 비극은 시작된다. 스스로 증거를 찾아 유령이 일러 준 말의 진위를 파악할 때까지 무모한 행동을 자제하는 햄릿의 태도를, 우리는 지금까지 우유부단함이라는 결함으로 부당하게 낙인찍었다.

초상화는 흔히 유령에 비유된다. 귀신 들린 저택에 걸린 초상화의 눈이 깜빡이는, 공포 영화의 오래된 클리셰를 말하는 게 아니다. 유령과 마찬가지로, 초상화도 지금 이 자리에 존재하지 않는 사람을 우리 눈앞에 보여 주는 허상이자 일종

윌리엄 블레이크, 「햄릿과 아버지 유령」(1806)

의 불완전한 대체물이다. 그런데 햄릿은, 허상(유령)은 실재(아버지)의 어설픈 반영일 뿐이며 복제는 원본에 절대적으로 종속된다는 통념을 회의했다. 독립적으로 존재하는 유령은 선왕의 실재를 대리하지 않는다. CGI로 제작된 초상들이 전통적인 초상화와 근본적으로 어떻게 다른지 이미 여러 사례를 통해 확인했다. CGI는 기존 이미지들을 참고하고 변형하며 눈속임을 일으킬 만큼 감쪽같은 허상을 만들어 낸다. 이렇게 탄생한 새로운 이미지는 원본의 아류로써, 또는 그것을 표상하는 지표로써 기능하지 않는다. 실재와 재현의 전통적 위계에서 벗어나, 원본의 자리를 위협하는 대담한 복제물인 것이다. 이들은 햄릿이 말한 '의문스러운 형상'이자 원본이 없는 복제, 즉 시뮬라크르(Simulacre)다.

시뮬라크르란 복제의 복제, 또는 존재하지 않는 것을 존재하는 것처럼 만들어 놓은 인공의 허상을 뜻한다. 시뮬라크르가 작용하는 것을 일컬어 시뮬라시옹(Simulation)이라 하는데, 영어의 '시뮬레이션'을 떠올려 보면 조금 더 친숙할 것이다. 원본-복제 간의 철저한 위계를 고집했던 플라톤은 시뮬라크르를 원본의 불완전한 아류이자 사이비로 보았다. 예컨대 오직 신만이 만들 수 있는 이데아 속 침대, 즉 침대의 '개념(idea)'이 원본이고 실재라면, 목수가 만든 현실의 침대는 그것

을 한 번 복제해서 구현한 1차 재현물이다. 그리고 그 침대를 그린 그림은 이데아로부터 이미 한 차례 복제된 침대를 한 번 더 복제한 2차 재현물, 즉 시뮬라크르이다. 그것은 원본으로부터 두 단계 이상 떨어져 있을 뿐 아니라 본질이 아닌 외양을 눈속임하여 나타냈기에 거짓된 모사품에 지나지 않는다는 것이 플라톤의 주장이다. 직관적으로 생각해 보아도, 복제가 반복되고 원본과 멀어질수록 등급이 낮아짐은 당연하다. 만약 사진을 복사기에 넣어 복사한 뒤, 복사되어 나오는 사진을 다시 복사하는 과정을 반복한다면 복사물의 질은 점점 더 낮아질 터다. 판화를 찍어 낼 때 시리얼 넘버를 매기고, 그에 따라 가격을 차등적으로 책정하는 것도 같은 이유에서다.

그런데 프랑스의 철학자 장 보드리야르(Jean Baudrillard)는, 저서 『시뮬라크르와 시뮬라시옹』에서 시뮬라크르에 관해 다른 이야기를 들려준다. 기술과 미디어가 발전함에 따라 시뮬라크르는 과거와 전혀 다른 위상과 힘을 갖게 되었다는 주장이다. 보드리야르에 의하면, 이른바 '짝퉁'에 지나지 않았던 시뮬라크르는 어느 순간 원본과 대등한 존재로 진화하며 원본의 존재를 무의미하게 만들어 버렸다. 아날로그 복사기로 사진을 복사하는 과정이 전통적인 시뮬라시옹에 대응한다면, 이번에는 디지털 사진 파일의 복사를 예로 들 수 있겠다. 디

지털 파일로 저장된 사진을 수천 번, 수만 번 복사한들 복제된 파일들 사이에는 격차가 존재하지 않는다. 복제품들 간의 위계가 없을뿐더러 원본과의 차이도 없다. 아니, 애초에 원본이라는 것 자체가 무의미하다. 여기서 원본과 복제 사이의 전통적 관계는 무너져 내린다.

잠시 앤디 워홀의 유명한 실크 스크린 작품들을 떠올려 보자. 앤디 워홀은 마릴린 먼로의 얼굴을 전통적인 방법으로 '그리지' 않고 '복제'했다. 워홀이 찍어 낸 마릴린 먼로의 얼굴들 사이에는 순서나 위계가 존재하지 않는다. 원본과 얼마나 유사(類似)한가에 따라 등급을 매기는 분류법을, 원본 없이 상사(相似)한 이미지들에는 적용할 수 없는 법이다. 워홀의 작품들은 시뮬라크르의 변화한 위상을 상징적으로 보여 준다. 워홀은 예술가, 또는 장인이 단 하나뿐인 원본을 만들어 내는 행위로는 '기술적 복제 이미지'의 시대를 대변할 수 없다고 생각했다. 그가 자신의 작업실을 '아틀리에'가 아니라 '팩토리(공장)'라고 부른 것도 그 때문이다.

보드리야르는 한 단계 더 나아간다. 원본과 대등한 지위를 확보한 시뮬라크르는, 거기서 멈추지 않고 원본보다 더 강력한 실재성을 확보함으로써 이내 원본을 능가한다는 것이

앤디 워홀, 「마릴린 먼로 23」(1967)

다. 그는 『시뮬라크르와 시뮬라시옹』의 도입부에서 보르헤스 (Jorge Luis Borges)의 우화에 등장하는 지도 제작자들을 예로 든다. 지도 제작자들은 제국의 지도를 그리는 작업에 착수하는데, 애당초 실제 영토의 어설픈 반영일 뿐이었던 지도가 점차 정교해지더니 급기야 제국 전체를 있는 그대로 정확히 덮어버리는 수준에 이른다. 보드리야르는 이 우화마저도 시뮬라크르의 특성을 설명하기에는 유효하지 않다고 지적하며, 오늘날의 시뮬라시옹은 원본의 제약에서 완전히 벗어나 실재를 전복하는 가상을 창조해 내는 작업이라고 역설한다. 영토에 맞추어 지도가 제작되지 않고 오히려 영토가 지도를 따라가게 된다는 것이다. 이처럼 지배적인 위상을 점유한 시뮬라크르들에 의해 형성되는 '실재보다 더 실재적인' 가상의 세계를, 보드리야르는 '하이퍼리얼리티(Hyperreality)'라고 불렀다.

하이퍼리얼리티

워차우스키 자매(Lana & Lilly Wachowski)의 영화 「매트릭스(The Matrix)」(1999)는 인간들이 현실인 줄 착각하고 살아가는 가상 현실 세계 '매트릭스'를 배경으로 한다. 자신이 지금까지 컴퓨터 시뮬레이션 속에서 살았음을 깨달은 주인공 '니

오'와 그를 현실 세계로 안내한 멘토 '모피어스'는 이런 대화를 나눈다.

"이게 실재가 아니라는 말인가요?"
"실재가 뭔데? 자네는 실재를 어떻게 정의하지? 느끼고, 냄새 맡고, 맛보고, 볼 수 있는 것을 말하는 거라면, 실재란 단지 뇌가 받아들이는 전기 신호에 불과하겠군."

실재를 정의하는 것이 실재'성(性)'이라면, 실재보다 더 강한 실재성을 지닌 가상이 등장했을 때 실재의 처지는 어떻게 될까. 「매트릭스」는 결국 '하이퍼리얼리티'에 관한 이야기다. 여담이지만, 보드리야르가 하이퍼리얼리티의 개념을 소개한 『시뮬라크르와 시뮬라시옹』은 영화에서 소품으로 등장하기도 했다. 이 책에서 보드리야르는 "가상은 더 이상 가능하지 않다. 실재가 더 이상 가능하지 않기 때문이다."라는 유명한 말을 했다.

다시 정리하자면, 하이퍼리얼리티는 강력한 시뮬라시옹에 의해 형성되는, 현실과 환영이 구분되지 않는 가상 세계다. 하이퍼리얼리티 안에서 원본과 복제, 실재와 재현의 위계는 전복되고 경계는 무너져, 그것을 직접적으로 경험하는 사람조

차 가상과 현실을 뚜렷이 구분하지 못한다. 전통적 순서가 뒤바뀐 '이곳'에서는 원본이 복제를 베끼며 실재가 가상을 반영한다. 호접지몽(胡蝶之夢), 자신이 나비의 꿈을 꿨는지 나비가 자신의 꿈을 꿨는지 혼란스러워했다는 장자의 이야기는 하이퍼리얼리티 체험을 상징적으로 요약하는 우화다.

하이퍼리얼리티는 공상 과학 영화나 철학책 속에서만 존재하는 이야기가 아니다. 우리는 이미 일상에서 하이퍼리얼리티를 경험하고 있었다. 인스타그램, 페이스북 같은 SNS가 대표적이다. 개인과 개인의 일상이 원본이라면, SNS 속 공간은 사진이나 글을 통해 개인이 스스로를 복제해 놓은 가상 세계다. SNS가 처음 소개되었을 때 우리가 그것을 어떻게 사용했는지 떠올려 보라. 예컨대 분위기 좋은 카페에 가서 즐거운 시간을 보냈으면, 과거의 나는 그 경험을 공유하기 위해서 인스타그램에 사진을 올렸다. 나의 일상이 먼저 있고 인스타그램은 그것을 반영할 뿐이었다. 그런데 어느 순간 순서가 바뀌었다. 지금의 나는 거꾸로 인스타그램에 사진을 올리기 위해서 분위기 좋은 카페를 찾아다닌다. 나의 일상이라는 실재를 인스타그램이라는 가상에 맞추어 조정하는 것이다. 관광지, 공연장, 쇼핑몰, 박물관 등 인파를 끌어모아야 하는 곳들은 이른바 '인증숏'과 '셀카'를 찍기 좋은 포토존을 앞다투어 마련했

다. 그래야 사람들이 몰리기 때문이다. 인스타그램에 올릴 수 없는 경험은 더 이상 경험이 아니다. 재현의 세례를 받지 못하는 실재는 파문당한다. 어쩌면 당연한 일이다. SNS속 가상 세계가 현실 세계보다 더 강한 매력을 가지게 되었음은 부정할 수 없기 때문이다. SNS 속에는 현실에서보다 더 다양한 사람들이 있고 더 많은 정보와 교류가 있다. 그리고 그 안에 존재하는 나는 항상 아름답게, 내 일상은 항상 완벽하게 연출될 수 있다. 차단 기능은 또 어떤가. 싫은 사람을 클릭 한 번으로 사라지게 할 수 있다니, 현실보다 얼마나 더 위대한가!

하이퍼리얼리즘

'하이퍼리얼리즘'은 '하이퍼리얼리티'를 시각적으로 해석해 내는 예술 장르다. 커다란 캔버스에 친구의 얼굴을 가득 채워 모공 하나하나까지 세세히 묘사한 척 클로스(Chuck Close)나 유리에 비친 반사체와 철문에 낀 녹까지 모조리 그려 내는 도심 풍경화가 리처드 에스테스(Richard Estes), 거대한 크기로 확대된 인물상에 털을 한 올 한 올 심어 가며 사실적인 조형물을 제작하는 론 뮤엑(Ron Mueck) 등이 대표적인 하이퍼리얼리즘 예술가로 언급된다. 인물의 얼굴을 사진처럼 정밀하게

척 클로스, 「마크」(1979)

그려 내는 나의 작업도 하이퍼리얼리즘으로 분류된다. 하이퍼리얼리즘 예술은 '사진보다 더 사진 같은 그림!' 같은 화세성 타이틀로 여러 미디어에서 자주 소개된 바 있기 때문에, 아무래도 일반 대중과 가장 친숙한 현대 미술 장르라 할 수 있다.

 하이퍼리얼리즘 작품은 실물을 촬영한 사진을 복제한다. 때로는 내가 「호메로스」를 그렸을 때처럼, 여러 이미지를 조합해서 가상의 대상을 진짜처럼 구성해 낸다. 복제의 복제, 즉 전형적인 시뮬라크르인 것이다. 그런데 그 결과물은 원본과 구분이 안 될 만큼 똑같거나 때로는 더 진짜 같다. 카메라 렌즈를 통해 시각적으로 확장되고 증폭된 대상의 특성이, 화가의 연출에 따라 대형 화면 위에서 다시 한 번 과장되고 생략되기 때문이다. 그러므로 '극사실주의'는 하이퍼리얼리즘의 잘못된 번역이다. '극사실'이라는 단어는 사실의 극치, 즉 빼어난 사실성으로 풀이되며, 여전히 전통적 리얼리즘의 범위 안에서 재현에 대한 실재의 우위를 인정하기 때문이다. '극사실주의'로 불리면서, 하이퍼리얼리즘은 장인적 기술을 뽐내며 대상의 물성을 탐구하는, 다소 전통적인 장르로 자주 오인된다. 그래서 하이퍼리얼리즘 작품을 가지고 전시를 할 때면, 매번 같은 종류의 비판에 직면한다. '사진처럼 그릴 거면 카메라를 쓰면 되지, 왜 굳이 그림을 그리느냐?'라고 말이다.

하이퍼리얼리즘 초상화 작업 과정

그러나 하이퍼리얼리즘은 원본과 복제, 실재와 가상의 전복된 위계를 보여 주는 데 본래의 목적이 있다. 그림을 얼마나 정교하게 잘 그렸느냐가 문제가 아니라, 사진과 그림의 관계를 모호하게 만들어 버리는 행위, 즉 무엇이 원본이고 무엇이 복제인지, 어디까지가 가상이고 어디까지가 실재인지 고민하도록 하는 경험을 제공하는 데 방점이 있다. 사진이 그림을 따라 했는지 그림이 사진을 따라 했는지, 관객으로 하여금 잠시나마 헷갈리게 하는 것이다. 그러므로 '카메라가 있는데 왜 그림으로 그리느냐?'라는 질문에 대한 답은 역설적으로, '카메라가 있기 때문에 그림으로 그리는 것이다.'가 된다.

뒤바뀐 순서

하이퍼리얼리즘 초상화에서 기존의 순서는 뒤바뀐다. 전통적인 초상화를 바라보는 관객은 실물에 견주어 그림의 닮음 정도를 가늠하지만, 하이퍼리얼리즘 초상화에서는 실물이 그림에 견주어 비교당한다. 실물을 눈으로 직접 볼 때는 미처 몰랐던 대상의 미세한 특징을 오히려 그림에서 발견하고, 결국에는 실물을 다시 한 번 확인해 보게 된다. 친구의 얼굴을 1미터 넘는 캔버스에 몇 달에 걸쳐 그린 적이 있다. 친구가 연

인과 함께 완성된 그림을 보러 왔는데, 그림을 한참 뚫어져라 바라보던 연인이 친구의 얼굴로 다시 시선을 돌리더니 이렇게 말했다.

오른쪽 턱 밑에 점이 있었네? 그림 보고 알았어!

학부 졸업 작품으로 할아버지의 얼굴을 그렸을 때의 일이다. 당시 나는 대형 캔버스에 할아버지의 얼굴로부터 관찰해 낼 수 있는 모든 주름과 검버섯, 모공, 땀구멍, 터럭을 한 땀 한 땀 그려 냈다. 결과물은 매우 만족스러웠다. 전시회 반응도 좋았고 영국에서 출간된 아크릴화 기법 총서의 도판으로까지 실렸다. 하지만 그림 속 당사자인 할아버지는 마냥 기뻐하지 않으셨다. 내가 보기에도 그림이 무자비할 정도로 적나라했기 때문이다. 검버섯과 주름이 그림에서 얼마나 빼어난 조형 요소로 작용하는지, 할아버지 얼굴의 흔적들 하나하나가 나에게는 얼마나 각별한 의미인지 설명을 드려도 큰 소용이 없었다. 그림이 전시되었을 때도 할아버지는 가장 인적 없는 시간에 다녀가셨고, 그림을 선물로 드리겠다고 말씀드렸을 때도 "걸어 둘 곳이 없다."라며 거절하셨다.

결정적인 부분은 그다음이다. 몇 개월이 지나고 할아버

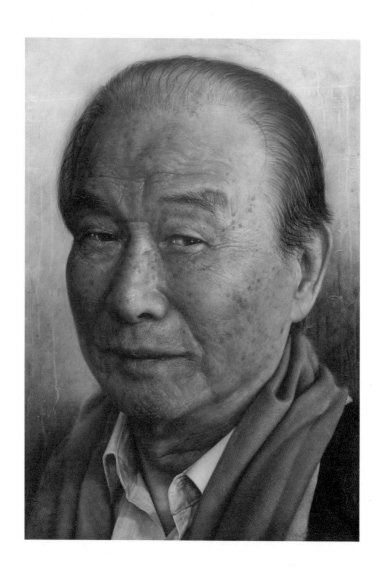

정중원, 「할아버지」(2012)

지를 다시 뵈었을 때 할아버지의 얼굴은 달라져 있었다. 거뭇거뭇한 반점들이 모두 사라져서 피부가 깨끗했다. 그래서인지 할아버지의 얼굴은 예전보다 더 젊어 보였다. 알고 보니 친구분들과 함께 피부과를 찾아가서 레이저 시술로 검버섯을 전부 제거하셨단다. 시술을 받기로 결정한 계기가 내 그림이라고 대놓고 말씀하시지는 않았다. 하지만 과연 내 그림이 없었더라도 스스로 피부과를 찾으셨을까 하는 의구심을 떨칠 수가 없었다. 시골에서 교사 생활을 하셨던 할아버지는 피부 미용 같은 문화와는 꽤 거리가 먼 분이셨기 때문이다.

이 이야기를 친구들이 모인 자리에서 한 적이 있는데, 그중 한 명이 '나도 형 그림 보고 피부과 갔잖아!'라며 갑작스레 고백을 했다. 나는 눈이 휘둥그레져서 그게 무슨 소리냐고 물었다. 그는 이목구비가 뚜렷한, 연예인 뺨치는 잘생긴 외모의 친구였고, 예전에 한 번 내 그림의 모델이 되어 준 적이 있었다. 그림이 전시되었을 때 전시장에 찾아와서 나와 함께 사진도 찍었고, 촬영한 그림을 페이스북 커버 이미지로 사용한 것도 보았기에, 나는 그가 그림에 아주 만족하고 있다고만 여겼다. 그런데 친구의 말인즉, 그림에 묘사된 인중의 거뭇한 수염 자국이 그렇게 거슬렸다고 한다. 안 그래도 숱이 많고 털이 뻣뻣해서 아무리 깨끗하게 면도를 해도 수염 자국이 남아 내심

정중원, 「현준」(2014)

고민이었는데, 그림을 보고 나서 '아, 남의 눈에도 정말 저 정도로 보이는구나.' 하는 생각이 들었단다. 결국 피부과에서 인중과 턱을 영구 제모하는 레이저 시술을 받았다고 한다. 그 말을 듣고 친구의 얼굴을 다시 들여다보니, 인중의 꺼끌꺼끌한 것들이 전부 사라지고 뽀얗고 부드러운 피부만 남아 있었다. 내 그림이 벌써 두 사람을 피부과로 보냈다니. 피부 클리닉과 업무 협약이라도 맺어야 하는 것인가.

도리언 그레이의 초상화

오스카 와일드의 『도리언 그레이의 초상』은 내가 가장 좋아하는 소설이다. 도리언 그레이는 '꽃미남'이라는 단어가 무색할 만큼 아름다운 외모를 가진 청년이었다. 그의 친구인 배질 홀워드는 도리언을 모델로 삼아 초상화를 그린다. 완성된 그림을 본 도리언은 가만히 서서 할 말을 잃는다. 그림 속에서 자기를 마주 보는 청년은 너무나 젊고 아름다웠다. 저자의 문장을 그대로 옮기자면, "자신이 아름답다는 깨달음이 계시처럼 그에게 다가왔다." 어딘가에서 '자기가 잘생겼다는 사실을 모르는 사람이 가장 매력적이다.'라는 말을 들은 적이 있는데, 초상화를 보기 전의 도리언 그레이가 바로 그런 남자였

나 보다. 그런데 기쁨으로 발그레해졌던 도리언의 뺨 위로 갑자기 눈물이 흘러내린다. 그는 이렇게 말한다.

정말 슬픈 일이야! 나는 나이가 들어 추하고 끔찍한 모습이 되겠지! 그림 속의 나는 6월의 오늘보다 단 하루도 더 나이를 먹지 않을 텐데 말이야. 반대라면 얼마나 좋을까! 내가 영원토록 젊고, 이 그림이 늙는다면 얼마나 좋을까!

이 말과 함께 도리언은 신비한 마법에 걸린다. 그가 바란 대로, 아무리 세월이 흘러도 자신은 나이가 들지 않았다. 그 대신 초상화의 얼굴에 주름이 지고 검버섯이 피었다. 초상화가 존재하는 한 젊음과 아름다움은 도리언 그레이의 얼굴에서 영영 떠나지 않을 터였다. 그가 방탕한 생활을 하고 악행을 저지를 때마다 더 흉측하게 변하는 것은 초상화 속 자신이었다. 도리언 그레이는 세월이 한참 지나서야 마법이 축복이 아닌 저주였음을 깨닫는다. 그는 사건의 발단인 초상화를 파괴하기로 마음먹고, 그림 속 늙고 추한 자신을 향해 칼을 내리꽂는다. 그 순간 집 안 가득 찢어지는 비명 소리가 울리고, 놀란 하인들이 문을 열고 들어온다. 그들 눈에 먼저 들어온 것은 벽에 걸려 있는 초상화였다. 그 안에는 젊고 아름다운 청년이 그려져 있고, 바닥에는 흉측한 몰골의 노인이 심장에 칼을 맞

외젠 데테, 「도리언 그레이의 최후」(1908)

은 채로 쓰러져 있었다. 그들은 그림 속 청년이 도리언 그레이라고 단번에 알아보았지만, 싸늘한 주검의 노인이 누구인지는 알아차리지 못했다.

실재는 재현에 선행한다. 그러므로 재현은 실재에 근거하여 제작되고 가공된다. 하지만 이 위계는 고정되어 있지 않다. 많은 경우, 우리는 오직 재현을 통해서만 실재를 인식할 수 있기 때문이다. 그래서 재현은 거꾸로 실재를 변형하고 조작한다. 나는 내 얼굴이라는 실재를 거울이나 카메라가 만드는 재현을 통해서만 볼 수 있다. 그리고 나는 이 재현에 근거해서 표정을 바꾸고, 얼굴에 화장을 하고, 심지어 물리적인 변형도 가한다. 실재가 재현을 만들면 재현은 실재를 바꾼다. 처음 거울을 본 아기처럼, 도리언 그레이는 자신의 초상화를 보고서야 비로소 스스로의 모습을 깨달을 수 있었다. '계시'와도 같았던 자기 인식의 순간을 기점으로 도리언은 그림처럼 영원함을 유지하고 초상화는 인간처럼 나이가 든다. 실재는 재현이 되고 재현은 실재가 된다. 도리언과 초상화의 뒤바뀐 운명은 이처럼 전복과 반전을 반복하는 실재와 재현의 관계에 대한 비유가 아니었을까.

내 그림을 보고 검버섯을 제거한 할아버지와 레이저 제

모를 한 친구는 '현대판 도리언 그레이'가 아니냐며 나는 장난 삼아 말하고는 했다. 도리언 그레이의 바람을 들어준 신비한 마법을 지금은 과학 기술이 대체했을 뿐이다. 피부 클리닉에서 시술을 끝낸 순간 할아버지와 친구는 자신들의 초상화보다 더 젊어졌다. 인물이 지시하는 대로 화가가 초상화를 수정하는 경우가 있는가 하면, 이처럼 초상화를 본 인물이 자신의 얼굴을 수정하는 예도 있다. 혹자는 전자를 실재에 재현을 맞추는 것으로, 후자를 재현에 실재를 맞추는 것으로 단순하게 비유하지만 문제는 그렇게 단순하지가 않다. 인물을 바라보는 타인의 시선은 때때로 실재의 일면을 드러내고, 인물이 스스로에 대해 가지는 상은 종종 가장 허구적인 재현을 만들어 내기 때문이다.

그렇다면 과연 무엇을 현실이라 정의하고, 무엇을 가상이라 정의할 것인가. 좀처럼 해결되지 않는 이 딜레마의 끝에서 도리언 그레이는 자신의 초상화를 칼로 찔렀다. 그러자 자신의 심장에서 피가 뿜어져 나왔다. 재현을 파괴하니 실재가 죽는다. 상호 유기적인 관계를 맺고 있는 실재와 재현은 애초에 칼로 베듯이 편리하게 나눌 수 없다. 실재는 곧 재현이고 재현은 곧 실재다. 현실과 가상은 연결되어 있다. 이 단순한 명제를 상기시키는 것이야말로 어쩌면 초상화가의 가장 중요

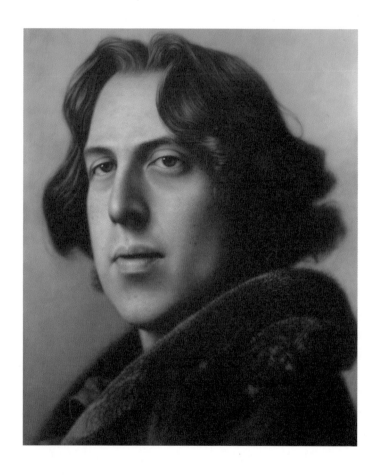

정중원, 「오스카 와일드」(2020)

한 역할일지도 모르겠다. 명쾌히 구분할 수 없는 두 지점 사이 어딘가에서 모호한 단면도를 제시함으로써 말이다.

맺음말

이름만 들으면 누구나 알 만한 유명 기업인의 초상화를 의뢰받은 적이 있다. 기업의 드높은 명성만큼 계약 조건도 좋아서 망설이지 않고 계약서에 서명했다. 그런데 계약서를 들고 온 담당자가 '일을 흔쾌히 맡아 주셔서 고맙습니다.'라며 꾸벅 인사를 한다. 나는 감사는 내 몫이라며 거듭 손사래를 쳤다. 그러자 그가 멋쩍게 웃으며 사정을 설명했다. 명망 있는 중견 작가들을 포함해서 여러 화가들에게 초상화를 의뢰해 보았으나 거절당하기 일쑤였다는 것이다. 그들은 거의 하나같이 '나는 초상화가가 아닙니다.'라고 잘라 말했다고 한다. 각자의 사정과 이유가 있겠지만, 초상 그리는 일을 다소간 낮추어 보는 시선은 화가들 사이에서도 분명히 존재한다.

고백하자면 나 역시도 스스로를 초상화가로 정체화하기까지 꽤 오랜 시간이 걸렸다. 아주 어린 적부터 그림을 그렸고, 하면 중심에는 형성 누군가의 얼굴이 있었지만 말이다. '인물을 주 소재로 그리는 화가' 같은 말로 애써 희석하면 모를까, '초상화가'는 그 어감부터 구태의연하고 세속적이었다. 젊은 화가로서 '아티스트' 따위의 허울 좋은 타이틀을 거머쥐려면, 기능인 업종에 가까워 보이는 초상 예술은 격이 맞지 않아 보였다. 대학 시절, 내 그림을 본 동기는 '나중에 인사동 거리에 앉아서 관광객들 얼굴이나 그려 줄 것이냐?'라고 비아냥대기도 했고, 어머니는 '옛날에 극장 간판을 그려 주던 화가들하고 다를 게 뭐냐?'라고 조심스럽게 묻기도 했다.(이것은 순수한 질문이었다. 부모님은 예나 지금이나 나의 가장 큰 조력자다.) 나 또한 거래하던 갤러리가 초상화 작업을 의뢰할 때면 '저는 인물을 그리는 작가이지 초상화가는 아닙니다.'라는 단서를 붙이고는 했다. 막상 초상화 의뢰를 거절한 적은 한 번도 없으면서 말이다.

'초상화가'라는 직함에서 느꼈던 거북함과는 별개로, 얼굴을 그리는 일만큼 나의 애정과 열정을 차지한 분야는 없었다. 동기와 어머니는 몰랐겠지만, 당시 나는 길거리에서 초상화를 그리던 중년 화가와 친분을 쌓기도 했고, 극장에서 간판

을 그리던 화가들을 찾아 취재해 보겠다고 여기저기 수소문한 적도 있다. 진로 선택의 장애물로 작용하기에는 거리의 초상화가와 극장의 간판공은 제법 짙은 낭만으로 나의 뇌리에 자리 잡고 있었다. 그럼에도 불구하고 스스로를 '초상화가'로 자신 있게 내세우기 시작한 것은 꽤 최근의 일이니, 초상 예술에 대한 내 마음은 앨프레드 더글러스(Alfred Douglas)의 시에 나온 표현대로 "감히 이름을 밝히지 못하는 사랑"이었나 보다.

그림으로 그릴 수 있는 하고 많은 소재들 중, 애초에 왜 하필 얼굴에 꽂혔는지는 정확히 설명할 길이 없다. 매일 봐서 익숙하지만 상황과 감정에 따라 매번 새롭게 보이는 변화무쌍함 때문일 수도 있고, 아주 미세한 차이만으로도 뚜렷한 개성을 만들어 내는 효율성 때문일 수도 있다. 아니면 내가 그리던 그림이 어느 순간부터 나를 응시하는 것 같은 신비로운 기분에 매료된 까닭인지도 모르겠다. 또는 초상화를 그려서 누군가를 기쁘게 해 주었을 때의 짜릿함에 중독된 것일 수도 있다. 그러나 그 무엇도 정답은 아니다. 근거를 논리 정연하게 설명할 수 있다면 그것은 진짜 사랑이 아니리라.

스스로에 대한 정의가 구체화되면 지금껏 무심히 지나

　　　　　　　　　　　　　　　　　　　맺음말

「호메로스」의 모델, 핀과 함께(2013)

쳐 왔던 것들이 다시 보이기 시작한다. 연극배우가 캐릭터의 직업, 심리, 유년기, 인간관계 등 대본에 드러나지 않은 다양한 이면까지 연구하듯, '초상화가'라는 배역을 맡은 이래로 그에 관한 프로파일링은 늘 진행 중이다. 그림을 그리며 떠오르는 생각과 느낌을 메모로 남기고, 답사를 다니며 자료를 모으고, 책과 신문, 강연에서 눈에 띄는 내용이 있으면 발췌하여 기록해 두었다. '초상화'라는 큰 주제에 얼기설기 얽힌 잡다한 정보는 공책과 파일철, 컴퓨터, 핸드폰 등에 망라되어 있었다. 이 책은 그렇게 수집한 자료들을 주제에 맞게 분류하여, 사족은 잘라 내고 필요한 부분에 살을 붙여 하나의 줄기로 늘어놓은 결과다. 그래서 원고를 쓰는 동안 임시로 사용한 제목은 '잡담'이었다. 여기에 실린 거의 모든 이야기들은 카페에서 친구들과, 실기실에서 학생들과, 강연장에서 청중과 나눈 '잡담'의 소재들이었기 때문이다. 따라서 독자들에게도 이 책이 자기 분야에 잔뜩 심취한 친구의 수다처럼 가닿았기를, 나아가 '닮음을 기록하는 예술'을 둘러싼 신변잡기가 독자들 나름의 '잡담'을 풀어내는 계기가 될 수 있기를 바란다.

2020년 여름
정중원

맺음말

얼굴을 그리다

1판 1쇄 펴냄 2020년 6월 12일
1판 2쇄 펴냄 2023년 9월 13일

지은이 정중원
발행인 박근섭, 박상준
펴낸곳 (주)민음사

출판등록 1966. 5. 19. (제16-490호)
주소 서울시 강남구 도산대로1길 62
 강남출판문화센터 5층 (06027)
대표전화 02-515-2000 팩시밀리 02-515-2007
www.minumsa.com

©정중원, 2020. Printed in Seoul, Korea
ISBN 978-89-374-9127-6 (03600)